全国优秀教材二等奖

普通高等教育精品教材

"十二五"普通高等教育本科国家级规划教材

高等学校数字媒体专业规划教材

数字媒体艺术概论

An Introduction to Digital Media Arts （第 4 版）
(4th Ed.)

李四达 编著

清华大学出版社
北京

内 容 简 介

本书通过大量的案例分析，深入浅出地阐明了当代艺术与科技相结合的趋势，总结了数字媒体艺术的范畴、类型、艺术语言与文化思考，并从媒体艺术、软件编程、数字美学与后现代语境等角度分析了数字媒体艺术的美学特征。全书共9章，主要内容包括数字媒体艺术基础、媒体进化与未来、交互装置艺术、数字媒体艺术类型、编程与数字美学、数字媒体艺术的主题、数字媒体艺术简史、数字媒体艺术与创意产业、数字媒体艺术的未来。

本书结构清晰，内容丰富，图文并茂，第1~8章最后都给出了"讨论与实践"和"练习及思考题"。本书还提供了超过16GB的电子教学资源，包括650页的电子课件和超过650min的视频等。

本书可作为高等院校数字媒体艺术专业基础课教材，不仅适合艺术、设计、动画、媒体和广告等专业的本科生、研究生学习，也可供艺术与科技创意设计领域的读者参考。

本书封面贴有清华大学出版社防伪标签，无标签者不得销售。

版权所有，侵权必究。举报：010-62782989，beiqinquan@tup.tsinghua.edu.cn。

图书在版编目（CIP）数据

数字媒体艺术概论/李四达编著. —4版. —北京：清华大学出版社，2020.1（2024.10 重印）
高等学校数字媒体专业规划教材
ISBN 978-7-302-53440-2

Ⅰ.①数… Ⅱ.①李… Ⅲ.①数字技术–应用–艺术–设计–高等学校–教材 Ⅳ.①J06-39

中国版本图书馆 CIP 数据核字（2019）第 171862 号

责任编辑：袁勤勇　战晓雷
封面设计：李四达
责任校对：时翠兰
责任印制：宋　林

出版发行：清华大学出版社
网　　址：https://www.tup.com.cn，https://www.wqxuetang.com
地　　址：北京清华大学学研大厦 A 座　　邮　编：100084
社 总 机：010-83470000　　邮　购：010-62786544
投稿与读者服务：010-62776969，c-service@tup.tsinghua.edu.cn
质量反馈：010-62772015，zhiliang@tup.tsinghua.edu.cn
课件下载：https://www.tup.com.cn，010-83470236

印 装 者：北京博海升彩色印刷有限公司
经　　销：全国新华书店
开　　本：210mm×260mm　　印　张：21.75　　字　数：543 千字
版　　次：2006 年 10 月第 1 版　　2020 年 1 月第 4 版　　印　次：2024 年 10 月第 19 次印刷
定　　价：78.00 元

产品编号：082140-02

第4版前言

近年来,以深度学习为代表的人工智能技术高速发展,并不断渗透到当下艺术与设计领域,对人类的智慧与创新能力提出了挑战。2018年,阿里巴巴研究院与浙江大学合作,推出了Alibaba Wood在线短视频编辑与合成机器人,将"鹿班"自动网页广告(banner)设计机器人系统推向了更广阔的领域。2019年5月,微软公司的人工智能机器人——微软小冰化名"夏雨冰",其"创作"的多件自主绘画作品参加了中央美院研究生毕业展,标志着在绘画领域机器对人类智能的挑战。创新工场总裁李开复博士在2018年TED大会演讲中指出:机器智慧的飞跃与人性的拯救已经成为当下"艺术与科技"语境中最重要的话题。随着计算机、互联网与人工智能技术的飞速发展,一个全新的世界已经来临。麦克卢汉在50多年前的预言,今天已大部分成为现实。数字媒体不仅意味着人的延伸,而且已成为人的"外脑",成为设计师的助手、参谋甚至是一起创意的伙伴。

当代中国人生活方式的转变与科学技术带来的新的观念互动有紧密的联系。手机已经渗透到人们生活的每一个角落——高铁刷脸、购物刷卡、随时刷机、虚拟与现实早已混为一体。按照法国哲学家让·鲍德里亚的话说:世界已不再有真实,一切真实都因虚拟而生,虚拟正在改变着现实。数字媒体不仅拓展了人们的视野,也成为艺术与科技相结合的纽带和桥梁。世界正在走向以"超级混合体验"为代表的新的媒体艺术哲学的语境中(图0-1和图0-2)。随着虚拟现实技术、交互技术和影像投影技术的发展,建筑与环境日益媒体化,不仅现实世界正在逐渐"迪士尼化",而且借助虚拟现实技术与脑波芯片,虚拟世界也越来越"真实化",这一切使得人们对基于数字媒体的技术和艺术有了更深刻的认识。艺术与科技的跨界,对技术伦理与当下生存环境的思考,特别是对技术的反思,这些都成为创意与设计的出发点。因此,掌握算法,掌握编程与数据美学,运用新媒体、新语言来激活传统文化,研讨未来人文与科技的冲突与融合,创造新的产品和审美体验,不仅是数字媒体艺术的课题,而且已成为当下艺术与设计领域的前沿课题。

本书的第1版出版于2006年。第1版至第3版累计销量已突破7万册,并被列入普通高等教育"十一五"和"十二五"国家级教材规划。十余年来,我国数字媒体艺术发展迅速,可谓"一日千里"。作者根据近年来数字科技发展的最新成果,对第3版进行了全面修订,在保留原书结构的基础上,增加了大量新的内容;同时,进一步梳理了数字媒体艺术理论,并从艺术语言、符号、主题、技术、形态和美学等角度对数字媒体艺术的范畴、特征、类型、当代性、社会性和文化思考等内容进行了系统的阐述。

本书自第1版出版以来,很多专家学者、高校师生和热心读者提出了意见和建议,作者在此表示衷心的感谢!本书的出版得到了北京服装学院精品教材立项的支持,作者在此一并表示感谢。

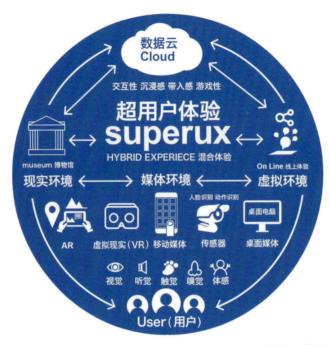

图 0-1 虚拟与现实的融合成为"超用户体验"（五感体验）的基础

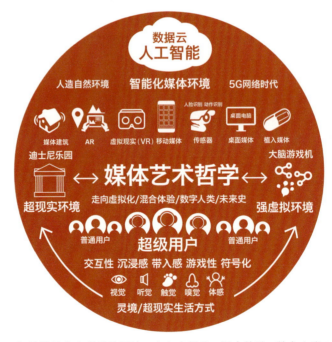

图 0-2 新的媒体艺术哲学的语境：走向虚拟化 / 混合体验 / 数字人类 / 未来史

作　者

2019 年 10 月于北京

目　　录

第1章　数字媒体艺术基础 ·· 1
 1.1　什么是数字媒体艺术 ·· 2
 1.2　数字媒体与新媒体 ·· 5
 1.3　数字设计师 ··· 8
 1.4　分类、范畴与体系 ·· 10
 1.5　科技艺术与新媒体 ·· 13
 1.6　金字塔结构模型 ·· 16
 1.7　数字化设计体系 ·· 17
 1.8　数字媒体艺术的符号学 ······································· 20
 1.9　数字媒体艺术教育 ·· 22
 讨论与实践 ·· 26
 练习及思考题 ·· 27

第2章　媒体进化与未来 ·· 29
 2.1　媒体进化论 ··· 30
 2.2　媒体影响人类历史 ·· 33
 2.3　媒体影响思维模式 ·· 35
 2.4　媒体=算法+数据结构 ··· 38
 2.5　人性化的媒体 ·· 40
 2.6　可穿戴媒体 ··· 42
 2.7　人工智能与设计 ·· 47
 2.8　对媒体未来的思考 ·· 49
 讨论与实践 ·· 52
 练习及思考题 ·· 53

第3章　交互装置艺术 ·· 55
 3.1　数字媒体艺术哲学 ·· 56
 3.2　墙面交互装置 ·· 57
 3.3　可触摸式交互装置 ·· 60
 3.4　手机控制交互装置 ·· 63
 3.5　大型环境交互装置 ·· 64
 3.6　非接触式交互装置 ·· 67
 3.7　沉浸体验式交互装置 ·· 69
 3.8　地景类交互装置 ·· 72
 3.9　智能交互装置 ·· 75

　　　　　　　　讨论与实践 ·· 77
　　　　　　　　练习及思考题 ·· 78

第4章　数字媒体艺术类型 ·· 80

　　　　4.1　数字媒体艺术的分类 ·· 81
　　　　4.2　数字绘画与摄影 ·· 82
　　　　4.3　网络与遥在艺术 ·· 88
　　　　4.4　算法艺术与人造生命 ·· 94
　　　　4.5　数字雕塑艺术 ··· 100
　　　　4.6　虚拟现实与表演 ·· 104
　　　　4.7　交互视频、录像与声音艺术 ······························ 110
　　　　4.8　电影、动画与动态影像 ······································ 114
　　　　4.9　游戏与机器人艺术 ·· 118
　　　　讨论与实践 ·· 124
　　　　练习及思考题 ··· 125

第5章　编程与数字美学 ··· 127

　　　　5.1　代码驱动的艺术 ·· 128
　　　　5.2　数字美学的发展 ·· 131
　　　　5.3　对称性与视错觉 ·· 135
　　　　5.4　重复迭代与复杂性 ·· 138
　　　　5.5　随机性的艺术 ··· 140
　　　　5.6　可视化编程工具 ·· 143
　　　　5.7　自然与生长模拟 ·· 148
　　　　5.8　风格化智能艺术 ·· 153
　　　　5.9　海量数据的美学 ·· 156
　　　　5.10　自动绘画机器 ··· 158
　　　　5.11　数学与3D打印 ·· 160
　　　　5.12　数字媒体软件与设计 ······································· 167
　　　　讨论与实践 ·· 171
　　　　练习及思考题 ··· 172

第6章　数字媒体艺术的主题 ·· 174

　　　　6.1　人造自然景观 ··· 175
　　　　6.2　基因与生物艺术 ·· 177
　　　　6.3　身体的媒介化 ··· 182
　　　　6.4　碎片化的屏幕 ··· 186
　　　　6.5　解构、重组和拼贴 ·· 188
　　　　6.6　戏仿、挪用与反讽 ·· 192

- 6.7 表情符号的艺术 198
- 6.8 数字娱乐与交互 201
- 6.9 穿越现实的体验 203
- 6.10 蒸汽波与故障艺术 205
- 讨论与实践 212
- 练习及思考题 214

第7章 数字媒体艺术简史 … 215

- 7.1 计算机媒体的发展 216
- 7.2 达达主义与媒体艺术 220
- 7.3 激浪派与录像艺术 223
- 7.4 早期计算机艺术 225
- 7.5 早期科技艺术实验 230
- 7.6 计算机图形学的发展 235
- 7.7 计算机成像与电影特效 241
- 7.8 桌面时代的数字艺术 245
- 7.9 数字超越自然 251
- 7.10 交互时代的数字艺术 254
- 7.11 数字艺术谱系研究 259
- 7.12 中国早期电脑美术 266
- 7.13 中国数字艺术大事记 269
- 讨论与实践 271
- 练习及思考题 272

第8章 数字媒体艺术与创意产业 … 274

- 8.1 创意产业 275
- 8.2 游戏与电子竞技 278
- 8.3 数字插画与绘本 281
- 8.4 交互界面设计 287
- 8.5 信息可视化设计 294
- 8.6 跨平台设计 299
- 8.7 出版与包装设计 302
- 8.8 数码印花与可穿戴设计 306
- 8.9 建筑渲染与漫游动画 312
- 8.10 虚拟博物馆设计 314
- 8.11 数字影视与动画 317
- 讨论与实践 321
- 练习及思考题 322

第9章 数字媒体艺术的未来 ... 324

9.1 科技进步推动艺术创新 ... 326
9.2 新媒体带来新机遇 ... 327
9.3 创意产业主导数字媒体艺术的发展 ... 329
9.4 后视镜中的未来 ... 331

附录A "数字媒体艺术概论"课程教学大纲和教学日历 ... 333

A.1 课程教学大纲 ... 334
A.2 课程教学日历 ... 335

参考文献 ... 337

1.1 什么是数字媒体艺术
1.2 数字媒体与新媒体
1.3 数字设计师
1.4 分类、范畴与体系
1.5 科技艺术与新媒体
1.6 金字塔结构模型
1.7 数字化设计体系
1.8 数字媒体艺术的符号学
1.9 数字媒体艺术教育

第1章 数字媒体艺术基础

老子在《道德经》中说:"道生一,一生二,二生三,三生万物。"道,是事物的本质和核心,是宇宙万物生生不息、日月星辰循环演变的规律。人们认识事物,就是要寻找其中的"道",并由此把握事物的本质和规律。数字媒体艺术就像一颗钻石,随着观察者角度的不同,它折射出的光芒也千变万化——经济学者看到产业;电脑专家钻研编程;设计师忙于创意;传播学研究者悟出沟通。而对于什么是数字媒体艺术,则众说纷纭、见仁见智。

本章开宗明义,探索数字媒体艺术的一系列核心问题:它的定义和范畴,它的建构模型,它的知识体系,它的表现类型……本章梳理了数字媒体艺术理论,并从媒体艺术、数据库、符号学与后现代艺术等角度对数字媒体艺术的范畴、特征、类型、艺术语言等内容进行了系统的阐述。

1.1 什么是数字媒体艺术

世界上几乎所有的学问都离不开"为什么"的问题，数字媒体艺术同样如此。因此，本章开宗明义，就是要说明数字媒体艺术的几个核心问题（图1-1）：什么是数字媒体艺术？为什么要关注数字媒体艺术？数字（媒体）艺术的表现形式有哪些？如何创作数字媒体艺术？数字媒体艺术为谁服务？上面这几个问题涉及这个领域的定义、范畴、分类、表现形式、美学、创作方式以及创作对象等核心的概念。数字媒体艺术离不开"数字"与"媒体"这两个重要概念。欲了解数字媒体艺术，首先要知道什么是媒体。在拉丁语中，medium（媒体）意为"两者之间"，被现代借用来说明信息传播的一切中介。除了直接用身体和口头进行的传播之外，人类总是需要用某种物质载体或技术手段来承载和传播信息，这种物质载体或技术手段就是媒体。媒体又被称为媒介、传媒或传播媒介，英文为medium（复数形式为media）。它具有两种含义：第一种指的是具备承载和传播信息功能的物质或实体；第二种指的是从事信息采集、加工制作和传播的社会组织，即传媒机构。"媒体"和"媒介"两个词在实际应用中存在着细微的差别：媒介属于传播学的范畴，侧重于语言、符号等抽象概念；而媒体有着更广泛的含义和实体性的内容，如技术和机构等。

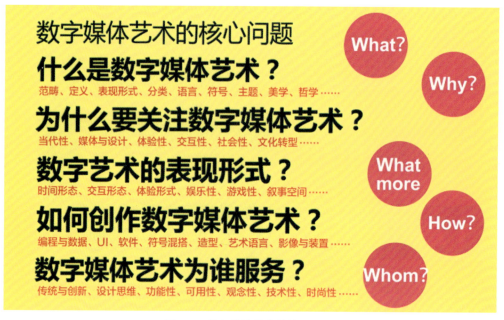

图1-1 数字媒体艺术的核心问题

人类文明向来与媒体的发展有着密不可分的关系，从远古时代的结绳记事，到后来的鸿雁传书和烽火狼烟，再到印刷术的发明与现代大众媒介的兴起，人类文明一直与媒体的变革更新紧密交织、相互促进。因此，没有媒体的进步，就没有人类文明的传承与加速发展。媒体一般是指信息的承载物，包括语言文字、图形、静像、动画、声音等多种形态。从古代苏美尔人划有记号的泥板或古埃及人刻在金字塔墓道中的石板壁画到当代城市生活中常见的手机和iPad，从最私密的情书、信物到最具公共性的影视节目，都属于媒体的范畴。从传播学

的角度看，媒体是人与人之间信息交流所依赖的信号。人与人之间交流的信息是被主体感知或描述的客观事物的运动状态及其变化方式。媒体是信息传播过程不可或缺的承载物，是信息传播活动的必要构成因素之一。更进一步理解，媒体的本质就是人类生存的技术环境。例如，人们现在随身携带的智能手机就把整个社会人与人、人与服务联系在一起（图1-2）。人们正是通过媒体（如微信、QQ、抖音、支付宝、微博、陌陌、淘宝和滴滴出行等）来彼此沟通和交流。

图1-2　支付宝和抖音APP已经成为人们生活的一部分

媒体是当代艺术表现的舞台。新潮设计、创意产业和数字娱乐领域都和媒体与传播有着密切的联系，媒体艺术就是当代社会基于数字化形式的视觉化传播与交流的工具。同样，媒体也是各种实验艺术展示的舞台，交互影像、装置艺术、虚拟现实或者装置表演等新媒体艺术都以其新颖的表现力成为吸引大众的艺术形式。

加拿大媒介学者米歇尔·麦克卢汉（Marshall McLuhan，1911—1980，图1-3）对媒介的作用和地位做了深刻的总结。他指出："任何技术都逐渐创造出一种全新的人的环境，环境并非消极地包装用品，而是积极地作用进程。"而媒介"不仅是容器，它们还是使内容全新改变的过程"。麦克卢汉认为，媒介是人体和人脑的延伸，这就像衣服是肌肤延伸、住房是体温调节机制的延伸、自行车和汽车是腿脚的延伸、计算机是智慧（人脑）的延伸一样。每一种新的媒介的产生都开创了人类交往和社会生活的新方式。从这个角度来理解，媒体还是艺术表现、展示和与观众交流与互动不可或缺的"智能助手"。新媒体作品不仅形式有了变化，而且能带给观众或受众不一样的体验。例如，在2018年清华大学美术学院举办的"万物有灵"文化遗产保护与体验展览上，作品《重返·海晏堂》就是一个全沉浸的360°交互体验空间（图1-4）。该作品通过联动影像、激光雷达动作捕捉、沉浸式数字音效等手段的结合，展现了圆明园海晏堂从遗址废墟中重现盛景的全过程，打破了时间与空间的局限，不仅带给观众前所未有的亲历感、沉浸感和参与感，也使得人们对当年这座"万园之园"的辉煌历史与文化有了新的感悟。

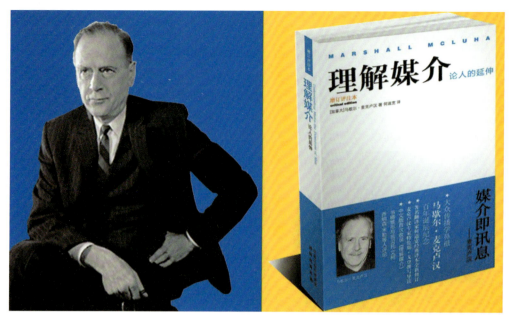

图 1-3　麦克卢汉和他的名著《理解媒介：论人的延伸》

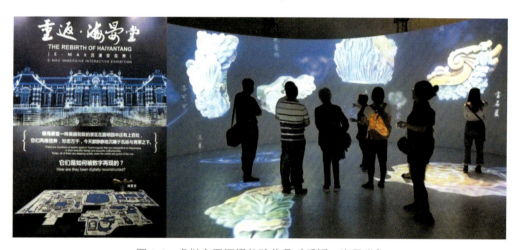

图 1-4　虚拟交互沉浸体验作品《重返·海晏堂》

因此，数字媒体艺术（digital media art）就是指以数字科技和现代传媒技术为基础，将人的理性思维和艺术的感性思维融为一体的新艺术形式。它也是伴随着20世纪末数字科技与艺术设计相结合的趋势而形成的一个新兴的交叉学科和艺术创新领域，是一种在创作、承载、传播、鉴赏与批评等艺术行为方式上推陈出新，进而在艺术审美的感觉、体验和思维等方面产生深刻变革的新艺术形式。从20世纪90年代到21世纪初，从当年轰轰烈烈的"数字革命"到当前的手机时代，数字媒体经历了前所未有的技术发展。尽管早在70多年前，计算机的理论与研究已见雏形，但直到20世纪90年代，硬件和软件才变得更加实用、方便和经济实惠，而互联网的发展则打开了人类未来新的窗口。

1.2 数字媒体与新媒体

国际电信联盟（ITU）从技术的角度给媒体下了一个定义并进行了分类：媒体是感知、表示、存储和传输信息的手段和方法，如文字（text）、声音（audio）、图形（graphic）、图像（image）、动画（animation）和视频（video）等。数字媒体从狭义上看是信息的表示形式，或者说是计算机对上述媒体的编码。数字媒体是当代信息社会媒体的主要形式。这种利用计算机记录和传播的信息的一个重要特点就是信息的最小单元是比特（bit）。任何信息在计算机中存储和传播时都是一系列的 0 或 1 的排列组合。换句话说，依赖计算机和网络传播的信息都是数字化（digital）的。由此，本书把依赖于计算机存储、处理和传播的信息媒体称为数字媒体（digital media）。从广义上看，数字媒体是当代信息社会的技术延伸或者数字化生活方式（如微信、微博、快手和抖音），是社交媒体、互动媒体、推送媒体和流行媒体的总称（图 1-5）。数字媒体的基本属性可以从两个方面来定义：从技术角度看，作为软件形式的数字媒体具有模块化、数字化、可编程、超链接、智能响应和分布式等特征（冷色系）；从用户角度看，数字媒体具有高黏性、虚拟性、沉浸感、参与性和交互性等特征。

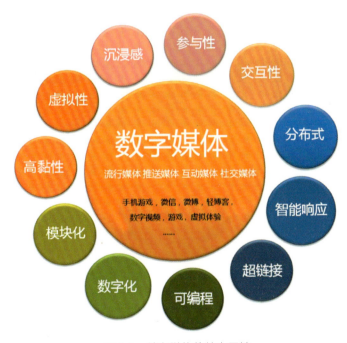

图 1-5　数字媒体的基本属性

目前来看，数字媒体至少应该具有以下 4 个特征：一是引起全新的体验，即由网络媒体、电子游戏和电影特效而产生的虚拟性、沉浸感；二是建立超越现实世界的呈现方式，如虚拟现实中的沉浸感和交互性；三是建立受众与新技术之间的新型关系，如在线购物、刷脸交费；四是使传统媒体边缘化，如传统书信的消失。数字媒体可以启发人类对自身和世界的新感受。这种新媒体带来了全新的体验方式，交互性和社会性是数字媒体特征最集中的体现，因此，数字媒体也往往被称为交互媒体（interactive media）。交互媒体是指用户能够主动、积极参与的媒体形式。随着互联网、宽带网络和移动互联网的普及，使得相距遥远的人们之间的交互性大大增强，也使得"交互媒体"一词被越来越多的人所熟悉。以虚拟现实（VR）和装

置艺术为例（图1-6），数字媒体艺术的魅力正是来自新的技术环境与感知方式带给人们的快乐、陶醉、思考或震撼的体验。

图1-6　虚拟现实（左）和交互装置（右）带给观众新的体验

媒体理论家马丁·里斯特（Martin Lister）和乔恩·杜维（Jon Dovey）等人在《新媒体：批判性导言》中指出："新媒体"是广义的概念，通常它与"旧媒体"相对，因此，新媒体概念的内涵与外延都是非常宽泛的。新媒体预示着媒体在内容与形式上的历史性变革，同时也暗示那些在现有体制中尚未确定的、具有试验性和不为多数人所熟知的媒体。新媒体指的是一种全新的沟通模式或者沟通媒介。美国纽约城市大学教授列夫·曼诺维奇（Lev Manovich）更进一步将当代媒体定义为软件媒体（software media）。曼诺维奇在2013年出版的《软件为王：新媒体语言的延伸》一书中说："为什么新媒体和软件值得特别关注？因为事实上，今天几乎所有的文化领域，除了纯美术和工艺品外，软件早已取代了传统媒体，成为创建、存储、传播和生产文化产品的手段。"软件已经成为我们与世界和他人，与记忆、知识和想象力发生联系的接口。正如20世纪初推动世界的是电力和内燃机一样，软件是21世纪初推动全球经济、文化的引擎。因此，"软件为王，这正是当代新媒体语言或者当代文化语言的基础。"曼诺维奇指出，软件媒体的特征就是可计算和可编程。当代的文化媒体形式已经明确地变成了程序代码（code）——无论是电影、直播还是数字插画，这使得数字媒体具有通用性、可变性、即时性和交互性。而"数据库作为一种文化形式而起作用"。数字媒体的实质在于它体现了一种数字化和虚拟化的存在。非物质性（non materiality）是这种存在方式的基础。由此可以推导出数字媒体的其他特性，如非线性表达、即时性以及交互性等。新媒体有五个基本原则：数值化再现、模块化、自动化、可变性和可转码性。数字媒体可以描述成函数，可以用数值来计算或编程。而数值化使现实世界"分散、重组与合成"成为可能。在艺术创作中，

前期的实体创作（绘画、雕塑、速写或产品纸模型等）经过虚拟化（扫描、上色、生成动画）和编程化（角色绑定、数据编码、动作调试）后，就成为可互动的新媒体艺术。《故宫互动珍禽图》就提供了一个可互动的角色（禽鸟）的产生过程（图 1-7）。其中，角色的虚拟化是该过程的核心。数字珍禽不仅可以成为电影、游戏、装置艺术的角色，而且还可以经过打印和3D打印等流程"再实体化"，成为纸媒衍生产品或雕塑。

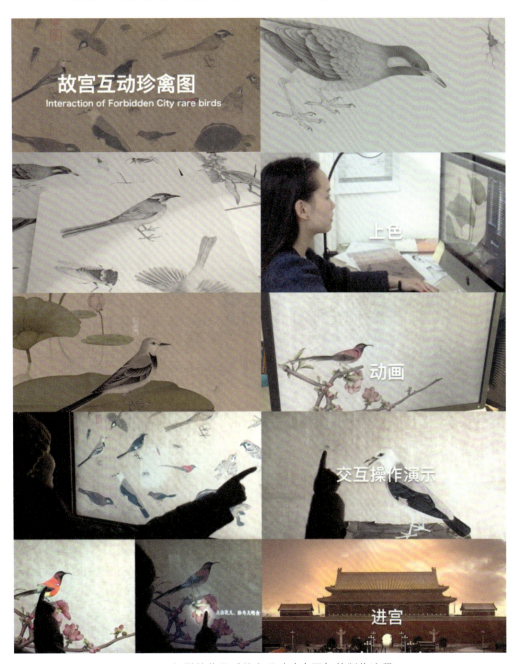

图 1-7　新媒体作品《故宫互动珍禽图》的制作流程

1.3 数字设计师

数字媒体艺术主要涉及数字娱乐、影视特效、交互设计和设计服务领域。与快速发展的数字图像技术相适应，要求大学毕业生能够熟练掌握这方面的技术和创意能力，为影视节目、广告业、网络新媒体、电子游戏和产品设计提供服务。其职业发展目标为艺术指导、设计和策划、插画、数字电视节目包装、网络游戏、软件开发、公共艺术、模式识别、多媒体数据库、虚拟现实、交互设计、信息产品设计等。据美国《福布斯》杂志引用美国劳工统计局2016年的统计数字，从事影视剪辑、特效的数字艺术家往往能够获得较高的收入（年收入在全美名列前茅，比肩传统的医生、律师、计算机工程师等的年收入），例如电影特效设计师、3D建模师、多媒体艺术家、动画制作师和电影视频剪接师等，其平均年薪超过10万美元。同时，公司艺术设计总监、节目策划编导、高校艺术/戏剧教师等也是该领域薪金增长最快的职业。随着我国创意产业的发展，数字媒体设计人才的需求和薪资待遇也在与日俱增。以交互设计师为例，根据职友集网的线上调查统计，2018年，交互设计师全国平均月薪为13 500元；北京交互设计师平均月薪为18 850元，最低月薪为4500~6000元，最高月薪为3万元~5万元（图1-8）。这些数据表明，交互设计师在互联网行业中仍然是一个相对稳定的高收入群体。目前，交互设计（UI）、用户体验（UX）与视觉设计（VD）已成为不同的专业领域，这对交互设计师的职业素质与技术能力提出了更高的要求。

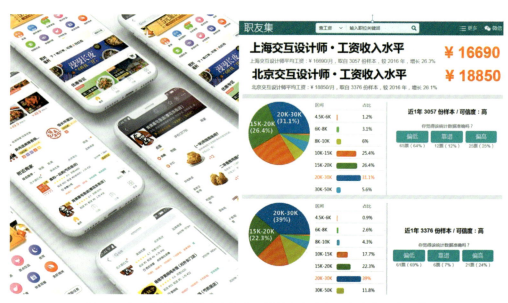

图1-8　交互设计作品（左）和交互设计师在上海、北京的平均月薪

随着移动互联网的普及，数字文化创意产业得到了高速发展。2017年，数字创意产业首次被纳入《"十三五"国家战略性新兴产业发展规划》。到2020年，数字创意产业产值规模将会达到8万亿元。动漫、游戏、网络文学、网络音乐、网络视频、数字艺术展演等数字文化产品拥有广泛的用户基础，已经成为目前大众文化消费的主要产品，市场需求量巨大。数字文化产业以文化创意内容为核心，依托数字技术进行创作、生产、传播和服务，涵盖动漫、游戏、网络文化、数字文化装备、数字艺术展示等多个重点领域，已成为我国文化产业发展的重点领域和数字经济的重要组成部分。2017—2018年，北京佩斯画廊的"花舞森林"新媒

体艺术展、北京王府中环的"数码巴比肯"数字艺术回顾展（图 1-9 是其中一件作品）、北京今日美术馆的"小米 zip：未来的狂想"艺术展等都取得了不俗的业绩。佩斯画廊的"花舞森林"展的总票房超过 5000 万元人民币。今日美术馆 2017 年凭借 3 个新媒体艺术展的影响，全年营收超过 3787 万元人民币。根据《第 42 次中国互联网络发展状况统计报告》显示，截至 2018 年 6 月，中国网民规模已超过 8 亿，手机网民规模达 7.88 亿。我国创意产业的发展成为数字媒体艺术教育和人才培养的最大动力。

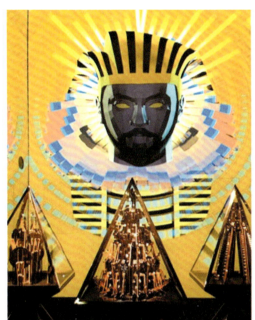

图 1-9　艺术家尤里铃木的 3D 眼镜虚拟装置作品《金字塔》（*Pyramidi*）

数字文化创意产业的发展对数字媒体创意与设计人才的培养是一个重大的利好。从 2015—2017 年的大学生就业数据可以看出：对数字媒体艺术专业人才需求最多的方向是互联网／电子商务，占 27%；杭州、北京、上海、广州、深圳五大城市成为对数字媒体艺术专业人才需求最多的地区，占相关专业毕业生总人数的 75%。麦可思研究院公布的《2017 年中国大学生就业报告》（就业蓝皮书）显示，2012 届本科毕业生从事的"3 年后月收入涨幅最大的职业类"是"美术／设计／创意"，从业 3 年后的收入涨幅达 115%。用户研究、用户体验及交互设计是数字媒体艺术人才的重要就业岗位。此外，随着抖音、快手、梨视频、秒拍等短视频网站的火爆和网络短剧的流行，目前企业对影视制作、数字特效和动画设计专业人才的需求也在同步增长。根据麦可思研究院《2017 年中国大学生就业报告》统计，数字媒体艺术专业为绿牌专业（指全国范围内失业率较低、薪资和就业满意度综合指数较高的专业，即需求增长型专业），这充分说明了该领域的就业前景。2018 年，在整体就业形势严峻的大背景下，与传统的绘画、音乐表演、美术学等专业就业需求大幅下滑相对照的是，数字媒体艺术专业继续名列绿牌专业。与此同时，数字媒体技术专业也在 2018 年晋升为绿牌专业，成为教育部推荐的大学报考专业（图 1-10）。

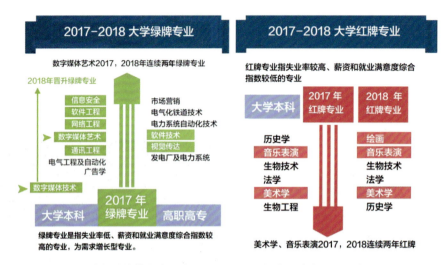

图 1-10 数字媒体艺术专业在 2017 和 2018 年度连续名列绿牌专业（左），
绘画等传统艺术类专业则逐渐就业困难（右）

中国传媒大学校长、教育部动画和数字媒体专业教学指导委员会主任廖祥忠教授指出："面向未来，5G、VR、人工智能、物联网、脑机接口、类脑科学等前沿科技扑面而来。对所有从事数字媒体艺术的人而言，当下仅是一个开始，因此，从业者必须用海纳百川的精神面对这个领域。那时，数字媒体艺术将融入各行各业，融入人们生活的方方面面。与此同时，数字媒体艺术专业也将脱胎换骨，派生出无数个新型专业，数字媒体艺术也将成为构建人类未来社会的元素和媒介。"截至 2017 年，在全国有将近 200 所高校开设了数字媒体艺术专业，含有动画、交互设计、游戏和影视设计专业的高校更是超过了 600 所。根据中国科学评价网的资料，天津师范大学、中央美术学院、上海大学、清华大学美术学院、中国传媒大学、吉林艺术学院、中国美术学院、南京信息工程大学、南京艺术学院、重庆邮电大学、金陵科技学院、鲁迅美术学院、浙江大学、广州美术学院、北京师范大学和北京联合大学等成为该领域较有影响力的院校。随着创新型教育、跨界教育和人工智能的发展，数字媒体艺术在新型大学教育体系中的地位越来越重要。

1.4 分类、范畴与体系

数字媒体艺术的核心是艺术和科技的结合。这里包括艺术家和设计师为丰富数字生活与体验所创作的作品、产品与服务。从目前我国的学科划分来看，艺术学、设计学、电影学和广播电视艺术学是数字媒体艺术学科的理论依据。同时，符号学、传播学也是研究媒体、社交、技术与人性的工具。而作为创意工具和传播载体，计算机科学与技术、计算机软件与理论、计算机应用技术等则是它存在和表达的基础。因此，上述国家一级和二级学科是数字媒体艺术学科构建的理论依托（图 1-11）。在教育部于 2012 年颁布的高校本科专业目录中也明确标示了数字媒体艺术与数字媒体技术两个学科范畴。数字媒体艺术（130508）属于设计学类（1305），而数字媒体技术（080906）则归口于计算机类（0809）。在媒体融合交叉的大环境下，技术与艺术（设计）的区别日益模糊，数字媒体艺术既是软件形式，也是艺术表现形式，二者不可分离。

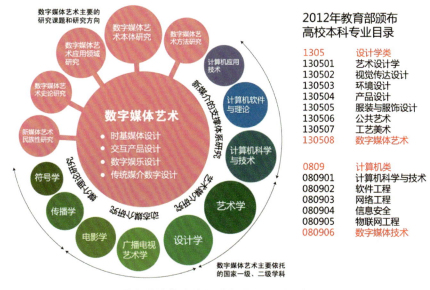

图 1-11 数字媒体艺术的学科体系、研究领域和研究方向

在图 1-11 中,将数字媒体艺术依据媒体的性质分为 4 大领域:时间媒体设计、交互产品设计、互动娱乐设计和视觉设计延伸。第一个领域为时间或者叙事的艺术形式,如电影、动画、数字影像等。第二个领域主要是与数据库或者交互有关的应用或艺术形式。第三个领域是强调娱乐体验的艺术,也就是以游戏为核心的艺术形式。第四个领域为传统媒体的数字形式,如广告与平面设计、装帧设计、数字摄影与创作、插图和漫画等。这 4 个领域互有重叠,如交互漫画、交互影像、游戏等就包含"互动"与"叙事"的属性。从图 1-11 也可以看出:数字媒体艺术研究包括 5 个方向:

(1)本体研究。这部分主要包括该学科的界定、分类、特征、美学、交叉领域、表现规律等的研究,特别是"交互性"和"跨媒体"等艺术概念的研究。

(2)发展史研究。包括研究媒体艺术史的阶段、事件、人物、作品与发展趋势,探索媒体艺术的演化规律。

(3)创意方法学研究。即对数字媒体艺术创意规律,如创意思维、作品分析、技术分析、受众分析和心理分析等的研究。

(4)应用领域研究。其重点在于创意产业研究,重点是厘清学科与就业的关系。

(5)中国新媒体艺术特色研究。

为了从信息设计的角度解读数字媒体艺术设计,我们可以根据上面的分类,进一步将该学科通过 5 个相互叠加的图形(图 1-12)来表示。其时间媒体设计领域包括数字影视特效、动画、动态媒介(片头、广告和 MTV 等)、实验影像、影视特效和影像编辑等,该领域与故事、戏剧、角色、造型、场景、表演和剪辑等课程有关并侧重观赏性。在时间媒体中,控制权在讲故事的人手里。交互产品设计领域主要指基于手机、计算机、互联网或互动环境(装置)相关的设计领域。这个知识体系的特点是"数据库媒体",其控制权在接受者手中,所以是用户控制导向的。因此,该领域更侧重用户需求以及交互性的研究,如可用性、信息架构、

认知心理学、原型设计、人机工程学、用户体验和社会学等。其中外圆为侧重于产品与服务设计的交互产品设计领域，内圆为侧重于信息与媒体设计的新媒体设计领域。互动娱乐设计领域主要指电子游戏、网络游戏、装置艺术、增强现实、交互动画、虚拟漫游、虚拟表演和交互墙面等。该领域既有时间媒体又有交互性，更关注观众或玩家的体验。传统的视觉设计延伸领域主要指基于纸媒或户外展示的平面设计、摄影、广告、插图、漫画和信息图表设计等。图中叠加的区域说明这些领域之间的交叉与融合的关系。

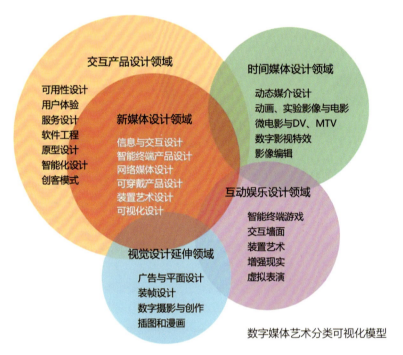

图 1-12　数字媒体艺术分类的可视化模型

　　数字媒体艺术是艺术门类中的一个年轻的成员，除了需要对其学科范畴和分类进行研究外，也需要对其理论体系进行梳理。参照艺术学的研究方法，数字媒体艺术研究体系可以通过一个八轴向的信息图表来表示（图 1-13）。这个模型以当代的数字媒体艺术为原点，其横轴为时间（历史与未来），纵轴为思想体系（上）和媒介环境（下）。左上 - 右下轴为工业与智能，右上 - 左下轴为创新与传统。这 8 个轴向可以基本概括数字媒体艺术的研究领域。从横轴上看，对数字媒体艺术历史的研究涉及媒体艺术、现代艺术与当代艺术的谱系学，同时还需要借鉴科技史与媒介的演化历史，由此可以追溯数字媒体艺术的思想、观念与实验的文脉与发展历程。正如麦克卢汉指出的那样："我们盯着后视镜看现在，我们倒退着走向未来。"对于数字媒体艺术未来的研究，正是通过"后视镜"的方法，通过回顾历史和分析当代来判断未来媒体与媒体艺术的发展趋势。纵轴则是立足于当代，分析研究数字媒体艺术的理论基础与生态环境，这部分主要包括该学科的界定、分类、范式、特征、美学、媒介环境、表现规律等的研究，特别是交互性和跨媒介等艺术概念的研究，本书中所涉及的关系美学、海量数据美学、拼贴美学和媒介理论等都属于该研究范畴。

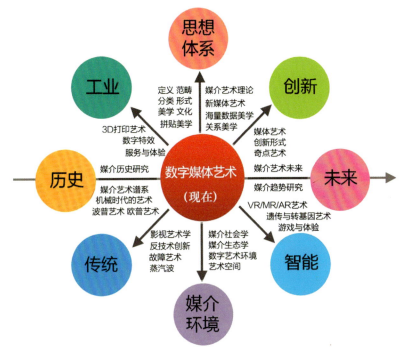

图 1-13　数字媒体艺术的研究体系

1.5　科技艺术与新媒体

2018 年 5 月 1 日夜，西安南门广场沸腾了，这里集聚了几十万人一同观赏 1374 架无人机表演。天上无人机似星光点点，变换着各色图案，展示着美丽的大西安；地下数万人共同拿起手机聚焦天空，屏幕闪闪，拍下这一美景。无人机在西安城墙南门编队飞行表演，摆出西安城墙、丝绸之路、四十周年等图案，创下"数量最多的无人机表演吉尼斯世界纪录"（图 1-14）。虽然从严格意义上说，无人机阵列表演不属于数字媒体艺术的范畴，但图案的编排与飞行控制离开了编程是无法实现的。由此来看，科技的发展不仅为新媒体艺术的创新提供了更大的空间，而且也对数字媒体艺术或新媒体艺术的界定提出了挑战。近些年来，转基因技术、组织培养、细胞工程学、纳米技术、机器人以及全息技术等都成为"科技艺术"的表现舞台，这些新的艺术媒体不仅丰富了新媒体艺术的表现，而且成为艺术创新的突破口。

麦克卢汉认为：人类的发展史可以看作一部工具（技术）延长人体器官功能的历史。棍棒延伸了双臂，石头延伸了拳头，马车、木船延伸了双腿，望远镜延伸了眼睛，锣鼓延伸了耳朵。蒸汽机、轮船、汽车、飞机等交通工具的发明使人类肢体得以延伸，而计算机与互联网的出现则使人类的大脑得到了延伸。数字媒体艺术的发展依赖于网络、智能手机、公共智能装置和智能艺术空间的普及。数字科技是数字媒体艺术的基础。从更大范围来看，无论是 3D 打印、无人机、基因工程、数字印刷、智能网络还是影视特效，都为艺术创作与创新开辟了新的可能性。艺术设计＋新科技＝科技艺术（或新媒体艺术）。这个公式代表了随着科技"变量"的不断发展，艺术也在不断挑战自己并突破局限的趋势（图 1-15）。

图 1-14 西安千架无人机表演的现场

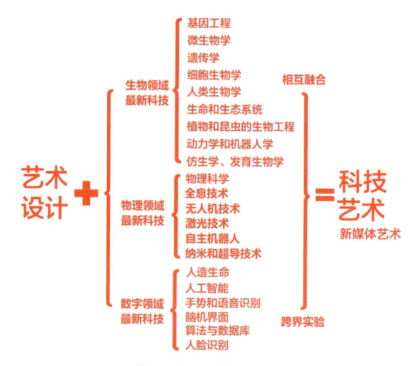

图 1-15 艺术设计与新科技的结合就是科技艺术

数字媒体艺术属于广义的科技艺术的一个分支。作为一种先锋艺术的形式,数字媒体是艺术家探索与实验的工具,无论是算法艺术、录像艺术、虚拟现实艺术、网络艺术还是数字雕塑,都是探索人性、探索自然与科技、探索未来的手段。与此同时,随着当代科技的发展,

数字媒体艺术的边界也在不断拓展。为了厘清艺术与科技、新媒体艺术和数字媒体艺术的相互关系，用3个交叠圆形表示这个宏大的当代科技艺术体系（图1-16）。在这个领域中，艺术与科技是最大的范畴，既包括新媒体艺术与数字媒体艺术，也包括目前仍不属于计算机技术范畴的生物学、物理学和工程学相关内容。图1-16中虚线的圆圈代表新媒体艺术。该领域除了涵盖了数字媒体艺术（暗黄色背景）的大部分区域，还包括很多科学前沿领域。新媒体理论家马丁·里斯特说过：新媒体代表那些在现有体制中尚未确定的、具有试验性和不为多数人所熟知的媒体。因此，相对于数字媒体艺术来说，新媒体艺术有更大的跨界性和不确定性，其探索的未知空间更为广阔。

图1-16　当代科技艺术体系（含新媒体艺术和数字媒体艺术）

可以预见的是，在今后的一段时间，如果没有更新的媒体（如脑机接口、虚拟现实、生化机器人或者量子计算机）的重大突破，那么数字媒体仍然会是艺术创作的中心领域。需要说明的是：科技前沿并不是艺术的边界，想象力、创造力以及对现有媒体材料的改造与创新也是创意的源泉。数字媒体艺术是基于科技和媒体的艺术形式。这个特征决定了该艺术形式的创新性和前卫性。从未来发展来看，数字媒体艺术将会成为一种高度智能化和人性化的软件＋硬件的产品形式，如智能眼镜、裸眼3D以及智能植入等，通过人与技术更紧密的结合，给人的体验带来创新。2015年，美国一家科技公司研制了一种可以把皮肤直接变成显示屏的电子墨水（图1-17）。他们用微型针头将微小的电子墨水颗粒植入真皮组织，当手机发出信号后，这些会变色的颗粒就能激活并透过皮肤显现出墨点，从而在手臂上形成一个和手机相

同的图案,甚至可以支持动画图案的显示,这种技术如果能够普及,就可以成为"电子文身"的理想材料。这种技术生动诠释了麦克卢汉的"服装是皮肤的延伸"的思想,也启发了媒体艺术家的创新思路。

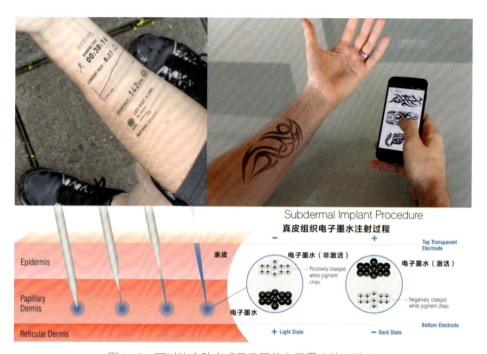

图 1-17 可以让皮肤变成显示屏的电子墨水植入技术

1.6 金字塔结构模型

埃及著名的胡夫大金字塔巍峨耸立。这个古代建筑建于公元前 2600 年,距今已有 4 千多年的历史。从形象上说,数字媒体艺术的模型也类似于金字塔,它有 4 个面,分别代表技术、艺术、媒体和服务(图 1-18)。这个模型的特点在于通过一种全面的、综合的和多角度的思维来看待数字媒体艺术。这个模型中的每个面都依赖其他的面而存在,相互依托,缺一不可,共同形成金字塔的整体构架,也形象地体现了数字媒体艺术所具有的包容性、综合性和实践性的特点。此外,这个四棱锥形的结构也反映了它从社会服务到顶层设计的结构特征。皮克斯(Pixar)动画工作室创始人之一、迪士尼幻想工程总裁约翰·拉塞特(John Lasseter)指出:"艺术挑战技术,而技术则赋予艺术灵感,这就是皮克斯成功的秘密。"这段话也形象地说明了数字媒体艺术将技术、艺术和商业(媒体+服务)相结合的重要意义。皮克斯动画工作室本身就是"技术+艺术+商业"的结晶:艺术家拉塞特,计算机科学家、工程师、动画技术负责人艾德·卡德莫尔(Ed Catmull),公司总裁、著名商业奇才和投资人史蒂夫·乔布斯(Stave Jobs),三人合作,形成了皮克斯动画工作室"三驾马车"的领导核心。他们发挥各自的优势,打造出一个当代数字动画领域的传奇神话(图 1-19)。

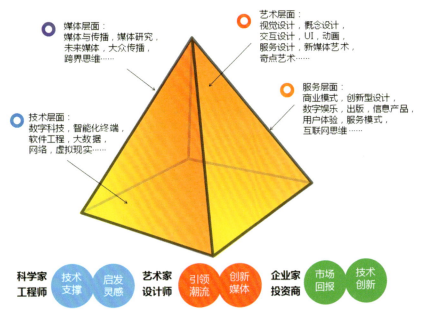

图 1-18　数字媒体艺术的金字塔模型

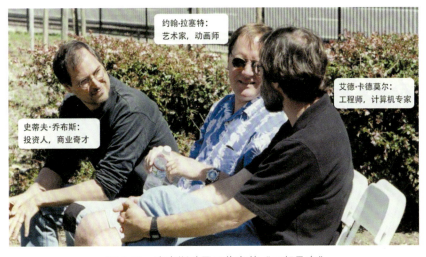

图 1-19　皮克斯动画工作室的"三驾马车"

1.7　数字化设计体系

在体验经济时代,艺术与设计的内涵发生了重大的变化。艺术设计的对象、产品、工具、流程与生产方式都正在经历深刻的变化,特别是随着体验经济、共享经济、参与式合作和人工智能技术的发展,未来的设计外延还会进一步拓展,数字媒体艺术与数字化设计的空间会进一步拓展,在工业智能产品、生活方式、交互设计、智能(家居)空间、互联网+、社会创新、健康医疗、可穿戴产品、城乡有机农业、深度体验、大数据+智能硬件等领域成为不可或缺的重要因素(图 1-20)。

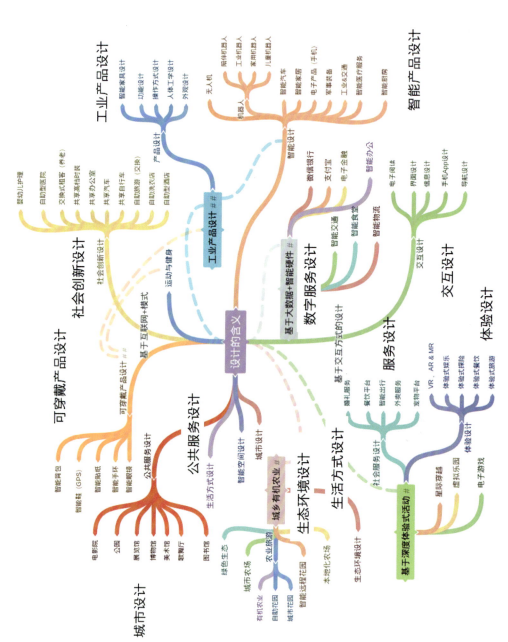

图 1-20 体验经济时代艺术与设计内涵的变迁

在数字化设计领域不断延伸的情况下，如何构建数字媒体艺术的知识体系呢？根据2016年教育部公布的高等学校《动画、数字媒体本科专业教学质量国家标准》的规定，数字媒体艺术专业主干课程包括数字媒体艺术基本原理、影视特效、交互媒体设计、文化创意产业和创新创业5大模块。从具体内容上看，该标准阐明了几个核心问题：什么是数字媒体艺术？为什么要关注数字媒体艺术？数字媒体艺术的分类与表现形式有哪些？如何创作数字媒体艺术？为了梳理这个专业的理论与实践框架，这里给出它的教材体系（图1-21），该教材体系划分为基础课教材（解决"What"的问题）、专业基础课教材（解决"What more"的问题）、专业课教材（解决"How to"的问题）、专业实践教材（解决"How to do more"的问题）、选修课教材（解决"Open idea"的问题）以及研究生阶段的深入研究教材（解决"Deeply thinking"的问题）和深入理论教材（解决"Why"的问题）。图1-21从教材体系建设的角度来解决数字媒体艺术专业的理论与实践的问题。

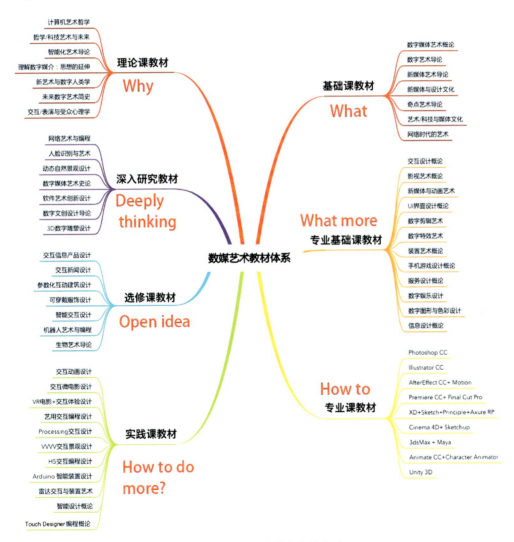

图1-21　数字媒体艺术教材体系

1.8　数字媒体艺术的符号学

列夫·曼诺维奇指出：新媒体的基本原则包括数字化再现、模块化、自动化、可变性以及可转码性，其中，可转码性是指所有数字媒体艺术的作品都包含技术层和文化层，观众看到的是界面或文化层，而支撑作品运行的后台则是由技术层实现的。这两个层面会相互影响（交互性）并形成一种综合的软件文化。为了进一步说明数字媒体的构成，曼诺维奇引入了著名计算机科学家艾伦·凯（Alan Kay）在 1977 年提出的元媒体（metamedium）的概念："计算机是现有媒体、新媒体以及尚未发明的媒体的组合。"正是通过媒体之间的"杂交"和"深度混合"，数字媒体才形成今天由各种软件程序构成的庞大家族。因此，我们也可以借鉴双层原则和元媒体的概念，通过符号学的方法来深入理解数字媒体艺术的构成，理解这些媒体的要素是如何借助技术手段组合形成数字媒体艺术所特有的美学现象的。

符号学研究事物符号的本质、符号的发展变化规律、符号的各种意义以及符号与人类多种活动之间的关系。弗迪南·索绪尔（Ferdinand Saussure）是开创现代语言学先河的瑞士语言学家，其代表作是《普通语言学教程》。随后，恩斯特·卡西尔（Ernst Cassirer）建立了一种象征哲学，并提出了一种普遍的"文化语法"。卡西尔的象征思想在其弟子苏珊·朗格（Susanne K. Langer）的文艺美学理论中得到充分发展。通过借鉴现代逻辑符号学的分析方法，我们首先将数字媒体分解为元数据，即这种媒体的最原始的编码状态，然后进一步建立"元数据-模块化数据-数字媒体-数字媒体艺术……"这样一个类似于"词-句-段-节-章……"的层层递进的文字语言结构的符号化模式，并根据曼诺维奇提出的数字媒体模式寻找与之对应的概念，由此来深入探讨数字媒体艺术表现的基本语法和表现形式。图 1-22 就是根据符号学的分析方法归纳的数字媒体艺术的构成和表现特征。

元数据	模块化数据	媒体数据处理	数字媒体艺术主题和艺术语言		交互性
基本结构	媒体格式	语法形式	情感符号	主题表现	数据+算法
图像像素、图形曲线、三维曲面、汉字符号、声音数据、视频数据、动画数据、建模数据、数据采样	图像（jpeg、tif、bmp）、图形（eps、ai）、视频（avi、mpeg）、声音（wav、mp3）、动画（swf）、三维模型（3ds）、多媒体文件（dcr）……	拼贴、合成、扭曲、变形、放缩、重组、剪切、删除、叠加、融合、蒙版、抠像、校色、修图、夸张、液化、蒙太奇原则、配色原则、构成原理、非线性编辑、动画原则……	唯美、荒诞、潜意识、压抑、超现实、空灵、矛盾、冲突、悖论、倒错、神秘、未来、凄美、梦境、恐怖、魔幻、虚幻、绝望、视错、同构、怪诞、异化、科幻、抽象、媚俗、恶搞……	黑色幽默、唯美主义、哥特艺术、性、爱情、死亡和永恒、神话传说、宗教和原始、梦幻世界、伦理、友谊、自然、机器、未来主义、简约与华丽、传统与时尚……	XHTML、XML、Java、RIA、VRML、ActionScript、JavaScript、VBScript、Processing、HTML5、Lingo、VB、C++、MSP……
字母	词汇	段落	章节	书籍	行为+体验
技术层面			艺术表现层面		交互层面
数字媒体组织结构不断复杂、深化、杂交、融合、丰富和表现多样化的过程——→					

图 1-22　根据符号学的分析方法归纳的数字媒体艺术的构成和表现特征

根据符号学的构架可将数字媒体艺术的构成和表现特征分为 3 个层面：技术层面、艺术表现层面和交互层面。

技术层面构成了数字媒体的基础。其中，元数据对应计算机图形学的基本结构：像素、曲线、文字等，这些由不同的数据构成的媒体单元在符号学上对应"字母"。而模块化数据是由不同元数据组合成的"词汇"，也是数字媒体的基本单位。模块化的数据经过语法规则或

计算机算法处理后，就形成了"段落"，这个过程需要人对计算机算法进行"干预"，如通过 Photoshop 进行剪切、拼贴、合成、扭曲、变形等一系列步骤才能完成。这个过程也是用户（观众）能够与数字装置等艺术作品互动的基础。在以上阶段中，技术是起主要作用的。学习者如果不能熟练掌握数字媒体的基本技术语言和语法规则，就难以实现后续的艺术表现效果。因此，学习者对计算机算法和媒体工具软件的掌握和理解是进一步实现艺术创意的基础。

当学习者掌握了特定软件（如 PS、AI、AE、Unity 3D、3ds Max/Maya）或编程工具（如 Processing、JavaScript、Python），就进入了艺术表现层面，它在符号学上对应"章节"和"书籍"，即"有意味的形式"。该层面起主要作用的是艺术语言或"情感符号设计"的表达。这个创作过程主要是艺术层面的工作，而媒体软件仅仅是完成或展示创意的工具。因此，作品内容的上下文（也就是"章节"）成为表达的核心。如何由技术性的"词汇"或者"段落"构成有思想、有情感、有意义的"章节"是作者自身文化修养的体现。因此，除了熟练掌握媒体工具外，作者的艺术实践与艺术素质是作品成功的关键。著名符号学代表人物卡西尔认为：人类所有的精神文化都是符号活动的产物，人的本质即表现在他能利用符号去创造文化或建造一个使人类经验能够理解和解释的符号宇宙。而符号美学代表人物苏珊·朗格则进一步指出：艺术是人类情感符号形式的创造或是一种表现人类普遍情感的知觉方式，它使得"一件艺术品要远远高于对现成物品的安排，甚至对物质材料的组装。有些东西从音调和色调的排列之中浮现出来，它原来是不存在的，它不是材料的安排而是情感的符号"。因此，艺术表现层面体现了情感符号的特征。正是由于艺术家在其作品中融入了人类的普遍情感、观念或心理体验（如潜意识、矛盾、荒诞、悖论），才使得观众产生了诸如愉悦、轻松、神秘、探究、逃避或厌恶等不同的心理体验，从而建立起艺术作品的形象。

此外，数字媒体艺术还表现出独特的交互层面的属性，即互动性、虚拟性、动态生成性、非连续性以及时空的跨越性。这种交互技术的介入也使得观众成为作品的主动参与者，极大地调动了观众的参与积极性，同时也不同程度地增强了作品的娱乐性。在交互层面上，数字媒体的交互表现形式有很多，如网络艺术、虚拟现实艺术和沉浸式交互艺术等，但它们的共同点只有一个，那就是观众通过和作品进行互动、参与改变了作品的影像、造型甚至意义。例如，在 2018 年北京举办的"数码巴比肯"（Digital Revolution）数字艺术回顾展中，新媒体艺术家克里斯·米尔克（Chris Milk）的交互墙面装置作品《背叛的避难所》（*Treachey of Sanctuary*）受到了众多观众的追捧（图 1-23）。该作品通过虚拟的双翼和飞鸟投影，将观众挥臂的动作转换成一场动画+交互的盛宴，产生了一种介于真实与梦境之间的奇妙体验。该作品的 3 个大型投影板的主题分别为"生命""死亡"和"转世"，飞鸟升天与变形的一系列

图 1-23　米尔克的交互墙面装置作品《背叛的避难所》

交互投影动画完美地诠释了作者对人生的思考。由此，艺术家将人类的思想、宗教、情感、审美和反思等植入作品，从而展示出一个奇异的虚拟世界。交互性的实质在于观众通过界面和互动改变了底层技术的编码，从而实现了作品对观众的"智能响应"。

1.9　数字媒体艺术教育

　　从目前国际学术界和教育界对数字媒体艺术的学科内容设定来看，该学科主要涉及视觉艺术、信息设计、网络传播、人机界面、交互设计、动画、游戏、虚拟现实等方面，它基本涵盖了 21 世纪数字化设计的范畴。根据作者对国外部分高校相关专业的考察可以看出：国外高校的数字媒体艺术专业往往归类于媒体艺术，如德国科隆媒体艺术学院、德国艺术与媒体中心（ZKM）、加拿大温哥华媒体艺术学院、日本国际媒体艺术与科学学院（IAMAS）、美国卫斯利女子学院的媒体艺术与科学学院。作者通过谷歌检索发现：国际上以"媒体、艺术与设计"命名的学院的网页多达 3.73 亿个，其中就包括美国著名的萨凡纳艺术与设计学院和麻省理工学院（MIT）的媒体实验室（Media Lab）。这充分体现了媒体艺术所具有的普遍性和人们对它的广泛认知度。因此，媒体艺术正是以不变（基于现代媒体的艺术形式）应对万变（媒体本身的时代性和生命周期），作为知识体系有着相对的系统性和稳定性。数字媒体艺术这种特殊性正是传承了传统媒体艺术所具有的普遍性的产品和服务属性，而数字则只是这种产品在创作、承载、传播、鉴赏（交互）上的技术依托或平台，并由数字化达到不同媒体间的相互整合和内容的共享，产生与观众多感官交互的体验。

　　目前该领域不仅成长迅速，而且也成为国际大学招生的热门专业之一。根据作者检索美国大学在网上提供的 2018 年艺术类专业的招生/学位的资料，可以看出：国外高校的数字媒体艺术分类更为细化。美国有超过 200 所艺术院校（包括艺术设计学院、媒体艺术学院、电影学院、摄影学院、娱乐学院和游戏设计学院）开设数字媒体艺术的课程或者专业方向（图 1-24），其中比较集中的有数字艺术学位、媒体艺术学位、艺术/娱乐/媒体管理学位、游戏与交互设计学位、跨媒体/多媒体学位等。数字媒体艺术课程还分布在摄影、电影制作、

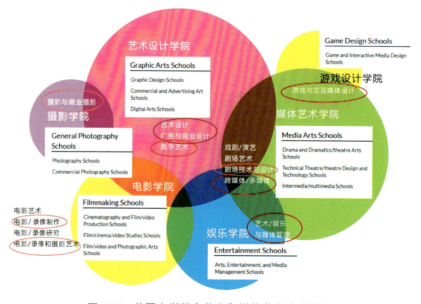

图 1-24　美国大学数字艺术和媒体艺术专业分布

艺术设计、剧场技术与艺术（如灯光、舞美、化妆、布景和特效）等专业领域。除了本科学位外，部分高校，如耶鲁大学、斯坦福大学、哈佛大学、罗德岛设计学院、卡内基·梅隆大学、普瑞特艺术学院、纽约视觉艺术学院等，还可以授予相关的艺术硕士或博士学位。

对于未来的数字媒体艺术教育模式，国内众多高校也在探索自己的发展道路。例如，中央美术学院近年来不断思考应该如何重新定位于一所面向未来的现代美术学院。他们在调研美国芝加哥大学和麻省理工学院等开办的设计院校后形成了以下认识：需要设计新的模型来解决世界当前面临的问题，而创新是设计的关键元素。中央美术学院设计学院对传统的学科与院系部门结构进行了合理的拆分与重构，打破原有的格局，以创新科技为引领，形成复合的数字媒体艺术专业学科群（图1-25）。该学院的课程以培养综合能力为主，启发学生自主研究与学习。从该学院最新的数字媒体专业课程与相关专业的交叉体系的构建上能够看到数字媒体艺术教育的发展趋势：跨界融合、面向未来和智能创新。同样，软件、编程与数据科学的课程也开始在国内艺术院校中出现。例如，同济大学设计创新学院院长娄永琪教授在谈到该学院的办学理念与特色时指出：该学院本科一年级学生必须学习"开源/硬件与编程"课程并坚持"跨学科+整合创新+技术+商业模式"的办学宗旨（图1-26）。这与曼诺维奇

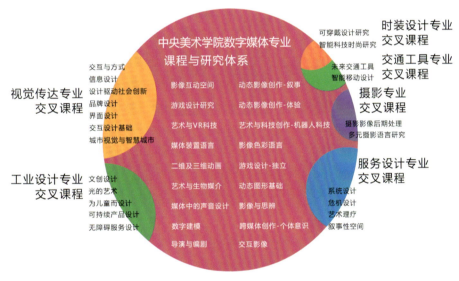

图1-25 中央美术学院数字媒体艺术教育体系

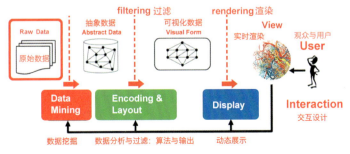

图1-26 同济大学设计创新学院的办学模式

的看法高度一致，他认为，面向未来的专业艺术教育必须包含计算机/数据科学的内容，只有这样才能适应文化创意产业的发展，培养出面向未来的艺术家和设计师。

在美国的数字媒体艺术教育院校中，新学院/帕森斯设计学院（The New School/Parsons）就是一所非常有特色的艺术学院（图1-27）。该学院于1896年成立，早期是一所时装设计学校，今天则是美国艺术设计学院中体系最为完整的学院，也是美国大学网评选出的全美最好的艺术设计学院之一。该学院有5所下属学院，包括艺术、设计史与理论学院，艺术、媒体与技术学院，建筑与环境学院，设计战略学院和服装设计学院（图1-28）。其中，艺术、媒体与技术学院将科技创新与艺术相结合，成为全球数字艺术教育的佼佼者之一。

图1-27　新学院/帕森斯设计学院的主页

图1-28　新学院/帕森斯设计学院的5个专业学院

在移动互联网和人工智能兴起的时代，如何在艺术教育中强化科技创意思维？新学院/帕森斯设计学院的艺术、媒体和技术学院院长兼创始人斯文·特拉维斯（Sven Travis）教授指出："人工智能在设计领域的蓬勃兴起，导致用户体验和交互设计出现了许多新方法和新挑战。机器智能在交互界面的方法创新中扮演着全新的角色。从设计角度上看，传统的静态视觉正在向动态视觉转变，计算机视觉、模式识别、增强现实、智能预测和演化算法都使用户体验设计发生了巨大变化。目前，许多智能界面正在转向语音、文本、机器人、触觉甚至味觉/嗅觉解决方案，这使得视觉本身受到了一定的挑战。这一趋势对设计教学产生了根本性的影响，也对各个设计领域的技能转变提出了更高的要求。"特拉维斯进一步指出：为了应对未来的挑战，该学院与IBM、沃森、松下、威讯创新等公司和史密森尼学会建立了合作项目，由此来强化校企对接和对科技前沿的掌控。此外，该学院还增加了设计与科技相结合的课程以及通过设立导师工作室和核心技术工作室来强化该学院在该领域的优势。该学院提供的硕士学位研究方向也是面向未来的，如数据可视化、设计与技术、跨学科设计、设计战略与管理等（图1-29）。

图1-29　新学院/帕森斯设计学院的艺术、媒体和技术学院的硕士学位研究方向

欧洲也是数字媒体艺术教育的重镇。德国、英国、法国、意大利以及北欧诸国的多所国际知名大学和艺术学院都开设了数字媒体艺术类专业并授予学位。以国际著名的德国包豪斯大学（Bauhaus University, Weimar）为例，早在1996年，包豪斯大学就建立了媒体学院（图1-30），通过将科技、媒体与艺术设计相结合，同时借鉴包豪斯传统中的跨学科方法来应对当代的挑战。目前该学院已经成为德国大学最有影响力的学院之一。该学院目前下设3个专业方向：媒体文化、媒体艺术与设计、媒体技术。其中，媒体文化专业方向的教学重点是媒体历史、媒体文化传播、媒体心理、媒体经济管理与媒体项目策划等方面。学生通过研究媒体理论和历史来理解媒体语言并探究媒体在人类生活及社会中的作用，探索媒体在未来对人类心理及经济生活的影响等；媒体艺术与设计则通过培养学生视觉、听觉、观念、艺术与科学的洞察力，使学生成为设计的决策者；媒体技术涉及计算机系统和软硬件的开发，该专业可以为媒体设计、媒体文化创意实现提供技术支撑。该学院这3个专业方向共同构筑了媒体教育体系。该学院授予的学位包括媒体艺术与设计（学士和硕士）、数字媒体计算机科学（学士和硕士）、

公共艺术与新艺术策略（硕士）、视觉传达/视觉文化（硕士）、产品设计/可持续产品文化（硕士）、媒体研究（学士和硕士）、媒体管理（硕士）、欧洲电影和媒体研究（硕士）、艺术与设计/美术/媒体艺术（博士）。

图 1-30　包豪斯大学媒体学院的设计教学与研究

讨论与实践

一、思考题

1. 什么是"插电的"和"不插电"的艺术？新媒体艺术都必须"插电"吗？

2. 什么是"干性"的和"湿性"的艺术形式？转基因属于哪一类？

3. 如何从艺术与科技的范畴来归纳和总结当代媒体艺术？

4. 中央美术学院是如何设计和规划数字媒体课程体系的？其设计理念是什么？

5. 如何利用思维导图（如 coggle）来表达你对数字媒体艺术的理解？

6. 日本 teamLab 的新媒体展览为何能够吸引观众？互动体验的目标是什么？

7. 观摩你所在的城市的新媒体艺术展览，从用户角度总结其优缺点。

二、小组讨论与实践

现象透视：作为具有悠久历史及文化多样性的大国，我国各地都有独特的地方文化艺术和非物质文化遗产，如皮影（图 1-31）、京剧、昆曲、评书、剪纸、泥塑、年画、雕漆、木刻、绢花、毛猴等。但随着手机文化的流行，传统技艺与文化逐渐被边缘化，难以吸引年轻人的关注。

头脑风暴：如何将独特的地方文化艺术和非物质文化遗产通过软件化与程序化的过程转换为流行的移动媒体节目（如抖音）或者互动的装置艺术？如何借助数字媒体艺术所具有的寓教于乐的属性向儿童普及传统民俗及故事？

方案设计：数字媒体技术可以帮助实现传统非物质文化遗产的大众化和时尚化。请各小组针对上述问题，扮演不同的角色（消费者、商家、设计师），并给出相关的设计方案（PPT）或设计草图（产品或者服务系统），需要提供详细的技术解决方案。

图 1-31　造型夸张、色彩鲜艳、有着悠久历史的传统皮影

练习及思考题

一、名词解释

1. 媒体艺术

2. 米歇尔·麦克卢汉

3. 新学院 / 帕森斯学院

4. 包豪斯

5. 金字塔模型

6. 数字媒体艺术

7. 创意产业

8. 元媒体

9. 列夫·曼诺维奇

二、简答题

1. 什么是媒体和媒体艺术？如何区分数字媒体与新媒体？

2. 为什么数字媒体艺术专业能够成为绿牌专业？

3. 作为一个科学体系，数字媒体艺术的主要研究内容是什么？

4. 请以皮克斯动画工作室为例，说明艺术、技术与市场是如何结合的。

5. 通过什么标准来界定数字媒体艺术的范畴和分类？

6. 试比较传统艺术的美学与数字媒体艺术美学之间的差异。

7. 如何从符号学角度来理解数字媒体艺术？

8. 举例说明数字媒体艺术的教学课程体系应该包含哪些内容。

三、思考题

1. 智能手机为艺术提供了新的契机，请调研基于手机的艺术形式。

2. 为什么曼诺维奇说数据库与交互是"21世纪的文化语言"？

3. 故宫文创非常火爆，请从数字媒体艺术角度分析其作品如何能够吸引年轻人？

4. 观赏VR视频或VR微电影，说明其在新媒体艺术中的意义。

5. 举例说明数字媒体艺术作品的民族性或地域性？

6. 新媒体艺术如何表现自然、科技、环境与人类的关系？

7. 分类归纳数字媒体艺术体系并绘制一幅"当代新媒体艺术信息图表"。

8. 通过网络调研国外高校的数字艺术课程，并和国内的同类课程进行比较。

2.1	媒体进化论
2.2	媒体影响人类历史
2.3	媒体影响思维模式
2.4	媒体 = 算法 + 数据结构
2.5	人性化的媒体
2.6	可穿戴媒体
2.7	人工智能与设计
2.8	对媒体未来的思考

第 2 章　媒体进化与未来

　　计算机、互联网与人工智能技术的飞速发展将人们带入了一个全新的世界。麦克卢汉在半个多世纪前的预言，今天已大部分成为现实，而未来的数字智能世界则可能会远远超出人们最大胆的想象。数字媒体不仅意味着人的延伸，而且已成为人的"外脑"，成为设计师的助手、参谋甚至创意伙伴。

　　今天的数字媒体无处不在，虚拟正在改变着现实。手机已经渗透到人们生活的每一个角落。数字媒体不仅拓宽了人们的视野，也成为艺术与科技的纽带。本章从纵向（时间）与横向（空间）两个维度来阐述媒体和媒体文化，以动态的、进化的视角来帮助读者理解数字媒体的变化趋势，并从软件媒体、可穿戴媒体与人工智能的角度探索科技对未来数字化生活的影响。

2.1 媒体进化论

媒体进化论（media evolution）或者媒体考古学（media archeology）就是通过进化的视角研究媒体发展的脉络，并通过历史"后视镜"的方法来推演和判断未来的媒体发展方向。例如，电影是一种20世纪最重要的媒体形式和视觉文化类型，新媒体不仅继承了电影的许多语言特征，如蒙太奇等，而且通过计算机和互联网将这种媒体语言向前推进了一大步。因此，电影艺术是新媒体的重要源头之一。事实上，"二战"期间，电影胶片（图2-1）曾经被纳粹德国用来尝试作为早期计算机软件（穿孔卡）的材料。这个偶然的巧合说明了电影和计算机的历史渊源。因此，可以说从1905年电影的诞生起，摄影、机械、技术与艺术就开始了相互融合的历程。当观众开始在电影院如痴如醉地体验着银幕上的人间悲喜剧时，他们可能并没有意识到这种基于屏幕的新媒体对人类文明进程的重大影响。但一位睿智的学者，德国文学评论家、哲学家瓦尔特·本雅明（Walter Benjamin，1892—1940）早在70年前就深刻地指出："近二十年来，无论物质还是时间和空间，都不再是自古以来的那个样子了。人们必须估计到，伟大的革新会改变艺术的全部技巧，由此必将影响到艺术创作，最终或许还会导致以最迷人的方式改变艺术概念本身。"（摘自本雅明著的《迎向灵光消逝的年代》）

图2-1 电影胶片曾作为早期计算机的软件材料

1859年，英国博物学家查尔斯·达尔文（Charles R. Darwin，1809—1882）在大量动植物标本和地质观察的研究基础上，出版了震动世界的《物种起源》。该书用大量资料证明了形形色色的生物都不是上帝创造的，而是在遗传、变异、生存斗争和自然选择的过程中由简单到复杂、由低等到高等不断发展变化的，达尔文据此提出了生物进化论学说，并成为一幅宏大的"生物系统进化谱系图"（图2-2）的理论基础。达尔文提出的自然选择与性选择理论

不仅为人类认识自然世界打开了一扇大门,而且对人类学、心理学、社会学和哲学影响巨大。例如,1861年1月,马克思在给费迪南·拉萨尔的信中说:"达尔文的著作非常有意义,这本书我可以用来当作历史上的阶级斗争的自然科学根据。"

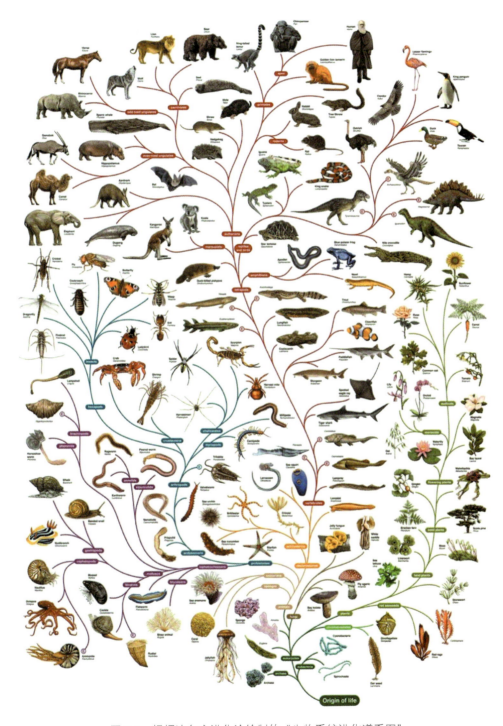

图 2-2　根据达尔文进化论绘制的"生物系统进化谱系图"

理论出自实践。达尔文正是通过长达 5 年的航海科考、化石收集和田野调查以及对地理、地质、生态和历史的综合研究和分析，才能超越世俗的观念和时代的局限提出进化论。这种对现象、历史和发展趋势进行分析研究的方法也为后人研究媒体的演化规律提供了思路。多伦多大学教授麦克卢汉在 20 世纪 50 年代通过大量的调查研究，细致地考察和分析了媒介在人类社会发展中的作用并寻找其中的规律性。他在 1964 年出版了媒介环境学的开山之作——《理解媒介——论人的延伸》。麦克卢汉指出："任何新媒介都是一个进化的过程，一个生物裂变的过程。它为人类打开通向感知和新型活动领域的大门。"由此可以看出达尔文进化论对他的深刻影响。

对媒体演化的研究属于媒介生态学（media ecology）的内容。根据美国著名媒体文化研究者和批评家尼尔·波兹曼（Neil Postman，1931—2003）的观点，媒介生态学研究的是"一定社会环境中媒介各构成要素之间、媒介之间、媒介与外部环境之间关联互动而达到的一种相对平衡的、和谐的结构状态"。媒介进化（media evolution）研究的是"整个媒介系统中各种媒介孕育、产生、发展、融合、消亡的动态序列结构历程以及不同媒介间竞争、互动、共生等关联结构状态"。例如，15 世纪，德国工匠古腾堡（Gutenberg）在中国泥板活字印刷的基础上创造了金属活字排版技术，并把酿酒用的压榨机改装为印刷机（图 2-3），这才使文字信息的机械化生产和大批量复制成为可能。在这之前，图书是人工抄写的，一个抄写者（通常是修道士）每年只能完成两本书，这也导致了贵族对图书和知识的垄断。15 世纪中期以后，由于印刷业的兴起，《圣经》越来越容易获得，因而天主教牧师不再是《圣经》的唯一解释者；修道院失去了对图书再生产过程的控制，天主教教会也因为印刷业而失去了权力。新教徒对于天主教教会的反抗得益于印刷机，新教伦理与资本主义相得益彰，因此，可以说印刷改变了历史。

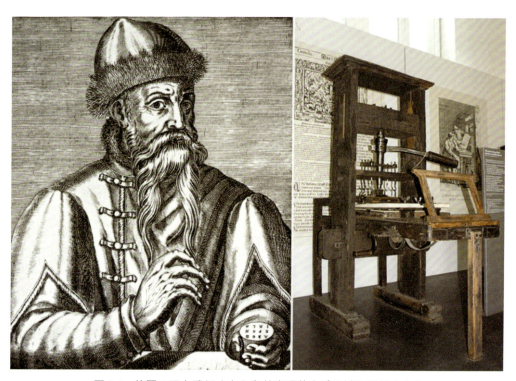

图 2-3　德国工匠古腾堡（左）和其发明的木质机械印刷机（右）

媒体是人们生存的技术环境，因此对人类行为有着重要的影响。正如麦克卢汉所言："我们塑造了工具，此后工具又塑造了我们。"从印刷机到留声机、电影、广播和收音机，再到电视、计算机、互联网、智能手机、穿戴智能设备和虚拟现实，媒体的发展经历了600多年的历史（图2-4）。今天，媒体在当代生活中扮演着非常重要的角色。例如，人们对事物认识的线性思维是受到书本和印刷文化影响的结果。而智能手机时代的阅读则转向了"指尖跳跃阅读""短阅读"和"短视频阅读"（如抖音视频的平均时长为15~30s）。有研究显示人类的智商有所下降，尤其是1975年以后出生的年轻人，智商平均得分要比其父辈低。这似乎显示人类变得越来越"笨"。该研究是根据丹麦、英国、法国、荷兰以及芬兰的调查得出的结果。研究人员认为环境因素的改变可能是重要的原因。数字时代的人们花更多的时间浏览互联网和手机、阅读量减少等因素都可能会影响智商中的数学、逻辑和词汇量等分值。

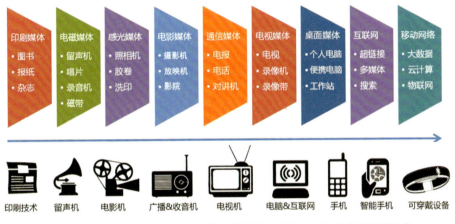

图2-4 媒介进化史：从15世纪的印刷术到21世纪10年代的可穿戴设备

2.2 媒体影响人类历史

媒体不仅影响个人的行为，也影响整个人类文明的进程。麦克卢汉将几千年人类传播历史中的环境、媒体、社会形态、文化特征和人格特征等集合起来得到一个历史演变图景：由于使用的媒体不同，人类社会经历了"部落化——脱部落化——再度部落化"这样3个阶段。人类最初处于部落化阶段；随着生产力的发展，特别是印刷和图书的出现，则导致个人超越他所处的部落或群体，也导致了个人主义、英雄主义和私有意识的流行；而电子媒介则会"使人们重新体验部落化社会中村庄式的接触、交流"。

麦克卢汉的理论启发我们将媒体置于人类文明发展史的大背景中去考察，探索其带给人类文化和文明的影响。今天的数字媒体已经完全渗透到人们的衣食住行和各种活动中，这种变化无疑是翻天覆地的。而展望未来，随着智能植入、虚拟现实与混合现实（MR）、量子计算、神经网络、脑机接口等技术的飞跃，麦克卢汉的"三阶段"理论很可能会延伸成为"四阶段"理论。按照著名的未来学家雷·库兹韦尔（Ray Kurzweil）的观点，2045年前后，人类将站在新的高度，信息社会将进化为超媒体社会，脑机交流和量子通信会成为未来媒体的主要特征。社会形态将可能从目前的民族国家、全球化走向"后

人类文明部落"。一个跨越地域、国家和种族的命运共同体将会形成,人类目前以综合感官为基础的交流方式将会进化为电子感官 + 神经网络 + 生物感官的多元情感与信息交流（表 2-1）。

表 2-1　根据麦克卢汉理论归纳的人类文明"四阶段"

历史阶段	农业社会	工业社会	信息社会	超媒体社会
文明进程	部落化	脱部落化	再度部落化	后人类文明
环境特征	语言主导（口语）	视觉主导（文字）	视听主导（多媒体）	虚拟现实、混合现实
文化特征	直觉、丰富、同时、整体	分析性、线性、理性	感性、媒体语言、丰富	灵境、智能、超媒体
媒体特征	口语、图像、身体语言	文字、印刷术	电子媒体（电视、广播）	脑机交流、量子化
社会形态	部落社会、游牧社会	城邦、帝国、民族国家	地球村、全球化	后人类文明部落
人格特征	集体潜意识、巫术	专业化、单一化	综合化、多元化	智能潜意识、超人类
感觉器官	听觉主导	视觉主导	视觉、听觉、触觉多感官交互	电子感官、神经网络

库兹韦尔在其 2005 年出版的《奇点临近》一书中写道："超级计算机将在 2010 年前后达到与人类大脑相当的计算性能；在 2020 年前后，个人计算机的计算能力将媲美甚至超越人脑的水平。"他在该书中预测，随着信息技术以指数级爆炸式增长，人类正在接近这条增长曲线的拐点，他称之为奇点。按照这种增长速度，人类的智慧和科技水平发展就会比氢弹爆炸的速度还要快。他引用了卡内基·梅隆大学移动机器人实验室主任汉斯·莫拉维克（Hans Moravec）的计算机运算能力/成本（即性价比）的进化曲线（图 2-5）作为依据，认为计算机超越人类智慧只是时间问题。他进一步预测：在 2027 年计算机将在意识上超过人脑；到 2045 年左右，人类就能达到一个奇妙的境地，奇点将会降临，人机将会合一。从此以后，人类的生活将不可避免地发生改变，"严格定义上的生物学"的人类将不再是主流，后人类将会全面诞生。雷·库兹韦尔作为作家、发明家、数据科学家与谷歌工程师有着很高的知名度。他犹如数字时代的先知，对未来事件的预测有很高的准确率，因此他的预测被很多人和媒体所接受。

2017 年，库兹韦尔在接受美国一家杂志专访时预言：随着技术和医学进步，人类很快就会到达奇点。他预计这一巨大变化将在 2045 年前到来。库兹韦尔指出，与计算机相比，人脑的能力有限。到了 2030 年，便可研发出可植入毛细血管中的纳米机器人，将人脑的新皮质与类似于云端的"集成新皮质"相连。人们的通信方式将大大改变，人们将变得更风趣、更性感、更善于表达爱意。他说："我们将能够更换体内陈旧的'软件'，也就是人体中 23 000 个名叫基因的'程序'。我们可对它们进行重新编辑，使我们免于疾病和衰老。等到 21 世纪 20 年代，我们将利用纳米机器人代替免疫系统。等到 21 世纪 30 年代，纳米机器人逐渐适应人体之后，便可清除血管中的病原体、代谢废物、血栓或肿瘤等，还能纠正出错的 DNA 并逆转衰老过程。我相信到 2029 年前后，凭借那时的科技，人均寿命每年都可增长一岁。"库兹韦尔对麦克卢汉的媒介进化论有着深刻的理解。他指出："我们正在与非生物技术相融合。手机是我身份的一部分，我并不是指手机本身，而是手机在我与云端的资源之间建立的联系。"

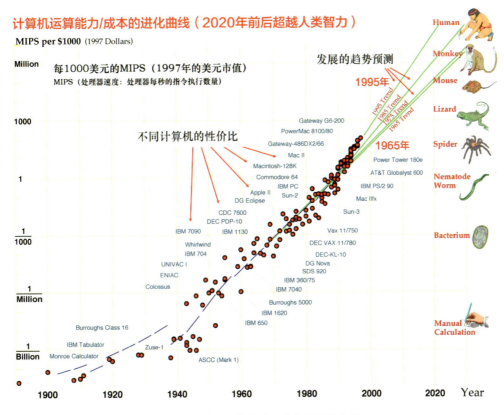

图 2-5　计算机运算能力/成本的进化曲线

　　媒介进化论的意义在于揭示媒介（技术）是以一种什么样的方式来影响人类的生活和促进社会的进步的。这不仅可以解释数字艺术的价值，而且也让人们能够从更新的角度来理解艺术世界。例如，19 世纪是文学的巅峰，20 世纪则是电影的天下。21 世纪，人们已经把目光投向交互与虚拟现实。19 世纪的"大航海时代"让人们开阔了眼界。而在卫星电视等电子媒体的推波助澜下，麦克卢汉预言的"地球村"已成为现实。电子媒体的出现改变了人们认识世界的方式，非线性地、以视听为主和综合地看问题已经成为当代人的思维方式。计算机、互联网和数字媒体的出现不仅延伸了人类的大脑，也使得"指尖上的世界"变得触手可得。今天，智能科技推动着人类智慧向更深的领域发展。虽然库兹韦尔对 2045 年的看法更像是科幻小说的描述，但不可否认的是，人类社会已经被计算机和数字媒体深刻地改变了，而这个趋势终将改变人类自身的存在。

2.3　媒体影响思维模式

　　麦克卢汉的弟子，美国著名媒体文化研究者和批评家尼尔·波兹曼（Neil Postman，1931—2003，图 2-6，左）是世界著名的媒介文化研究者和批评家。1985 年，他在《娱乐至死》（图 2-6，右）一书中指出："虽然文化是语言的产物，但是每一种媒介都会对它进行再创造——从绘画到形象符号，从字母到电视。每一种媒介都为思考、表达思想和抒发感情的方式提供了新的定位，从而创造出独特的话语符号。"波兹曼指出：语言是人类理解世界的工具，同

时语言也反过来塑造人的世界观和思维方式。媒介即隐喻，媒介环境的变化影响了不同时代人类的思维模式，也创造了不同时代的文化内容。波兹曼因此提出了"媒介即隐喻"的理论。

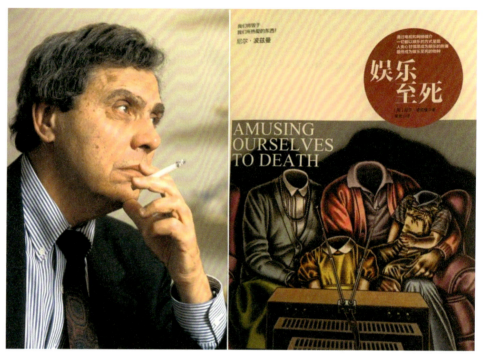

图 2-6　媒体文化研究者波兹曼（左）和《娱乐至死》（右）

波兹曼指出，文字媒介的功能是表达意义，而文字是抽象的符号，因此理解其意义需要阐释和思考。文字的形式是线性的，使得其可以表达连续的逻辑推理。文字能够把语言凝固下来，重视传承和历史，并使得思想能够方便地接受他人持续而严格的批判。因此，文字时代所决定的文化倾向是理性的。而照片（摄影）媒介是指描述特例的语言，是具体的，无法直接再现抽象的概念。语言需要连续的语境(上下文)才有意义，而照片不需要语境，是割裂的、分离的事实的堆砌。因此，"读图时代"人类的思维模式必然是非线性的、零散的、拼贴的"后现代文化"。随着移动互联网井喷式的发展，尤其是智能手机功能的完善，越来越多的人会在出行中通过手机来做以往"宅"在家里才能做的事情，如发微信、上朋友圈、刷微博、看抖音、玩游戏……2018 年 5 月，腾讯 QQ 大数据联合《中国青年报》对中国 18 岁以下人群就业意向进行了调查，发现这些人群更青睐于设计师、演员、作家等职业（图 2-7）。这个调查充分说明：从小就沉浸于网络和移动媒体的人们对感官的直觉体验要远远超过传统"印刷一代"或"电视一代"，由指尖触动的社交媒体不仅改变了人与人的交流方式，也深刻地改变了人的意识与行为。酷鹅用户研究院在 2018 年 6 月发布的《深入解析 95 后的互联网生活方式》的报告也反映了网络对年轻人的重要影响。该报告指出：95 后是互联网时代的原住民，他们的成长几乎伴随着移动互联网的发展历史（图 2-8，上）。95 前用户上网所关注的内容比较广泛，而 95 后用户的兴趣更集中在娱乐领域（图 2-8，下）。他们对游戏电竞、电影音乐、动漫、二次元等轻松娱乐的内容更感兴趣，相反，对新闻、军事、历史、汽车、财经等相对

严肃的内容则比 95 前的兴趣低。这些事实也充分体现了手机媒体对当下年轻人思维模式的塑造。

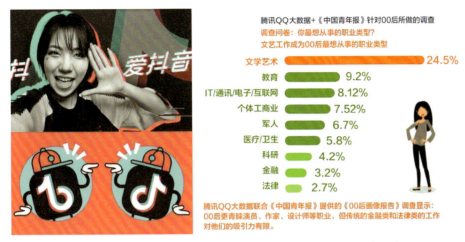

图 2-7　腾讯 QQ 大数据对我国 18 岁青年的就业趋向进行的调查

图 2-8　《深入解析 95 后的互联网生活方式》报告的数据

2.4 媒体=算法+数据结构

什么是今天的媒体？数字媒体的本质是什么？新媒体理论家曼诺维奇指出：数字媒体实质上是一种"软件媒体"，这种媒体的特征就是可计算和可编程。"媒体的软件化根本改变了媒体原有的物理属性。由于媒体软件代码的通用性，其结果是每种媒体类型独特身份的丧失。"如果说**传统媒体 = 媒体材料 + 处理工具**，那么**数字媒体 = 算法 + 数据结构**。由于今天的媒体主要是数字化的媒体形式（绝大部分电影、照相机、电视和广播都已经数字化），所以，也就是**当代媒体 = 数字媒体**。传统媒体的特点是材料与工具（如相机和胶卷）必须是相互对应的，而且其作用结果也是不可逆的或无法更改的。在数字媒体中，材料成为数据结构；而工具则是对这些数据结构进行操作的算法。这二者都是可修改、可编辑的。相同的数据结构（如位图）可以 PS 处理成许多结果，如水彩、雕刻、油画等，而造成这种差异的原因就是软件算法不同。谷歌公司就借助人工智能算法将一些艺术家的绘画风格直接用于视频特效，例如将一段寻常的荒野录像变成充满奇幻感的凡高风格的"动画油画"（图 2-9）。

图 2-9　谷歌公司借助人工智能算法对视频进行风格化处理

数字媒体的奥秘在于其可变性。同一张数字照片采用不同的软件处理，就会产生完全不同的效果。例如普通手机拍照并不能后期处理，而美颜相机或者采用"美图秀秀"或"FACEU

激萌"等 APP 拍摄的照片不仅可以"美颜""瘦脸""祛斑",还可以"美妆"和添加各种滤镜效果(图 2-10)。再如,数码相机拍摄的照片有 JPEG 和 RAW 两种格式。当采用 JPEG 格式后图像被压缩,这就限制了以后使用软件提取附加信息的可能性;而 RAW 格式则存储了照相机图像传感器的未处理数据(如 ISO 的设置、快门速度、光圈值、白平衡等)。因此,可以把 RAW 比喻为"数字底片"并可以进行后期处理,这就给予摄影师很大的自由度(图 2-11)。正是由于图像的格式或者算法的差异,使得同一张数字照片带有不同的信息结构,这正是数字媒体超越传统媒体的关键之处。因此,曼诺维奇认为:"没有'数字媒体'这样的东西,而只有应用于媒体数据或'内容'的软件或'算法'。换句话说:对于只能通过软件来接触媒体的用户来说,'数字媒体'本身没有任何独特的属性。模拟时代的'媒体属性'已经转化为通过软件来操作和处理的媒体数据。"因此,在数字时代,我们应该学习媒体编程和理解软件,才能不被算法控制,这也是曼诺维奇一直呼吁在艺术教育中加入计算机编程/数据课程的原因。

图 2-10 "FACEU 激萌"可以提供各种美颜功能

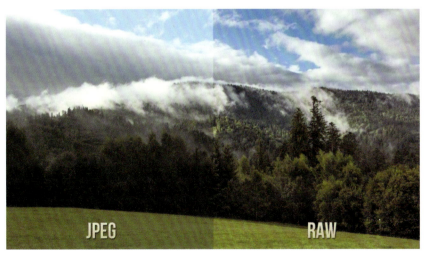

图 2-11 使用 RAW 格式可以使摄影师在后期得到更高质量的图像

2.5 人性化的媒体

虽然媒体会潜移默化地影响人的思维方式，但媒体本身也是不断进化的。保罗·莱文森 (Paul Levinson) 是美国著名的媒体理论家，被誉为"数字时代的麦克卢汉"。他在《软利器：信息革命的自然历史与未来》一书中指出：录像机的出现是对电视"信息瞬时性"缺憾的补偿，而计算机和数字媒体的出现是对电视"非互动性"的"强有力的补救"。因此，"一切技术都是人类思想的体现。"人类正是在对技术和媒体的理性选择中不断深化对世界的认识和改造的进程。保罗·莱文森最著名的理论是"人性化媒体"理论和"媒体补偿"理论："人类发展了媒体，所以媒体越来越像人类。媒体并不是随意地衍化，而是越来越具有人类传播的形态。"莱文森从达尔文的自然进化论得到灵感，他认为人类能够对技术和媒体做出理性的选择，媒体会向着人类的功能和形态发展，随着媒体的进化，每个设备能做的将会越来越多，直到所有的设备都融合为一体，就像人脑一样。媒体的进化趋势是越来越智能化，越来越朝向模仿人类的方向发展。以手机为例，早期的车载手机又大又笨，不能移动，很不方便。同样，20 世纪 80 年代出现了俗称"大哥大"的砖头式手机，但人们希望它更小、更薄、更好，于是手机就沿着智能化、小型化这条路一直发展到现在（图 2-12）。

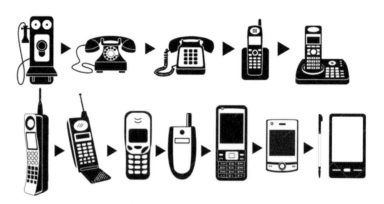

图 2-12 一百年来电话（上）和手机（下）的进化路线图

谈到手机的未来，莱文森说："我认为未来的媒介产品将能够折叠起来放进口袋里，但打开之后你根本看不出它曾经折叠过，而且相比之下处理速度会更快。这个补救会继续下去，因为没有什么媒介是完美的。更重要的是，媒介使人类回归本性。"他认为早期的媒介，如留声机、电影、电视，都只是模仿人类的单一感官或视听感官，而手机则全面实现了视听与触觉等的综合，加上机器学习的智能与大数据，智能手机和未来的可穿戴设备会越来越接近人类的体验（高度智能化）。

2015 年，谷歌执行主席埃里克·施密特（Eric Schmidt）在出席达沃斯经济论坛时抛出惊人言论：我们所熟悉的那个互联网将成为历史，物联网将取而代之并成为生活的重要部分。而这将给科技公司带来巨大的机会。想象一下，你穿的衣服、接触的东西都会包含无数的 IP 地址、设备和传感器。当你进入一个房间的时候，房间会出现动态变化，你将可以和里面的所有东西互动。而"聪明的"媒介不仅会理解人类、感受人类，甚至能够和人类自然互动，成为人类的镜子或者伴侣。

不断加速的数字媒体"类人化"或"仿真化"进程可以成为莱文森预言的一个有力的证

据。2010年，日本世嘉公司利用3D激光全息图像技术将日本知名的虚拟少女歌手初音未来栩栩如生地展示在观众面前（图2-13）。初音未来这个虚拟偶像借助3D激光全息图像技术走到观众环绕的舞台中间。2013年，歌星周杰伦在台北小巨蛋体育馆与去世近30年的"邓丽君"互动演唱了《千里之外》和《红尘客栈》，将视听媒体转换成完整的现场"灵境"体验，邓丽君的很多歌迷热泪纵横，仿佛穿越时空回到当年，数字科技实现了幻想体验的飞跃（图2-14）。

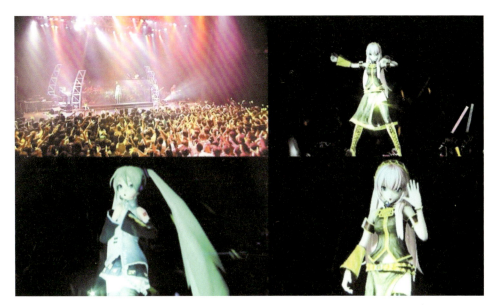

图2-13 "2010初音未来之日感谢祭演唱会"首次实现了虚拟歌手的现场表演

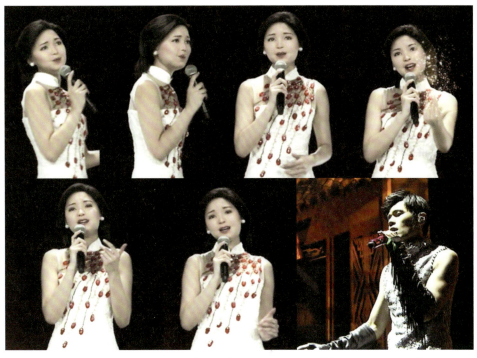

图2-14 2013周杰伦摩天轮巡回演唱会现场，周杰伦与"邓丽君"互动

硅谷思想家、《连线》（Wired）杂志创始人兼主编凯文·凯利（Kevin Kelly）认为：互联网正从静态向动态转变，未来互联网的变化趋势是形成信息池，所有的信息集中在这个巨大的信息池中，供所有人应用，这个信息池会成为人们生活的基础。凯文·凯利有"世界互联网教父"之称。1994年，他出版了著名的《失控：机器、社会与经济的新生物学》。他在该书中准确预言了今天正在兴起或大热的概念：大众智慧、云计算、物联网、虚拟现实、敏捷开发、协作、双赢、共生、共同进化、网络社区、网络经济等（图2-15）。他认为云计算、物联网和网络社区将成为未来科技的发展方向。凯文·凯利指出：未来社交媒体会愈发重要，目前互联网正在向数据流而不是网页的方向发展，一个巨大的数据池（云计算）正在出现。今后的人们不用携带很多设备，随时都可以进入这个数据池。人们不必拥有很多电影或图书，在读过、看过之后就可以将其还回去了，因为它们永远在数据池里。过去，人们通过屏幕来读取信息。未来的屏幕将会更加具有流动性，可以从不同角度观看；屏幕的形态也可能会发生变化；人们甚至可以用身体跟计算机交流，用身体控制数据等。

图 2-15　云计算（左）和凯文·凯利（右）

在《科技想要什么》一书中，凯文·凯利提出了技术可以被视为一种自动化生命形式的观点。凯文·凯利令人吃惊地宣称，现在人类已定义的生命形式包括动物、植物、原生生物、真菌、原细菌、真细菌6种，技术的演化和这6种生命形式的演化惊人地相似，技术应该是生命的第七种存在方式，技术是生命的延伸，它不是独立于生命之外的东西。2016年，他出版了《你所未知的必然》（The Inevitable），书中再次预言，今后的20~30年，科技的发展将给世界带来一些必然的变化。这种必然的变化来自4个不同的推动力：分享、互动、流动和认知。这4个力量会塑造未来的技术商业，改变人们的生活、工作、出行、社交、娱乐、消费方式。凯文·凯利不无幽默地说："很多人说，我不会跟别人分享我的医疗数据、财务数据或性生活数据。但这只是你现在的观点。今后人们会分享这些数据，我们现在还处于分享时代的早期。"

2.6　可穿戴媒体

可穿戴技术影响着未来。专家预测，未来可穿戴设备会有飞跃式的进步，无论是智能手表、头戴式显示器、智能手环，还是智能服装、心率胸带、智能蓝牙耳机等，"可穿戴媒体"

代表了人与技术的融合。20世纪80~90年代，美国施乐公司帕罗·阿尔托研究中心（PARC）的首席科学家马克·魏瑟（Mark Weiser，1952—1999，图2-16，左）首先提出"普适计算"（ubiquitous computing）思想。马克·魏瑟认为，智能环境与可穿戴技术是信息技术的全新革命，对人类的未来有着深刻的意义（图2-16，右）。其终极目标就是"宁静技术"（calm technology），将技术无缝地融入人们的生活。他还富于预见性地指出："经过将近30年的界面设计，计算机已经成为一种非常'戏剧性的'机器。它的最高理想是使计算机的存在完美而有趣，以至于我们不能没有它。在最低程度上我称之为'不可见的'，而它的最高目标则是深埋的、合适的与自然的，以至于我们在使用时并不考虑它的存在。我叫它'普适计算'并将它的起源归类于后现代主义。我相信在未来的20年它将成为主流。"

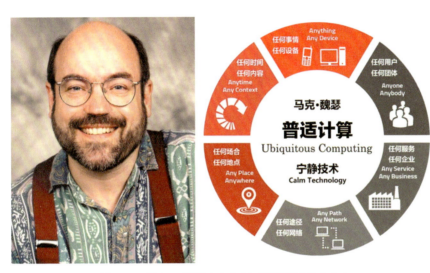

图2-16　马克·魏瑟（左）和"普适计算"（右）

在2014年巴西世界杯足球赛开幕式上，一个瘫痪少年借助新一代交互技术实现了站立行走和踢球的愿望。借助大脑阅读技术、意念控制（mind-controlled）技术和3D打印技术，目前科技已经能够帮助瘫痪病人重新站起并行走，这个头盔般的装置能够分析病人的大脑信号并指挥控制外骨骼的运动。当瘫痪者想走路时，电极会将大脑信号传输到一台计算机里，由计算机将无线指令信号转换为运动指令。2014年，谷歌公司发布的"拓展现实"眼镜可实现通过声音控制拍照、视频通话和导航识别等功能。该设备与智能腕带、苹果的iWatch智能手表等一起承载着未来的想象力。此外，可阅读和翻译大脑信号的设备也成为研发的热点，如日本一家名为"脑波互动"（neurowear）的高科技公司就开发了一款通过分析脑电波来帮助用户选择音乐的智能耳机（图2-17）。这个可读取脑电波图形的特殊耳机可以将用户的脑电波数据发送到手机APP，这些数据通过手机计算分析，能够发现和用户的脑电波匹配的音乐类型，也就是智能地帮助用户选择和定制音乐。此外，该公司的其他产品还包括"猫耳互动器"，可以通过对耳机获取的脑电波的分析来解读用户的情绪并传导到"猫耳"来实现情感互动。

1940年，美国计算机科学家、哲学家约瑟夫·利克莱德（Joseph C. R. Licklider）在其出版的《人与计算机共生》一书中写道："我们希望，在不久的将来，人脑和计算机能够紧密结合在一起，这种合作关系所进行的思考将超过任何人脑的思考。"今天的世界正在朝着物

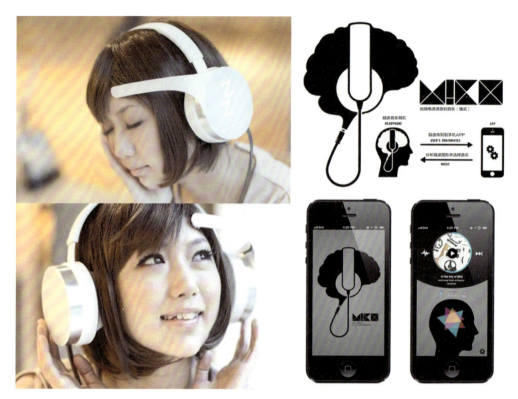

图 2-17　通过分析用户脑电波来帮助用户选择音乐的智能耳机和 APP

联网＋智能环境的方向发展。在可预见的未来，高度智能化的可穿戴设备会知道我们身处何方、我们是谁以及我们的感受，然后向我们适时地推送通知或提醒。这种"免提"的功能将是可穿戴设备最具价值的特征。无论是智能服饰、智能配饰还是智能家电，让所有事物都联网无疑是大势所趋，是数字科技行业不断创新的想象空间。麦克卢汉指出："媒介定律说明：人的技术是人身上最富有人性的东西。"向着人性化、自然化和高度智能化发展是可穿戴技术未来的方向。2014 年，谷歌公司开始研究通过在隐形眼镜上植入芯片来探测视网膜血管的颜色、密度的变化（图 2-18，上）。相对于目前必须取血检测糖尿病的方法，这项研究成果不仅将成为人类无损检测糖尿病的里程碑，也为未来实时检测血液多项指标提供了一个安全、便捷的手段。植入芯片的隐形眼镜还有不易被察觉的特点，更适用于社交场合，成为智能化无障碍交流的工具。除此以外，通过皮肤的贴片、文身等方式实现的智能传感器（图 2-18，下）也有快速、便捷、廉价和随身使用等优点，通过进一步配合智能手机的监测功能，这些传感器将会在生活中发挥越来越大的作用。

可穿戴媒体包括眼镜、手环、手表、珠宝、配饰、头盔、耳环和服装等产品，戴在耳朵上的摄像机、VR 眼镜，面向宠物、小孩和老人的 GPS，以及安装在自行车、滑雪板、旅行背包上的智能硬件，都是可穿戴设备。百度自行车不仅能够通过传感器获取用户心率和卡路里消耗等信息，还可以提供路线设计、推荐和分析功能，可以帮助骑行者打造锻炼计划。2014 年，英特尔公司推出了只有纽扣大小的微型芯片"爱迪生"（Edison）。基于该平台制作的婴儿贴片和连体衣可以检测婴儿的体征数据，包括血压、脉搏、呼吸、睡眠等，如有任何问题，就会立刻将信息传到父母或护士的手机上（图 2-19）。

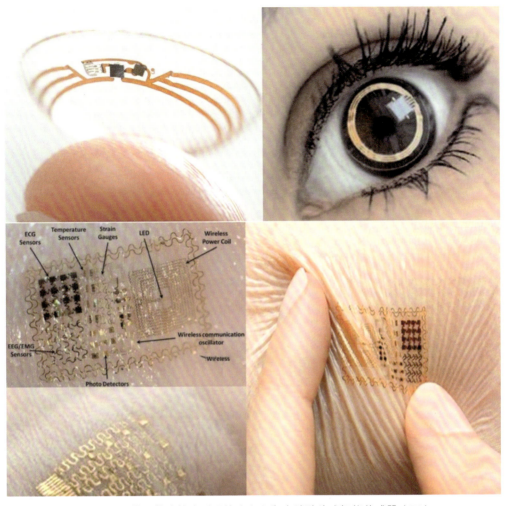

图 2-18　植入芯片的隐形眼镜（上）和皮肤贴片式智能传感器（下）

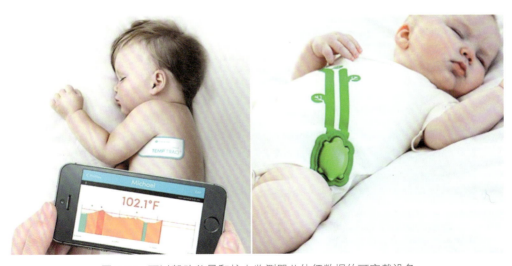

图 2-19　可以帮助父母和护士监测婴儿体征数据的可穿戴设备

可穿戴设备也是军队、警察和国家安全防卫部门的重要装备。据报道，2018年春节，郑州警方就通过北京一家智能科技公司开发的人脸识别墨镜（图2-20）在旅客人流中搜索犯罪嫌疑人。国际可穿戴技术集团CEO克里斯丁·斯泰莫尔（Christian Stammel）在2016年的一个国际论坛上发表演讲时，给出了一个未来10年可穿戴技术发展的路线图（图2-21），根据他的预测，未来几年，可穿戴技术将在低耗能互联网、环境智能化、智能贴片、智能耳蜗和智慧服装等领域取得重大进展，而远期目标，如智能药物、智能植入和基因诊断等领域的轮廓也会越来越清晰，这会使得人类在朝向媒介化前进的方向越来越明确。被誉为"可穿戴设备之父"的美国科学家阿莱克斯·彭特兰（Alex Pentland）认为，可穿戴技术与社交密不可分，无论是企业生产方式重塑，还是医生病人关系、情侣约会模式或者陌生人社交流程创新，可穿戴技术最终还是要映射到与人有关的领域。彭特兰指出：从桌面计算机到笔记本电脑，从平板电脑到智能手机，从可穿戴到可移植，人与媒体（技术）的关系将逐渐从形式上的延伸发展到真正的融合，最终会实现人机一体化。从这个角度看，可穿戴、大数据、智能环境的发展带有更多的哲学含义。

图2-20　北京一家智能科技公司开发的警用人脸识别墨镜

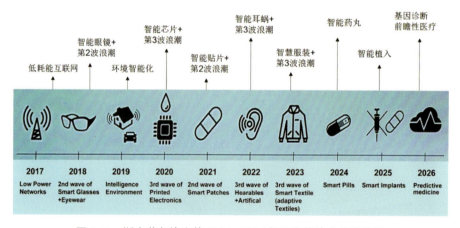

图2-21　斯泰莫尔给出的2017—2026年可穿戴技术的路线图

2.7 人工智能与设计

近些年来，随着大数据、人脸识别以及智能硬件的普及，智能设计成为未来设计创新发展的契机。2018 年 8 月，浙江大学与阿里巴巴倾力合作，共同推出了基于人工智能的短视频设计机器人——Alibaba Wood。该机器人能自动获取并分析已有的淘宝、天猫等商品详情，并根据商品风格、卖点等进行短视频叙事镜头组合，梳理出故事主线（图 2-22），该机器人还会基于音乐情感、节奏和旋律等进行音乐风格分析，从而推荐或生成匹配商品风格的背景音乐片段，最终可以自动生成短视频广告。该项目的负责人之一、浙江大学国际创意设计学院的孙凌云教授指出：随着大数据、体验计算、感知增强与计算机深度学习等创新科技的进步，现有的设计范式将会改变，人工智能将从辅助设计的"仆人"角色进化为设计师的"合伙人"（图 2-23）。

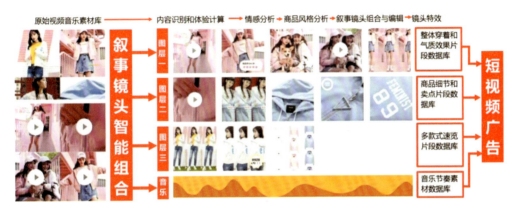

图 2-22　人工智能短视频设计机器人 Alibaba Wood 工作原理

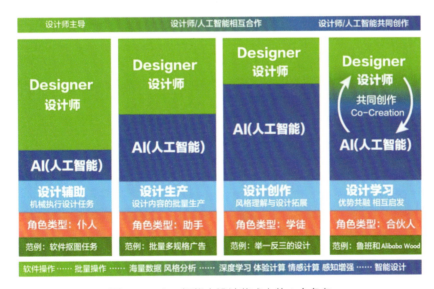

图 2-23　人工智能在设计范式中的 4 个角色

除了 Alibaba Wood，由阿里智能设计实验室在 2016 年推出的横幅广告（banner）自动创意平台——鲁班智能设计系统也是智能设计的典范。该系统在天猫"双 11"购物节期间能够

每天完成数千套设计方案，不仅大大减轻了美工师的工作量，而且系统依据海量数据学会了如何"审美"并进行"设计"（图 2-24）。阿里不仅让该系统学习美学，同时也在积累着数量巨大的商业化经验。该系统通过"智能化"和"个性化"颠覆传统的方式实现了商业价值的最大化。鲁班智能设计系统的工作原理如下。

第一步，让系统理解设计是由什么构成的。通过人工数据标注，对设计的原始文件中的图层进行分类，对元素进行标注。设计专家团队也会提炼设计手法和风格。把专家的经验和知识通过数据输入系统，用数据告诉系统这些元素为什么可以放在一起。这一步的核心是深度序列学习的算法模型。

第二步，建立元素中心。当系统学习了设计框架后，需要利用大量的资料建立元素库，对图像进行特征提取和分类，再通过人工控制图像质量。

第三步，生成系统。通过一个类似棋盘的虚拟画布对元素进行布局，系统通过不断试错的强化学习，从反馈中学习什么样的设计是对的和好的。

第四步，评估系统。阿里设计团队会抓取大量设计成品，从美学和商业两个方面进行评估。美学上的评估由资深设计师来进行，而商业上的评估就是看投放的横幅广告的点击率、浏览量等，由此使该系统成为一个智能化的设计/评估平台。

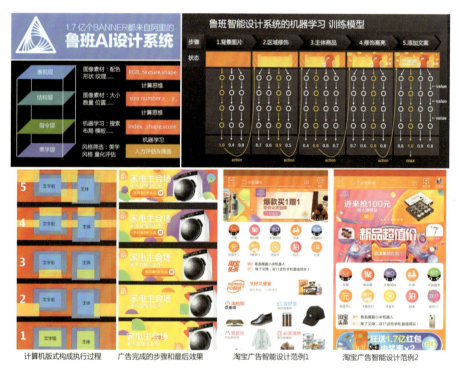

图 2-24　鲁班智能设计系统的工作原理

Alibaba Wood 和鲁班智能设计系统有很多相似的地方：首先就是要通过数据标注，将平面广告或微视频广告的背景、主题、文字和色彩等信息进行拆解，让系统理解图像和视频的构成元素，并让系统实现自动抠图和自动构图的任务。在这个过程中，训练系统学习是关键。通过大数据搜索（在淘宝内通过图片搜索找同款产品，随拍随找），让系统能够通过试错来

分辨美和丑，从而完成设计任务。虽然智能机器代替了美工师能够完成海量的抠图、构图和举一反三的设计，但并非要替代，而是改变了传统阿里设计部门的"计件"工作流程，使得对品质的重视成为考核设计师的新标准。从未来设计的发展上看，随着智能科学的快速发展，智能设计范式替代传统设计范式的工作流程并不是天方夜谭（图 2-25）。因此，Alibaba Wood 和鲁班智能设计系统带给设计师更多的思考。如果说数字媒体＝算法＋数据结构，那么就可以说数字媒体艺术＝界面（交互）＋算法＋数据结构（图 2-26）。人工智能平台的出现使得设计师有了超越传统软件（如 Adobe 的设计套装软件）的更强大的设计手段，这也为智能时代的艺工融合吹响了进军的号角。

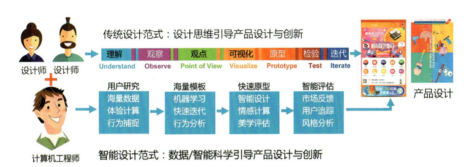

图 2-25　智能设计范式会替代传统设计范式

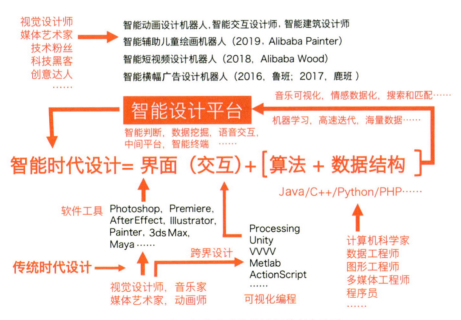

图 2-26　人工智能会成为设计师的创意助手

2.8　对媒体未来的思考

早在 20 世纪 50 年代，法国地质学家和古生物学家、耶稣会的神父夏尔丹（Pierre Teihard de Chardin）就预言了上帝会将人类进化引入一个灵生圈（noosphere），或者说凭借技

术实现的人类一切神经系统和一切灵魂的合一。他从达尔文进化论中得到启示，认为这是上帝为人类进化设计的宏伟蓝图的第一步。夏尔丹的预言影响了麦克卢汉、库兹韦尔和保罗·莱文森等人。在库兹韦尔的眼里，互联网遵循的不只是生命的自然法则，更是宇宙的神圣法则。它是整体的、全息的和宇宙智慧的显现，这不只是科学与艺术的融合，更包含美的生物学原理。库兹韦尔在其1995年撰写的《奇点临近》一书中写道，由于纳米科技、基因科技、机器智能这三大技术的发展，人类的科技在2050年左右到达奇点（图2-27），人类会与机器结合，治愈包括癌症在内的一切疾病，改造自己，直至变成机器，最终将"奇点人"的光辉撒向宇宙，成为几乎不朽的生物。

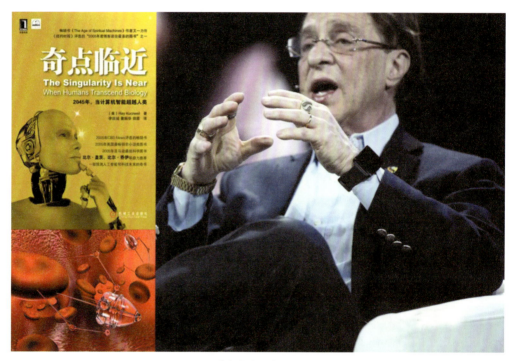

图2-27 《奇点临近》和库兹韦尔

库兹韦尔将人类发展分成6个纪元。第1纪元：物理和化学，人类适应宇宙；第2纪元：生物和DNA，用DNA来存储结构信息；第3纪元：大脑，发展人的理性和抽象思维；第4纪元：技术进化；第5纪元：我们现在所处的时代，人类智能与人类技术结合，人机文明超越人脑的限制；第六纪元：宇宙觉醒，人类文明将向宇宙其他文明注入创造力和智能，人最终与媒体（技术）合二为一。库兹韦尔进一步预言：到2030年，纳米机器人直接接入神经元并联网，这种联网的大脑构成"新大脑皮层"，可以提供全虚拟现实体验。库兹韦尔称：我们每个人的大脑不过就是"全球大脑"的一个突触，手机或智能硬件将是我们每个人的大脑接入"全球大脑"的接口。库兹韦尔不仅相信未来，而且也身体力行，通过科技来改善自我。他早年曾受到糖尿病的困扰,并还有先天心脏病。但他30年来不断坚持进行身体数据（包括食物卡路里、运动量、血糖、胆固醇等）记录，并在医生指导下通过锻炼和自我诊治取得了良好的疗效。他在《奇点临近》一书中鲜明地表达了对未来科技发展的乐观态度："考察未来技术影响时人们通常要经历3个不同阶段：首先是惊奇和敬畏，认识到技术解决人类社会多年顽疾的能力；随后是恐惧，因为这些技术将会带来全新的威胁；此后，我们希望随之

而来的是找到一个唯一可行的、负责任的路线，设定一个审慎的方针，既可以实现技术的潜能，又能使威胁可控。"

技术派的未来学家，如库兹韦尔、保罗·莱文森和凯文·凯利等人，憧憬的是人机和谐共存、人类与机器智能共同进化的理想社会。但对持不同观点的人来说，技术的危险正是在于社会领域越来越智能化、自动化和机械化。英国物理学家斯蒂芬·霍金（Stephen W. Hawking，1942—2018）就曾表示，人类应该警惕智能机器人的飞速发展带来的潜在风险。而早在20世纪30年代，英国科幻作家阿道斯·赫胥黎（Aldous Huxley）就出版了《美丽新世界》（图2-28），该书中描绘的未来世界是一个科技高度发达的极权社会。人类已不需要结婚和生育，经孵化中心基因控制"人的生产"。人从小就被训练成5个阶级，分别从事劳心、劳力、创造、统治等不同性质的社会活动。这是一个完全娱乐化的社会，每人都会得到"快乐"的致幻药，人们健康、长寿，还有着各种消遣——性、音乐、香水。在这里，人类放弃了经历痛苦和严肃思考的愿望和生活，所有的思想、话语和生活方式完全被消费主义所替代。人人沉溺于一个永恒不变的快乐社会。

图 2-28　英文版《美丽新世界》的封面（左）和插图（右）

赫胥黎讽刺了这种由科技带来的"超级浪漫主义"社会的未来幻想。他深刻地指出：无论科技多么发达，当人们没有理想和追求，而沉迷于感官快乐时，离"行尸走肉"也就不远了。1998年，美国科幻小说家和未来主义者大卫·布林就出版了《透明的社会》（The Transparent Society）并探讨了普适计算的未来影响。2014年，美国作家帕特里克·塔克尔（Patrick Tucker）出版了《赤裸裸的未来》一书。预言在未来更多个人信息将会公开，因此，个人生活和公共环境都会发生重大变化。塔克尔指出：就个人而言，我们生活在一个"超级透明"的世界，我们泄露的海量信息无处不在。在物联网时代，包括灾难预测、流行病预防、犯罪防治、潜能开发、情绪管理、恋爱情感、个性学习、娱乐私人定制等领域都会借助人工智能来管理。但一切的前提是技术必须能够带给大多数人更多的福祉、更大的自由和快乐，否则就无法避免赫胥黎所构想的人类命运。

以《人类简史》而扬名世界的以色列历史学家尤瓦尔·赫拉利（Yuval Noah Harari，图2-29）在其2017年出版的《未来简史》中说，随着人工智能的高速发展，传统的基于自由、民主

的价值观将会崩塌，而技术导向的信仰（数据主义）则会更加流行。数据主义认为生物几乎等同于生化算法，相信人类的宇宙使命是创建一个包罗万象的数据处理系统，然后融入其中。在未来，人类要面临的挑战是如何获得永生、幸福和神圣；但矛盾的是，被技术发展抛开的"无用的大众"将会用毒品和虚拟现实来追求所谓的幸福，而这一切不过是幻影。事实上，只有超级富豪才能真正享受到这些新技术的成果，用智能的设计完成进化，编辑自己的基因，最终与机器融为一体。赫拉利认为：面对即将来临的人工智能世界，人类将面对巨大的伦理道德挑战，因此，人类对技术的发展方向必须有清醒的把握。

图 2-29　赫拉利（左）和他的《未来简史》与《人类简史》（右）

自喻为"媒介环保主义者"的尼尔·波兹曼曾经写道："机器曾经被认为是人的延伸，可是如今人却成了机器的延伸。"而麦克卢汉也曾经告诫自己的儿子，少让自己的孙女看电视。他还形象地作了一个比喻："媒介即按摩"（media is the massage），在电子媒介的"技术按摩"中，人们很容易昏昏欲睡，沉浸在娱乐化的语境中。他指出：人们可能对技术延伸产生迷恋，就像鱼对水的存在浑然不觉一样。而人们对媒介影响潜意识的、温顺的接受，使媒介可能成为囚禁其使用者的无墙的监狱。麦克卢汉也指出：虽然技术发展迅速，但还有一种东西比电子媒介速度更快，那就是我们的思想。他鼓励我们做前瞻性思考，设法掌控技术的风险。"控制变化需要在它之前行动，而不是与它一起行动。预知可以使我们扭转和控制变化。"

讨论与实践

一、思考题

1. 从身体语言到电子媒体，文明经历了几种媒体形式？

2. 智能手机为艺术提供了新的契机，请调研基于手机的艺术形式。

3. 以《圣经》的印刷出版为例，简述印刷术的出现所带来的社会意义。

4. 摄影的出现对绘画有何冲击？什么是"摄影语言"？

5. 电视时代人的行为特征与印刷时代有何异同?

6. 为什么说"人类语言的独特之处在于可以虚构"?

7. 什么是"可穿戴媒体"?身体如何"媒介化"?

二、小组讨论与实践

现象透视：时尚和科技本身有相同的特性，它们同样追求高端前卫，并且不停地求新求变。科技与时尚的联姻为人们的生活带来了更多色彩和可能性。例如，柔性 LED 发光条就可以融合在服装、包袋、鞋帽、家纺及相关其他纺织品上（图 2-30）。

图 2-30 柔性 LED 发光条在时尚服装设计领域应用广泛

头脑风暴：发光服饰往往会用在各种时尚秀的演出中，但智能服装普遍价格比较高。请了解该行业的用户需求并考虑提供服装租赁和定制服务的可能性。目前可穿戴 LED 服饰所面临的最大挑战有哪些？消费市场在哪里？

方案设计：请各小组针对上述问题，调研智能服装或者智能服饰产品的市场前景和相关的技术，并给出一个能够用于校园演出活动的发光服饰设计方案（PPT），需要提供详细的技术解决路线（注意成本必须控制在学生社团可接受的范围内）。

练习及思考题

一、名词解释

1. 跨界

2. 抖音

3. 技术乌托邦

4. 媒体＝算法＋数据结构

5. 数字化生存

6. 可穿戴技术

7. 云计算

8. 尼尔·波兹曼

9. 媒体软件

二、简答题

1. 如何基于人类文明史的大背景看待媒体进化的意义？

2. 为什么说数字媒体是软件媒体？数字媒体有哪些基本特征？

3. 什么是媒体的未来？请给出几种媒体发展的可能性。

4. 请分析"媒介是人的延伸"这一命题的理论依据。

5. 举例说明环境改变是如何影响人的行为与生活方式的。

6. 如何理解大数据？物联网未来的发展目标是什么？

7. 未来学家是如何看待人工智能的发展？机器会超越人脑的智慧吗？

8. 麦克卢汉提出的"媒介即按摩"的观点对我们有何启示？

三、思考题

1. 数据库、软件和交互性是如何一步步地影响流行文化的？

2. 调查周围朋友们的可穿戴设备（如健身手环），分析其性价比和可用性。

3. 试比较麦克卢汉、波兹曼和莱文森3位学者对媒体的研究有哪些差别。

4. 请比较爱奇艺、抖音和快手的用户群差别和各自的商业模式。

5. 阅读赫胥黎的《美丽新世界》并分析这部科幻小说的现实意义。

6. 人工智能在近20年间取得的最大进步有哪些？试讨论其演化的趋势。

7. 什么是媒体补偿理论？试分析印刷媒体的特征及可以的演化方向。

8. 为什么列夫·曼诺维奇认为"媒体＝算法＋数据结构"？

- 3.1 数字媒体艺术哲学
- 3.2 墙面交互装置
- 3.3 可触摸式交互装置
- 3.4 手机控制交互装置
- 3.5 大型环境交互装置
- 3.6 非接触式交互装置
- 3.7 沉浸体验式交互装置
- 3.8 地景类交互装置
- 3.9 智能交互装置

第 3 章　交互装置艺术

英国普利茅斯大学教授、新媒体艺术学者罗伊·阿斯科特博士指出:"新媒体艺术最鲜明的特质为连结性与互动性。"连结性就是观众通过与作品的互动而有了全新的体验。多米尼克·洛普斯在《计算机艺术哲学》一书中指出：编程化艺术作品，如网络艺术、交互装置、网络游戏等，创造了新的美学形式，而其中"交互性"和"用户"概念的引入成为计算机艺术哲学的核心。

鉴于交互装置艺术在数字媒体艺术中的重要意义，本章专门对其进行详细讨论。本章根据互动方式、体验类型以及应用的技术将交互装置艺术归纳为 8 类，从中探索交互装置艺术的特征与类型。

3.1 数字媒体艺术哲学

为什么数字媒体艺术最关注互动性和参与性？哥伦比亚大学哲学系主任，多米尼克·洛普斯（Dominic Lopes）在其 2010 年出版的《计算机艺术的哲学》（A Philosophy of Computer Art，图 3-1，左）一书中指出：编程化艺术作品，如网络艺术、交互装置、网络游戏等，创造了新的美学形式，而其中"交互性"和"用户"概念的引入成为计算机艺术哲学的核心。"计算机艺术为艺术哲学中的一些长期争论的问题提供了新的视角，即如何理解技术本身作为一种艺术媒介来定义艺术形式。"同时，数字艺术也为艺术创作、表演和观众理论也带来了新的解释和思考。洛普斯进一步指出：虽然艺术创作离不开工具，但一些工具如凿子只是纯粹的实用工具，因为它只是改变一个物理形状；而艺术词典属于认知工具，它能够帮助艺术家提升自己的能力。计算机也是属于认知工具并需要高度专业化的训练（如编程）。由于计算机艺术的"互动性"的特征，使得观众或听众超越了旁观者的身份，而成为"用户"并积极参与到作品的"表演"中（图 3-1，右），这成为数字媒体艺术哲学中的关键。

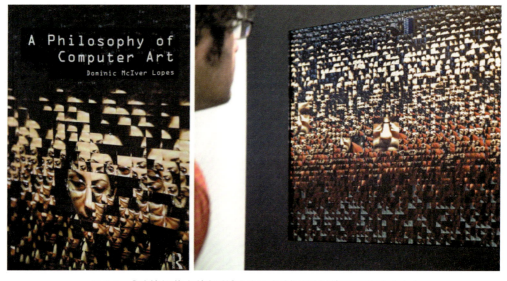

图 3-1 《计算机艺术的哲学》（左）与封面引用的交互装置（右）

英国普利茅斯大学教授、新媒体艺术学者罗伊·阿斯科特（Roy Ascott）博士指出："新媒体艺术最鲜明的特质为连结性与互动性。了解新媒体艺术创作需要经过五个阶段：连结、融入、互动、转化、出现（图 3-2，左）。你首先必须连结，并全身融入其中（而非仅仅在远距离观看），与系统和他人产生互动，这将导致作品以及你的意识产生转化，最后会出现全新的影像、关系、思维与经验。"阿斯科特进一步指出："在面对和评析一件新媒体艺术作品时，我们关注的问题是：作品具有何种特质的连结性与（或）互动性？它是否让观者参与了新影像、新经验以及新思维的创造？"阿斯科特说明了交互艺术的特征，它是欣赏者（观众）能够通过视、听、触、嗅等感觉手段和智能化艺术作品实现即时交互，并由此达到全身心的融入、体验、沉浸和情感交流的艺术形式。例如，在 2018 年清华大学美术学院举办的"万物有灵"新媒体互动展览上，一件名为《非我》的风铃互动作品（图 3-2，右）引起了观众很大的兴趣。

风铃摇曳，一池鱼舞。观众轻轻拨动风铃，黑色和白色的鱼儿就会游来游去，忽聚忽散，传达了阴阳相生的流动意蕴。这个作品通过拨动风铃作为触发机制，将预先编程的鱼群动画与之关联，观众在这个过程中体验到困惑、惊喜、感悟等多种心理状态的变化。这种公共空间的交互墙面式装置就是最经典的新媒体艺术类型。

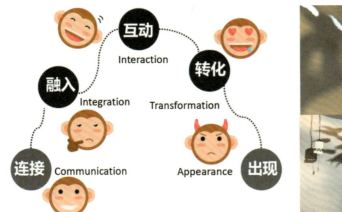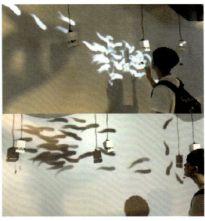

图 3-2　阿斯科特提出的"了解新媒体艺术创作的 5 个阶段"的观点（左）和风铃互动作品《非我》（右）

交互装置主要指在博物馆、美术馆、游乐场和大型购物中心等公共空间展出的作品，它也是数字媒体艺术美学特征的集中体现。传感器是所有交互装置不可或缺的要素，它可以捕捉人的动作（如操作、言语、吹气）、姿势、视线和表情等信息并提交给 CPU 进行识别、处理和反馈，由此实现与观众的"对话"。鉴于交互装置在数字媒体艺术中的重要意义，本章将这种艺术形式单列出来并加以详细的讨论。可以将交互装置与观众的"对话"方式、观众的体验类型以及交互装置应用的技术作为其分类特征。这里将其分为 8 类：墙面交互装置、可触摸式交互装置、手机控制交互装置、大型环境交互装置、非接触式交互装置、沉浸体验式交互装置、地景类交互装置、智能交互装置。

3.2　墙面交互装置

墙面交互装置应该算作当代数字装置艺术的"标配"，不仅历史较长，技术较成熟，而且衍生了多种形式的艺术作品。2010 年，在北京举办的"编码与解码：国际数字艺术展"上，英国艺术家阿肯（Mehmet Akten）的交互装置作品《人体绘画》（图 3-3，左上）就可以通过激活传感器及相关软件（用 C++、openFrameworks、openCV 编写），将观众的舞蹈姿态转化成大屏幕上的抽象彩色绘画。在其交互装置作品《微雨》（图 3-3，右上）中，观众的手势触发了大屏幕上的礼花状放射动画图案的生成、绽放和消失。艺术家森纳普（Sennep）的交互装置作品《蒲公英》可以让观众手持吹风机吹散蒲公英的种子（图 3-3，下）。这件作品利用红外摄像机来跟踪、捕捉并定位热源，再结合软件（Unity 3D、Max/MSP、Maya 和 Blender）产生实时互动效果。这件作品将观众过去的感知经验与交互行为相融合，让人们体验到与大自然互动的乐趣。

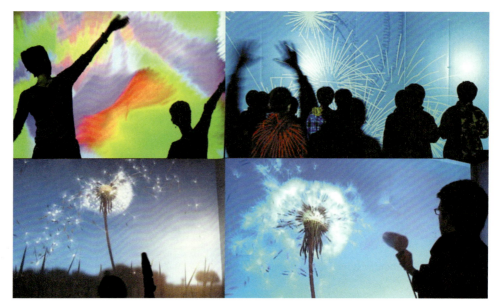

图 3-3　阿肯的互动装置作品《人体绘画》(左上)、《微雨》(右上)
和森纳普的交互装置作品《蒲公英》(下)

在 2008 年澳大利亚国际媒体艺术双年展上,工程师菲利普·沃辛顿(Philip Worthington)使用影像追踪技术并结合内置的怪兽动画形象(如怪兽的眼睛、牙齿、角、鳞片和喙等)设计了交互装置作品《影子怪兽》(*Shadow Monsters*)。当人们在这个交互装置的空间里摆出造型时,怪兽形象就会在他们的影子上呈现出来。这里总是挤满了孩子与成人,他们争先恐后地扮演怪兽而不亦乐乎(图 3-4)。

图 3-4　菲利普·沃辛顿的交互装置作品《影子怪兽》

法国艺术家米古厄拉·契弗里埃（Miguel Chevalier）是一个利用墙面进行交互艺术创作的高手。自1978年起，契弗里埃就将交互投影作为一种艺术表达的手段。他在巴黎戴高乐机场展示了一个交互投影装置作品《超自然》（*Sur-Natures*，图3-5），它位于候机楼登机长廊的墙壁上，当乘客走过时，虚拟的植物（如芦苇、野花等）就会朝着路人行走的方向摆动。这个虚拟花园不仅可以和乘客互动，而且所有的植物都是随机生长和死亡的。2013年，契弗里埃还携手爱马仕（Hermes）集团，在北京、沈阳和南京推出了交互影像作品《八条领带》（*8 Ties*，图3-6，下），引领观众进入一个现实与虚拟融合的诗意世界。该作品将爱马仕"重磅斜纹真丝"领带图案投射到巨大的墙壁上，当观众经过时，该矩阵式图案会产生一系列的形变并会触发音乐的播放。爱马仕集团通过将8款男士领带的图案与契弗里埃的虚拟世界相结合，找到了一种全新的广告表达方式。

图3-5　契弗里埃的交互投影装置作品《超自然》

图3-6　契弗里埃携手爱马仕集团的交互影像作品《八条领带》（下）

3.3 可触摸式交互装置

可触摸式交互装置更接近于触摸屏的概念,也就是允许观众通过直接触摸或近场交互而改变作品的外观。例如《交互音乐墙》就可以让观众直接弹奏"乐器"(图 3-7,左)。2013 年,艺术家安妮卡·卡普特丽(Annica Cuppetelli)等人的作品《神经结构》(*Nervous Structures*)也采用了这种表达方式:当观众向这个装置挥手时,虚拟的"尼龙绳"可以有规律地波动,由此产生了非常有趣的互动效果(图 3-7,右)。2017 年,为纪念达·芬奇逝世 500 周年,再现大师的天赋和经典作品,意大利 Cross Media 集团在北京打造了一场艺术和科技完美融合的沉浸式视觉盛宴——"致敬达·芬奇"光影艺术展。除了再现大师的经典作品外,大屏幕也允许观众通过手势来产生粒子流动画,由此将原画变为更有趣的形式(图 3-8)。

图 3-7 可以弹奏"乐器"的《交互音乐墙》(左)和交互装置《神经》(右)

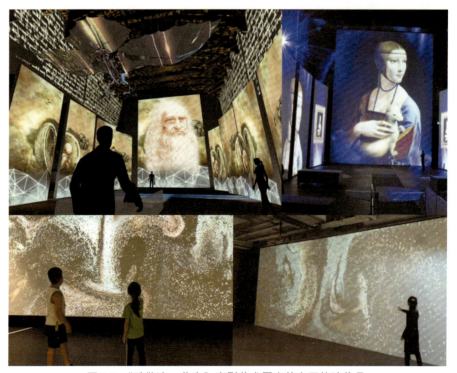

图 3-8 "致敬达·芬奇"光影艺术展中的交互体验作品

2008年6月,在中国美术馆主办的"合成时代:媒体中国2008"国际新媒体艺术展上,来自荷兰新媒体艺术团体 Blendid 小组的作品《请摸我》(*Touch Me*,图3-9)就是对古老的"树洞记忆"的诠释。参与者可以通过这个交互装置创造出个人图像并展示在公共场所。这个神奇的装置可以记录并展示出完整的人体动作,当观众将身体的某个部位或者其他物体与磨砂玻璃表面接触时,在作品的玻璃板上会留下印迹。除非其他人用新的动作加以覆盖,该图像会作为玻璃板作品的一部分被"记忆"保留一段时间。该展位人潮涌动,参与者从与作品的交互中体验到了乐趣,这也是基于情感设计的一个经典范例,它探索了时间、记忆和永恒的主题,同时也提供了一个人们可以分享"私人秘密"的场所。

图3-9　荷兰新媒体艺术团体 Blendid 小组的作品《请摸我》

可触摸式交互装置不仅可以以墙面的形式呈现,还可以以实体展品的形式呈现。例如,在中国美术馆主办的"合成时代:媒体中国2008"国际新媒体艺术展上,阿根廷艺术家保拉·吉塔诺·阿迪(Paula Geatano Adi)的作品《自动机器人装置》(*Autonomous Robotic Agent*)是一个类似海洋生物并可以由于观众的触摸而"出汗"的交互装置(图3-10)。该装置的英文名称为 Alexitimia,该术语在临床医学上指一种情绪认知障碍的症状,也就是病人无法口头表达或描述其情绪或意愿,而只能通过身体的姿势和动作来表达。该作品通过"自动机器人"的方式来表现这种症状。这个机器人虽然无法四处走动或发出声音,但它可以通过身体的"出汗"

与观众交互。它被动地接受参观者的触摸,以满足观众的好奇心。对观众来说,这个被动而潮湿的机器人不同于传统的干燥和主动的机器人的概念,引发了观众极大的兴趣和好奇心。该作品充满了创造力和想象力,使得观众能够跨越科学和艺术的界线,探索直觉表达的艺术。

图 3-10　保拉·吉塔诺·阿迪的交互装置作品《自动机器人装置》

日本新媒体艺术团体 teamLab 创作了一系列通过颜色和声音交互的气球装置。其 2017 年创作的《扩张立体存在——自由漂浮的 12 种色彩》就用许多真实气球自由漂浮在空间内,这些球体内部装有触觉传感器、发声和发光设备(图 3-11)。观众通过拍打球体与装置交互,球体会根据拍打或冲击的力度变换为以季节命名的"水中之光""朝霞""早晨的天空"等不同的颜色并伴随相应的声音效果。气球之间发生碰撞时也可以改变颜色,因此,观众触碰气球后,这个立体空间中的多个气球会发生连锁反应。

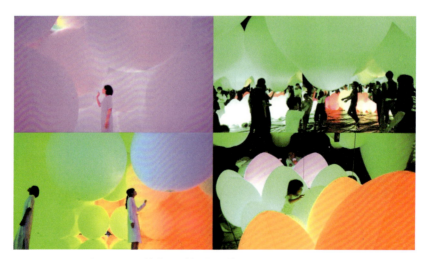

图 3-11　日本 teamLab 的作品《扩张立体存在——自由漂浮的 12 种色彩》

3.4　手机控制交互装置

当代社会的显著特征就是"手机控制一切"。艺术家们也发现了手机作为现场或远程"遥控器"的妙用。近年来利用手机进行现场或远程交互的装置作品层出不穷，成为交互方式创新的亮点。2014年3月，为了庆祝TED（科学·娱乐·设计）活动举办30周年，美国艺术家珍妮特·艾勒曼（Janet Echelman）和亚伦·科宾（Aaron Koblin）合作创作了大型遥控交互装置作品《无数火花》（图3-12）。他们在温哥华会展中心外面的天空上架起了一张巨大的蜘蛛网。这张网看起来很轻、很软，可以浮在空中随风摆动，但它实际上是由比钢还硬15倍的LED聚合纤维做的，而且能够像屏幕一样投射出各种图案。观看者只要通过手机APP与它连接，随手画几笔涂鸦，这张包含超过一千万个像素的巨网上就会呈现流光溢彩的变幻效果。到了晚上，观众蜂拥而至，他们纷纷拿出手机，在这张网上创作出五彩缤纷、绚丽夺目的动态烟花和图案。此外，观众还通过分享照片和视频与家人、亲友或朋友共同体验创意的乐趣。

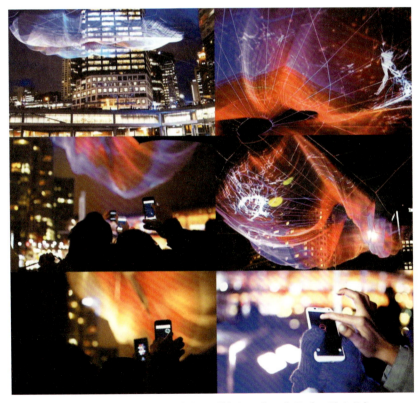

图3-12　艾勒曼和科宾的大型遥控交互装置作品《无数火花》

同样，由日本新媒体艺术团体teamLab推出的《水晶宇宙》（*Crystal Universe*，2016）也是一个手机控制的交互装置作品（图3-13）。观众只要在手机APP上选择不同的星系图案，LED上就会呈现出丰富的动画效果。观众可以通过手机创造出一个属于自己的宇宙空间，并在这个虚拟的宇宙中穿行，同时该装置灯光的亮度以及颜色都在不断变化，观众在装置中的位置会影响作品的生成。

图 3-13　日本 teamLab 的手机交互环境装置作品《水晶宇宙》

3.5　大型环境交互装置

加拿大知名艺术家拉斐尔·洛扎诺-亨默（Rafael Lozano-Hemmer）在 2001 年的大型户外交互体验作品《体.映.戏》（*Body Movies*，图 3-14）也受到了广泛的关注。该项目首次在荷兰鹿特丹展出。为了达到交互体验效果，一个户外广场被改造成 1200m² 的交互投影环境。该作品通过感应器捕捉人体姿势，经过计算机数据库编辑处理后，再用广场上自动控制的投影机显现出人像的剪影。通过扭曲后的人像剪影往往会数倍于正常人体的大小，这就使得广场的大屏幕成为"哈哈镜"，成为人们乐此不疲地表现自我的媒体。与此同时，该项目还通过联网将来自世界各地人们的肖像投射到墙壁上。由于这些肖像被放置在广场地板上的灯光淡化，只有当观众将自己的剪影投射到墙壁上时才能看到，因此，大屏幕上的影像叠加了互动现场的观众的剪影与来自全球其他地区人们的肖像，真正实现了基于网络和现场叠加的远程交互，该装置能够让广场上的观众和非现场的人们用各种方式来表达自己的情绪。

洛扎诺-亨默出生在墨西哥城，1967 年移居加拿大，1985 年在不列颠哥伦比亚大学学习，然后转到蒙特利尔康考迪亚大学学习。从 20 世纪 90 年代中期开始，洛扎诺-亨默就将数字媒体、机器人学、医学、行为艺术以及生活体验等领域的知识融合到一起，将互动艺术、表演艺术和观众体验相融合。他挑战了影像、展示、公共艺术等领域的传统界限，将重点放在通过连接各种界面以实现交互作品的创作之上。他通过使用一些先进的技术和设备，如定制软件、开源硬件、Arduino 芯片、Kinects 动作捕捉、openFrameworks 平台、Objective-C、faceAPI（面部识别软件）、手机、数字相机、监控摄录机、视频和超声波传感器、LED 阵列屏幕、机器人、实时计算机图形、大型投影和位置声音等技术和设备进行艺术创作。洛扎诺-亨默非常欣赏结构主义大师拉斯洛·莫霍利·纳吉（Laszlo Moholy-Nagy）的设计思想，在许多作品中都探索了人类感知、视错觉和社会监视等话题，《体.映.戏》所反映的就是这种创作观念。

2018 年 6 月，由日本著名新媒体艺术团体 teamLab 打造的全球第一家数字艺术博物馆——森大厦无边界数字艺术博物馆在日本东京开馆。该数字艺术博物馆总面积约 1 万平方米，使用 500 多台计算机和 600 多台投影仪打造出一个大型的交互沉浸体验馆（图 3-15）。这些交

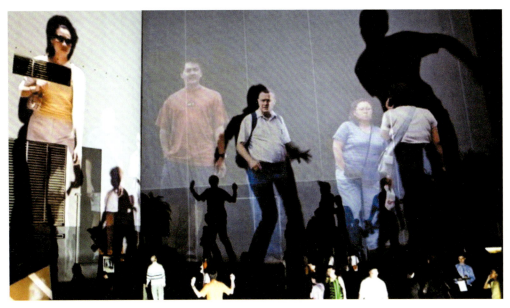

图 3-14 拉斐尔·洛扎诺-享默的广场交互艺术作品《体.映.戏》

互艺术作品之间没有相互分隔的边界，有些超出了其安装空间而伸到了走廊，甚至与其他作品融合在一起。由于没有边界，这些沉浸式作品让人与人之间的界限处于不断流动变化的状态。观众不仅可以自己探索这些作品，也可以与其他观众一起互动，体验其中的惊喜和快乐。此外，teamLab 还通过改造博物馆内部空间的物理形状来增强人们的空间体验。例如，《涂鸦自然——高山和深谷》这件交互装置作品就是一个有高低落差的多面体，模拟出一个仿真的山谷（图 3-16）。该装置在原本平坦的地面上制造出来就像和真实的山坡一样，观众可以在山上和山谷间自由穿梭，在山谷中通过数字投影技术创造了一个虚拟的自然生态系统。

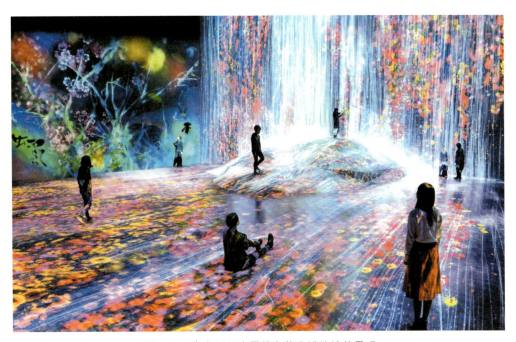

图 3-15 森大厦无边界数字艺术博物馆的景观

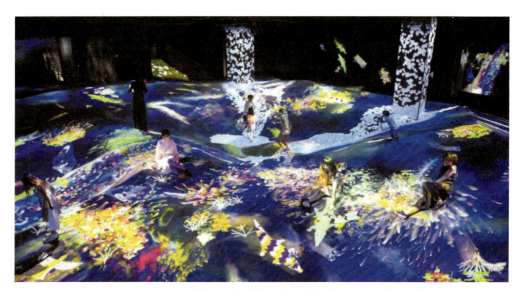

图 3-16　teamLab 的交互装置作品《涂鸦自然——高山和深谷》

此外，teamLab 还将虚景、实景结合起来创造出一种新的空间表现形式。在《锦鲤与人无限互动的水面映画》这件交互装置作品中，设计师设置了一个有蓄水池的真实空间，并且在墙面上安装了多个巨大的镜子，利用镜子反射使这个空间无线延伸，同时通过水下数字投影技术在水面上投射出五颜六色的锦鲤（图 3-17）。人在水中行走的过程中会使触碰到的锦鲤改变方向，而当用手触摸锦鲤时会使其幻化为盛开的鲜花。值得一提的是，该装置中的鲜花会在一年的时间里不断变化，绽放出当月该地区特有的花卉。

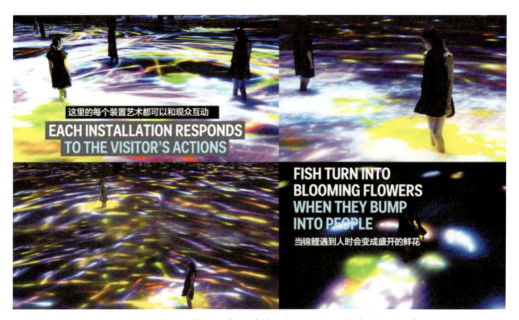

图 3-17　teamLab 的装置作品《锦鲤与人无限互动的水面映画》

3.6 非接触式交互装置

交互装置作品的基本原理是：通过计算机捕捉和识别人的多种表情（眼神、视线、脸部表情和唇动）、语音、肢体动作、姿势来实现与观众的"对话"。除了和观众直接交互的作品外，还有一种非接触式的，可以通过眼睛"凝视"而改变的交互作品。艺术家丹尼尔·罗津（Daniel Rozin）的《镜子》（Mirror）系列作品就让观众能够在墙面雕塑中看到自己的形象（图3-18）。他使用软件控制的机械将各种材料（如塑料、金属、木钉等）构成编织图案并形成有凹凸感的"镜子图像"。这个作品采取观赏的方式让观众体验到了交互作品的神奇与乐趣。基于同样的原理，在"2012年蒙特利尔国际数字艺术双年展"上，交互装置作品《吹气变形》引发了关注。当观众对着手机话筒吹气时，屏幕上的一对男女对嘴吹的泡泡糖就会不断增大（图3-19）。为了"吹破"这个泡泡糖的气泡，参与者必须加快吹气频率，由此产生了有趣的体验。借助观众的呼喊、拍手或者语音识别，同样可以触发交互装置作品。例如，美国艺术家乌斯曼·哈克（Usman Haque）的一个名为《呼唤》（Evoke）的交互装置作品就采用了这个创意。该作品使用了光通量高达80 000lm的大型投影装置，照亮了德国约克教堂的整个外立面。市民通过他们的声音来将色彩斑斓的图案从建筑的地基层中"呼唤"出来，然后使得它们顺着墙壁直冲向云霄（图3-20）。这座教堂在深夜来临之时本是冷清之地，乌斯曼·哈克的这个交互装置作品使这座教堂和广场成为热闹的场所，很多人在教堂前发出声音，共同制造墙体表面让人眼花缭乱的动画"生长"效果。

图3-18 丹尼尔·罗津的体验式交互装置作品《镜子》

有没有不敢说出口的愿望？如果对着麦克风勇敢说出自己的小秘密，语音就会转换为文字，随后奇幻地被包裹在茧内，并停留在许愿墙上，最终蜕变成专属于自己的斑斓蝴蝶翩翩起舞。声控交互装置作品《许愿墙》（Wishing Wall，2014）就是英国巴比肯艺术中心和谷歌公司合作的一个项目，他们邀请了艺术家瓦尔瓦拉·古丽吉瓦（Varvara Guljajeva）和马尔·卡

内特（Mar Canet）进行创作。观众可以对着话筒说出自己的愿望，经语音识别后会把文字呈现在墙上。文字随后会化成一个茧并变成一群蝴蝶飞走（图3-21）。在2018年《数码巴比肯》的北京巡展上，《许愿墙》成为最受观众喜爱的装置艺术作品之一。

图3-19　可以通过手机控制的交互装置投影作品《吹气变形》

图3-20　乌斯曼·哈克的声控交互装置作品《呼唤》

声控交互装置同样也可以产生可视化的效果。在中国美术馆主办的"合成时代：媒体中国2008"国际新媒体艺术展上，西班牙艺术家丹尼尔·帕拉西奥斯·吉米尼兹（Daniel Palacios Jimenez）就展出了一个声控可视化的交互装置作品《波浪》（Wave）。该装置将声波、振动与可视化波形结合在一起，通过由环境声效变化导致的细线振动，从而产生基于声学的视觉波形变化（图3-22）。《波浪》可以根据周围观众的数量及其走动的方式产生正弦波、谐波和复杂声波等多种形式。观众可以通过该装置将美妙波形之美与它引发的声音相联系，并思考我们的存在会如何影响我们周围的空间。

图 3-21　古丽吉瓦和卡内特的声控交互装置作品《许愿墙》

图 3-22　吉米尼兹的声控可视化的交互装置作品《波浪》

3.7　沉浸体验式交互装置

沉浸体验式交互装置的核心在于让观众通过间接的交互方式来体验环境的变化。类似于电影院带给观众的体验，沉浸体验式交互作品往往需要一个黑暗环境来使观众产生幻象，激

发其想象力。黑暗环境不仅可以使观众更易于集中注意力于艺术作品,而且也有利于营造一个模拟自然环境(如产生水流、碰撞或瀑布等声效)的空间,使观众得到更丰富的感官体验。例如,teamLab 的许多大型交互装置作品就体现了这种回归自然的美学。该团队的领衔艺术家猪子寿之指出:"在近代之前的日本绘画作品中,河川与大海等常常以线的集合(浮世绘)来表现,而这些线条能够让人感受到某种生命的活力。我们认为古人就像是在看古典日本浮世绘那样去观察世界。而我们这些作品就是对传统的致敬,如交互式的瀑布不仅感觉更为'真实',还更能够消除观者与作品之间的界限,让观者感觉自己进入了作品的世界之中,仿佛它们在引诱着观者进入其中。借此,我们或许能够察觉到古代人们观察世界的行为方式,即将自身视为自然的一部分。"

为了与自然环境相呼应,2015 年,teamLab 创作了名为《夏樱与夏枫之呼应森林》的交互装置作品,在日本御船山乐园里,该团队向每棵树投射不同颜色的灯光,每棵树都会像呼吸一般发出忽明忽暗的光(图 3-23)。当人们靠近时,这些树木会发出声音,其投射的灯光颜色也会改变。更神奇的是,这种改变会"传染"给其他的树,像水波涟漪一样引起整个树林的灯光和声音变化。teamLab 在保证自然环境原本样貌的情况下将自然环境变成了一件交互装置艺术作品。人们在与装置互动的同时,与自然环境之间产生了新的关系。在 teamLab 的作品中还包含大量花、喷泉、森林和水流等自然元素,让观众在沉浸式的增强现实的环境中感受大自然的美。

图 3-23　teamLab 的交互装置作品《夏樱与夏枫之呼应森林》

teamLab 的装置作品不仅体现着科技之炫美,而且引领我们认识自然,思考与自然相处的哲学。除了前面提到的《夏樱与夏枫之呼应森林》外,teamLab 的很多装置也是通过营造自然的气氛使观众产生沉浸感。例如,在 2015 年米兰世界博览会上,有一个名为《和谐:日本之亭》(图 3-24)的装置艺术作品。这是一个由数字投影构成的"虚拟水池",上面有可以随着观众行走而改变颜色的圆盘,人仿佛穿行在长满荷叶的池塘中,水波投影会随着行人而变化,创造了一个如梦似幻的场景。目前该作品经过改造,放置在森大厦无边界数字艺术博物馆内,成为游客体验人造自然魅力的景点(图 3-25)。

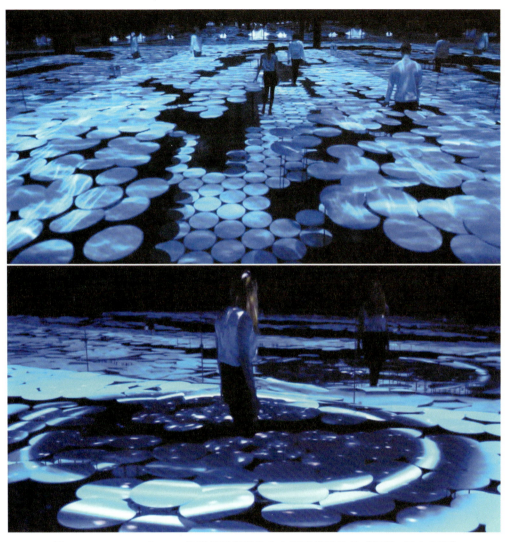

图 3-24　teamLab 在 2015 年米兰世界博览会上展出装置作品《和谐：日本之亭》

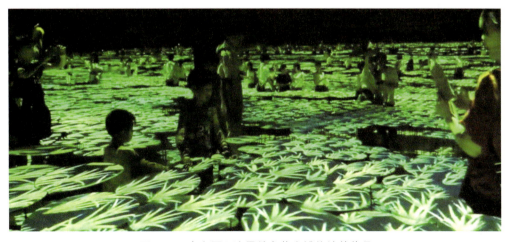

图 3-25　森大厦无边界数字艺术博物馆的作品

3.8 地景类交互装置

　　交互装置的核心是艺术家设计一种环境和空间，而由观众来创造自己的世界，使得艺术创作由艺术家延伸到观众。交互艺术是通过各种感知的手段来实现人与作品"对话"，其本质就是麦克卢汉提出的"媒介是人的延伸，是人的肢体、感知和大脑的延伸"。除了视觉和上肢动作外，利用脚进行互动也是众多艺术家乐于探索的形式。从早期的跳舞毯到当下健身房里带街景导航屏幕的"智能自行车"都是这种艺术形式的体现。2007年，国际新媒体机构ART + COM 为东京的一个建筑群开发了交互艺术装置《二元性》（Duality，图3-26）。该交互装置由荷兰交互媒体设计师丹尼斯·科克斯（Dennis Koks）设计。它被直接安装在水池旁边，当有人走在作品的透明玻璃上时，其脚步会引起LED扩散光产生的"虚拟涟漪"，这往往会引起行人的犹豫和好奇等不同反应。当虚拟涟漪扩散到作品边缘的水池时，水池中会产生真实的涟漪。作品从虚拟过渡到现实，这也是就作品名称的由来，其寓意是液体/固体、真实/虚拟、水波/光波的二元性。该作品表达了空间、环境与人的关系。

图3-26　丹尼斯·科克斯互动的艺术装置《二元性》

　　类似于风靡一时的跳舞毯运动，地景类交互装置往往带有大众娱乐的属性。美国新媒体互动艺术家珍·利维（Jen Lewin）的户外装置作品《池塘》（Pool，图3-27）也是"跳跃互动"的精彩案例。她认为，如果把pool作为动词，则意味着组合、合并、混合、团队、融入与分享。该作品由多个交互式圆垫构成，圆垫由彩色LED灯照明并可以根据观众的交互方式（如弹跳引起的压力和速度变化）来改变颜色。观众可以在上面尽情嬉戏，而圆垫由此产生光和色彩的旋涡。珍·利维毕业于美国科罗拉多大学，随后她还学习了纽约大学交互式研究生课程并获得MPS（专业研究硕士）学位。她的交互装置作品《池塘》于2008年完成，目前已经在全球各大城市超过30个主要装置艺术展上展出，参观并体验的观众超过数百万人。她不仅在TED现场讲述她的作品和创意理念，而且其交互装置作品已经被刊登在《国家地理》

《史密森学会》《纽约时报》和《海峡时报》等媒体上。

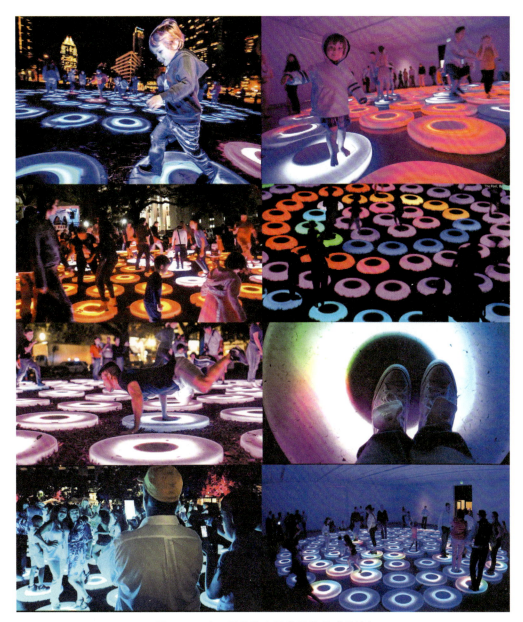

图 3-27　珍·利维的交互装置作品《池塘》

　　法国艺术家契弗里埃也是一位地景互动艺术大师。他的作品主要是以建筑投影和人机交互为核心，以绚丽的色彩，华丽多变的计算机图案和富于动感的界面著称，其主题往往涉及自然和人造景观、流动影像、网络图案、虚拟城市与艺术史等（图 3-28）。这种地景艺术作品往往带有视错觉图形，让观众被脚下的神奇所迷惑。无论是教堂还是广场，契弗里埃总是会把白天看上去似乎寻常的地面转化为夜晚公众狂欢的游乐场。交互是人与机器的对话、人与环境的对话以及人与想象事物的对话，也是通过感知来探寻各种可能性的手段。交互装置艺术也是人的感知方式的拓展，契弗里埃的作品具有广泛的群众性和娱乐性。

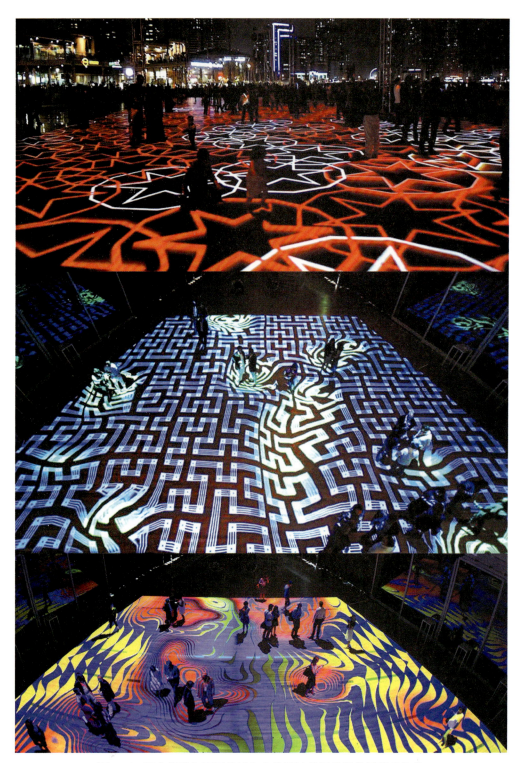

图 3-28　契弗里埃为不同的城市广场设计的视错觉地景艺术作品

3.9 智能交互装置

2012年,英国惠灵顿维多利亚大学的两位大学生亚当·本-德罗尔(Adam Ben-Dror)和周姗姗(Shanshan Zhou)创作了交互装置作品《匹诺曹台灯》(Pinocch Lamp,图3-29),这个作品是用Arduino硬件、Processing和OpenCV平台构建的,其灵感来源是皮克斯动画工作室的动画作品《小台灯》。这个独特的"台灯"喜欢看人的脸,像向日葵一样跟着人脸转动。而当你捂住脸时,它会显出很呆萌的样子,然后左顾右盼地寻找你,就像在跟小朋友捉迷藏。当没有人经过时,这个台灯会比较安静;而当你弄出一点响声时,它会抬起头看着你。而当你试图关掉它的开关时,它会自己用灯头把开关打开。事实上,这是一个伪装成台灯的机器人,它有着超级自由度的支架、六个控制电机、一个摄像头和一个麦克风。该作品借助台灯来挑战人类对机器人和机器的固有观念,是对机器人计算能力的表达和行为潜力的探索,它探索了人们对机器人的看法和情绪反应。

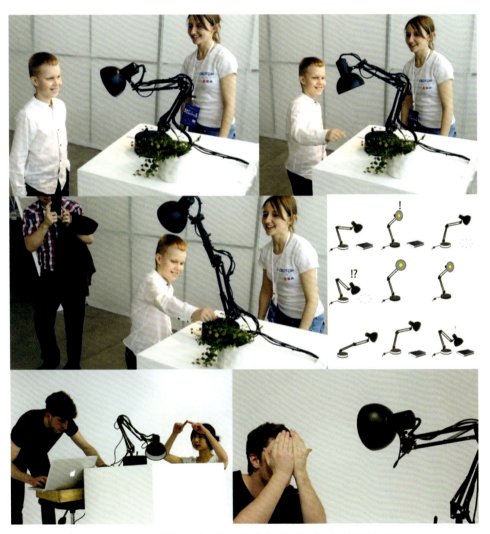

图3-29　本-德罗尔和周姗姗的交互装置作品《匹诺曹台灯》

在2018年"数码巴比肯"北京巡展上,《宠物动物园》(*Petting Zoo*)将当下最热门的人工智能技术赋予宠物形象的机器人。该智能机器人装置是由Minimaforms工作室开发,其造型类似于长着4个触手的章鱼(图3-30)。这个装置可以识别观众的动作和不同情绪并与人互动。该"智能宠物"具有通过与观众的互动来学习和探索的能力。观众通过与这只"宠物"的互动与亲密交流能够激发好奇心与想象力。该装置包括4只灵活的机械手臂和一个可检测观众的手势和活动的实时相机跟踪系统。该装置的顶部还搭载了Kinect动作捕捉器并可以实时定位和跟踪观众的活动,其屏幕也会显示观众的动作。在交互过程中,机械手臂会像大象鼻子一样与观众交互。其顶端的灯光则表示它的情绪,蓝色是正常的平静状态,红色是非常高兴,似乎它真的在与观众进行有情绪的互动。

图3-30　由Minimaforms工作室开发的《宠物动物园》

随着科技的发展,数字媒体本身也在不断发展,虚拟现实、混合现实、人脸识别、可穿

戴技术、激光雷达、体感交互技术、纳米技术、脑机接口、3D 打印技术等新媒体、新材料层出不穷，为数字媒体艺术的发展与创新提供了更多的机遇。雷达感知是一种无线感知技术。这种技术可以分析接收到的目标回波的特性，提取并发现目标的位置、形状、运动特性和运动轨迹，其作用类似于人类的眼睛和耳朵。与其他传感器相比，雷达感知具有许多独特的优势。例如，与视觉传感器相比，雷达感知不受光线明暗的影响，具有穿透遮挡物的能力；与超声波技术相比，雷达感知的探测距离更远，而且不会对人造成伤害。该技术已经广泛应用于交互环境的构建。

讨论与实践

一、思考题

1. 什么是交互装置？交互装置可以分为几种类型？
2. 为什么说交互装置集中体现了数字媒体艺术的基本特征？
3. 人与交互装置的互动方式有几种类型？各种互动方式的特点是什么？
4. 墙面交互装置和沉浸体验式交互装置的差异在哪里？
5. 如何让游客在交互装置体验项目中获得惊喜和意外的收获？
6. 如何将传统的静态景观（如长城）转变为互动体验？
7. 什么是智能交互装置？其原理是什么？

二、小组讨论与实践

现象透视：美国艺术家珍妮特·艾勒曼和亚伦·科宾于 2014 年合作创作了大型遥控"软雕塑"式的互动装置作品《无数火花》（图 3-31）。该装置通过"屏幕网"来产生各种图案，同时通过手机 APP 的方式让观众参与互动和分享体验。

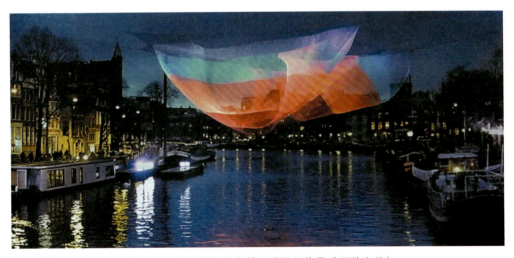

图 3-31　艾勒曼和科宾的互动装置作品《无数火花》

头脑风暴： 将手机 APP 的个性化设计与公共投影相结合是新媒体互动装置的普遍形式。通过几种方式能够将手机 APP 与环境相结合？（提示：水幕、LED 投影、丝网、光纤网、纳米材料、大型建筑物表皮等。）

方案设计： 设计重点是解决手机交互和环境投影图案之间的关系。请各小组针对上述问题，通过对现有交互装置原理与表现类型的研究，给出相关的设计方案（PPT）或设计草图（重点体现技术路线的可行性）。

练习及思考题

一、名词解释

1. 连接性
2. 智能交互装置
3. 沉浸感
4. 许愿墙
5. 远程交互装置
6. 传感器
7. 视错觉
8. 罗伊·阿斯科特
9. 拉斐尔·洛扎诺-亨默

二、简答题

1. 阿斯科特是如何论述新媒体艺术的？了解新媒体艺术创作需要经过哪 5 个阶段？
2. 用技术线路图的形式分析交互装置的原理。
3. 什么是交互体验？从心理学说明交互作品设计的原则。
4. 举例说明交互装置设计通常涉及的软件和硬件。
5. 举例说明大型公共环境互动装置的类型与表现。
6. 什么是声控装置艺术？请阐述声控装置艺术的原理。
7. 如何结合交互装置艺术与电子游戏设计一个实景射击游戏？
8. 用示意图阐述交互装置的类型与交互方式的差异。

三、思考题

1. 如何利用手影戏的方式设计交互墙面？
2. 唐纳德·诺曼提出的创意的三个层次是什么？其理论依据是什么？

3. 试比较可触摸式交互墙面和非接触式交互墙面的优缺点。

4. 如何利用 VR 眼镜（头盔）设计交互装置艺术作品？

5. 互动体验装置多数为人机交互，如何在真人表演中结合互动体验？

6. 如何将交互装置与密室逃脱类游戏相结合，以增强游戏的趣味性和探索性？

7. 如何将互动体验与旅游产业相结合？

8. 调研本地的新媒体艺术展览，总结其中的互动装置类型。

4.1	数字媒体艺术的分类
4.2	数字绘画与摄影
4.3	网络与遥在艺术
4.4	算法艺术与人造生命
4.5	数字雕塑艺术
4.6	虚拟现实与表演
4.7	交互视频、录像与声音艺术
4.8	电影、动画与动态影像
4.9	游戏与机器人艺术

第 4 章　数字媒体艺术类型

将数字技术转化为艺术形式离不开艺术家的创意。美国数字艺术家克里斯蒂安·保罗提出，数字技术有 3 个基本功能——作为艺术媒介、作为创意工具、作为生产工具。

本章对以数字技术作为艺术媒介和创意工具的数字媒体艺术进行归纳和总结，将除了第 3 章介绍的交互装置艺术以外的数字媒体艺术分为 8 个类型：数字绘画与摄影；网络与遥在艺术；算法艺术与人造生命；数字雕塑艺术；虚拟现实与表演；交互视频、录像与声音艺术；电影、动画与动态影像；游戏与机器人艺术。

4.1 数字媒体艺术的分类

数字媒体艺术有两个含义：一是指使用数字技术作为创作工具完成的属于传统范畴的艺术作品，如摄影、雕塑、绘画和插画等；二是指数字技术诞生之后出现的各种编程化艺术作品（computable art），如网络艺术、遥在艺术、交互艺术等。20 世纪的媒体，如录像、电影等，也都完成了"数字化改造"并成为数字媒体艺术的一部分。

随着数字技术的广泛普及，越来越多的艺术家和设计师都在使用数字工具进行创作，其创作领域涉及游戏角色插画、图书插图、混合媒体绘画、平面设计、雕塑、摄影、录像、电影等。在某些情况下，作品能够直接看出是用数字技术创作的；但在很多情况下，数字技术的运用是如此巧妙和"乱真"，以至于很难确定作品是否是用数字技术创作的。例如，韩国插画师金亨俊的少女肖像（图 4-1，左）就是通过"CG+数字彩绘"方式创作的作品。同样，插画家蒂芙尼·特瑞尔（Tiffany Turrill）的作品《双翼国王的坠落》（图 4-1，右）看似采用了传统技法，但实际却是"铅笔+数字板绘"的混合媒体作品。

图 4-1　金亨俊的少女肖像（左）和特瑞尔的《双翼国王的坠落》（右）

美国数字艺术家克里斯蒂安·保罗（Christiane Paul）在 2016 年出版的《数字艺术》一书中基于数字技术的功能将数字艺术分为 3 类：以数字技术作为艺术媒介的数字艺术、以数字技术作为创意工具的数字艺术和以数字技术作为生产工具的数字艺术（图 4-2）。根据该分类，以数字技术作为艺术媒介的数字艺术包括以下 5 种：①装置艺术；②电影、视频和动画；③算法、网络艺术和软件艺术；④虚拟现实艺术；⑤机器人艺术。其特征是交互性和大众性。

以数字技术作为创意工具的数字艺术包括以下4种：①数字绘画和插画；②数字摄影；③数字雕塑；④数字音乐。虽然它们遵循传统艺术的美学要求，但作为创意工具的数字技术具有认知性和多变性的特征，例如，计算机编程语言的改变和软件版本的更新会对艺术创作的结果产生重要的影响。以数字技术作为生产工具的数字艺术包括以下5种：①交互产品设计；②服务设计和整合设计；③平面设计；④数字影视和动画；⑤数字娱乐设计。以数字技术作为生产工具的数字艺术推动了设计行业的推陈出新，设计行业的软件化已经成为当今的大趋势，因此，数字艺术本身也是科技进步的体现。作为生产工具的数字技术更注重效率性和实用性，这也成为行业的标准。

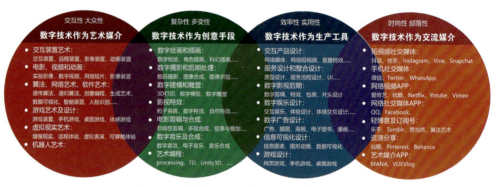

图 4-2　克里斯蒂安·保罗对数字艺术的分类

除了已在第3章中叙述的交互装置艺术外，参考克里斯蒂安·保罗的分类，本章将数字媒体艺术分为以下8类：数字绘画与摄影；网络与遥在艺术；算法艺术与人造生命；数字雕塑艺术；虚拟现实与表演；交互视频、录像与声音艺术；电影、动画与动态影像；游戏与机器人艺术。本章下面各节将深入讨论这些数字媒体艺术形式的特征。

4.2　数字绘画与摄影

作为绘画与摄影的工具，数字技术最明显的优势在于为复合媒材和拼贴作品创造了更多的可能性。早期超现实主义画家对奇观与荒诞的表现往往可以作为我们的借鉴。超现实主义画家注重梦境的表现，将外表不相干、意义断裂的意象联结在一起，以镜像、曲扭、夸大等手法来设计迷幻式的情境。超现实主义代表人物马克斯·恩斯特（Max Ernst）形象地将拼贴法比喻为"把两个遥远的物体放在一个不熟悉的平面上"。超现实主义画家雷尼·马格利特（Rene Magritte）的《红色的梦》（图4-3，上，局部放大）就是诠释这个主题的经典。该作品采用"移花接木"的手法将皮靴和赤足融合在一起，产生了荒诞、黑色幽默和略带恐怖感的超现实主义风格。通过将人们熟悉的物体置于完全陌生的环境或者重新组合来产生一种视觉倒错的效果，可以创造出混乱的、颠倒的、超验的世界图景。画家可以在寻常事物中发现悖论、奇幻和不可思议之处。而数字化工具无疑是最快捷、最方便、最能产生震撼效果的工具。如果对比马格利特的作品和当代仿作的数字绘画作品（图4-3，下），就可以感受到数字化工具的力量。

图 4-3　马格利特的绘画作品《红色的梦》(上)和同题材的数字绘画作品(下)

　　超现实主义艺术通过剪辑、解构、拼贴、重组的方法来产生荒诞的梦幻般的图像或者影视作品。意大利数字艺术家艾利桑多·巴维瑞(Alessandro Bavari)的作品就是这类作品的代表(图 4-4)。从 20 世纪 90 年代中期开始,巴维瑞借助数字摄影+后期软件拼贴合成的方式创作了大量的艺术作品,其中既包括让人感到压抑的宗教插画,也包括很多色彩艳丽、创意奇幻的广告。这些作品呈现出超现实、混乱、无序和臆想的场景,带有强烈的荒诞和虚幻感。借助摄影后处理来创作"数字超现实主义"作品已经成为平面设计、绘画和摄影艺术领域在过去 20 年最显著的技术手法。奥多比(Adobe)公司在 2000 年前后组织了国际数字艺术大赛,我们可以从获奖作品中"窥一斑而见全豹"来了解那个时代的数字艺术风格和特色。例如,数字艺术家丽莎·卡吉尔(Lisa Cargill)于 1997 年创作的数字艺术作品带有神秘、荒诞的宗教情结和超现实主义气氛(图 4-5)。她的作品曾广泛登载在当时的许多数字艺术刊物上并多次获奖。

图 4-4 巴维瑞的数字拼贴艺术作品

图 4-5 卡吉尔的数字艺术作品

杰夫·舍维（Jeff Schewe）也是当时知名的数字艺术家，其作品《女鸟人》和《树人》也是早期数字艺术的经典范例（图4-6）。他还有多部关于Photoshop技法的专著出版，他的作品也登载在各种艺术杂志上。艺术家麦基·泰勒（Maggie Taylor）1983年在耶鲁大学获得学士学位，1987年在佛罗里达州大学获得摄影硕士学位。她的作品多数为人物照和静态景物照（图4-7），其大胆的创意和丰富的想象力令人大开眼界。她的作品被普林斯顿大学艺术博物馆、比利时摄影博物馆等收藏。

图4-6　舍维的数字艺术作品《女鸟人》（左）和《树人》（右）

图4-7　泰勒的数字艺术作品

波兰裔美国摄影家雷尚德·霍罗威茨（Ryszard Horowitz）是 20 世纪 90 年代杰出的超现实主义艺术家。他于 1939 年出生于波兰克拉科夫。4 个月后，纳粹德国入侵波兰，霍罗威茨全家被抓进集中营。1944 年 9 月，他被监禁在奥斯威辛集中营并在此度过了 6 年。他的数字合成摄影作品中不仅有波涛汹涌的激浪（图 4-8，上），而且有展翅飞翔、穿越时空的和平鸽（图 4-8，下）。童年的经历不仅是噩梦，而且也使他的作品有了更深刻的人生体验。霍罗威

图 4-8　霍罗威茨的超现实主义风格的数字合成摄影作品

茨在普瑞特艺术学院（Pratt Institute）学习时，就作为导师的助手拍摄过达利的肖像，他的作品也颇有大师达利的绘画风格，带有荒诞、空灵、魔幻的效果。早在20世纪70年代，他就利用双重曝光、暗房拼贴和遮罩技术创作了一系列超现实主义风格的摄影作品。在他的数字艺术作品中能看到卡夫卡和贝克特的荒诞风格的影子。

霍罗威茨对数字媒体艺术的美学有着深刻的洞察。他的作品很难简单地归入绘画或者摄影领域，而代表了数字媒体艺术最突出的本质特征之一：具有跨媒体整合能力。数字技术不仅在拼贴、蒙太奇和合成领域为艺术表现带来质的变化外，还可以通过媒材融合来挑战绘画与摄影的边界。霍罗威茨擅长数字广告创意摄影（图4-9），其作品多次获得国际大奖。1991年，他不仅获得了第一届APA广告摄影奖和摄影最佳特效奖，还获得了柯达（Kodak）图片搜索VIP奖、ACM SIGGRAPH最佳秀（Best Show）和最佳数码摄影奖。

图4-9 霍罗威茨的数字广告创意摄影作品

虽然数字媒体和传统手绘针对的媒材不同，但艺术家仍然可以将其合并为新的艺术形式。例如，英国艺术家卡尔·弗吉（Carl Fudge）的《狂想曲喷雾》（*Rhapsody Spray*，图4-10）系列就通过数字方式重构了日本动漫中的美少女战士（赤壁月亮战士）。弗吉首先通过软件对原图像进行拉伸、变形和部分元素的复制，由此得到了一幅带有明显数字技术感的抽象绘画，随后他进一步将其制作成一系列丝网印刷品。尽管弗吉对扫描图像进行了数字化处理，但作品仍然保持了原作的语境，如果仔细看，仍然可以从色彩和造型中看到原来的动画角色的风采。动漫作为一种当代流行文化形式，在全世界有无数的粉丝，其美学风格影响了许多数字艺术作品的创意。该作品的成功之处在于：在保持原作风格的前提下，将数字技术所产生的"数字美学"（如液化、流动感、韵律和形式感）表现出来，成为包含当代流行文化特征的数字抽象绘画作品。

图 4-10　弗吉的数字抽象绘画《狂想曲喷雾》

4.3　网络与遥在艺术

如果说艺术家对身体和时空碎片的探索反映了后现代社会的焦虑、不安和对科技未来指向的不确定感，对人机互动、远程互动的艺术探索则更带有"技术乌托邦"的憧憬。遥在艺术（telepresence art）作为一种追求远程临场感觉的艺术形态，代表了新媒体艺术发展的趋势之一。遥在艺术强调的是一种远距离传播与接受的艺术形式，追求的是远程临场的审美心理感受与体验。对于艺术家而言，这种艺术形式能够突破物理意义上的空间限制，对人机交互的艺术有着重要的意义。1992 年，艺术家保罗·塞尔蒙（Paul Sermon）推出了名为《远程通信之梦》的遥在装置作品（图 4-11）。该作品以床作为媒介物，将两个时空发生的动作联系起来。利用摄像头和投影装置，两个不在同一空间的人可以通过网络进行远程实时互动。这个作品成为遥在与远程通信艺术的里程碑之作。

遥在艺术的概念不仅与数字技术相关，而且与电子通信技术有关。早在数字技术出现之前，艺术家就已经开始探索使用传真、电话或卫星电视来创建远程艺术作品。数字技术的出现为艺术家构建"虚拟替身"提供了可能。互联网可以被视为一个巨大的远程呈现环境，它使人们能够在世界各地通过遥控机器人来"参与"现场艺术活动。遥在艺术有着广泛的主题，从人们的身体的虚拟化到隐私、窥淫癖和网络摄像头的监视等，涉及人们的私生活、公共空间以及虚拟社交等领域。互联网上的第一个远程交互装置作品是由美国南加州大学教授、机器人学及自动化专家肯·戈柏（Ken Goldberg）等人 1994 年完成的《远程花园》（Tele-garden，图 4-12）。《远程花园》是一件由网络、远程通信和机器人等技术综合而成的交互装置作品。

该交互装置作品曾经在奥地利林茨的电子音乐节（Ars Electronica）中心展出。该作品由一个带有植物的小花园和一个可通过该作品网站控制的工业机器人手臂组成。远程访客通过移动手臂可以查看和监控花园以及浇灌和种植幼苗。该装置有一个圆形花盘，里面有上百种花卉，花盘的上方有一只机器人手臂，上面装有铲子、喷水壶等工具。用户可以通过网络在世界任何一个地方操纵机器人松土、播种和灌溉。这个作品还允许远程园丁们分享信息。如果某个园丁因外出不能上网，可以安排其他人代替自己照管花园。戈柏随后还出版了名为《花园里的机器人：遥控机器人学以及关于互联网的远程认识论》的著作，以自己的艺术实践对远程通信艺术的相关主题进行了讨论。1995年，新媒体艺术家爱德华多·卡茨（Eduardo Kac）实现了另一个基于互联网的遥在艺术装置作品《传送未知状态》。该作品和《远程花园》一起成为早期遥在艺术的代表作。

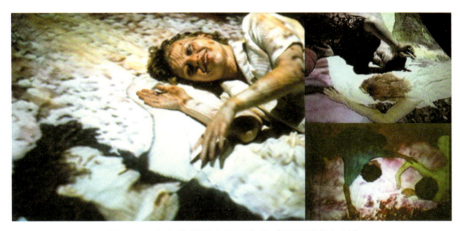

图 4-11　塞尔蒙的遥在装置作品《远程通信之梦》

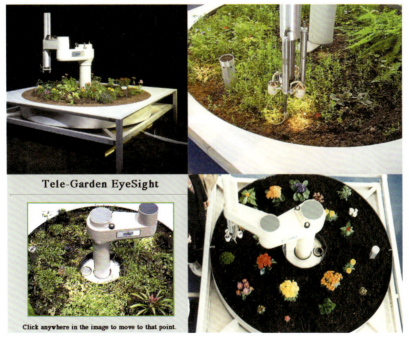

图 4-12　戈柏的远程交互装置作品《远程花园》

网络艺术（net art）也称互联网艺术或万维网艺术（Internet art，Web art），是指在互联网上传播的数字艺术形式。这种艺术形式绕过了传统的画廊和博物馆系统，通过互联网提供新的美学体验。网络艺术具有整合性、互动性、广泛性和多媒体等特征。网络的在线交互即时性和匿名性可以引发许多不可预测的结果，而这正是网络艺术作品的独特魅力所在。例如，《远程花园》不仅属于遥在艺术，同时也属于网络艺术。全球互联网的用户都可以通过登录南加州大学的网站来参与管理该"远程花园"。在实际运行时，该装置也发生了戈柏未曾预料的问题：网络上热情的"园丁"们总是要给这个花园浇水！使得花园的植物无法正常生长。戈柏为此重新修改了程序，限制了每天的浇水量，这样该"远程花园"才重新开放，由此也说明了网络艺术所具有的独特魅力：交互性、全球化和结果的不可预测性。卡茨的遥在艺术装置作品《传送未知状态》类似于《远程花园》，由计算机、投影仪、带有植物种子的培养箱和分布在全球多个城市的摄像头组成。访客可以通过该作品的网站控制位于自己城市的摄像头采集阳光视频，随后传送该视频到投影仪，为完全处于黑暗中的种子提供光线，让幼苗可以利用光合作用生长（图4-13）。卡茨的实验创造了互联网作为生命支持系统的体验，也成为轰动一时的遥在艺术的经典。

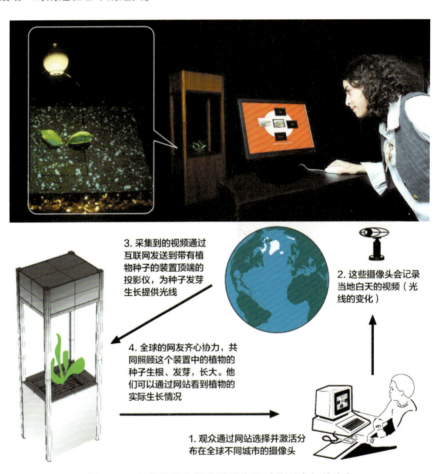

图4-13　卡茨的遥在艺术装置作品《传送未知状态》

网络艺术通常不是指已经被数字化并上传到网络的艺术作品。相反，这种艺术类型应该依赖于互联网本身而存在，如通过交互式界面与社会、经济和文化相联系。从艺术角度看，

网络艺术植根于不同的艺术传统和先锋艺术运动，包括达达主义、情境主义（situationism）、概念艺术、激浪派（fluxus）、录像艺术、动力艺术、表演艺术、远程信息艺术和偶发艺术等。早在 1974 年，加拿大艺术家维拉·弗伦克尔（Vera Frenkel）就创作了电信艺术作品《字符串游戏》（*String Games*）。20 世纪 80 年代，罗伊·阿斯科特（Roy Ascott）开拓了早期的电信和网络艺术领域。他的网络作品包括 1983 年在法国巴黎现代艺术博物馆展出的《文之悦：一个全球性的童话故事》（*La Plissure du Texte*）、1986 年在威尼斯双年展上展出的《无所不在的实验室》（*Laboratory Ubiqua*）和 1989 年在利兹展出的《盖亚的面向：横跨全球的数字技术》（*Aspects of Gaia*）。从 1994 年开始，随着互联网的兴起，一些新媒体艺术家以 net.art 的名义进行互联网艺术创作，并致力于互联网文化批评以及网络艺术探索。其中，斯洛文尼亚艺术家武科·科西克（Vuk Cosic）、俄罗斯软件艺术家和策展人爱列克斯·薛根（Alexei Shulgin）、网络艺术家欧莉亚·利亚利娜（Olia Lialina）、法国艺术家奥利维耶·奥贝(Olivier Auber)、英国新媒体艺术家海斯·邦庭（Heath Bunting）和巴塞罗那先锋小组 Jodi.org 等均有较大的影响。此外，新媒体艺术家马克·崔波（Mark Tribe）创立了最早的新媒体艺术在线论坛——根茎网（Rhizome）并开展关于网络艺术类型的讨论。

将网络和遥在艺术相结合的最佳范例之一是加拿大知名艺术家拉斐尔·洛扎诺-亨默在 2000 年推出的数字光雕塑作品《矢量高程》（*Vectorial Elevation*，图 4-14）。这是为了庆祝千禧年的到来，旨在用灯光改变墨西哥城索卡洛广场夜景的互动装置艺术作品。全球观众均可以通过 www.alzado.net 网站遥控广场周围由机器人控制的 18 个巨型探照灯，通过改变探照灯的光束方向来改变城市的夜景。该网站允许访问者通过改变参数来设计光雕塑。网友也可以从网页上看到每一个参与者的姓名、访问地点和评论等信息。网站开放期间，墨西哥图书馆和博物馆终端设置了相关的网络接口，共有来自 89 个国家和地区的 80 万人访问了该网站，该作品曾经在加拿大温哥华、法国里昂和爱尔兰都柏林等地展出。2010 年，洛扎诺-亨默在墨尔本展出了一个大型的公共装置作品《太阳方程式》（图 4-15）。该作品采用一个全世界最大的气球（直径约 14m）来模拟真实的太阳。由计算机生成的粒子动画可以模拟太阳表面的湍流、耀斑和太阳黑子。这个投影动画产生一个持续不断变化的景观，让观众可以近距离欣赏太阳表面的绚丽景象。

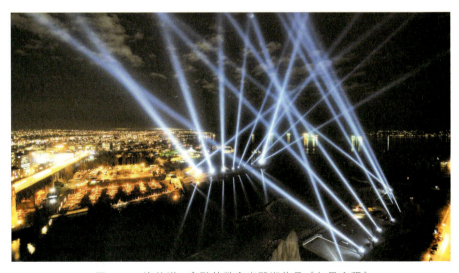

图 4-14　洛扎诺-亨默的数字光雕塑作品《矢量高程》

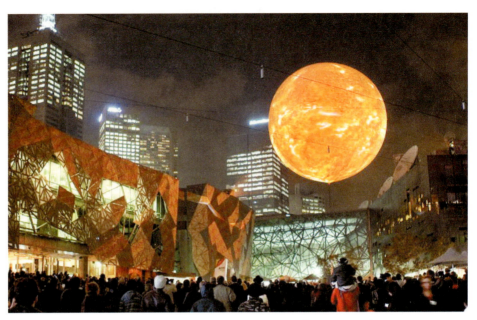

图 4-15　洛扎诺 - 亨默的公共装置作品《太阳方程式》

　　互联网艺术在很多方面都以网络自由空间的哲学和商业环境的矛盾为特征。网络艺术自互联网诞生以来就已经存在，并已发展成为叠加了多种艺术表现形式的广泛的艺术范畴。早期的网络聊天室、网络黑客、在线游戏以及通过 Facebook、YouTube 和 Twitter 等平台进行的艺术实践等都成为网络艺术的一部分。今天的网络技术已经无处不在，移动媒体、智能手机以及联网的 iPad 等的数量日益增长，越来越多的艺术家开始将互联网用作艺术表达的媒介。从艺术形式上，网络艺术可以是网站、电子邮件、网络空间、网络软件（部分涉及网络游戏）、网络视频和音频，甚至也包括一些离线事件，如街头艺术、行为表演等。例如，2001 年，跨媒体艺术家葛兰·列维（Golan Levin）就推出了一个基于网络的作品 *Obzok*（图 4-16），这是一个能够和网友互动的虚拟动物，呆萌可爱，色彩鲜艳。该作品是在专供艺术家、设计师和技术宅"饲养"各种虚拟动物的网站 singlecell.org 上面发布的，是将趣味、娱乐和共同游戏相结合的一款游戏佳作，也是一件经典的基于互联网的在线艺术作品。

　　网络艺术最重要的特征之一就是集体创作。共享和共创不仅是互联网先驱的理想和信念，也是 21 世纪所有艺术形式的共同主题。法国文学批评家罗兰·巴特（Roland Barthes，1915—1980）认为作者已死，这完全呼应了网络艺术的特点，即集体创作。非线性叙事的本质正是观众的集体性和拼贴式"再创作"。从戈柏的《远程花园》到洛扎诺 - 亨默的《矢量高程》无不体现这一创作思想。同样，网络艺术家安迪·蒂克（Andy Deck）在 2001 年推出的网络作品 *GLYPHITI*（图 4-17）也是一个供艺术家和艺术爱好者涂鸦的在线创作平台。该作品旨在探索网络集体绘画的可能性。该作品犹如将一张空白的画布放在网络上的公共空间里，欢迎任何人挥毫作画或修改他人之作，因此，这个作品是"活的艺术"，画面永远处于变化之中。蒂克认为，这件作品的美学意义在于观察人们在这个隐微的限制因素中如何发现绘画的方法，当参与者移动鼠标的同时，他也在经历艺术创作、体验和欣赏的过程。

图 4-16 列维的网络互动艺术作品 *Obzok*

图 4-17 蒂克的作品 *GLYPHITI*

4.4 算法艺术与人造生命

20世纪90年代初,艺术家和设计师通过人工智能软件的开发与研究,将遗传算法的原理应用到计算机绘图的实践中。英国艺术家威廉·莱瑟姆(William Latham)、美国艺术家卡尔·西姆斯(Karl Simms)和日本艺术家河口洋一郎(Yoichiro Kawaguchi)是该领域的第一批探索者和实践者。威廉·莱瑟姆是著名遗传算法艺术家。他早年学习艺术和计算机,毕业后曾在IBM公司从事图形算法视觉化的工作。在20世纪80年代,他与数学家斯蒂芬·托德(Stephen Todd)合作,开发了名为"变异器"(Mutator)的软件,该软件通过家族树的模式来模拟达尔文生物进化和变异过程(图4-18)。通过设计物理和生物规则,如光线、颜色、重力、成长和进化,莱瑟姆创建了虚拟世界。艺术家在他创造的虚拟世界里像园丁一样选择和培育品种。莱瑟姆通过杂交、变异、选择和繁育来创造新的生命形式。他说,这个工作的目的是研究"由美学驱动的进化过程"。莱瑟姆的"有机艺术"的动画和印刷作品曾在日本、德国、英国和澳大利亚展出并引起轰动。

图 4-18　莱瑟姆的遗传算法艺术(左)和"变异器"(右)

如果CG(Computer Graphics,计算机图形)软件的表现能力代表了开辟新的美学领域的机会,那么卡尔·西姆斯所研发的虚拟伊甸园中的花花草草和"有机动画"就清楚地说明了这种可能性。作为虚拟人工生命领域的先驱,西姆斯花费了十多年时间,用遗传算法开发出了具有艺术表现力的交互程序,这些艺术形式让人想起达尔文的自然选择理论。西姆斯早年在麻省理工学院学习生命科学并获得学位,随后在麻省理工学院的媒体实验室(MIT MediaLab)从事研究工作并创办了GenArts公司。西姆斯通过制作一系列充满想象力和令人

惊叹的CG动画短片被好莱坞电影界所青睐。他在1990年创作的计算机动画作品《胚种论》（*Panspermia*）就通过遗传算法展示了一个丰富多彩的虚拟伊甸园。在该作品中，地球上的生命起源于外层空间的微生物或生命的化学前体，通过彗星等介质传播到地球并开始了生命进程。这部计算机动画表现了一粒太空种子在地球上开花结果，最终繁衍生命的历程（图4-19）。除了《胚种论》外，他的动画短片作品还包括《原始之舞》（*Primordial Dance*，1991）和《液体的自我》（*Liquid Selves*，1992）。

图4-19　西姆斯的计算机动画《胚种论》

1993年，他在巴黎蓬皮杜中心展出了名为《遗传学图像》的交互装置作品。观众可以通过计算机屏幕选择二维图形，经过基因重组与突变后，最终呈现的是结合人类的选择与偏爱以及人造基因的混合体。1997年，西姆斯在日本东京展出了他最著名和最雄心勃勃的交互装置作品《加拉帕戈斯》(*Galapagos*，图4-20)。达尔文在1835年考察了南美洲加拉帕戈斯群岛，当地不寻常的野生动物启发他形成了自然选择和生物进化的思想。在展览中，观众可以通过选择虚拟生物品种，让计算机利用遗传算法实现后代的遗传和变异，由此诠释自然选择和进化的关系。该作品是由12个交互式监视器组成的矩阵。每个监视器连接了一个可以通过脚控制的地板垫，观众可以使用地板垫在虚拟空间中生成复杂的3D虚拟生物，西姆斯设计的软件可以通过遗传算法实现虚拟生物的随机变异，即改变虚拟生物的颜色、形状和纹理等。观众可以根据自己的美学观念优选出"更美丽"的后代（图4-21）。西姆斯对虚拟人造生命的探索启发了日本teamLab等新媒体艺术团队，使西姆斯成为交互式人造动物园或人造植物园的开山鼻祖。

图4-20　西姆斯的交互装置作品《加拉帕戈斯》

图4-21　交互装置作品《加拉帕戈斯》具有多种形式复杂的虚拟生物

在《加拉帕戈斯》中,观众可以通过控制每个监视器前的地板垫来选择他们认为最有吸引力的生物形式,被选择的生物通过变异和繁殖来"响应",而未被选择的生物会被移除。生物的后代继承了父母的基因,但同时也受计算机的随机参数的影响而改变。因此,这种模拟进化是人与计算机相互作用的结果,其中,用户的创造性体现在美学的偏好上,而随机的变化由计算机执行。因此,《加拉帕戈斯》模拟了进化的复杂性。该交互装置作品不仅具有艺术观赏的价值,也而且也成为计算机虚拟进化过程研究的范例。

遗传算法在虚拟生态学领域也展示出了影响力。1994 年,艺术家克利斯塔·佐梅雷尔(Christa Sommerer)和劳伦特·米尼奥诺(Laurent Mignonneau)通过遗传算法创作了交互装置作品 *Life Spacies II*。观众可以通过触摸的方式在显示器上画出一个二维图形,随后显示器上就会出现一个形如水母的三维生物畅游在一个装满水的玻璃池中的动画。生物的形状、活动与行为完全由观众在显示器上画出的二维图形转化而来的基因密码所决定。生物一旦创造出来,就开始在池中与其他以同样方式生成的虚拟生物共同生存、夺食、交配、成长。观众还可以"触摸"水中的生物,影响它们的活动,与水中的生物产生互动。观众还可以通过因特网来"认领"或"饲养"他们喜爱的生物(图 4-22)。这个作品成为西姆斯的《加拉帕戈斯》之后最成功的计算机模拟生态学作品,已被德国卡尔斯鲁厄的 ZKM 媒体博物馆永久收藏。

图 4-22　佐梅雷尔的交互装置作品 *Life Spacies II*

从 1992 年到今天，佐梅雷尔和米尼奥诺已经创作了一系列象征性的作品，它们是以遗传学和人工生命为中心的新媒体艺术作品，其优点是将两位艺术家的知识体系融合在一起，以便为艺术、自然和生活引入不同的观察方法。这两位艺术家在他们的装置作品中阐释了"艺术作为生活系统"的概念，他们将自己定义为"真实与虚拟实体之间复杂的相互关联和互动的桥梁"。佐梅雷尔从小对生物学，特别是植物学有着浓厚的兴趣。她期待通过计算机在植物的生长动力学和形态学之间建立联系，由此寻找自然进化的规律。她期望能够在艺术、生物学和植物学之间建起一座桥梁，而遗传艺术则给了她实现自己愿望的机会。20 世纪 90 年代初，她加入了法兰克福新媒体学院，和米尼奥诺相识并开始合作，后者在计算机编程、视频和计算机艺术方面的专长成为他们优势互补的基础。他们合作在 1994 年推出了一个基于遗传算法的装置艺术作品《光热带雨林》(*Phototropy*)，展现了一个五彩缤纷的奇异世界。*A-Volve* 是他们利用遗传算法构建的另一个"水族箱"般的生态系统。这个生态系统如同自然界一样生生不息，生命的进化过程由自然选择、基因分配和环境作用共同主导。大的"生物"会捕食小的"生物"来补充自己的能量，生物在长到一定程度时就会找同类进行"交配"并"繁育"与自己形态相似的"后代"。随后，他们借助遗传算法创造了一系列虚拟植物，如蕨类植物、小树（如小柏树）、盆景、攀爬植物（如常春藤）、草本植物和苔藓等。他们将这些虚拟植物用在艺术装置中，这些仿自然生物成为与观众互动的核心元素，成为作品不可缺少的组成部分。从 1992 年以来，这两位艺术家已经创造了超过 25 种虚拟植物。2004 年，他们在奥地利林茨电子艺术节（Ars Electronica）上展出了他们首个交互式虚拟人工生命作品《交互植物》。当观众触摸展厅里的真实的植物时，人类与植物之间产生的生物电流会被收集，之后经过计算机处理，用于驱动大屏幕上植物园里的虚拟植物的生长（图 4-23）。虚拟植物与被触摸的真实植物形态相似，虚拟植物会随着观众与真实植物的交互而"生长"，形成人与植物的有趣互动。

1995 年，这两位艺术家利用他们开发的互动植物的生长软件在东京大都会摄影博物馆构建了名为《跨植物》(*Trans Plant*) 的互动装置作品。观众不必穿戴任何设备就可以进入这个三维虚拟空间的"数字植物王国"，并将"自己"合成到这个虚拟的植物景观之中（图 4-24）。《跨植物》可以被认为是《交互植物》的发展，是让用户沉浸式体验人工自然的互动装置。在这个环境中，"数字植物"可以与观众进行"互动"：如果观众行走，"绿草"会在观众的每一步之后开始发芽并形成"绿地毯"；如果观众保持静止，植物就会发芽并长成"灌木"；如果观众伸出手臂，植物的尺寸就会增加，而观众的手势还可以影响他周围的植物"物种"。儿童和成人因为不同身高会诱发"数字花园"中的不同植物，佐梅雷尔解释了"跨植物"的基本理念："这个植物园的目标是创造一个个人体验环境，游客发现自己成为虚拟空间的一部分，并且可以通过与之互动来创造自己的空间。同样，进入这个'森林'也不需要依靠任何设备，我们自己的身体就是唯一的接口！"借助虚拟现实、图像融合与交互技术，两位艺术家实现了他们的梦想：通过技术建立与自然界的对话。佐梅雷尔解释说："我相信技术可以帮助我们了解和加强我们对自然的知识。虽然我们的工作与技术的关系更密切，但技术和自然是在互相探索。通过技术，我们可以构建另一种自然——人造自然，我相信这有利于我们更好地理解真实的自然界。"

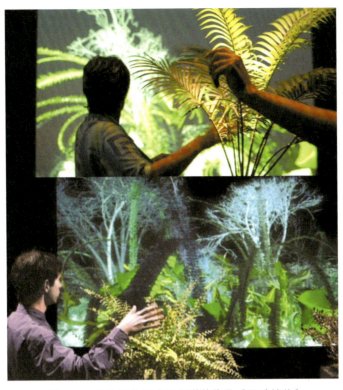

图 4-23　佐梅雷尔和米尼奥诺的作品《互动植物》

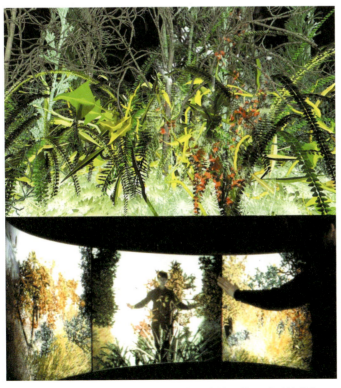

图 4-24　佐梅雷尔和米尼奥诺的互动装置作品《跨植物》

4.5 数字雕塑艺术

从数字建模软件到 3D 打印机，数字技术越来越多地应用到雕塑创作的各个阶段。目前有几种类型的 3D 打印机可以快速建模，其原理是逐层立体"打印"建模或者通过对材料进行"旋切"来实现 3D 造型。快速打印原型也用于创建雕刻作品的铸造模具。新的建模和输出工具不仅改变了雕塑的工艺，同时也拓宽了雕塑家的创作空间。数字媒体将三维空间的概念转换为虚拟的"雕塑工作室"，从而为打造形式、体积和空间之间的关系开辟了新的维度。

数字雕塑（digital sculpture）是指利用 3D 数字化设备（如 3D 扫描仪）或数字雕塑软件生成数字雕塑模型数据，然后经由 3D 打印机或数控精雕机等成型设备将数据制作成雕塑作品。这个过程又称造型建模或 3D 造型，就是指利用三维建模软件（如 3ds Max、Zbrush 等）提供的造型和编辑工具对"数字黏土"进行"塑形"的过程，如挤压、拉伸、融合、倒角和光滑等。数字建模在国内外已经有几十年的发展历史，在游戏、动画、虚拟现实等领域得到广泛应用，结合动画、渲染等技术，在表现动漫作品中的角色、道具、场景等方面给人们带来了新的视觉体验。数字建模也被广泛应用在产品设计与加工领域。1986 年皮克斯动画工作室的动画《小台灯》就是工业产品 3D 数字建模的范例。1990 年，美国雕塑家协会（ISC）首次提出数字雕塑概念。2001 年，美国数字艺术家和雕塑家科琳娜·惠特克（Corinne Whitaker）展示了命名为《新的开始》(*New Beginnings*) 的数字雕塑作品（图 4-25，左）。2002 年，法国艺术家克里斯蒂安·里维基恩（Christian Lavigne）展出了激光雕刻的数字雕塑《存在的秘密》(*Le Secret de l'Être*，图 4-25，右）。

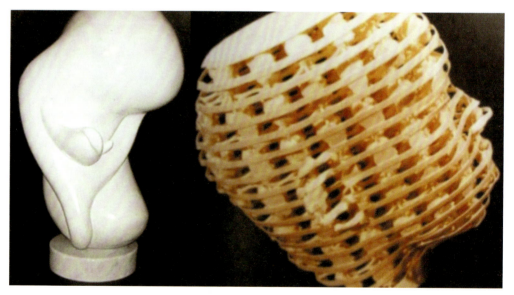

图 4-25 惠特克的作品《新的开始》(左) 和里维基恩的作品《存在的秘密》(右)

迈克尔·里斯是美国知名艺术家，他的作品形式多样并涉及不同的媒材，不仅包括数字雕塑，也有装置艺术、动画和交互作品。2003 年，里斯展出了他的数字雕塑作品 *putto8*（图 4-26）。该作品是他的《生命》(*A Life*，2002) 系列雕塑作品的一部分，旨在关注人造生命背景下人体的排列。他的数字雕塑 *putto8* 以纠缠打斗的变形人体为表现题材，给人以生动而怪诞的感觉。里斯的作品曾在惠特尼博物馆等地展出并被肯珀当代艺术博物馆收藏。

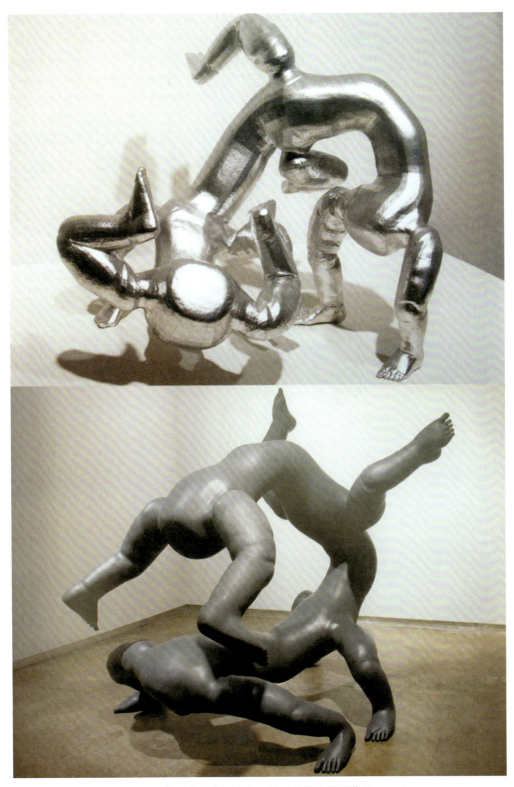

图 4-26 美国艺术家迈克尔·里斯的数字雕塑作品 *putto8*

2013年，纽约艺术与设计博物馆举办了"失控：后数字化时代的物质化"（Out of Hand: Materializing the Post-Digital Age）展览，探索了数字化带给雕塑的新观念和新技术。该展览展示了由雕塑艺术家迈克尔·里斯、罗斯·潘恩（Roxy Paine）、阿尼什·卡普尔（Anish Kapoor）、弗兰克·斯特拉（Frank Stella）和苏詹妮·安珂（Suzanne Anker）等人创作的数字雕塑作品。和里斯的创作主题类似，安珂也是一位以生物艺术（Bio Art）作品而闻名的美国当代雕塑艺术家和理论家。她在2004年创作的数字雕塑《起源与未来》（*Origins and Futures*，图4-27）同样是探索生物、人类与环境主题的作品，其中的生物胚胎造型与黄铁矿石形成了鲜明的对照。

图4-27　安珂的作品《起源与未来》

在 20 世纪 90 年代，限于当时的计算机硬件与软件水平，雕塑作品往往呈现出几何化、抽象化的特征。例如，美国雕塑家布鲁斯·比斯利在 1991 年展出的青铜雕塑作品《突破》就是该时期雕塑的代表作。而随着 3D 打印机或数控精雕机等成型设备的普及，通过三维建模或三维扫描技术获得造型，然后通过快速成型设备进行高精度的"光雕"或"3D 打印"已经成为雕塑艺术家广泛采用的技术。通过遗传算法、仿自然的拓扑学和分形几何学算法，艺术家已经可以借助软件设计精美的数字艺术雕塑。例如，著名数字艺术家河口洋一郎就通过数字成型技术设计了一系列数字雕塑作品，如《情感生命建筑》(*Gemotional Bio-Architecture*，图 4-28，上)和《成长：卷须》(*Growth：Tendril*，图 4-28，下)。数字雕塑由于材料和创作工具的可塑性，使得作品具有强大的创新性和可能性，因而受到新一代雕塑艺术家的青睐。

图 4-28　河口洋一郎的作品《情感生命建筑》(上)和《成长：卷须》(下)

4.6 虚拟现实与表演

虚拟现实（Virtual Reality，VR）最初的含义是使用户完全沉浸在由计算机生成的三维世界中，并允许他们与该世界中的虚拟对象进行交互的"灵境"。1965年，计算机图形学之父伊凡·苏泽兰（Ivan Sutherland）在一篇名为《终极的显示》的论文中首次提出了虚拟现实技术的基本思想。1966年，苏泽兰在哈佛大学建立了第一个沉浸式虚拟现实实验室，并在1968年开发了世界上第一个虚拟现实头盔显示器并命名为"达摩克利斯剑"（the Sword of Damocles）。虚拟现实技术是用户介入虚拟环境最前卫的形式，因为它通过耳机或头盔屏蔽了现实，使用户沉浸在人造世界之中。尽管目前该技术已经取得了相当大的进步，但人们在虚拟世界中实现自由交互仍然是一个梦想，需要解决大量的技术问题。娱乐公园通过精心设计的游戏场景，可以为游客提供这方面最先进的体验。例如迪士尼乐园通过将《星球大战》和《美女与野兽》的虚拟现实互动场景和重力感应等4D设备相结合，就将虚拟世界中的现象和行为转换为用户的身体感受（图4-29）。在另一个层面上，这种形式的虚拟现实构成了一种超现实的心理学现象，因为它最终有可能将肉体的身体抛弃，并将"灵魂"以数据的形

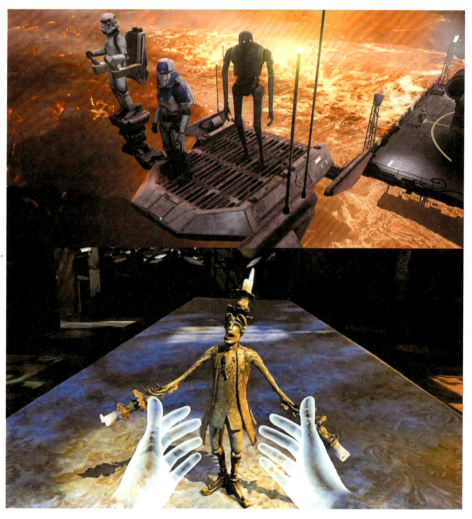

图4-29 迪士尼乐园的虚拟现实游戏场景，让游客探索电影和动画的剧情

式作为一个"赛博格"（cyborg，电子人）而存在。"灵境"的概念从根本上否定了人们的"肉身"和人们与计算机交互的现实。但目前来看，由于受到计算机运算速度的限制，以及必须使用可穿戴头盔或耳机等外设，纯粹的虚拟现实"自由飞行"体验仍然是遥不可及的。

体现灵境和超现实的空间感知是艺术家的最爱。加拿大艺术家夏洛特·戴维斯（Charlotte Davies）的交互装置《渗透》（*Osmose*，1995）和 *Ephemere*（1998）是该类作品的经典。观众通过一个头盔和连体式背心进入虚拟世界，这个背心能够监控佩戴者的呼吸和身体姿态。在这个特殊的环境里，观众处于无重力的飘浮状态，并在人类创世纪时的原始环境中漫游。随后观众会发现自己进入了一座充满生机的花园（图4-30），周围是各种奇异的生物，观众可以在其中漫游。戴维斯在创造这个虚拟世界时，尽量避免现实主义景观，这成为该作品非常有效的成功策略。这个作品不仅有象征性的植物、花卉和具有代表性的虚拟自然景观，而且有模拟雨雪环境的半透明粒子流。这个作品于1995年在加拿大蒙特利尔现代艺术馆首次展出，之后在纽约、东京、伦敦、墨西哥等地展出，引起了世界性的轰动。所有体验过这个作品的人都被其特殊的空间体验所震撼。与《渗透》一样，戴维斯的作品 *Ephemere* 也是以虚拟自然为表现对象，但它的范围更为宏大。戴维斯使用垂直结构来区分作品的3个主要层面，即虚拟景观、地球和身体内部。它以身体器官和血管构成了有机世界，并通过季节和不同生命周期的变化引入时间层。戴维斯通过引入"内部身体"的概念模糊了观众主体与周围环境

图4-30　戴维斯的沉浸式虚拟现实艺术作品《渗透》

之间的界限，似乎将身体内部翻转到外部世界中并允许观众进入其中，由此使得观众能够在更深的层面感受自然与人类的关系。

1989年，澳大利亚新媒体艺术家杰弗里·肖（Jeffrey Shaw）在作品《可读的城市》（*Legible City*，图4-31）中探索了虚拟和现实相融合的感官体验。该作品允许观众骑在固定的自行车上游览一个模拟城市，该城市由计算机生成的三维的单词和句子组成。该体系结构基于实际城市的地图，这些文本被投影到大屏幕上以引导骑行者。在阿姆斯特丹（1990）和卡尔斯鲁厄（1991）的两个版本中，字母的大小与它们所代表的实际建筑物相当，文字则是从描述历史事件的档案文件中汇编而成的。在曼哈顿的版本（1989）中，文本由8个不同颜色的故事组成，由几位曼哈顿人以虚构的独白形式呈现，其中包括前市长科赫（Koch）、商人唐纳德·特朗普（Donald Trump）和一名出租车司机。该作品允许用户使用自行车的踏板和车把来控制导航的速度和方向。《可读的城市》建立了物理和虚拟领域之间的直接连接，踏板和车把连接到计算机上，由计算机将物理动作转换为屏幕中景观的变化。杰弗里·肖的作品涉及了虚拟环境构建中的许多关键问题：如何将超文本和超媒体的特征转换成一种城市架构？如何让参与者通过"迷宫路径"来构建自己的故事？换句话说，杰弗里·肖将城市变成了一个"信息架构"，其中的建筑物由特定地点的故事组成，而且与其所在的地点有关。这种文本结构使得观众能够通过互动装置来建立自己对该城市的非物质文化历史的体验。

图4-31　杰弗里·肖的虚拟现实作品《可读的城市》

1996年，杰弗里·肖创作了虚拟现实作品《配置洞穴》（*Configuring the CAVE*，图4-32）。这是一个利用木头人作为界面与虚拟世界进行交互的装置艺术作品。该装置模拟一史前洞穴的场景，洞穴由6个背投屏幕和一个立体声系统构成，观众可以通过3D眼镜来体验洞穴的三维场景。观众可以通过操纵这个木头人，如高举它的手臂或摆动大腿等来改变周围的影像。投在6个屏幕上的图像随着木头人的动作而发生变化，营造了一个具有高度沉浸感的动态影像世界。该作品的名称来自希腊哲学家柏拉图著名的"洞穴寓言"，即一个被捆住四肢、无法回头的囚犯，只能通过身后的火焰投射在洞穴壁上的阴影来构建他们的"现实"。柏拉图通过此例说明了人类感知"现实"与"虚拟"环境的悖论。

图 4-32　杰弗里·肖的沉浸式虚拟现实作品《配置洞穴》

杰弗里·肖的这个作品采用了新媒体艺术家丹尼尔·桑丁（Daniel J. Sandin）等人于 1991 年开发的洞穴自动虚拟环境（CAVE）系统（图 4-33，左上）。该系统是一个多面投影

图 4-33　丹尼尔·桑丁的沉浸式虚拟现实装置艺术作品《洞穴》

的 3D 沉浸式虚拟环境，是由丹尼尔·桑丁和汤姆·迪凡蒂（Tom DeFanti）在伊利诺伊大学芝加哥分校的电子可视化实验室开发的。丹尼尔·桑丁生于 1942 年，是视频和计算机图形艺术家和研究者。他是伊利诺伊大学芝加哥分校艺术与设计学院荣誉教授，也是该校电子可视化实验室联合主任。他是国际公认的计算机图形学、电子艺术和可视化的先驱。1996 年，桑丁在奥地利林茨电子音乐节上展出了他的沉浸式虚拟现实装置艺术作品《洞穴》（CAVE，图 4-33，右上），该装置模拟了一个史前洞穴的虚拟场景，人们可以通过 3D 眼镜来体验洞穴的三维场景。经过几年的不断改善，桑丁的 CAVE 系统已经发展成为包括虚拟墙面和多用户手势输入的虚拟现实标准。该系统包括头盔、投影屏幕和用户跟踪系统，后来成为基于背投屏幕的虚拟现实系统的标准。

数字表演是将数字仿真技术与表演艺术相融合，从而全面提升演出的创意、编排和表演水平的一项实践活动。数字表演除了舞台形式外，还包括在艺术展览空间、街头或者利用网络视频直播等形式。数字表演将真人表演与数字环境相融合，增强了观众体验的丰富性和新奇感。作为技术、实验和表演相结合的实践，2010 年，日本世嘉公司利用数字全息影像技术将知名的日本虚拟少女歌手初音未来栩栩如生地展示在观众面前（图 4-34）。2014 年，好莱坞视觉特效团队数字王国（Digital Domain）通过数字全息影像技术使"迈克尔·杰克逊"在舞台上"复活"并演唱新单曲《节奏奴隶》（Slave to The Rhythm）。穿着金色夹克和红色裤子的"迈克尔·杰克逊"带领舞者秀出太空步，这一难以想象的场面令出席颁奖礼的众多明星起立鼓掌（图 4-35）。

图 4-34 采用了数字全息数字影像技术的初音未来演唱会

数字全息影像技术还可以使"虚拟演员"与表演者互动，产生时空穿越般的演出效果。2013 年，数字王国特效公司的约翰·特克斯特（John Textor）和他的团队利用数字全息影像技术打造了虚拟邓丽君，让去世近 30 年的"邓丽君"与歌星周杰伦在台北小巨蛋体育馆进行现场互动，演唱了《千里之外》和《红尘客栈》，惟妙惟肖的虚拟邓丽君使许多老人如痴如醉、老泪纵横（图 4-36）。

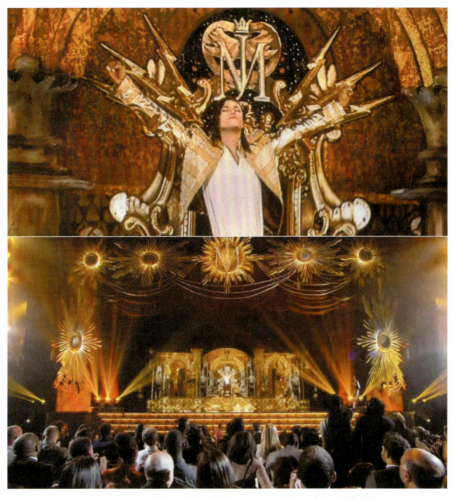

图 4-35　通过数字全息影像技术再现迈克尔·杰克逊的表演

图 4-36　利用数字全息影像技术打造的虚拟邓丽君

2012年，法国艺术家，计算机专家和杂技演员亚德里安·蒙多（Adrien Mondot）与视觉艺术家及舞台设计师柯娜瑞·芭丹妮（Claire Bardainne）合作打造了数字视觉舞台剧《灵动的流光》（*CINEMATIQUE*，图4-37）。该剧融合了全息投影、LED屏幕、3D立体光雕投影（3D mapping）、数字影像、舞蹈、杂技、音乐和灯光变幻等高科技手段，在舞台上创造出漩涡黑洞、悬崖峭壁、流星坠落和字母飞舞等立体幻境。表演者高超的技巧与奇幻背景交融，创造了一个极富诗意、让人目眩神迷的世界！

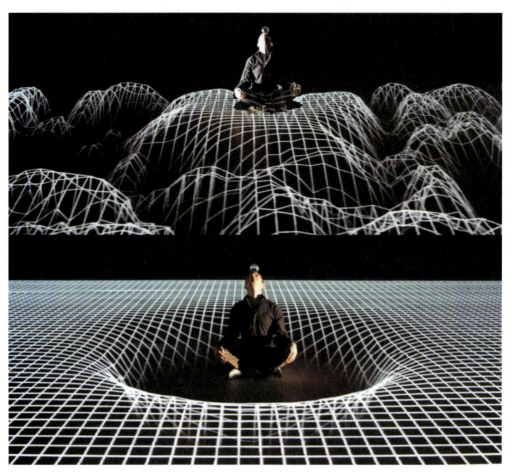

图4-37　数字视觉舞台剧《灵动的流光》剧照

4.7　交互视频、录像与声音艺术

"数字电影"的概念涵盖了特别广泛的领域，其内容涉及不同媒体的发展历史。正如新媒体理论家列夫·曼诺维奇指出的那样，数字媒体在很多方面已经重新定义了人们所熟知的电影的概念。在数字时代，电影已经成为一种越来越"混合"的形式，电影镜头与特效和3D建模相结合，冲击了"记录现实"的传统。交互性对叙事和非叙事电影产生了深远的影响。交互性可能通过重构图像序列来产生新的艺术表现形式。

早期交互视频艺术家有杰弗里·肖（Jeffrey Shaw）和迈克尔·奈马克（Michael

Naimark）等人。他们围绕着运动图像的空间化和交互性做了大量的实验，并创作了一批互动视频短片。1995 年，杰弗里·肖推出了交互装置作品《现场用户手册》(Place, a User's Manual，图 4-38，上）。该作品由圆柱面投影屏幕和位于屏幕中心的交互观摩平台组成，120°的屏幕展示用全景相机拍摄的风景照片。用户可以通过控制台上的界面来浏览它们。奈马克在 1995 年创作的交互视频装置作品《就在这里》(Be Now Here，图 4-38，下）上也是交互视频的典型案例。该作品用立体投影屏、旋转地板和 3D 眼镜共同创造了沉浸式和交互性的环境。

图 4-38　交互装置作品《现场用户手册》（上）和《就在这里》（下）

在上述作品中，观众可以借助控制台的交互界面使屏幕画面前后移动或旋转。在这两个作品中，艺术家结合了各种媒体形式，包括风景摄影、全景画面、沉浸式虚拟现实和交互视频，并重新定义了传统的影院形式。电影及视频中的互动元素并非数字媒体所独有，早期的录像艺术家就对此进行过尝试。吉姆·坎贝尔（Jim Campbell）的录像装置作品《幻觉》(Hallucination，1988）就利用"着火"的交互影像给观众带来奇幻体验（图 4-39）。该作品是一个带有电视屏幕的装置，观众可以在屏幕中看到自己。当观众离屏幕比较近时，屏幕中观众的身体开始

着火并发出噼啪的声响,然后一个女人突然出现在屏幕上燃烧的观众旁边。坎贝尔的作品使观众可以通过与屏幕的互动而产生幻觉,由此模糊了现场和视频图像之间的界限。

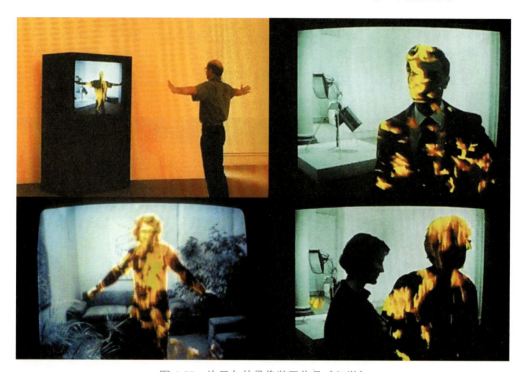

图 4-39 坎贝尔的录像装置作品《幻觉》

比尔·维奥拉(Bill Viola)是在录像艺术史上做出了突出贡献的大师。1995 年,维奥拉参加了第 46 届威尼斯艺术双年展并展出了他的录像作品《埋葬的秘密》(Buried Secrets)。1997 年,美国纽约惠特尼美术馆为他举办了大型作品回顾展——"比尔·维奥拉:25 年的回顾"。维奥拉先后创作了 150 余件录像、音像装置、电子音乐表演以及电视和广播艺术作品。他的作品主题鲜明,表现深刻细腻,技术手段先进,体现了艺术与科技的完美结合,并具有强烈震撼力。维奥拉在这些作品中探讨了普遍的人类体验以及人与环境的关系。他的作品反映了从生到死、从实体到消散的生命过程,为录像艺术注入了浓厚的人文气质。

例如,维奥拉受到中世纪晚期和文艺复兴时期基督教艺术的启示(如耶稣受难与复活的主题,图 4-40,左),在 2002 年创作了视频《紧急情况》(Emergence,图 4-40,右)以探索人类情感的力量和复杂性。在该视频中,两个悲伤的女人坐在一个大理石水池的两边,然后,一个苍白的裸体男人开始从水池中上升,他全身浮出水面并朝后跌倒,此时两个妇人抱住他,轻轻把他放到地上,最后用布盖住了他的身体。这些动作以极慢的镜头展开,维奥拉希望观众能够注意到运动和情感表达的每一个微妙的转变。维奥拉说:"那些老作品只是一个导火线。我并不是要将它们挪用或重组,而是要走进作品之中……与作品中的人物相伴左右,感受他们的呼吸。最终变成他们精神与灵魂的维度,而不仅仅是可视的形式。我的初衷就是要实现感情的自然流露。在 20 世纪 70 年代我接受艺术教育时,这是一个不能涉足的禁区,今天依然如此。"

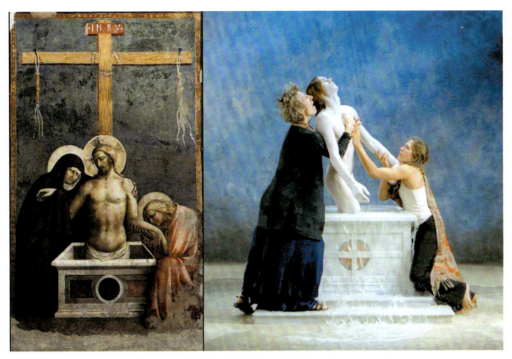

图 4-40　维奥拉借鉴基督教艺术（左）创作的《紧急情况》（右）

与排斥技术的录像艺术家不同，维奥拉对技术的要求非常高，在 20 世纪 80 年代末期他就率先使用多屏幕装置，技术水平接近摄制电影的要求。随着录像技术的革新，维奥拉不断对录像艺术的呈现形式进行转型，内容也更加深入人的内心世界。2004 年，受歌剧导演彼得·赛勒斯（Peter Sellars）的邀请，维奥拉参与了多媒体音乐会 Tristan Project 的创作。他与多位艺术家合作设计了音乐会的背景投影。艺术家以高速摄影机精心拍摄并剪辑了大量素材，同时糅合了大量特效，制成了一部视觉效果华丽的影片（图 4-41）。

图 4-41　多媒体音乐会 Tristan Project 的投影画面

数字技术对声音和音乐艺术的创作、制作和发行的影响是一个庞大的主题。计算机生成的音乐在很多方面成为数字技术和交互概念的推动力,并且与电子音乐的历史密切相关。例如,数字混音技术的发展就与当年激浪派艺术家约翰·凯奇(John Cage)对声音规则的实验有关。声音艺术包括纯声音艺术、视听装置环境和软件以及实时多用户的互联网混音等各种跨界的形式。

1995年,日本艺术家岩井俊雄(Toshio Iwai)的互动式视听装置作品《作为图像媒体的钢琴》(Piano as Image Media)通过虚拟乐谱来触发钢琴的键,而钢琴所弹奏的音乐反过来又会产生波纹的图像并投影到演奏者面前的大屏幕上。观众可以通过操纵钢琴前面类似棋盘的输入装置来控制虚拟乐谱。岩井俊雄利用该作品建立了符号、声音、视觉以及机械和虚拟之间的联系。作为物理对象的钢琴转换为图像媒体并可以由不同的媒体元素驱动。该作品强调了数字媒体特有的流动性和通用性,并产生了灵境般的超现实体验,这能够使观众放弃对单一感官体验元素的关注,而沉浸在整体的视听体验环境中(图4-42)。

图 4-42　岩井俊雄的视听装置作品《作为图像媒体的钢琴》

4.8　电影、动画与动态影像

电影的一个重要特征就是现实主义,即对真实事件的记录。数字科技改变了电影的现实性和时空连续性,将传统电影的剪辑手法发展成为非线性编辑。通过改变电影的物理时间,使匀速流逝的时间变为富有弹性的心理时间,由钟表时间过渡到主观的时间感,使"度日如年""光阴似箭""白驹过隙"等主观体验得以表达。而闪回、重复等手法打破了物理时间的顺序,使回忆、预感、轮回感、似曾相识等心理状态获得了视觉形式。数字技术使电影艺术的表现更丰富、更深入。当代数字电影通过绿幕拍摄与抠像合成、唇形同步、CG建模虚拟场景等

特效技术变得更加奇幻和富于表现力。2011 年由蒂姆·波顿（Tim Borton）导演的 3D 数字大片《爱丽丝梦游仙境》就是数字虚拟场景与真人表演结合的范例（图 4-43），体现了数字技术在魔幻场景表现上的巨大优势。从爱丽丝步入仙境那一刻起，观众也得以领略这个神奇壮美的世界——巨大的蘑菇森林，长有笑脸的斑斓花朵，在空中飞舞的微型木马，雄奇壮观的巨型城堡，飞流直下的山间瀑布，斑驳破旧的大风车，会笑、会隐形的柴郡猫，古怪的抽水烟的毛虫，等等，带给观众愉悦的视觉享受，兔子大臣、毛虫、疯帽子先生、三月兔、红桃皇后、白衣骑士、大海龟等都在 3D 场景中近在咫尺，让人赞叹不已。该片主要通过真人拍摄、数字抠像和三维数字环境合成技术打造出真人扮演的爱丽丝与数字仙境的奇幻场景。尽管大部分场景是通过数字建模制作的，但由于角色生动自然的表演，使观众完全沉浸在剧情的喜怒哀乐之中。

图 4-43 《爱丽丝梦游仙境》的数字虚拟场景与真人表演

拼贴自从诞生之日以来，经过众多艺术家的创作与完善，已经形成了一种风格，它的核心是不同内容、材质、想法的并置、拼合与连接。拼贴不仅是一个从方法论角度看待后现代主义的名词，而且与数字媒体的跨媒介属性有着密切的联系。与数字电影一样，数字动画最明显的特征就是将各种传统媒体统一化，极大地丰富了动画的视觉隐喻，增强了画面的表现力与动感。例如，2010 年，俄罗斯摇滚歌手莱彼斯·托比斯科夫（Lyapis Trubetskoy）的 MV《资本》中除了政治人物肖像外，还有鲜花、雪茄、枪炮、战机、坦克、石油等带有时代特征的剪贴图像（图 4-44），该 MV 色彩艳丽，画面生动，带有强烈的波普艺术的风格。

图 4-44 托比斯科夫的 MV《资本》画面截图

数字化使得动画创作摆脱了专业环境的束缚，更简洁易用的数字创作工具可以实现个人独立制片的梦想。今天的网络媒体提供了异常丰富的图像素材和影音资料库，为动画创作提供了丰富的资源。例如，在 2011 年加拿大渥太华动画节上，清华大学美术学院学生雷磊的动画短片《这个念头是爱》获得主竞赛单元最佳叙事类短片奖（图 4-45）。该片讲述了一对男女在巴黎浪漫邂逅的爱情故事，其风格有些无厘头和搞笑。雷磊认为，动画是一种非常丰富和多元的语言，最能表达艺术家的情感。类似拼贴和剪纸的风格也成为该片视觉语言的亮点。

图 4-45 雷磊的动画短片《这个念头是爱》画面截图

动态影像主要与影视特效、广告片头以及 MV 等商业影视有关。例如，日美混血女歌手

倖田来未（Kylee）在其流行的专辑 Missing/IT'S YOU 中加入了大量的动画元素（图 4-46），由此产生了视幻和超现实的效果。视幻源于 20 世纪 60 年代的光效应艺术，其特点是利用几何图案的视错觉来产生迷幻的视觉体验。随着计算机编程图案的普及，各种基于动感视觉特效的数字影像＋真人抠图表演被应用在手机直播、MV、电影短片及影视片头中。动态影像的制作和呈现则由 Adobe Director、Flash 和 Motion 等软件完成，这些软件通过结合视频、动画和多媒体元素来创作电影短片，并成为互联网实验影像表达的重要手段。

图 4-46　倖田来未的专辑 Missing/IT'S YOU 画面截图

动态影像也广泛应用在交互装置领域。例如，艺术家托马斯·斯蒂姆（Thomas Straum）在 2013 年创作了体感交互影像装置作品《幽灵》(Ghost，图 4-47)。观众的影像被实时捕捉并以剪影的形式加入艺术家所设定的茫茫雪原的画面当中，随着观众的增多，画面中的队伍也在不断壮大。人们成群结队穿越暴风雪，并与严寒搏斗；而幽灵则是人们留下的影子，也是灾难中逝者的灵魂。这件作品象征着自然灾难中的人们。

图 4-47　斯蒂姆的体感交互影像装置作品《幽灵》

4.9 游戏与机器人艺术

游戏产业一直是"数字革命"的重要阵地，目前已超过电影业，成为数十亿元年产值的大型娱乐产业。游戏也是数字媒体艺术的重要组成部分，早期游戏探索了许多现在普遍应用于交互艺术中的常见范式，如导航和模拟、网络团队作战、多用户环境、虚拟社区以及3D世界的创建等。游戏有各种类型，如战略游戏、射击游戏、角色扮演类游戏和动作/冒险游戏等。1993年的《神秘岛》（Myst）游戏曾经风靡一时，该游戏结合了超文本和推理元素，玩家必须寻找线索来探索未知世界并解决难题。早期基于文本的《龙与地下城》游戏随后发展成为更复杂的3D游戏，包括《网络创世纪》（Ultimate Online）、《无尽的任务》（Ever Quest）以及大名鼎鼎的《魔兽世界》（World of Warcraft）。

许多成功的视频游戏的主角是"暴力杀手"。这些游戏通常会创造出非常复杂的视觉世界。例如，经常被玩家提及的经典之作《刺杀希特勒》（Castle Wolfenstein），它是以希特勒城堡命名的"二战"游戏，玩家必须逃离纳粹地牢并与希特勒战斗。由id公司开发的《毁灭战士》（Doom，图4-48，上）以及《雷神之锤》（Quake）和《反恐精英》（Counter-Strike，图4-48，下）等沿用了这个游戏模式。游戏与交互艺术的相同之处在于需要参与者协作：玩家必须彼此协作以赢得游戏；同样，游戏中的公会和社区也是必不可少的。此外，数字艺术依赖于观众的互动；而一些游戏也可以通过接口扩展或者补丁允许玩家进行个性化设定，如修改角色皮肤或行为等。

图4-48 《毁灭战士》（上）和《反恐精英》（下）的画面截图

和数字艺术类似的是，游戏也与流行文化密切相关。2018 年 1 月，在"数码巴比肯"大型数字艺术北京巡展上，展出了中国艺术家冯梦波的游戏装置作品《真人快打之前传：花拳绣腿》(图 4-49)。冯梦波是中央美术学院版画系 1991 年毕业生，作为电子游戏文化繁荣时期成长起来的玩家，冯梦波深受 20 世纪 90 年代港台流行文化的影响，其作品经常探索电子游戏、街机游戏和香港动作电影等流行文化的主题。受到当年的定格摄影格斗游戏《真人快打》的启发，冯梦波将其亲朋好友都拉入游戏中，将他们设定为游戏的不同角色，且均以真实身份出场，并通过激烈的搏击体现出游戏角色丰富的个性和幽默感。在谈到该作品的创意时，冯梦波说：《真人快打》是关于现实的。虽说如今是网络时代，可是人们除了刷微博，总要露面，因此，这个游戏就是把真实的人生搬上舞台。中国有句老话："不打不相识。"以后你我见面不说"您吃了吗？"，而是先大战三百回合！正所谓以武会友。

图 4-49　冯梦波的游戏装置作品《真人快打之前传：花拳绣腿》

冯梦波是中国最早使用计算机进行创作的艺术家之一。他自 1993 年拥有一台苹果计算机和电子合成器起，就创作了包括《私人照相簿》《长征：重启》和《真人快打》等互动装

置作品，很快以利用电子游戏为媒介进行创作闻名于世。他的作品题材和媒介形式丰富，包括电子游戏、绘画、书法、摄影、录像和音乐表演。冯梦波的互动装置《阿Q》于2004年获得奥地利林茨电子艺术节互动艺术优异奖。《长征：重启》（图4-50）是一个街机游戏形式的巨幕交互装置作品，脱胎于他在1994年创作的丙烯绘画作品《游戏结束：长征》，喜欢玩游戏的他在作品中采用《双截龙》《魂斗罗》《街霸》等游戏场景，表现的则是红军长征故事。2009年，凭借成熟的技术，冯梦波终于将绘画作品转换成二维游戏，包含长城、遵义、延安、雪山、草地、798、天安门、苏联、美国、太空等12个场景。2009年《长征：重启》首展于北京尤伦斯当代艺术中心，观众化身为一个像素化的红军战士，一路过关斩将，用手中的游戏手柄向敌人投掷可口可乐罐。2010年，纽约现代艺术馆（MOMA）收藏了这组作品，并在2015年对外展出。在3m高的巨幕前，观众听着《三大纪律八项注意》的音乐和毛主席诗词，扮成红军，拿着游戏手柄"打敌人"并抢夺铁索桥。

图4-50 冯梦波的游戏装置作品《长征：重启》

智能机器人或者人工智能始终是充满了争议的话题。许多科幻作品对智能机器人有着不同的描述，一些作品将机器人描绘为个人助理，它能够使我们更聪明；而另一些作品则将其描绘为危险的侵略者，它破坏了人们的隐私和想象力。同样，在网络上，虚拟个人助理（网络爬虫）既可以帮助人们找到信息，同样也能够让人们成为营销和广告的投放目标或"轰炸对象"。正是对这个问题的反思，虚拟现实先驱杰恩·拉尼尔（Jaron Lanier）在1995年发表了论文《代理人的麻烦》（The Trouble with Agents），他认为，被业界所推崇的"智能代理人"实际上是一个"错误和邪恶"的想法。该论文后来进一步扩展为《异化的代理人》（Agents of Alienation），对人工智能可能带来的负面影响提出了警告。虽然关于拉尼尔的预测是否准确我们还得拭目以待，但有一点是毋庸置疑的，那就是智能机器人或者"虚拟个人助理"对人们的日常行为和社会产生了重要的影响。因此，以机器人为主题的艺术作品，无论反映的是

实体类的还是软件类的机器人，都与艺术家对智能机器人的看法有关。

对于艺术家来说，最根本的问题是，人们已经在多大程度上经历了人机共生，并变成了"赛博格"（即通过技术增强和扩展的人类身体）？在《我们如何成为后人类》（*How We Became Post-Human*）一书中，作者凯瑟琳·海尔斯（Katherine Hayles）指出："越来越多的问题不是我们是否会成为后人类，因为后人类已经在这里了。相反，问题是我们将成为什么样的后人类。"随着艺术与科学融合的加速，越来越多的数字艺术作品开始涉及机器人、扩展的人类身体和后人类的概念。例如，澳大利亚的表演艺术家斯特拉克 (Stelarc) 创作了许多人机同体主题的作品，如机器人、机械假肢和人造器官等。正如斯特拉克本人声称的那样，人类在某种程度上一直是"人机复合体"，因为人类构建了可以被人的肢体操纵的机器。如今，通过数字技术，不仅各种假肢变得更加复杂，而且人们也正在经历着身体和机器的日益融合。

2008年6月，在中国美术馆主办的"合成时代：媒体中国2008"国际新媒体艺术展上，斯特拉克展出了他的机械装置作品《行走的头》（*Walking Head*，图4-51，左）。这是一个直径达2m的六足自动步行机器人。垂直安装在中央的是连接到计算机上的一个LCD屏幕，上面显示了一个计算机生成的人体头部（4-51，右）。该LCD屏幕可以从一侧旋转到另一侧，类似于人的转头行为。该机器人有一个扫描超声传感器，可以检测到人的存在。当观众走到该机器人面前时，"他"可以"站起来"与观众交流，甚至还可以从预编程的视频库中选择几段舞蹈来给观众表演"跳舞"。该机器人不仅可以通过动画展示其面部表情（点头、转动、倾斜、眨眼），而且可以通过气动的机械关节运动。该机器人可以探测到观众的反应，观众还可以通过语音或机器人"头部"下方的键盘与之"谈话"，该机器人通过实时唇形同步和语音反馈来回答人们的问题。这个机器人也是斯特拉克对未来人工智能的理解，即人类与机器的高度融合。

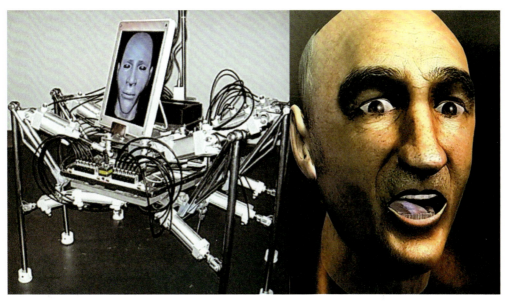

图4-51　机械装置《行走的头》（左）和屏幕中的"动画人头"（右）

斯特拉克用多年的时间探索将身体和机器的分界模糊化。他说："我希望人们有好奇心，

想去了解身体到底是什么东西,而身体如何在这个世界上运作。"早在 1980 年,斯特拉克就借助生物电极与机械工程技术在自己的手臂上安装了一个机械手臂,他将这个装置作品命名为《第三只手》(Third Hand)。斯特拉克的作品《外骨骼》(Exoskeleton,图 4-52)于 1998 年首次在汉堡展出,该装置通过一个六足的气动步行机器腿扩展了艺术家的身体,如同电影《黑客帝国》里的机器人一样,该六足机器腿可以通过艺术家的操控向前、向后和侧向移动以及转向等。

为了将身体数据化,斯特拉克还进行了一项大胆的艺术尝试。他允许远程观众通过遥控艺术家的肌肉生物电流来刺激艺术家的身体。在其远程植入作品《遥控身体》(Ping Body,1996)中,刺激是由互联网流量或数据流引发的。ping 命令被随机发送到因特网,然后将 0~2s 的 ping 值转换为 0~60V 电压,这个电压可以直接作用于斯特拉克身体的肌肉,随后产生身体的运动。通过这个作品,斯特拉克建立了互联网活动状态和身体运动之间的直接联系,在某种程度上整合了身体和网络。通过让机器控制身体,斯特拉克的实验揭示了数字时代身体的多种属性,并成为数字技术重构身体的有力证据。斯特拉克的作品结合了数字科技、修复学、机器学、生物技术和药理学等。2007 年,他通过细胞培养和外科手术让自己的胳膊"长"出了一只耳朵(图 4-53)。这个实验共花费了 10 年的时间。他表示,下一个步骤是在其中植入蓝牙芯片和麦克风并且联网,成为"行走的耳朵"。他在接受 ABC 新闻访问时说:"这个耳朵不是为了我,我已经有两个很好的耳朵来聆听。这个耳朵是给在其他的地方的人用的遥控监听器材。"

图 4-52　斯特拉克的作品《外骨骼》

图 4-53　斯特拉克让自己的胳膊"长"出了一只耳朵

斯特拉克在 2015 年创作的装置艺术作品《重新连线／重新混合：肢解身体》(Re-wired / Re-mixed:Event for Dismembered Body) 将视觉与听觉错位，并将部分身体交给网络观众控制，以此来探索身体被分解且分处各地的生理与美学体验。在该实验中，覆盖斯特拉克右臂的机械外骨骼则可以由网络上或者展厅中的观众控制，而身在澳大利亚珀斯的斯特拉克头戴显示器和耳机，使得他的视觉来自纽约，而听觉来自伦敦。斯特拉克虽具有主体性，但视觉和听觉并不和大脑处于同一时空，肢体也并不为他的大脑所控制。任何访问画廊网站或进入展览空间的人都能连上这个机器人，并通过联网程序遥控斯特拉克的"半机械手臂"的活动。该作品直观地表现了全球化背景下的感官分离，是对丹娜·海萝薇 (Donna Haraway) 所提出的"赛博格"概念的进一步阐释。

2016 年 9 月，北京媒体艺术双年展的"人机共舞"活动在中央美术学院设计学院举办，由比尔·沃恩 (Bill Vorn) 和路易斯 - 菲利浦·德摩斯 (Louis-Philippe Demers) 合作的机器人表演《INFERNO：人机共舞》(图 4-54) 为此次活动拉开了序幕。该作品通过程序控制穿戴在舞者身上的"外骨骼"机械装置来改变舞者的动作，使得舞者成为"被舞蹈"的一部分。因此，该作品成为一场绝妙的身体与机械互动行为的对话。舞者穿戴齐备，与机器共舞，在现场强劲的电子乐和灯光下，这样的开场再一次刷新了人们对于艺术与科技的新一轮浪潮的认知，对未来机器与人之间的操控与融合关系的表现不仅带来更具体验感的现场，也带来了更具思辨性的思考。

图 4-54 《INFERNO：人机共舞》表演

讨论与实践

一、思考题

1. 数字媒体艺术和传统艺术最基本的区别在哪里？

2. 如何结合传统媒材与数字技术创作带有人工印记的数字作品？

3. 作为艺术媒体的数字艺术分为几大类？分类的依据是什么？

4. 如何将交互视频装置、声音艺术应用在博物馆的观摩体验中？

5. 数字全息影像的技术原理是什么？如何能够实现裸眼 3D 的视觉体验？

6. 什么是虚拟人造生命？为什么软件可以模拟生物进化与变异？

7. 早期的《远程花园》与目前的网络遥控服务设计（如浇花）有何联系？

8. 虚拟现实的《洞穴》与古希腊哲学家柏拉图著名的"洞穴寓言"有何联系？

二、小组讨论与实践

现象透视：将传统的故事和传说经过数字化改造变成体验故事或交互游戏是目前游乐园吸引年轻人的手段。例如，一个娱乐故事推出的"梦幻爱丽丝"的交互娱乐项目就将传统故事打造成可以多人互动的虚拟游戏（图 4-55）。

头脑风暴：调研目前游乐园、主题公园或者室内体验馆（如暗室逃脱游戏类体验馆）的虚拟体验故事并分析其中的交互类型。如果你是游客或玩家，如何实现沉浸感或游戏代入感？如何借助手机和 WiFi 来挖掘游戏的趣味性？

图 4-55 交互娱乐项目"梦幻爱丽丝"的动画屏幕截图

方案设计：虚拟体验设计的核心在于对玩家的期待、恐惧与好奇心的把握。请各小组通过一个传统故事、寓言或童话（如《小红帽》《白雪公主》等）的改造，实现一个虚拟交互娱乐体验馆的设计，请给出设计方案（PPT），并绘制体验馆的平面图、游客路线图和游戏机关（关卡）。重点思考如何实现交互。

练习及思考题

一、名词解释

1. 蒙太奇

2. 3D 打印技术

3. 算法艺术

4. 图像拼贴

5. 雷尼·马格利特

6. 人造生命

7. 杰弗里·肖

8. 遥在艺术

9. 雷尚德·霍罗威茨

二、简答题

1. 从后现代艺术发展的角度说明图像拼贴的意义。

2. 简述图像拼贴和现代西方艺术流派的关系。

3. 说明早期的遥在艺术与目前的网络艺术之间的联系。

4. 举例说明 3D 打印在造型设计上的应用。其创意规律有哪些？

5. 什么是虚拟现实艺术？其叙事手法上有哪些独特的视听语言？

6. 数字全息影像与立体成像技术在数字表演上有哪些优势？

7. 举例说明数字拼贴是如何应用到广告创意上的。

8. 什么是机器人艺术？它和人工智能的发展有何联系？

三、思考题

1. 数字图像拼贴与传统拼贴艺术有何联系与区别？

2. 著名数字艺术家河口洋一郎有哪些代表作？

3. 电影、动画和动态影像主要采用的数字技术有哪些？

4. 斯特拉克的人机同体作品探索的是什么主题？对媒体艺术未来有何启示？

5. 通过 Photoshop 把照片修改为电影《阿凡达》中的猫眼纳美人风格并总结其设计规律。

6. 设计一款能够"变形丑颜"的手机 APP，说明其设计思想和用户群。

7. 冯梦波的游戏装置作品的主题是什么？对设计师有何启示？

8. 什么是算法艺术？算法艺术主要应用了哪些算法？

5.1	代码驱动的艺术
5.2	数字美学的发展
5.3	对称性与视错觉
5.4	重复迭代与复杂性
5.5	随机性的艺术
5.6	可视化编程工具
5.7	自然与生长模拟
5.8	风格化智能艺术
5.9	海量数据的美学
5.10	自动绘画机器
5.11	数学与 3D 打印
5.12	数字媒体软件与设计

第 5 章　编程与数字美学

　　新媒体理论家列夫·曼诺维奇指出：数字时代的文化已转型为软件文化，而算法则在其中扮演了非常重要的角色。曼诺维奇认为：媒体 = 算法 + 数据结构。计算机艺术的美学基础是数字美学，数字美学不仅遵循大自然与古典艺术的法则，而且是代码驱动的艺术设计的核心。

　　艺术家掌握了编程技术以后，就能够使计算机超越软件工具的范畴，将其作为富有创造性的媒体，由此为艺术创意实践开辟新的可能性。本章深入探索数字媒体艺术背后的数字美学原理。

5.1 代码驱动的艺术

新媒体理论家列夫·曼诺维奇指出：数字时代的文化已转型成为软件文化，而算法则在其中扮演了非常重要的角色。由于算法对于每个媒体或艺术对象的呈现是唯一的，因此，曼诺维奇认为：媒体＝算法＋数据结构。他举例说：工业化前的艺术创作工具没有"变量"的概念，人们无法为画笔设定透明度，同样也不能为雕刻的凿子设置参数，如果要更改画笔的直径，就只好选择不同的画笔。虽然工业时代引入了新型的媒体工具，如胶片相机、电影放映机、留声机、电视和摄像机等，但它们只能提供有限的控制手段，如旋钮、控制开关和键盘等。而数字媒体软件有着极其丰富的参数控制，如 Photoshop 画笔选项等，由此也成为当代艺术家手中的利器。2010年，由科尔诺维斯基（Carnovsky）设计工作室推出的交互装置作品（图 5-1）就是一个例子。该作品在自然光下是一幅绚丽多彩的 18 世纪手绘的自然奇幻动物世界画卷，但在单色光（红光、绿光和蓝光）照射时，该作品中隐藏的场景会清晰地呈现出来，同一幅作品，在不同环境下观看却截然不同，这正是计算机代码所展示出的神奇魅力，它促使人们从新的角度观察事物，并探索其中的奥秘。

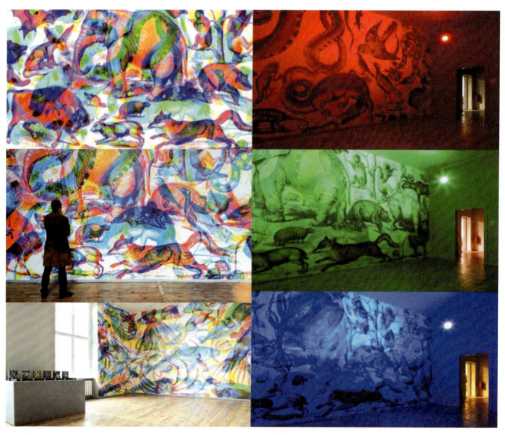

图 5-1 科尔诺维斯基设计工作室推出的交互装置作品

创作该交互装置作品的设计师弗朗西斯科·诺基（Francesco Rugi）指出："我们工作的主题是关于可变性而不是稳定性以及换个角度看世界的想法，其灵感来源于 18 世纪欧洲对新世界的探索所带来的惊奇感。从丢勒的犀牛到卢梭的热带雨林，当年艺术家们的尝试产

生了艺术史上最伟大的宝藏。而在如今的数字网络世界,拼贴、重构和转译的技术已经成熟。"通过色彩分离和精确的匹配合成,该工作室将不同波长的动物图像融合成一个和谐的自然世界(图 5-2)。通过观众的亲自体验和探索,那些历史上伟大的作品重现光彩,也成为该交互装置作品的成功之处。同样,在 2018 年"数码巴比肯"北京巡展上,一些 20 世纪 90 年代通过遗传算法实现的"基因突变"作品也引起了观众的兴趣,人们通过鼠标,就能"创造"新的"生物",而且由于算法变量的随机性与无限性,所有图像都不可能相互重复(图 5-3)。

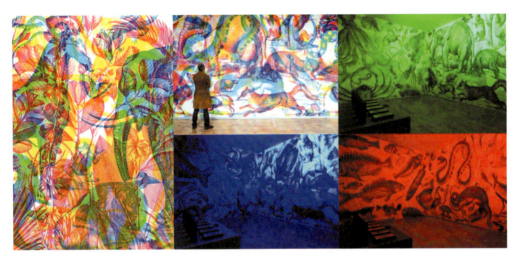

图 5-2　科尔诺维斯基设计工作室的交互装置作品细节

图 5-3　通过遗传算法实现的"基因突变"作品

随着数字创意工具的流行,艺术家和设计师现在能够对艺术对象随心所欲地进行加工处理,如编辑、复制、增强、加减、叠加、合成或者转换,并由此能够以几乎无限的方式来创造视觉效果,而这些是传统流程几乎无法实现的。然而,计算机并不仅仅是数字画布、数字暗室或特效处理插件,通过自己掌握编程方法,艺术家能够突破软件工具的范畴,将计算机作为一种创造性的媒体,由此为艺术创意实践开辟新的可能性或打开一扇通往无限可能的新

世界的窗口。就像传统的纸张、油墨和颜料有自己独特的属性一样，计算机同样也有自己独特的属性、特征和美学，这就是由代码驱动的艺术设计，而这同样需要艺术家和设计师进行探索。

计算机是出色的数据处理和计算设备，其特点在于能够快速处理海量数据。计算机获取、使用和组合各种媒体的能力意味着它可以快速产生各种基于数据的视觉艺术作品。通过与各种数据源（网络文件、声音、视频或文本）相连接，用户输入或传感器采集的信息都可用于生成艺术作品，如动态影像、反应装置或周围环境。计算机不仅可以实时处理数据，还可以即时将数据转换成媒体（图像、文本、视频或声音），这为艺术家的创造性创新提供了最大的可能性。例如，数字声源可用于生成绘图；一段文字也可以直观地变成图形图像；商店橱窗前经过的行人，其移动数据可用于创建投影图像和声音效果。而这些交互方式已经被广泛应用于各种艺术馆和博物馆。例如，美国著名的 Formula D Interactive 工作室就为许多数字虚拟交互博物馆，特别是针对亲子和儿童的自然体验馆，提供各种装置艺术的解决方案（图 5-4）。

图 5-4　由 Formula D Interactive 工作室设计的虚拟交互博物馆

"代码驱动的艺术"代表了一种独特的、可响应环境的新型艺术表现方式，而且也只能依赖计算机的高速处理能力才有可能做到。因此，通过计算机来制作和展示这种"生成反应式"的动态新媒体艺术作品，艺术家可以重新思考数字对象的本质，并超越传统图像编辑和数字图形软件的局限，为创新艺术形式开辟新的可能性。不仅如此，设计师还可以借助多通道数据输入，如鼠标、摄像机或麦克风，生成新的视觉效果，为作品的创新开辟了新的思维方式、新的工作流程和新型的艺术表现媒介。

5.2 数字美学的发展

古希腊人认为,美是神的语言。他们找到了一条数学证据,宣称黄金分割是上帝的比例。公元前 300 年欧几里得撰写的《几何原本》系统论述了黄金分割(图 5-5)的数学原理。黄金分割为人们提供了一个美的神奇范例。古希腊人在确定黄金分割比时,必然要面对这样的问题:"和谐"和"美感"究竟是什么?它们是如何产生的?为什么 1:1.618 具有美感?毕达哥拉斯的回答是:"人是万物的尺度。"在古希腊人看来,健康的人体是最完美的,其中存在着优美、和谐的比例关系。同样,生命模式也不是混乱或随机的,即使是最复杂的生命形式也包含有序的重复模式和结构序列。例如,鸟类的运动、叶子的形状或蜗牛壳的螺旋可以通过数学模型描述。自然与数学之间的联系为艺术家和设计师提供了信息和启发,并且长期以来一直让数学家、科学家和哲学家为之着迷。例如,著名的斐波纳契(Fibonacci)数列就是由 13 世纪的数学家斐波纳契发现的:1,1,2,3,5,8,13,21,…,该数列中,相邻两个数的比值会无限接近黄金分割比并形成螺旋结构。

图 5-5 与黄金分割相关的图形和曲线

自然界也为这种数学比例关系提供了绝妙的证据。例如,通过观察向日葵的花盘可以发现:向日葵种子是按照一定比例有序地排列在花盘上的(图 5-6,上)。科学研究指出:向日葵的生长模式有着严格的数学模型,也就是在受限的空间内围绕轴线不断地按比例连续添加生长单位(种子、花瓣或小枝),这种生长模式的比例为 1.618,恰恰是黄金分割比!观察发现,向日葵生长过程中,最早出现在向日葵中心的两个种子将圆圈分成两个部分,其比例为 1:1.62,这种规律被编程到具有叶序结构的每种植物物种的 DNA 中。数学模型成为大自然所遵循的规律。

动物的生长模式也与之类似。例如,自然界中的鹦鹉螺壳的螺旋线也符合数学模型(图 5-6,下)。由此说明了大自然中,特别是在生物界,数字美学的确是广泛存在的事实。这种现象的产生并不是偶然的,从生物学和进化的角度,数字美学对于保证生物的繁衍至关

重要。例如,科学研究证明:对称性与美密切相关,这是因为它是适应生存环境必须具备的条件之一。在对称特征(如角、触角、花瓣、尾巴、翅膀、脚踝、脚、脸或整个身体)的发展过程中,近亲交配、寄生虫以及暴露于射线、污染物或温度巨变都会影响对称性。而对称的动物有更高的成活率,生殖力更强,并且寿命更长。同样,对称性更好的生物也在性选择和遗传中占有更大的优势,自然选择证明了数学美的实际价值。

图 5-6　向日葵种子排列的螺旋线(上)和鹦鹉螺壳的螺旋线(下)

生物化学家詹姆斯·沃森(James Watson)在他的著作《双螺旋》中谈到美如何引导他们发现 DNA 结构:"几乎所有人都承认,这种结构实在太美了,因而不可能不存在。"物理学家还总结出自然界美的 3 个要素:简洁、和谐和清晰。例如,相对论关于物质与能量的关系就可以通过公式 $E=mc^2$ 来表示,这里 E 是物质的能量,m 是质量,c 是光速。相对论的公式简洁、清晰,具有表达了自然奥秘的美感。

简洁、和谐与清晰也属于艺术设计的基础语言。古希腊哲学家亚里士多德说,艺术是对自然的模仿,意即艺术是人类理解自然现象的科学。早在文艺复兴时期,杰出的艺术家、科学家和工程师达·芬奇就用作品完美地诠释了这个思想。达·芬奇的画作《蒙娜丽莎的微笑》(图 5-7,左)中体现了黄金比例和对数螺旋。他的插图《维特鲁威人》也清晰地反映了他对标准人体比例的几何诠释(图 5-7,右)。文艺复兴时期的大师丢勒(图 5-8,左)也对数字美学进行过深入的研究,并出版了《量度艺术》《筑城原理》和《人体解剖学原理》等著作,把数学与艺术联系在一起。他研究的几何结构包括螺旋线、蚌线、圆外旋轮线、三维结构和多面体结构等(图 5-8,右)。他还把几何学原理应用到建筑学、工程学和绘画透视之中,成

为文艺复兴时期最著名的绘画大师及文艺理论家之一。

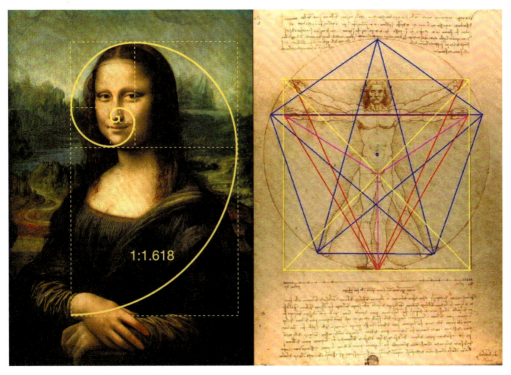

图 5-7　达·芬奇的画作《蒙娜丽莎的微笑》（左）和插图《维特鲁威人》（右）

图 5-8　丢勒（左）对鹦鹉螺旋线的研究（右）

数字技术的发展，为创造具有数字美学的图形设计提供了强大的工具。和传统工具不同的是，计算机是根据程序指令来绘制图形的，大多数编程语言都包含一组生成简单的几何形状（圆形、正方形、线条或其他形状）的指令，利用这些指令可以在屏幕上绘制和定位形状。在编程环境中，这些简单的几何形式是最基本的视觉单元，从中可以生成大量复杂的图形。虽然它们很简单，但在程序中组合并重复数百次甚至数千次时，就可以创建新的、在视觉上更复杂的形状。例如，算法艺术家玛瑞斯·沃兹（Marius Watz）的作品就是基于代码和数学过程的计算机插画的范例，这些插画多数是由专门绘制图形的软件（如 Processing 语言）生成的。他的插画作品《桥梁的猜想》(*Bridge Hypothesis*, 图 5-9，左）就是一幅计算机几何图形动画的静帧图像，表现了设想中的桥梁和道路的复杂结构。1999 年，麻省理工学院媒体实验室的艺术家和工程师约翰·前田（John Maeda）设计了名为"用数字设计"（Design By Numbers，DBN）的编程语言，并作为他负责的"美学和计算"研究项目的成果，为设计师和艺术家提供一个通过数字技术进行创意的方法（图 5-9，右）。

图 5-9 沃兹的插画《桥梁的猜想》(左）和约翰·前田的作品（右）

约翰·前田教授的设计目标是建立一个通过代码进行设计的实用工具，同时将编程引入视觉艺术领域。该编程语言简洁清晰，并使用 100×100 像素的屏幕网格作为可视化"单元"的画布，同时还构建了一组编程规则和计算指令，并由此可以实现漂亮的计算机图案。虽然 DBN 语言本身已不再使用，但该项目仍旧具有很高的影响力：它的编程原则和基本思想已经体现在 Processing 语言中，该编程语言由美国麻省理工学院媒体实验室美学与计算小组（Aesthetics & Computation Group）的两位艺术家卡赛·瑞斯（Casey Reas）和本·弗芮（Ben Fry）设计，而他们两人恰恰是约翰·前田的学生。他们设计的 Processing 语言继承了 DBN 语言的理念，即为艺术家和设计师创建一个功能强大的编程设计工具。

5.3 对称性与视错觉

观察自然是艺术家最主要的灵感来源。作为一个有组织的、不断运动发展的系统,自然界就像代码一样有着复杂的模式和规则。例如,DNA 就是根据一套复杂而明确的数学模式和规则来管理植物、鸟类、鱼类、昆虫和人类的生长发育。数字设计师同样可以参照自然界的"模板"来设计程序。德国生物学家恩斯特·海克尔(Ernst Haeckel)在其 1896 年发表的巨著《自然的艺术形式》(*Kunstformen der Natur*)中就含有数百幅非常细腻的海洋动植物、海藻、花卉和放射虫的骨骼的插图(图 5-10)。他的插图生动地体现了大自然赋予生物的绝妙的对称结构。

图 5-10　海克尔绘制的海洋生物插图

海克尔的插画生动地体现了自然界的数字美学。而在艺术史中，数学与艺术的联系是一个永恒的话题，无论是古希腊的"万物以人为尺度"，还是达·芬奇或丢勒等人对形式美法则的探索，以及达达主义和结构主义对图形的组合、拼贴、重构或随机变化的研究，都属于将艺术与科学联系在一起的努力。荷兰版画家埃舍尔（M.Escher，1898—1972）对几何学与数学的研究和表现则打开了数学通往艺术的大门。例如，在传统绘画中，趋向消失的点用来代表无穷远，但埃舍尔则通过《上和下》《高和低》《凸和凹》《相对性》《另一个世界Ⅱ》等绘画作品摒弃了这种透视法则，向人们展示了"从另一个视角"看世界的奥秘。通过球面透视、散点透视、视错觉透视等完全不同的绘画图式，埃舍尔揭示了人类视觉的局限和大千世界的奇妙。例如，埃舍尔在1953年创作的石版画《相对性》（图5-11）就通过45°透视焦点的设计展现了一个奇幻的世界。他在1938年创作的版画《昼与夜》（图5-12）同样表现了宇宙循环、无穷和秩序的概念。

图5-11　埃舍尔的作品《相对性》局部

图5-12　埃舍尔的作品《昼与夜》

埃舍尔的许多版画都源于悖论、幻觉和双重意义。他的木刻表现手法严谨细致,如同数学逻辑,但同时又生动活泼,充满了艺术想象力。埃舍尔的《星空》和《另一个世界Ⅱ》(图 5-13)就是这类作品的代表。多点透视是埃舍尔的许多版画的特点,而各种生物(如蜥蜴、鸟或者鳄鱼)则代表与自然界息息相关的生命。

图 5-13　埃舍尔的作品《星空》(左)和《另一个世界Ⅱ》(右)

平面镶嵌是黄金分割与对数螺旋在平面上的体现,也是埃舍尔最感兴趣的题材。1956 年,埃舍尔创作了平面镶嵌作品《越来越小》(图 5-14,左)。其中每一个聚集点都由几条蜥蜴头尾相交而成,并且从外向内逐渐缩小,到中心处则达到数学上的无穷小。这是在计算机出现之前由画家手绘的最美丽的分形几何学图案。他的另一幅平面镶嵌作品《天使与魔鬼》(图 5-14,右)同样表达了无穷和极限的数学概念。

图 5-14　埃舍尔的平面镶嵌作品《越来越小》(左)和《天使与魔鬼》(右)

5.4 重复迭代与复杂性

编程与数字美学的核心在于利用计算机的强大处理能力进行设计。计算机可以无限制地反复执行一系列绘图指令，这意味着只需几行代码就可以生成复杂的图形和模式。通过不断组合和重复执行不同的子程序，计算机能够像一个"绘图机器"一样，生成复杂多样的视觉效果。根据曼诺维奇的思想：媒体＝算法＋数据结构，当程序员定义了一组通用的规则（算法）和绘图参数（数据结构）后，计算机不断反复运行这个程序并生成最终的视觉效果。因此，相同的编程指令集可以创建各种独特且丰富的艺术表现形式，并完成任何传统绘图过程所无法实现的图形效果。例如，2013年，日本teamLab推出了一个采用大数据实时渲染的作品《永恒怒放的花》（*Time-blossoming Flowers*，图5-15）。该作品表现的是一个花团锦簇的巨大植物，每天24小时不断旋转、运动、花开与花落，展现了生命之美和死亡的震撼。这个作品通过内设的"生长程序"随机完成花开花落和四季轮回。该作品不仅在视觉上非常震撼，而且也成为诠释计算机"重复迭代与随机性"的经典作品之一，即作品中植物的"生长规律"由算法控制，而时间进程中的数据结构的变化则产生了花开花落、生长凋零的无穷变化。

图 5-15　日本 teamLab 的作品《永恒怒放的花》

重复是许多数字设计过程的核心概念。复制、粘贴或"步进和重复"的过程在许多软件绘图工具（如 Illustrator）中很常见。这种操作可以不断重复，精确地再现和变换形状（如缩放、旋转和移动等），由此可以创建复杂的图形，如花瓣或螺旋等。虽然这种过程并不复杂，但它们产生了多样性的图案。因此，通过重复缩放和移动，用最简单的形状也可以创建如万花筒般的图案阵列。重复也是计算机编程的重要思想之一。代码可以快速、准确地执行重复指令进行计算或对大数据进行排序，这是计算机的核心功能。通常来说，每种编程语言都会包含一系列循环（重复）指令或函数，它们是代码结构和编程环境的一部分。一些计算机语

言指令（如 draw()）可以连续执行，只要该程序在正在运行，计算机就会不断重复运行该指令。还有其他的专门用于循环（迭代）一定次数的重复指令，如 for 循环或 while 循环等。艺术家使用循环可创建具有清晰视觉结构的动态效果或图形。通过循环不仅可以缩放、移动或旋转形状，而且可以产生清晰、整洁和具有丰富视觉冲击力的图形。例如，算法艺术家玛瑞斯·沃兹的数字插画（图 5-16）就是巧妙地利用重复、迭代、缩放、变形和色彩代码生成的具有数字美学特征的经典作品。

图 5-16 沃兹的数字插画

创建数字图案最简单方法就是使用连续重复的数学计算叠加模式。叠加运算用于创建可重复的网格并产生视觉上的次序、和谐与平衡的感觉。例如，艺术家卡赛·瑞斯（Casey Reas）的 Processing 实验插画（图 5-17）就通过叠加运算产生了形如鸟巢或花丛的数字图案。在编程环境中，生成数字序列是实现视觉效果的直接手段。只需进行简单的数学计算，如增加或减少变量值，就可以创建数字序列。同样，也可以自定义任何视觉属性，如尺寸、透明度、位置、角度、颜色或动画等，由此能够实现更复杂的视觉效果。重复、迭代与变形也是传统艺术设计的基本原则。艺术家和设计师通过广泛的创作实践将这种规则应用于各种视觉创意，例如，古代阿拉伯的挂毯就创造了具有高度装饰性的几何镶嵌图案，这种简单几何形状的重

复拼贴与变形启发了数字创意的灵感。瑞士现代主义风格的海报作品（图 5-18）也是借助数字美学创造出视觉节奏感、平衡感与和谐感的范例。此外，激浪派艺术作曲家约翰·凯奇（John Cage）对音乐结构的探索和对位实验也同样应用了重复、迭代与变形原则。

图 5-17　瑞斯的 Processing 实验插画

图 5-18　瑞士现代主义风格的海报作品

5.5　随机性的艺术

如果说简单重复迭代的数字序列可以产生有规律的图案，那么随机性则会产生不确定性和视觉噪声。随机性的概念作为视觉传达的一部分有着非常重要的地位。艺术家和设计师以不同的方式对其进行过很多探索和实验，其中最有名的就是欧洲 20 世纪 40 年代末法国画家、雕刻家和版画家让·杜布菲（Jean Dubuffet）的原生艺术绘画（图 5-19）以及美国行为画家、抽象表现主义大师杰克逊·波洛克（Jackson Pollock）的行为绘画（图 5-20）。波洛克采用其经典的"滴墨法"进行的艺术创作无疑结合了艺术家的想象力与随意挥洒油墨的"随机性"。

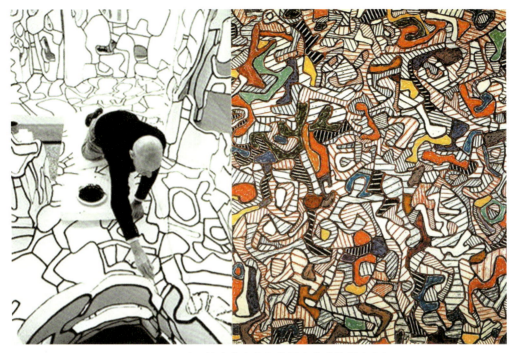

图 5-19　让·杜布菲（左）的原生艺术绘画（右）

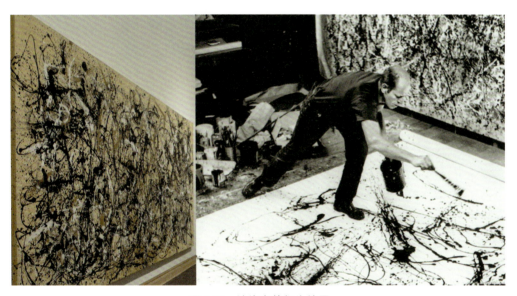

图 5-20　波洛克的行为绘画

随机性在艺术创作中的重要性在于：偶然的或不受控制的视觉元素往往会使得艺术家能够超越视觉上的可预测性，从而进入由其他不可预测的外部元素或潜意识力量支配的区域，这不仅带给艺术创作更大的自由度，而且打破了艺术家自身风格、习惯或思维定式对创作的束缚。然而，机会和意外（即随机性）的引入并不意味着作品完全没有艺术家的影响。即使在随机过程中，一些视觉参数和属性也必须由艺术家或设计师自己来定义或者取舍。例如，波洛克在采用"滴墨法"绘画时，通过选择不同黏稠度的彩色涂料，使得随机的颜料在

画布上的流动与定型更符合他所期待的线条特征。因此，随机的过程涉及受控因素和不受控因素之间的平衡，其中，艺术家可以设定程序的约束条件并做出最终判断，由此决定应用多大程度的随机性以及何时完成该部分画作，但随机性有趣的结果之一就是往往会导致意外的收获。

例如，艺术家卡赛·瑞斯的 Processing 实验插画（图 5-21，左）虽然是由一系列计算机指令所绘制的，但绘画的最终结果却是由随机性所决定的。这是数字时代的作者对 60 多年前波洛克的"滴墨法"绘画的呼应。同样，福瑞德（Field）创新设计工作室利用计算机随机动态的程序为全球纸张制造商史密斯（Smith）公司设计了超过 1 万幅具有独特风格的数字插图（图 5-21，右）的印刷宣传品。该工作室使用随机生成过程制作了这些充满活力的彩色画作，其创新的设计流程以及风格的多样性拓展了图形设计和数字印刷领域的边界。

图 5-21　卡赛·瑞斯的插画（左）和福瑞德创新设计工作室的插图（右）

在计算机环境中，利用特殊的函数可以生成随机数值，然后可以将其应用于图形的一个或多个可视元素上。因此，艺术家可以通过在程序中添加随机函数来生成不可预测的可视化设计作品。通过插入随机函数，这些图形的形状、大小、颜色、线宽和线的方向都可以在指定范围内变化，而每次运行程序会产生不同的结果。在实践中，艺术家对于随机性的干涉往往是至关重要的，因为程序所产生的随机性往往会导致过强的噪声，也就是混乱而没有节奏韵律的视觉效果。因此，艺术家对程序的理解与设计在这里起着决定性的作用。赫尔格·李普曼（Holger Lippmann）是一位德国艺术家，他通过 Processing 编程来创作作品。为了产生随机性的结果,他使用了柏林噪声（Perlin noise）的人工干涉方法。柏林噪声是由工程师肯·柏林（Ken Perlin）在 20 世纪 80 年代提出的一种随机生成自然噪声的算法。该函数具有比纯粹的随机数更"自然"的数字序列，因此可以用来模拟人体的随机运动、蚂蚁行进的线路等，还可以模拟云朵、火焰等非常复杂的纹理。经过柏林噪声处理后的数字插画看上去更像是彩

色波浪或者彩色沙丘（图 5-22）。使用计算机生成的随机数值使得该作品不仅具有自然主义的风格，并且也意味着该作品的每个版本都是唯一的。

图 5-22　经过柏林噪声处理后的数字插画

5.6　可视化编程工具

　　Processing 是开源的编程语言，是专供设计师和艺术家使用的编程语言，利用它，不需要高深的编程技术，便可以实现梦幻般的视觉效果及设计出数字媒体交互作品。目前，许多国外艺术院校将 Processing 作为媒体艺术与技术专业的入门课程。"用数字来设计"是 Processing 独创的交互程序设计方法。它的思想是：当你简单地写一行代码后，就会在屏幕上生成一个圆；再增加一些行代码，圆便会跟着鼠标走；再增加一些行代码，圆便会随着鼠标的点击而改变颜色。这些代码称为草稿（sketch）。草稿是艺术创作的一种有趣而便捷的思

维方式，可以让人在短时间内探索出很多想法。"草稿"一词就是强调艺术家和设计师在计算机屏幕上画图就如同在纸上作画一样。Processing 提供了一种可视化、创造性的编程方式。图 5-23 所示的蚯蚓般的图形就是借助 Processing 代码通过移动鼠标实现的。

图 5-23　借助 Processing 简单的代码通过移动鼠标绘制的图形

绘制这个图形的 Processing 代码如下：

```
void setup(){                          // 设置初始画布尺寸
  size(800,380);
  smooth();                            // 渲染为光滑曲线
}
void draw(){                           // 绘制曲线
  if(mousePressed){
    fill(255);                         // 如果按下鼠标按键，填充白色，线为黑色
    stroke(0);
    ellipse(mouseX,mouseY,90,90);      // 鼠标移动时，绘制直径为 90 像素的圆形
  }else{
    ellipse(mouseX,mouseY,0,0);        // 如果不满足上述条件，绘制直径为 0 像素的圆形
  }
}
```

图 5-24 所示的用鼠标绘制的图形似乎更复杂，但无非增加了几个变量，如画笔尺寸变量（variableEllipse）和速度变量（speed）等。Processing 代码简洁但功能强大，该语言是 Java 语言的延伸并支持许多现有的 Java 语言架构，但它在语法上非常简单，而且有许多贴心及人性化的设计，非常适用于艺术创作。

图 5-24 利用 Processing 代码实现的用鼠标绘制的图形

绘制这个图形的 Processing 代码如下：

```
void setup() {
  size(640, 360);
  background(102);
}
void draw() {
  variableEllipse(mouseX, mouseY, pmouseX, pmouseY);
}
void variableEllipse(int x, int y, int px, int py) {
  float speed = abs(x-px) + abs(y-py);
  stroke(speed);
  ellipse(x, y, speed, speed);
}
```

基于 Processing 代码设计的互动媒体作品具有交互性、延续性、系统性、灵活性、随机性等特点，而这些正是未来数字媒体艺术发展的主要方向。尤其是随机性在模拟自然生长、变异、遗传和多样性等方面有着巨大的优势。就大多数的互动媒体作品而言，通过随机算法就可以模拟自然界的飞鸟成群、风花雪月、繁花似锦等景象或者各种变幻莫测的图案

（图5-25）。这种属性赋予作品可变性与互动性，欣赏者不仅能够感受到作品带来的惊喜，同时还可以通过和作品的"交互"来产生更奇幻的视觉效果。

图 5-25　利用 Processing 代码生成的树木（上）和图案（下）

　　Processing 的基本开发思路是让交互式图像编程更容易。这个思路和 LOGO 语言、NetLogo 语言或 BASIC 语言类似，但功能更强大。当 Processing 独立使用时，可以看作一款视觉多媒体设计工具，主要应用于平面设计、展示和动画设计领域。但 Processing 的能力不限于此，在相关硬件支持下，它能够完成复杂的互动媒体设计系统。同时，也可结合 Arduino 等相关硬件，利用它设计出完整的交互系统，开发出完善的交互产品，因此它的拓展性极强。国外 Processing 的用户主要是艺术家和设计师群体，由于该软件的开源性，相关论坛、网站等资源比较丰富，研究氛围良好。例如，官方网站 https://processing.org/ 提供了大量的范例和源代码。Processing 也支持 3D 图形，它有 P3D 和 OpenGL 两种渲染模式。其中，P3D 是 Processing 内置的渲染模式，而 OpenGL 则以库的形式存在。

　　Processing 采用库的形式实现功能的拓展。在 Processing 网站上除了自己的核心库外，还有上百个第三方库提供了对声音、图像、视频、数据/网络、硬件、可视化和矢量图的支持，甚至包括对计算机视觉、电子装配等多种需要的支持。这些库拓展了 Processing 在音频、视频、网络和串口等方面的功能，甚至进入了计算机视觉处理、虚拟现实和电子装配等领域，可以帮助设计师实现梦幻般的视觉效果及媒体交互作品。与其说 Processing 是程序语言，不

如说它是设计软件更为贴切。它不仅简单实用，而且在快速实现与深度开发上都具有很大的优势。Processing 是一种具有前瞻性的编程语言。它支持 Java 语言架构，而 Java 是互联网时代最重要的跨平台编程工具，对于手机、游戏、数据分析和互联网软件的开发的重要性不言而喻，尤其在移动设备方面，这就为基于 Processing 的互动媒体的实际应用开辟了广阔的市场。

Arduino 是一款便捷灵活、方便上手的开源电子原型平台，包含硬件（各种型号的 Arduino 板）和相关软件（Arduino IDE）。它本身是一块基于开放源代码的简单 I/O 接口板，使用类似于 Java 或 C 语言的开发环境。用户可以使用 Arduino 与 Processing 编程结合作出互动作品。Arduino 能通过传感器来感知环境，并通过控制灯光、马达和其他的装置来影响环境。它不仅可以独立使用，也可以支持 Processing、Max/MSP、VVVV 或其他互动软件。同 Processing 一样，Arduino 软件可以免费下载和使用，将它与 Processing 结合，就可以开发出令人惊艳的互动作品（图 5-26）。

图 5-26　Arduino 硬件（左下）与 Processing 编程结合作出的互动作品（上、右下）

VVVV 也是一种可视化编程工具，对于实时的视频交互来说更为简洁实用。它可以用于音频可视化、动态媒体图形设计。虽然它是一个编程环境，但使用图形工具编辑器，允许通过类似 AfterEffect 的节点拖曳的方式创建网络式的交互环境，而无须编写代码。其官网 www.vvvv.org 提供了学习社区、库资源下载和各种插件等。

openFrameworks 是一个创意编码软件。艺术家和设计师可以通过交互方式设计和制作图形、声音、视频等媒体作品。openFrameworks 也是一种编程语言并支持多种编程语言的框架，因此其功能很强大，特别是在创建 3D 图形和实时交互作品方面有着很强的优势，但它对初学者来说可能不太容易掌握。其官网 www.openframeworks.cc 提供了技术支持。

5.7 自然与生长模拟

我们生活的世界是一个极其复杂的环境，分形现象广泛存在于自然界，从云雾、山川、河流到植物果实都有"自相似"的特征（图5-27）。而分形学是一种描述不规则的复杂现象中的秩序和结构的数学方法。"分形"这一词语本身具有"破碎""不规则"等含义。通过计算机的分形算法可以模拟大千世界的景观（图5-28），因此分形成为计算机图形学的重要领域之一。

图5-27 自然界的云雾和山川、河流都有"自相似"的特征

图5-28 自然界的分形植物（左）与计算机编程得到的植物模型（右）

自然界与数字世界存在着极其相似的模型。分形现象很容易在自然界特别是在植物界中找到。例如，在蕨类植物中，整个植株的形状与每个分枝甚至每个叶片的形状都存在高度的相似性，这种结构称为"自相似"结构。如果把一张蕨类植物图像的局部放大，再做细节上的观察，会发现更加精细的相似结构。编程中的递归、迭代和有机结构共享一个规则。1968年，美国的生物学家奥斯泰德·林德梅耶（Aristid Lindermayer，1925—1989））提出了描述植物生长的数学模型L-System，其基本思想可解释为一个理想化的树木生长过程。即从一条树枝（种子）开始发新芽、长新枝，而新枝又都发新芽、长新枝……最后长出叶子。这一生长规律体现为斐波那契数列：1，1，2，3，5，8，13，21，34，55，…，如果该序列的第n项为F_n，则有以下递推关系式：

$$F_{n+2} = F_{n+1}+F_n \quad (n=1,2,3,\cdots)$$

用计算机指令可以描绘这个算法：

$$F \rightarrow F[+F]F[-F]$$

其中，F 为画线，+ 为左转，– 为右转；[为开始长新枝，] 为结束长新枝。L-System 的植物生长过程如图 5-29 所示。

图 5-29　L-System 的植物生长过程

林德梅耶的植物生长模型是建立在分形数学基础上的。分形数学是自然、数学和美之间的桥梁，代表了人类对于宇宙混沌、次序、和谐、运动、碰撞和新生等哲学问题的思考和顿悟。这种分形结构用数学公式可以表示为 $Z_{n+1}=Z_n^2+C$；这个公式通过计算机进行反复运算就可以产生无穷无尽的美丽图案。这些局部既与整体不同，又有某种相似的地方。可以在代码中使用该公式来创建类似植物形状的分支结构。图 5-30 展示了通过 Processing 代码

图 5-30　通过 Processing 代码设计的分形植物

（图 5-31）设计的植物，虽然这 4 棵树有着相似的结构，但细节却不尽相同，而这些变化仅仅是调整了算法中的几个参数，如分枝数目或密度（branch）、树干的粗细（strokeWeight）、树枝的生长方向（rotate）等。如果对这些参数进一步加以调整，就可以得到这些植物的生长模型。此外，如果将这个过程与交互触发机制相联系，就可以实现植物与人类互动的效果。

```
void setup()
{
    size(600,600);              //画布尺寸
    smooth();                   //光滑渲染
    noLoop();                   //非循环
}
void draw()
{
    background(255);
    strokeWeight(10);           //树枝粗细
    translate(width/2,height-20);//生长方向
    branch(0);                  //分枝数量
}
void branch(int depth){
 if (depth < 12) {              //分枝层级
   line(0,0,0,-height/10);
   {
    translate(0,-height/10);
    rotate(random(-0.1,0.1));
 if (random(1.0) < 0.6){        //分枝随机数
    rotate(0.3);
    scale(0.7);                 //分枝大小及方向
    pushMatrix();
    branch(depth + 1);          //迭代运算
    popMatrix();
    rotate(-0.6);
    pushMatrix();
    branch(depth + 1);
    popMatrix();
   }
   else {
    branch(depth);              //继续迭代
   }
  }
 }
}
```

图 5-31　生成分形植物的 Processing 代码

由于分形艺术具有描述大自然形态的特点，分形图案发生器或插件也成为 Photoshop 和 CorelDRAW 等软件的必备工具；三维动画软件（如 3ds Max、Maya 等）也将其作为山脉、地貌、云雾和植物的发生器。这些软件也利用同类算法来模拟爆炸、烟雾、闪电、海洋等自然现象。著名的自然景观软件 SpeedTree 通过分形树的侧栏来展示出一棵树的分形层级（图 5-32）。通过分形软件，人们不仅可以构建一棵树，而且还能够构建森林、草原、湖泊和美丽的自然世界（图 5-33）。

分形体现了数学和大自然美学之间的联系，通过计算机编程产生的图案，有的类似宇宙混沌初开的情景（图 5-34），也有的似含苞待放的植物（图 5-35）。这些令人目不暇接的精美分形图案（如螺旋状、羽叶状的图形）不仅使数学家、生物学家为之迷恋，而且使许多艺术家趋之若鹜，他们认为，在这些无穷放大或缩小的自相似的螺旋形结构中

图 5-32 SpeedTree 界面

图 5-33 通过 SpeedTree 构建的自然生态景观

蕴藏着宇宙的奥秘和自然美学。分形除了可以产生无穷变化的抽象图案外,还为借助计算机来模拟自然、生物提供了重要的技术支持。分形图案不仅在科学研究上有很大的价值(如推演宇宙演化和生物进化规律),而且可以直接应用到服装、印染、喷绘和装饰设计中。

图 5-34　分形艺术作品 1

图 5-35　分形艺术作品 2

5.8 风格化智能艺术

计算机介入艺术创作可以有多种形式。非真实感渲染（Non-Photorealistic Rendering，NPR）和人工智能（神经网络）风格化艺术是目前计算机图形学和艺术最前沿的领域。NPR 首先由软件科学家大卫·希尔森（David Salesin）和维克布什（Winkenbach）在 1994 年的一篇论文中提出。NPR 广泛应用于模拟油画、素描、水墨、插图和漫画并出现在实验动画等领域。例如，钢笔素描、水彩或彩墨是非真实感绘制的一个重要内容，传统三维建模的卡通人物通过 NPR 工具可以产生仿真漫画的效果（图 5-36）。NPR 插件也应用到各种三维软件中。例如，SOFT Pencil+ 就是一款针对 3ds Max 的一个 NPR 插件，它可以借助 NPR 技术将 3D 建模转换成艺术风格漫画（图 5-37）。

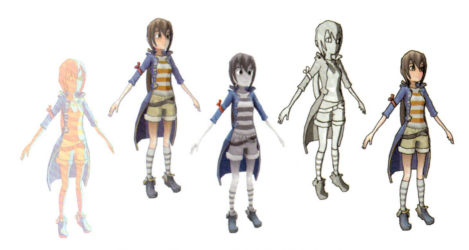

图 5-36　利用 NPR 工具创作的计算机艺术作品

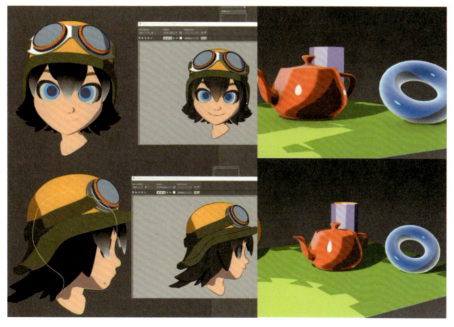

图 5-37　SOFT Pencil+ 软件可以借助 NPR 技术将 3D 建模转换成艺术风格漫画

2001年，美国著名的独立导演理查德·林克莱特（Richard Linklater）成功制作了基于图像及视频渲染的电影《半梦半醒的人生》（*Waking Life*），他通过 NPR 软件的卡通渲染功能把实拍图像及视频转换成预先设定的卡通风格，他还请专业动画师把其中的许多部分做了艺术性夸张（图 5-38）。该片一经推出，即引起轰动，成为首部成功的 NPR 商业电影。

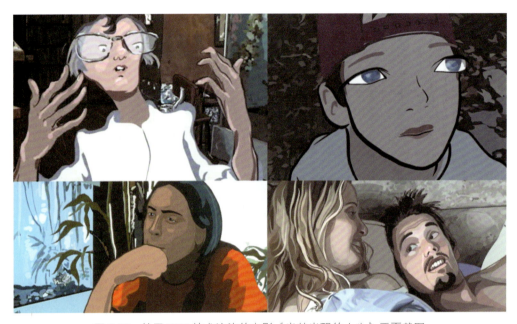

图 5-38　基于 NPR 技术渲染的电影《半梦半醒的人生》画面截图

2013 年第 85 届奥斯卡奖最佳动画短片《纸人》（*Paperman*）就是利用 NPR 的轮廓算法制作的动画（图 5-39）。该片讲述了发生在纽约的一个美丽邂逅的故事：一个男人在上班途中偶遇一名美丽女子，本以为这只是一面之缘，谁想到那个女子就在街对面的大楼里。凭借着一摞纸、一颗真心、想象力和好运气，这个男人开始了吸引对面女子注意力的努力。虽然人物是三维模型，

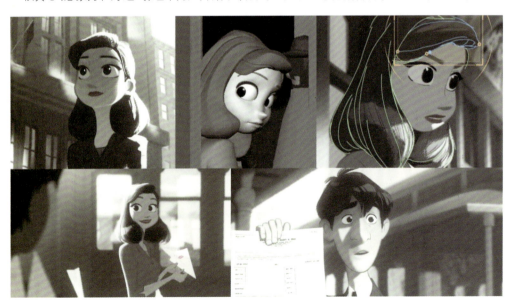

图 5-39　利用 NPR 的轮廓算法制作的动画短片《纸人》

但通过 NPR 技术又使得该片带有手绘卡通特有的轮廓化和波普化的特点，令人回味无穷。

借助 NPR 的不同算法，可以实现对物体外轮廓和内轮廓的描绘，如结合了外轮廓、阴影线和内轮廓产生漫画式简笔画效果。目前这一成果已广泛用于数字动画创作。人工智能未来学的教父雷·库兹威尔（Ray Kurzweil）在其 1998 年出版的《精神机器时代》一书中预测，到 2020 年，自动机器艺术将会流行，机器人艺术家将"超越"人类艺术家。虽然这个预言似乎有些遥远，但科技公司将人工智能（神经网络）用于风格化艺术的探索却是事实。2015 年，谷歌公司借助神经网络创作了一系列风格化艺术作品（图 5-40，上）。

此外，谷歌工程师还借助人工智能来训练机器"创作"。他们将数百万张图像输送到神经网络，直到系统开始识别出某种规律以及图像中的特定对象。谷歌公司的软件工程师亚历山大·莫德温采夫（Alexander Mordvintsev）在博客中写道："我们要求神经网络，无论你看到的是什么，让它看上去更为明显！这样就产生了一个反馈回路，如果一片云看上去有点像一只鸟，神经网络通过后台处理将使它看上去更像一只鸟。随后神经网络会在下一次处理时更加清晰地辨识出鸟的形象。这个过程循环往复，最后一只高度细节化的鸟就会在画面中出现。"由此即可产生具有某种迷幻风格的绘画（图 5-40，下）。这项研究也可以为人们进一步了解艺术家的大脑提供一些帮助。

图 5-40　谷歌公司借助神经网络创作的风格化艺术作品（上）和
借助人工智能创作的迷幻风格的绘画（下）

5.9 海量数据的美学

2012 年,在日本东京晴空塔里出现了一幅《东京晴空塔壁画》(*Tokyo Skytree Mural*,图 5-41)。这个巨幅景观鸟瞰图是猪子寿之领衔的 teamLab 团队利用海量数据展示大都市景观的杰作。这个作品有 40m 长、3m 高。13 块大屏幕将这幅巨画拼接成无缝的整体。它类似动态的《清明上河图》,将东京在江户时代的历史与未来相互穿插,丰富、细致地表现了东京鸟瞰的宏大景观。而细节之处的车水马龙、市井百姓、妖魔鬼怪则以二维动画表现,成为可近观、可远眺的大型动态作品。该作品借鉴了 2.5D 游戏的 45° 平铺视角,用海量的手绘与 GC 结合,呈现了一幅现实与虚构、历史与未来交织的"东京浮世绘"。

图 5-41　日本 teamLab 团队的动态作品《东京晴空塔壁画》

猪子寿之在 2014 年接受《艺术新闻中文版》采访时,以上述作品为例阐述了数字艺术的海量数据的美学思想:"科技拓宽了艺术的表现形式。其中一种方式是把艺术扩展为无尽的体验,就像我们的作品《永恒怒放的花》中不断变化的图像那样;另一种方式是改变艺术作品与观赏者间的关系,正如我们在《无序中的和谐》里所做的那样。另外,科技能够让我们在作画时使用海量的信息。倘若没有技术的协助,没有人能在有生之年处理完如此巨大的

信息量。我们在东京晴空塔里展出的《东京晴空塔壁画》就是个很好的例子。"在近10年来的创作实践和思考过程中，猪子寿之敏锐地发现了"海量数据的美学"独特的艺术语言，并通过这种艺术语言创造了前所未有的奇观和互动体验。在时间、空间和与观众的交互过程中，这种大型的环境体验装置会呈现出独有的魅力和商业开发的前景。

猪子寿之总结到："teamLab的创作主要是将数字艺术展现在真实的空间内。我相信这些以数字艺术形式展现的作品都会丰富艺术概念并带来新的体验。即使物质化的材料的冲击力是很强的，但我仍然觉得数字艺术能扩展艺术的可能性，为探索艺术和人的关系提供条件。我发现这是一件非常酷的事情。换句话说，现在人们的意识里数字艺术创作仍然比实体创作低一个等级。我们在努力平衡实体创作和数字创作的价值，希望能够打破人们对于实体创作的过分热爱。"针对大数据时代成长起来的儿童，teamLab团队还打造了一系列充满童趣的数字娱乐体验馆，如3D涂鸦艺术城（3D Sketch Town，图5-42），让小孩子的涂鸦画成为大屏幕上运动的"小汽车"。首先扫描儿童涂鸦作品，打印彩色车模的平面图，再通过小朋友手工剪贴制作出立体的"纸汽车"，最后再通过数码相机将这些"纸汽车"数字化并导入大屏幕，这样小朋友就能够看到自己的手工劳动变成"动画"的成果。该装置艺术结合了涂鸦、扫描、手工与数字化，最后通过大数据实现了这个"3D涂鸦艺术城"。这是将儿童教育、数字娱乐与高科技相结合的精彩案例。

图5-42　日本teamLab团队的数字娱乐体验馆——3D涂鸦艺术城

5.10 自动绘画机器

在计算机绘画过程中，如果操作者只是给出初始状态，或者没有任何提示，完全由计算机根据程序自主或随机完成绘画过程，这个过程就可以理解成和机器智能（人工智能）有关的艺术。这种计算机绘画带有一定的自主性或随机性，可以称之为智能艺术（intelligent art）。一些专家认为，这种艺术通常无须任何人工指令输入或者干涉，就可以根据程序完成作品的呈现，如某些基于遗传算法的程序。但目前计算机自主绘画仍然是一个有争议的概念，实际上往往需要根据艺术家或程序员所指定的程序进行，完全依靠机器学习来完成艺术训练并实现创意还不现实。

美国艺术家哈罗德·科恩（Harold Cohen，1928—2016）是一位试图制造自动绘画机的探索者。科恩是美国加州大学圣地亚哥分校教授。早在 1990 年，他就推出名为 AARON 的计算机自主艺术创作软件。该软件不须人工输入或干涉，就能凭借程序本身的"展开"来绘制抽象艺术、静物和人像画（图 5-43）。2010 年，美国媒体艺术研究学者拉玛·豪兹雷恩（Rama Hoetzlein）高度评价了哈罗德·科恩对计算机艺术的贡献，认为科恩是艺术领域遗传算法的开拓者。科恩在计算机人工智能和艺术交叉领域的工作吸引了许多媒体和公众的关注，他也在一些现代艺术博物馆（如伦敦泰特美术馆）展出了由 AARON 创作的艺术作品。

图 5-43　AARON 绘制的作品

20 世纪 80 年代后期，科恩利用 C 语言和 LISP 语言开发了 AARON。1995 年，在波士顿计算机博物馆，由 AARON 控制的喷绘机进行了现场作画表演。虽然 AARON 能够通过科恩输入的规则来创造新的图像，但科恩承认 AARON 仍不算是完全独立的"艺术家"。科恩最关心的是如何使 AARON 具有自我学习的能力。美国未来学家、谷歌技术顾问、人工智能专家雷·库兹韦尔（Ray Kurzweil）评价说："科恩的 AARON 可能是目前计算机视觉艺术家

中最好的典范，当然也是计算机应用于艺术领域的主要范例之一。科恩已经把关于素描和绘画的上万条规则输入程序，包括人物、植物和物体的造型、构图和颜色的选择。AARON 并没有试图模仿其他艺术家，它具有自己的风格，因此它的知识和能力也只能保持相对的完整。当然，人类艺术家，包括最优秀的艺术家也都有自己的局限。因此，AARON 在艺术上的多样性相当值得尊敬。"

AARON 最吸引公众兴趣的是它在 2005 年"创作"的一系列水彩风格人物画，有些接近修拉的印象派风格（图 5-44）。虽然对这些图案是否是由计算机完全自主实现（即无须任何人工干预）目前仍然存在着一定的争议，但科恩作为该领域的先锋探索者则是受到公认的。库兹韦尔指出：随着计算机显示器和自主绘画软件的进步，计算机会成为展示绘画的一种极好的载体。未来大多数视觉艺术作品都是人类艺术家和智能软件合作的结晶。这些"数字画框"可以通过语音来变换其展示的艺术作品，包括人类艺术家或人工智能软件实时创作的艺术作品。库兹韦尔预言：在未来，所有艺术形式都会有虚拟艺术家。所有的视觉、音乐和文学艺术作品通常都包含着人与机器智能的合作，因此，未来艺术智能化的趋势可能不是设计能够像人类一样画画的机器，而是建立人与计算机共同创作的艺术环境。艺术创作不仅是结合了社会、文化、地域的非常个人化的创造性工作，而且与艺术家的个人经历、技能与风格息息相关。这些内容不仅无法"量化"，也很难用语言描述。因此，完全依赖机器自主模仿艺术家的行为往往很难产生让观众有情感共鸣的作品。但正如前面所述的编程艺术或谷歌的人工智能艺术一样，如果能够结合艺术家的创意思维与计算机大数据的优势，特别是结合计算机在媒体表现领域的潜在优势，不仅可以进一步传承科恩等艺术家的探索，而且可以通过自己构建的自动创意系统来实现"人机共创"这个梦想。

图 5-44　AARON "创作"的水彩风格人物画

5.11 数学与3D打印

自然界中的很多动植物都具有规则的尺寸，可根据数学方程来绘制。例如鹦鹉螺的螺旋线就是被称为斐波那契数列的古老数学概念的自然体现。斐波那契数列以有规律的方式展开，从第三个数字起，每个数字都是前两个数字的和，以简单的规律就可以生成以下序列：1，1，2，3，5，8，13，21，34，…。该数列所产生的比例和螺旋形状在自然界几乎随处可见。例如，生命密码DNA的双螺旋、银河系的旋转星云、树枝的分叉顺序、蕨类植物和洋蓟花的形状甚至海洋漩涡的波动模式都是如此。在这些图形中，螺旋之间的距离和线段长度的比例是0.618，也就是黄金分割比。这个比例符合人类潜意识中根深蒂固的审美模式。画家达·芬奇曾将人体比例与黄金分割比相联系。人们在《蒙娜丽莎的微笑》中就发现了黄金分割比和螺旋线结构的关系（图5-45）。

图5-45 《蒙娜丽莎的微笑》中的黄金分割比和螺旋线结构的关系

古代的思想家把美和数学、对称与和谐画上等号。例如，古希腊哲学家毕达哥拉斯将美归结为数学的法则和比例（如黄金分割比、金字塔结构的宇宙），从而建立了完整的理性主义思想体系。古希腊哲学家认为，美在于和谐，美应当是完美的。毕达哥拉斯认为："数是一切事物的本质，整个有规定的宇宙的组织就是数以及数的关系的和谐系统。"他们从数的哲学出发，提出美是和谐、美在于对称和比例的命题。从苏格拉底开始，一直往下，贯穿着一条人类对美的认识的主线，即人类认为美是建立在比例和数的基础上的。组成美的基本成分有4个：清晰、对称、和谐和生动的色彩。柏拉图说：美在于恰当的尺度和大小，在于各个部分以完美和谐的方式连成统一的整体。而在许多数学家和物理学家看来，数学无疑具有与生俱来的内在美。任何形式的透视、比例、对称都可以量化并计算出黄金分割比，并且成为美学标准的量化指标。

因此，模仿大自然"设计智慧"的最有效的办法之一就是运用数学规律或算法模拟自然规律生成形状。虽然人们对分形艺术已经研究了几十年，但它仍然只存在于虚拟世界。而

3D打印技术的出现则使得人们梦想成真，有了快速将数学模型转换为艺术品的途径。例如，2015年，斯坦福大学讲师、三维艺术家和设计师约翰·埃德马克（John Edmark）就根据植物和花卉上普遍存在的斐波那契螺旋的现象设计了一组名为《盛开》（*Blooms*，图5-46）的3D打印动态雕塑作品。当这些花瓣在闪光灯下旋转时，它们似乎正在成长和发育。埃德马克发现，如果根据黄金分割比来计算花瓣的旋转角度和方向，也就是按照137.5°的夹角来设计花瓣，雕塑的花瓣就会出现有动感的幻觉，也就是在灯光的变幻下出现"绽放"的效果。137.5°被称为"大自然的奇妙数学密码"，许多植物的球果、花瓣都会根据这个规律生长。约翰·埃德马克将大自然的奥秘通过3D打印完美地呈现出来。

图5-46　约翰·埃德马克的3D打印动态雕塑作品《盛开》

美国著名3D打印艺术家约舒华·哈克（Joshua Harker）的作品在细节上表现出众，被

誉为 3D 打印艺术的典范。他说:"我的艺术作品旨在发挥表现形式的极限……探索能达到什么效果以及如何达到这种效果。"2014 年,哈克利用自己的头骨 CT 扫描的 3D 资料,同时参考古代原始部落的头骨纹饰图案,设计并打印了镂花般的头骨雕塑(图 5-47)。他开创的镂花头骨雕塑也成为代表目前 3D 打印技术最高水平的艺术作品。

图 5-47 哈克的 3D 打印镂花头骨雕塑

事实上，随着近年来3D打印技术精度的提升和打印成本的下降，3D打印已经改变了人们创造艺术的方式，在建筑、舞蹈、绘画、音乐乃至服装设计等领域的影响力也越来越大。彩色3D打印材料的普及也为艺术家的想象力打开了新的窗口（图5-48）。许多艺术家、设计师跃跃欲试，通过新媒体来展示他们的艺术创意。例如，印象派大师文森特·凡高以他的油画《向日葵》而闻名，这幅静物名作描绘了向日葵黄金般的色彩和美丽的形状。艺术家尼克·卡特（Nick Carter）利用3D打印技术+色彩喷绘重新构建了凡高名画中的向日葵（图5-49，左）。艺术家迪姆特·斯特伯（Diemut Strebe）在2014年推出了3D打印装置艺术作品《凡高的左耳》（图5-49，右）。

图5-48　彩色3D打印材料的普及为艺术家的想象力打开了新的窗口

图5-49　卡特的3D向日葵（左）和斯特伯的《凡高的左耳》（右）

数字雕塑具有极大的灵活性和可塑性，成为超越泥土材料的新媒体。例如，数字模型的可穿透性就给艺术家带来新的灵感。3D艺术家索菲亚·可汗（Sophie Kahn）的碎片化的雕塑作品就体现了一种穿透的审美（图5-50）。索菲亚·可汗还尝试构建一种"运动的美学"。她使用3D扫描技术捕捉模特的身体动态，再结合这些扫描数据重新建模，就创建了一个非静态的、具有时间性和呼吸感的身体。这些数字3D打印作品借助数字建模的可塑性，构建出具有动感和碎片化的空间形态，由此创造了数字3D打印作品的独特语言。

图5-50　可汗的数字3D打印作品

3D 打印技术的发展可能会超出人们的想象力，特别是新材料、新工艺的发展会为 3D 打印注入新的活力。虚拟环境的跨物理特征改变了由重力、比例、材质等定义的传统体验模式。同样，缩放、比例、移位、变形和 3D 拼接已成为数字雕塑领域中的常用技术，而这些在传统雕塑领域往往较难实现。目前，除了树脂外，3D 打印材料已经扩展到金属、玻璃、橡胶、水晶、木材和生物有机材料等。麻省理工学院媒体实验室副教授、中介事物（Mediated Matter）项目负责人、设计师和艺术家奈丽·奥斯曼（Neri Oxman）说："不久的将来，我们将可以打印三维骨组织、生态椅子，使用微型机器人建造建筑群，等等。未来比我们想象的更接近我们，事实上，它已经存在于我们中间。"奥斯曼不仅是科学家和建筑师，而且是非常有创意的服饰设计师。她是 2014 年维尔切克（Vilcek）创新奖的获得者。她的 3D 打印服饰作品成为纽约现代艺术博物馆（MoMA）的永久收藏品。波士顿美术博物馆、蓬皮杜中心和史密森学会等也收藏了她的创意作品。

2012 年，奥斯曼设计了可穿戴的 3D 打印作品，其灵感来自传说中的生物。2015 年，她与设计师克里斯托夫·拜德尔（Christoph Bader）和多米尼克·克劳伯（Dominik Kolb）共同设计了《流浪者》（Wanderers，图 5-51）可穿戴服饰，其灵感来自未来星际探索的想法。奈丽·奥斯曼结合设计、生物、计算机和材料工程等学科构建了她的独特创意。《流浪者》就是 3D 打印技术与玻璃工艺相结合的经典。他们首先用计算机生成优美的曲线模型，然后以熔融玻璃作为"打印"材料，产生具有不同厚度的柔性长管状结构，这样就可以提供一个供微生物在其中生长的环境，这些光合藻类可以成为宇航能源的原料。这项工作获得了美国《快公司》杂志的设计创新奖，并被美国著名的史密斯设计博物馆收藏。奥斯曼还于 2010 年在麻省理工学院媒体实验室主持了中介事务项目，在计算机辅助设计、数字制造、材料和合成生物学的交叉领域开展研究工作并关注"以自然为灵感的设计"。

图 5-51　奥斯曼和合作者设计的《流浪者》可穿戴服饰

以色列艺术家诺阿·芮维芙（Noa Raviv）利用 3D 打印设计了一系列风格前卫的时装（图 5-52）。为了表现立体、夸张的蝴蝶型图案，艺术家用计算机绘制了具有现代风格的线条和网格，然后通过 3D 打印使得她的设计灵感成为现实。3D 打印是科学与艺术的交汇，也会成为未来艺术家们有力的创意工具。

图 5-52　芮维芙的 3D 打印时装

5.12 数字媒体软件与设计

数字媒体软件都属于可视化（交互式）图形图像、三维建模及动画以及网络或移动媒体的设计工具。这些软件为设计师和艺术家提供了直观、快捷、高效和易学、易用的创意平台。事实上，任何软件背后都是由算法支撑的。无论是 Adobe Illustrator 还是 Photoshop，在其界面背后都隐藏着一个数字环境，由它们定义了屏幕上绘制的每个线条和形状的大小、位置、颜色以及其他特征的细节，即使用于创建最简单的线条或形状，每个绘图函数也都需要一组数字来定义精确的大小、位置、颜色等参数。虽然与直接编程相比，利用软件进行设计少了一些自由度和灵活性，但对于大多数未学过 C、C++、Java 或者 Python 的人来说，借助数字媒体软件进行创意是更有效率的选择。这样，设计师可以把更多的精力放在艺术语言的探索上，而软件则成为创意的辅助工具。

数字媒体软件根据其应用领域可以分为以下 5 类。

1. 数字绘画和图像处理软件

数字绘画和图像处理软件主要是 Adobe 公司的 Photoshop 和 Coral 公司的 Painter。这些工具的共同特点是：采用点阵化的手绘方式，色彩细腻，表现丰富；具有图层、选区等图像叠加合成功能；有个性化的画笔设置以及滤镜处理方式（图 5-53）。矢量图形软件（如 Illustrator CC）是目前应用最广泛的平面设计、插画及排版的创意平台（图 5-54）。

图 5-53　著名 CG 插画师穆文翰（Jerome Moo Wen Han）创作的荷花插画

图 5-54 矢量图格式的插图

2. 数字建模与三维动画软件

目前常用的数字建模与三维动画软件主要是 3ds Max 和 Maya，也有部分设计师用 Cinema4D 等进行建模和动画设计。这些软件包括建模、灯光与环境设计、绘画特效、布料、毛发、自然景观（花草、树木、山脉等）等实用模块。如果配有数字化的输出设备（如 3D 打印机），则可以输出各种复杂、漂亮的立体模型（图 5-55）。此外，三维动画软件还有动力

图 5-55 通过 3D 打印机输出的各种复杂、漂亮的立体模型

学（Dynamics）模块，如粒子、流体、刚体、柔体等动画编辑器，设计师可以用这些编辑器制作火焰、爆炸、烟雾、云海、风雪、弧光、流光或礼花等特效。部分软件也提供角色建模和动画设计模块。这些性能使三维动画软件能够广泛地应用到影视、动画、游戏、产品设计、模拟及仿真等领域。

3. 视频与影视特效软件

常用的数字视频、影视非线性编辑、特效与动态媒介设计软件包括苹果公司的 Final Cut Pro、Motion，Sony 公司的 Vegas，Adobe 公司的 Premiere、AfterEffect 等。这些软件往往具有强大的视频编辑、影视特效合成和动态媒介创作能力，功能包括动态跟踪、色彩校正、三维粒子系统、抠像、转描、矢量绘图、关键帧曲线编辑、动画和三维合成环境等。用户可以自定义各种酷炫粒子动画效果，如爆炸、烟雾、风雪、流光、礼花等，并将其作为后期特效叠加到电影中（图 5-56）。这些软件极大地丰富了电影和数字视频节目的表现力。

图 5-56 视频与影视特效软件可以产生爆炸、烟雾、风雪、流光和礼花等特效

4. 虚拟现实、游戏和交互媒体软件

这类软件主要包括 Unity3D、Processing、Max/MSP 和 VVVV 等。虚拟现实设计是一个较为复杂的过程，作品类型包括游戏、城市景观或者新媒体交互作品等，往往必须结合编程工具（如 Java、C++、VRML 或 OpenGL 编程环境）和相应的硬件才能完成。虚拟现实、游戏和交互媒体项目的制作和动画也有一定联系，需要 3ds Max 等软件的配合。这些软件在装置艺术、远程医疗、虚拟博物馆、文化遗产保护、房地产和景观设计等方面发展潜力巨大（图 5-57）。

图 5-57　虚拟现实、游戏和交互媒体软件可以制作各种仿真或增强现实效果

5. 网络媒体设计软件

网络媒体（包括互联网和移动互联网）是信息社会的基础。用户对在线服务的体验主要是通过用户界面（User Interface，UI）实现的。界面是指人与机器（环境）之间的相互作用的媒介，这个机器包括手机、计算机、交互屏幕（桌或墙）和可穿戴设备等。在人和机器之间可以互动和接触的层面即界面，对界面内容（如导航、版式、图像、文字、视频等）的信息以及操作方式（交互）进行的设计就是界面设计（Interative Design，IxD，图 5-58）。随着

图 5-58　手机交互界面设计的关键在于文字、图片、导航和色彩的可用性

社交媒体、物联网和移动媒体的发展，各种界面及交互设计工具、设计原型工具等层出不穷。苹果和安卓系统的手机和 iPad 等移动设备的应用程序开发交互设计工具主要有 Adobe 公司的 Dreamweaver CC、InDesign CC 以及苹果公司的 iBooks Author2 等。一些快速产品原型设计软件（如 Axure RP Pro 7 等）也是互联网设计师和产品经理所青睐的工具。从目前社会的发展趋势看，网络媒体设计的技术和艺术人才会日益受到社会的重视，有非常好的职业前景。

讨论与实践

一、思考题

1. 什么是代码驱动的艺术？为什么"变量"有着特殊的意义？

2. 自然美的基本要素是什么？为什么黄金分割比具有美学意义？

3. 数字美学（如分形、迭代）和自然美之间有何联系？

4. 什么是分形艺术？

5. 埃舍尔的版画体现了哪些数学原理和视觉悖论？

6. 随机性与艺术有何关系？波洛克的行为绘画有何价值？

7. 分形算法的原理是什么？如何通过 Processing 编程表现树木？

二、小组讨论与实践

现象透视：东晋文学家陶渊明《桃花源记》通过对桃花源的安宁和乐、自由平等生活的描绘，表现了作者追求美好生活的理想。桃花源虽是虚构的，但由于采用写实手法，虚景实写，给人以真实感，仿佛真有其人其事（图 5-59）。

图 5-59　充满幻想魅力的《桃花源记》的场景（熊斌作品）

头脑风暴： 如何通过数字媒体将古人的"理想国"进行复原和再创作是当代博物馆人文体验设计的重要课题。东晋文学家陶渊明的《桃花源记》提供了一个从文学转向视觉体验和互动体验的绝佳范本。可否通过建立一个"桃花源虚拟体验馆"来满足观众或游客对深入体验中华传统文化的期望？

方案设计： 调研目前的虚拟博物馆技术，包括虚拟现实、混合现实、交互投影、可穿戴技术等。请各小组针对上述问题，扮演不同用户（博物馆长、游客或技术人员）的角色，并给出相关的原型设计方案（PPT）或设计草图。

练习及思考题

一、名词解释

1. 神经网络

2. 海量数据美学

3. 非真实感绘画渲染

4. 哈罗德·科恩

5. 斐波那契数列

6. Processing

7. 杰克逊·波洛克

8. 麻省理工学院媒体实验室

9. $Z_{n+1}=Z_n^2+C$

二、简答题

1. 为什么李政道先生说"科学和艺术是一个硬币的两面"？

2. 如何通过编程算法来仿真自然世界？

3. 什么是海量数据的美学？如何借助编程使作品产生超自然的体验效果？

4. 说明版画家埃舍尔的艺术作品中所体现的哲学、理性和逻辑思维。

5. 自动绘画机器能够代替人类艺术家吗？

6. 重复迭代与复杂性如何与视觉体验相联系？

7. 举例说明偶然性和随机性在艺术创作中的重要性。

8. 如何对数字媒体软件进行分类？

三、思考题

1. 分形现象普遍存在于大自然和生命结构之中，试分析其原因。

2. 观察并绘制向日葵花序或牵牛花蔓藤,说明其中所体现的数学逻辑。

3. 举例说明斐波那契数列在自然界中的分布,分析其对艺术、哲学和宗教的影响。

4. 如何解释对数螺旋曲线在自然界中的普遍性(从银河系到鹦鹉螺)?

5. 如何通过 Processing 编程来模拟自然世界?

6. 通过哪些软硬件能够实现仿真交互(如"风"吹散"蒲公英"的种子)?

7. 3D 打印有几种类型?除了塑料外,目前能够用于 3D 打印的材料还有哪些?

8. 简述科学与艺术的关系,为什么说"数字艺术是科学和艺术的结晶"?

6.1	人造自然景观
6.2	基因与生物艺术
6.3	身体的媒介化
6.4	碎片化的屏幕
6.5	解构、重组和拼贴
6.6	戏仿、挪用与反讽
6.7	表情符号的艺术
6.8	数字娱乐与交互
6.9	穿越现实的体验
6.10	蒸汽波与故障艺术

第6章　数字媒体艺术的主题

　　对于当代艺术家来说，数字媒体不仅是人们的日常信息沟通工具，而且是一个批判社会、表达观念和构建新型美学的载体。数字媒体和艺术的联姻打开了通往时间、虚拟空间和互动艺术的大门。数字媒体艺术不应该仅仅从媒体的物质特征去理解，更应该从媒体的文化和社会意义层面思考。

　　本章对当代艺术家，特别是数字媒体艺术家的经典作品进行考察，探索这些作品的创作动机与主题。本章重点在于艺术家的种种思考：对技术与人性的思考；对数字时代身份、身体和机器美学的思考；对生态环境的思考；对性观念的思考；对时间与空间的思考；对当代娱乐、自由和价值观的思考。

6.1 人造自然景观

2003 年，伦敦泰特现代美术馆（Tate Modern）的展馆中出现了一个人造太阳。这是一个取名为《天气项目》(*The Weather Project*)的大型装置艺术作品，以数百个黄色钠汽灯结合天花板镜面与雾气的巧妙安排，将室内空间幻化成宛如自然的场域。该作品展览期间吸引了近两百万参观人次，许多人重复造访，为的就是在美术馆找到一个或坐或躺的角落，尽情沉醉于眼前昏黄的太阳光（图 6-1）。这是来自北欧的当代艺术家奥拉维尔·埃利亚松（Olafur Eliasson）作品的艺术魔力。埃利亚松以引人注目的大规模的装置艺术工程（如纽约海港的"瀑布"）而知名。他善于用环境空间、距离、颜色和光创造艺术效果，泰特现代美术馆展出的《天气项目》无疑是其中最成功的一个作品。

图 6-1　埃利亚松在伦敦泰特现代美术馆展出的大型装置艺术作品《天气项目》

将环境变成艺术，将"自然"变成"奇幻"，这不仅是奥拉维尔的追求，也是数字时代众多艺术家努力的方向。近年来，在国际艺术展览上最为活跃的艺术与科技跨界艺术家、英

国艺术团体——兰登国际（Random International）是佩斯画廊（Pace Gallery）新媒体艺术项目的重要成员，这个项目标志当代艺术开始全面转向数字与交互体验。兰登国际最著名的交互装置作品就是《雨屋》（*Rain Room*，图6-2）。该作品于2013年在纽约现代艺术博物馆展出时吸引了6.5万名观众，人均排队时长超过3h。《雨屋》的独特之处在于：当观众置身其中时，可自由地在滂沱大雨中穿梭、嬉戏，却丝毫不会被淋湿。这个神奇的装置利用了3D动态跟踪摄像头定位捕捉观众的位置，每当有观众进入监控范畴内，系统就会根据观众的各个身体部位制作3D图像并转换为控制信号，由此来操控"雨"的分布并保证观众不被淋湿。《雨屋》将雨这一自然现象变为人造景观，通过人与机器的互动，让下雨这个寻常的自然现象变成不寻常，由此具有了一种超现实的色彩。而这也是一种别样的体验方式，让观众在雨落和雨停之间，在雨水的在场与不在场之间，真切地感受到身体的存在。对于该作品的创意，兰登国际成员、艺术家弗罗里安·奥特克拉斯（Florian Ortkrass）指出：当看到《雨屋》时你也许会想到，在自然中没有雨会怎么样。它实际上是一个自然控制的实验，看你在突然进入一种看似自然、实则人造的环境后会如何反应。它的有趣之处在于，虽然这里的"雨"是在程序的控制下从屋顶飞溅下来的，介乎人造与自然之间，但并不影响观众对它的认知。观众能够自己控制"雨"，也被"雨"所控制，这是该作品广受欢迎的原因。

图6-2　兰登国际的交互装置作品《雨屋》

随着数字技术的广泛应用，如何将数字技术打造的"人工自然"与真正的大自然融为一体？对于这个问题的深入思考成为交互装置作品能否成功的关键因素之一。例如，2017

年 10 月，在上海举办的 Life Geek 新媒体艺术作品展上，由设计师赛及·博斯泰克（Thijs Biersteker）设计的，曾获得了荷兰"兔子洞"创意节大奖的作品《近月点》（Periscopista，图 6-3）吸引了众多观众的目光。这个水幕交互装置的寓意是"向人类好奇心本能的致敬"，也就是让参与者自己掌控现场，鼓励他们合作创造出绚丽的视觉效果。该作品是一个安装在水面上的，通过喷射水幕和灯光投影来产生迷幻星云效果的大型机械装置。该装置中间有个像"眼睛"一样的东西，而动作捕捉传感器、音频传感器就藏在里面。当观众对着装置上的"眼睛"呐喊或者挥手并做出各种动作时，该水幕图案也会随着声音或观众的姿势而变化，甚至还可以折射出观众的身姿，这种变化给予了观众全方位的感官体验。因此，体验与分享是这个水幕交互装置的精神所在。虽然观众很容易惊艳于视听感官效果，但是真正能够打动人心并且引发传播的一定是那些能够将文化、艺术、自然与科技相融合的作品，《近月点》就是一个范例。

图 6-3　博斯泰克设计的水幕交互装置作品《近月点》

6.2　基因与生物艺术

2017 年 11 月 30 日，中央美术学院院长范迪安向出席"未来全球科技艺术教育论坛"的美国芝加哥艺术学院爱德华多·卡茨（Eduardo Kac）教授颁发中央美术学院视觉艺术高精尖创新中心特聘专家证书（图 6-4，左），充分肯定了他利用科技推动艺术创新实践的重要贡献。卡茨是转基因艺术家，也是美国最具实验精神的当代新媒体艺术家之一。从 20 世纪 80 年代初，

他就开始了不同领域的跨媒体艺术实验,并成为多个领域的艺术先锋和开拓者。卡茨的作品包括遥在艺术(telepresence art)、外科植入式的网络艺术、全息影像(holography)、影印艺术(photocopied art)、实验摄影、录像艺术、分形和数字艺术等。他还积极探索了虚拟现实、网络、人造卫星、遥控机器人和远程运输等前沿科技领域。他在近20年最广为人知的探索就是其生物艺术(bio art)或者转基因艺术实验。2000年,卡茨将一种海洋生物的发光基因移植到各种生物(如果蝇、变形虫、老鼠甚至兔子和猫)体内,从而创造了在夜晚可以发出荧光的绿色荧光兔(图6-4,右上)。该作品在奥地利林茨电子艺术节轰动一时。他所使用的绿色荧光蛋白技术(GFP)曾经获得了诺贝尔奖。绿色荧光兔已被作为当代艺术的重要创作案例载入艺术史册,该作品也频频出现于国际新媒体艺术展(图6-5)。西方公众和艺术界对该作品进行了深入思考,舆论也由最初的质疑开始转向正面。

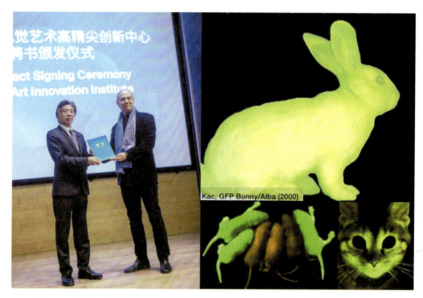

图6-4 卡茨(左)及其创造的绿色荧光兔(右上)、老鼠和猫(右下)

图6-5 绿色荧光兔频频出现于国际新媒体艺术展

2008 年，卡茨又进一步推出了"谜之自然史"（Natural History of the Enigma）系列基因工程艺术作品，将艺术家自己的免疫球蛋白基因通过基因工程的方法转移到牵牛花中，得到了带有艺术家基因的牵牛花（图 6-6）。这个惊世骇俗的作品获得了 2009 年奥地利林茨电子艺术节最负盛名的媒体艺术奖——金尼卡奖（Golden Nika Award）。从媒体艺术的角度说，卡茨的媒体就是生物，其创作的工具就是转基因技术。无论是绿色荧光兔还是转基因牵牛花，卡茨的探索都让人耳目一新，成为打破物种之间隔离的"反自然"艺术作品，并由此引发了人们对"科技艺术"的兴趣以及对社会伦理的深层思考。

图 6-6 转基因牵牛花

生物技术和基因工程最初被认为是新媒体艺术的一部分，但生物艺术是一个更大的领域，包括活性组织、细菌、生物体和生命过程的艺术实践，并且和数字媒体有着广泛的交集。卡茨教授、西澳大利亚大学的娜塔莉·杰里米延科（Natalie Jeremijenko）教授以及奥隆·卡斯（Oron Catts）等人是该领域的领军人物。他们于 1966 年开始进行"组织培养和艺术项目"并在西澳大利亚大学艺术学院创立了生物卓越中心。1999 年，卡茨展出了他的转基因艺术作品

《创世纪》(Genesis,图 6-7)。该项目是第一个由艺术家合成的"人造基因"。卡茨将《圣经·创世记》中的一个句子翻译成莫尔斯电报码,并将其转换成 DNA 碱基对,随后将这段人工合成的 DNA 嵌入质粒病毒 DNA 的闭环中,再将其移植给细菌,该"人造基因"会产生一种新的蛋白质分子并发出青色荧光。转基因艺术探索了生物学、宗教、信息技术、互动对话、道德和网络之间错综复杂的关系。这个作品的关键元素是"艺术家的基因",一个由卡茨设计出来的、自然界中并不存在的基因。卡茨选自《圣经》中的那句话为:"让人类统治地球上的飞禽走兽和所有的生物。"莫尔斯电报码的出现意味着全球通信交流的开端。展览厅的墙壁上还标示了根据这句话"转译"出的 DNA 碱基对(图 6-7)。作品中有两种细菌:发青色荧光和发黄色荧光的细菌,但只有青色细菌中含有人造基因。这两种细菌在培养基中逐渐互相接触,发生质体结合转移,直观表现为颜色合并,并生成发绿色荧光的细菌。这说明,伴随着细菌变异和相互融合,青色细菌中携带的基因编码发生了变化,也就由此改变了"人造基因"的 DNA。这个作品的意义在于它触及了生命伦理学,引发了关于谁有权利创造新生命形式的公开辩论。

图 6-7　卡茨的转基因艺术作品《创世纪》的展览现场

2005年，卡茨出版了名为《远程遥在与生物艺术：网络人类、兔子与机器人》(*Telepresence and Bio Art: Networking Humans, Rabbits & Robots*)的专著。书中回顾了他从20世纪90年代以来在网络、远程遥在和生物艺术三个领域的探索。全书共16章，内容包括电信和互联网艺术、遥在艺术、机器人以及生物艺术，涉及的主题与思考包括电信美学（1992年）、互联网和艺术的未来（1997年）、互动艺术（1998年）、对话的电子艺术（1999年）、走向临场感的艺术（1992年）、远程遥在艺术（1993年）、互联网远程遥在艺术（1996年）、机器人艺术的起源和发展（1997年）、火星生命（1997年）、关于遥在艺术与网络生态的对话（2000年）、远程生物和生物机器人——整合生物学、信息处理、网络和机器人（1997年）、转基因技术（1998年）、创世纪（1999年）、绿色荧光兔（2000年）、第八天（2001年）和移动（2002年）；卡茨被称为遗传艺术家并以互动网络装置和生物遗传艺术（genetic art）受到国际艺术界的高度推崇。目前他被认为是21世纪最有创意的艺术家之一。

尝试通过转基因方式实现创意的艺术家还有很多，其中之一就是东京大学RCA-IIS设计实验室副教授、艺术家斯普特尼子（Sputniko）。2017年11月，她应邀出席了中央美术学院举办的"全球科技艺术教育论坛"，并用亲和的语言和充满幻想的视频片段将观众带入了一个被"红丝线"牵引的故事。斯普特尼子毕业于英国皇家艺术学院，在2013—2017年在麻省理工学院媒体实验室工作，并完成了她的"命运的红丝线"（Red Silk of Fate，图6-8）项目。这个项目的观念来自东方古老的爱情神话，即"千里姻缘一线牵"，一根红丝线把命中注定的两个人连在一起。斯普特尼子和麻省理工学院媒体实验室的科学家Hideki Sezutsu教授合作，利用基因工程将珊瑚的荷尔蒙基因注入蚕的身体里面，因为这种基因表达的蛋白是红色的，因此，这种转基因蚕吐出的丝就是红色的。由此，斯普特尼子就制造出了"命运的红丝线"。

图6-8　斯普特尼子（左上）和她参与研发的转基因蚕（左下、右上）以及麻省理工学院媒体实验室（右下）

作为转基因艺术家，斯普特尼子对技术与生命伦理有着自己理解。她在发言中指出：虽然大家都会说"让这个世界变得更美好"，但这个更好的世界是对谁而言更好的世界？更好的未来会不会其实是更危险的未来？对这个问题，每个人的视角是不一样的。不同的人对未来有不同的价值观，未来有很多种不同的可能性。而现在的世界面对着越来越多的道德的挑战，如人工智能、生物工程、区块链以及基因工程等。设计师将扮演越来越重要的角色，提出值得人类深刻思考的问题，也就是从不同的角度思考未来可能会怎么样。而技术与道德伦理的思考在日本、中国或欧洲是不一样的。斯普特尼子在麻省理工学院媒体实验室的一个互动设计项目就是通过 IPS 干细胞技术，让同性恋者也可以拥有属于自己的孩子，甚至通过数字媒体技术可以"设计"出自己孩子的样貌与喜好（图 6-9）。利用基因工程编码的遗传信息会改变人类的未来，她提出的问题是：社会、道德与宗教价值能否接受这样的未来？人们做好准备了吗？斯普特尼子希望通过艺术与科技的结合创造一个生物科技时代的"神话"，并在跨领域合作中突出设计师的价值，从而创造出更为进步和幸福的未来。

图 6-9　斯普特尼子的互动设计项目：为同性恋者"复制"出他们的后代

6.3　身体的媒介化

身体媒介化的一个显著标志就是人们日益迷恋自己的"数字化身"。早在 2000 年，被喻为日本"后波普"领袖的村上隆（Murakami Takashi）就将日本的文化特质概括为 Superflat（超平面）。2006 年，村上隆还通过其著名的树脂雕塑《Ko2 小姐》(*Miss Ko2*，图 6-10，左）淋漓尽致地揭露了日本动漫产业在风光无限的背后所隐藏的色情本质。村上隆敏锐地发现了日本"宅世代"的审美观、价值观的变迁。在经历了长期经济衰退的日本社会中，年轻人普遍存在幻灭感，更加沉浸于对个人世界和虚拟世界的关注（图 6-10，右）。与此同时，互联网与手机媒体的流行，使得无处不在的虚拟图像成为社会的唯一标签。村上隆借助精妙的装饰手法，以充满浓郁日式动漫特色的图像符号，将日本社会消费文化中所呈现的喧闹背后的单一、扁平、缺乏深度的特点展现出来，给人以强烈的视觉冲击。这些作品传达了村上隆对大众文化日趋表面化和肤浅的忧思。2003 年，村上隆发表了他的《幼稚力宣言》，强调充满童

稚感的日本动漫文化对成人世界的影响。他指出，与那种高高在上的、有着庄重、严肃意义的艺术相比，现代人更容易被幼稚、甜美、可爱的卡通艺术打动，并且认为这是一种让人无法拒绝的力量。但如果仔细审查这些卡通图案，可以发现其隐含的"技术化美学"，它们具有重复、拼贴、随机化、球面化、分形化等特征。村上隆揭示了"技术化美学"背后所隐藏的社会现象：娱乐、呆萌、成人儿童化、无意义和对虚拟的无限迷恋。手机的流行和表情符号的泛滥更加剧了这个趋势。

图 6-10　村上隆的作品《Ko2 小姐》（左）和日本"宅世代"的生活（右）

身体媒介化的另一个显著特征就是身体的数据化。提出了"技术化躯体"概念的媒体理论家凯瑟琳·海尔斯（Katherine Hayles）说："问题不是我们是否会成为后人类，因为后人类已经在这里了。问题是我们将成为什么样的后人类。"随着大数据和可穿戴设备的普及，人的身体也越来越数据化。2010 年，美国《连线》杂志编辑凯文·凯利提倡通过"量化自我"（quantified self）来改善生活质量。即通过数据收集、数据可视化、交叉引用分析等技术手段，对个人生活的数据进行采集，如人消耗的食物、空气质量、心情、皮肤电导、血氧饱和度和心理表现等。美国行为艺术家克里斯·丹西（Chris Dancy）就把这种"数据化生活"发挥到了极致，他在自己全身安装了几百个传感器，可监测身体内部和外部数据（图 6-11），因此被称为世界上"自我量化程度最高的人"（图 6-12）。

谷歌眼镜、智能手表、运动臂带、心率监控器……通过这些设备，丹西可以随时随地了解自己的"数据状态"。他有 300~700 个传感器可以在任何时间内运行，并随时随地捕获和记录生活中的实时数据。丹西是一个狂热的"数据朋克"（datapunk），他甚至不惜用开刀手术和皮下移植的"外科物理介入"方式实时测量自己身体的内部数据。他在家里不仅可以使用智能手机控制照明的亮度，而且通过一个带有智能监测功能的床垫来监测自己的睡眠状态，甚至他家的狗也戴有各种监测设备来记录各种数据。丹西借助家里的、身上穿戴的以及植入

体内或皮肤下面的各种监测装置详细记录了自己的饮食、睡眠、运动、电子邮件和旅行计划（图 6-12）。这种"连线式"的生活方式意味着他比任何人都更了解自己。通过追踪自己的运动量和营养摄入量，他成功减肥 45kg。丹西曾在 IT 行业工作多年，是一个标准的宅男和技术高手。他已经适应了这种生活方式，他认为，借助数据的反馈，他能够更好地适应环境并改善自己的生活状况。他说"目前我的体重已经减轻了 100 磅（约 45kg）并学会冥想，我也更加明确我所需要的生活和更好的习惯，这一切都归功于我从数据中得到的反馈。"

图 6-11　丹西利用各种传感器监测身体内部和外部数据

图 6-12　丹西被称为世界上"自我量化程度最高的人"

"自我量化"标志着人类身体和认知领域全面数据化的开始。身体作为一种"超级媒体"或"软机器",性质发生了转变。身体已经不再是原来的肉身,而是一种"虚拟+现实"的审美对象,人类身体的全面数据化和网络化也会成为新的"身体美学"。但自我量化不仅涉及可穿戴计算、社交媒体和大数据等技术,而且与隐私保护、数据控甚至社会公正等话题密切相关。在2014年的一次访谈中,丹西说:随着越来越多的公司将智能技术融入产品,如智能的牙刷、网球拍和冰箱,人们将很快过上和他自己一样的生活。"我们现在做任何事情都会产生海量数据,即使我们用的产品不是智能的。等到下一个十年结束时,我相信地球上所有的工作都会和智能产品、可穿戴计算或者个人信息相联系。"虽然丹西相信未来会有更多的人愿意享受智能化的生活,但他就未来也向人们发出了警告:"许多人担心未来像Facebook这种网络公司会从数据分享中窥探到他们个人的隐私。"他进一步指出:"我认为迫切需要的是人们应该关注自己的数据。这些数据应该更好地用于改善我们的生活,这些无论是对我们的雇主、家庭还是同事来说都非常重要。但是不应该让这些数据被大公司用于商业营销目的。"

身体的媒介化与电子机器(人造器官)的人类化正在数字科技的推动下合二为一。2014年初美国的一项调查结果显示:机器人将在未来10年取代一系列工作岗位。2025年,最有可能被机器人取代的工作岗位包括士兵(支持率为45%)、工人(支持率为33%)、宇航员(支持率为33%)和教师(支持率为42%)。17%的受调查者认为他们愿意与机器人发生性关系,29%的人表示不会用异样的眼光看待与机器人享受性爱的人。法国艺术家塞萨尔·沃克(Cesar Vonc)甚至还绘制了一幅令人惊异的未来女性机器人剖面图(图6-13),这个女机器人拥有异常复杂的电路。虽然"她"全身上下的零部件没有一丝生命气息,但是呈现出一种另类性感。沃克将这个机器人称为"下个世纪的新发明"。

图6-13 沃克绘制的未来女性机器人剖面图

6.4 碎片化的屏幕

20世纪初，德国著名学者瓦尔特·本雅明撰写了《机械复制时代的艺术》，其中预言了碎片化、非线性和蒙太奇式艺术时代的到来。本雅明指出：摄影的发明改变了艺术的生产方式与审美的距离感并导致了图像碎片化。数字革命和信息流让人们生存于一个电子世界，随机化和碎片化的图像呈现成为屏幕这种媒体的天然属性。随着社交APP爆发式的增长，当前的社会中屏幕无处不在。智能手机、笔记本电脑、iPad……几乎所有人们日常接触的都是"屏幕媒体"，人际交流也转变为微信、QQ、微博或人人网等图像之间的交流，真实世界变成了"屏幕"呈现的碎片化的图像，这种文化现象也导致社会成员之间的疏离感增强。克罗地亚算法艺术家乌兰考·西里克（Vlatko Ceric）在其作品《算法镜子》（*Algorithmic Mirror*，图6-14）中将自己的照片用计算机程序进行了处理，以隐喻这种"碎片化"的"屏幕文化"。

图6-14　西里克和他的作品《算法镜子》

法国后现代主义理论家让·鲍德里亚（Jean Baudrillard，1929—2007）指出：当代的文化特点就是传媒符号的激增。其流行的结果是表征与现实关系的倒置。当代是现实的一切参照物都销声匿迹的"复制与数字仿真"时代。马克·泰勒（Mark C.Taylor）在其编著的《媒体哲学》中说："在电子的空间中，我能易如反掌地改变我的自我。在我与虚拟形象的嬉戏中，身份变成无限可塑。一致性不再是一个优点，而是一个缺点，完整性成了局限。万物漂游，与之周旋的每个人也不再是一个人。"意大利摄影艺术家伊莎贝尔·马丁莱兹（Isabel M. Martinez）通过她的作品《量子闪烁》（图6-15），从心理学角度诠释

了这种"碎片图像"的机制。她指出：根据量子力学，我们每秒有 40 次连续的意念，我们的大脑通过快速连接这一系列意念来产生时间的流动感。那么，如果这种意念是可见的，我们是否能够看到时间碎片的图片？她的作品通过瞬间的闪烁探索了时间、空间、同时性和连续性之间的"裂痕"。匈牙利艺术家大卫·苏桑德（David Szauder）通过数字技术将老照片"碎片化"，象征着在后现代社会人们的文化和历史记忆的缺失。这组数字摄影＋计算机处理的作品名为《失败的记忆》(图 6-16)。他说："我们的大脑像硬盘一样存储和记忆图像，但是，当我们试图找回这些记忆时，它们可能已经面目全非了。"因此，他通过模仿计算机硬盘的"擦除"来隐喻大脑记忆的缺失和损坏。后现代社会的人们正是用各种即时的、短暂的和拼贴式的"手机图片"来填满"历史的空间"和过往的记忆。

图 6-15　马丁莱兹的作品《量子闪烁》

图 6-16　苏桑德的作品《失败的记忆》

6.5　解构、重组和拼贴

　　解构、重组和拼贴不仅是数字艺术的重要美学特征，同时也是后现代主义的主要创作手法。解构主义艺术首先开始于杜尚、达达主义和超现实主义的"跨界"美学，同时也是激浪派、偶发艺术和行为艺术的渊源之一。解构主义之父雅克·德里达（Jacques Derrida）将"解构"的概念引入文化领域，而当年的波普艺术家也将拼贴与流行文化紧密相连。作为"二战"后最流行的艺术思潮，解构、重组和拼贴在波普艺术中的地位非常重要。例如，美国著名波普艺术家罗伯特·劳申伯格（Robert Rauschenberg，1925—2008）就极力把拼贴与绘画联系在一起，打造出了代表一个时代的丰富图像。在其 1970 年创作的《符号》（Sign，图 6-17）中，他对新闻图片翻拍、剪贴并利用丝网漏印技术叠印在一个画面中，其中有越南战争、黑人领袖马丁·路德·金、暗杀名人事件、肯尼迪、登上月球的宇航员、追求性解放的嬉皮士等图像。劳申伯格将这些大众所熟知的"时代符号"混搭为一幅绝妙的"世纪群像"。媒介理论大师麦克卢汉指出："两种媒介杂交或交汇的时刻，是发现真理和给人启示的时刻，也是新媒介形式诞生的时刻。"除了架上油画外，劳申伯格还将"拼贴"的概念延伸到装置艺术，他通过

画布和固定在画布上的物品组成作品。他用 15 美元买了一只安哥拉山羊的标本，涂上油彩后给它套上一个轮胎，并固定在画有拼贴画的画板上展出。这个名为 *monogram 1955—1959* 的装置作品展出后轰动一时，成为结合了绘画与雕塑的里程碑之作。劳申伯格的作品大多都带有抽象表现主义的痕迹，画幅巨大，气势恢宏。劳申伯格成功地模糊了绘画、雕塑、摄影、版画的界限，反思了生活与艺术的关系，得出了"生活即是艺术"的创作理念。

图 6-17　劳申伯格的作品《符号》

数字绘画从诞生之日起就受到波普艺术的影响。Photoshop 等软件中的图层、蒙版和选择工具成为艺术家进行媒材合成的得心应手的创作利器。例如，20 世纪 90 年代，数字艺术家劳伦斯·盖特（Laurence Gartel）就通过数字工具创作了一系列插画。他的"猫王系列""迈阿密海滩系列""佛罗里达印象系列"和"意大利印象系列"数字艺术拼贴作品（图 6-18）在许多艺术史论述中被引用。盖特也是美国新艺术博物馆的奠基人和艺术指导，其作品被 16 家欧美艺术博物馆收藏。劳伦斯·盖特说："在过去 20 年里，作为一个电子媒体艺术家，我已经目睹了巨大的技术进步。这些技术是如何影响当代艺术的？一个人可能会选择不理睬它或者勇敢地面对这种变化。我选择的是顺应历史潮流去挑战这种变化，否则时间之神也将迫使我们所有人适应这种技术进化的趋势。"盖特在 20 世纪 90 年代创作的作品画风大胆洒脱、色彩鲜艳，有强烈的波普艺术风格。

图 6-18　盖特在 20 世纪 90 年代创作的数字艺术拼贴作品

德国艺术家马修·包瑞（Matthieu Bourel）热衷于"数字拼贴"。他借助数字工具对历史照片进行剪裁、复制并进行多次迭代，由此产生了一种奇异的幻觉效果（图6-19）。类似于毕加索和杜尚对"运动的人体"的处理，马修·包瑞的尝试也产生了超现实主义的感觉：这些人似乎都是由插片、面具或多层外壳构成的。这些单幅逼真写实的肖像照片经过数字解构与重组之后，带来了一种全新的体验。包瑞在2013年创作了这批名为"眼见非实"的系列作品，意在展示"图像组合的魔力"。

图6-19　包瑞的"眼见非实"系列数字拼贴作品

数字合成的技巧给予艺术家充分的自由度来实现"身体的重构"。来自法国里昂的摄影师乔纳森·杜科莱斯（JonathanDucruix）在2011年发表了一组关于人体的摄影作品，画面中的人物借助PS拼贴与合成，创造出一种奇幻的视觉效果（图6-20）。虽然杜科莱斯主攻2D/3D计算机图像设计，但他从不把摄影看作创作的结束，而是继续创作的灵感开端。这组名为《变异》的摄影作品将人体想象成一个可供变异改造的素材，由此设计出更大胆、夸张的幻象。他说："变异是人体可以无限制、无穷尽变换的一个概念，就像变色龙一样，适时而变；变异如同病毒，如同人的个性，随岁月而更替。一些新的东西会因此孕育而生，正如一个新器官的诞生，错综复杂，引人遐想。"中国台湾旅美数字艺术家李小镜（DanielLee）也是一位对人体变形充满兴趣的艺术家。他结合摄影、三维模型和变形软件创作了反映达尔文进化论的一组特效合成照片（图6-21，右），反映了从鱼到人的一系列变体。李小镜的创意结合

191

了人类进化过程中，形象变化的多重特征，并借助强大的数字工具设计，使作品产生了一种介于真实与梦境之间的荒诞和奇妙感。

图 6-20　杜科莱斯的摄影作品《变异》

图 6-21　李小镜创作的"人兽合一"造型

6.6　戏仿、挪用与反讽

法国语言学家、符号学家、哲学家费尔迪南·索绪尔（Ferdinand de Saussure，1857—1913）认为，世界是由各种关系而不是事物构成的。在任何既定情境里，一种因素的本质就其本身而言是没有意义的，它的意义事实上是由它和既定情境中的其他因素之间的关系决定的。"共时性"和"历时性"是索绪尔提出的一对术语，指对系统进行观察研究的两个不同的方向。共时性是指审美意识能够在撇开一切内容意义的前提下，把历史上一切时代具有形式上的审美价值的作品聚集在自身之内，使它们超出历史时代、文化变迁的限制，在一种共时形态中全部成为审美意识的观照对象，也就是人们通常所说的"时空穿越"。系统的共时性即

系统在空间分布上呈现的特征。系统绝大多数属性（包括多元性、多样性、相关性、整体性、局域性、开放性、封闭性、有效性、复杂性等）都可以从共时性角度加以考察。数字拼贴所蕴含的文化内涵，就是以强大的数字图像处理工具为基础，以意识流为拼贴手法，跨越时空，将历史与现实进行重构与拼贴，借古喻今，借古讽今，以历史与现实的穿越产生荒诞感。解构、重组和拼贴有着多种表现形式和主题，如戏仿、挪用、反讽和黑色幽默就是后现代主义的主要创作手法。拼贴和挪用是后现代艺术家津津乐道的独创之举，它通过文本之间的隐喻、模仿、偷换，直接削平了原有的价值中心。当然，拼贴和挪用并不是毫无目的性的，而是通过时空的穿越和媒材的对比，将历史与现实、东方和西方、古典与现代进行混搭，从而产生黑色幽默式的戏剧效果。被称为"美国漫画艺术大师"的杰克·柯比（Jack Kirby）创作了许多狂野而奇妙的杂志艺术拼贴画。其中一幅超大拼贴原创艺术（图6-22）就是一幅跨文化的时代群像，里面包含了他的《神奇四侠》及漫威漫画与DC漫画里的背景元素。杰克·柯比的作品以"意识流"为拼贴手法，跨越时空与地域，将历史与现实进行重构与拼贴，借古喻今，以历史与现实的穿越产生荒诞感，成为吸引眼球、引发关注和制造公众话题的巧妙构思。

图6-22　美国著名的漫画家杰克·柯比在20世纪60年代创作的拼贴作品

全球化和消费主义的盛行，使得后现代主义的碎片化、历史感丧失、平面化、无深度化等观念大行其道。而数字技术将所有媒体"数据化"的能力为媒体艺术家的创新提供了平台与工具。如今，戏仿、拼贴、挪用、反讽和黑色幽默不仅是后现代主义文学的主要创作手法，也成为摄影、绘画、动画、电影和戏剧等相关领域的共同语言。例如，2014年，一幅名为《清明上河图·2013》的摄影摆拍与数字拼贴作品在网络上爆红（图6-23）。该作品借鉴了北宋画家张择端的《清明上河图》的构图，将近年来震撼中国社会的各种事件都戏剧性地放到画

卷上,并用新的布景取代了原图中汴河两岸的自然风光和繁荣集市。这幅长 25m 的作品有上千人次参与拍摄,服装、道具和场景也别具特色。该作品被称为穿越版的当代社会浮世绘群像,讽刺了很多不良社会现象,在网络上引起广泛争议。创作者戴翔表示,他想以这种方式引发思考并推动社会进步。

图 6-23 戴翔创作的数字摆拍与拼贴作品《清明上河图·2013》

戏仿是一种滑稽性的模仿,即将既成的、传统的东西打碎,再加以重新组合,赋予新的内涵,并产生一种黑色幽默的效果。在后现代艺术中,戏仿从一种创作手法上升为一种观念,它是将原本不相干的多个画面或文本并置在一起,从而形成了与古典艺术和现代艺术绝不相同的另一种景观。日本摄影家森村泰昌以《美术史的女儿》为题,模仿了许多西方世界油画名作中的形象,比如挪用了爱德华·马奈、凡高、伦勃朗和弗里达等人的画像,并以自己的脸替代了画面中的人物(图 6-24)。

图 6-24 森村泰昌的作品《美术史的女儿》

数字时代的来临也给普通人提供了与历史名人"同框"的机会。90后女孩刘思麟的职业是故宫文物修复师,而业余爱好则是"伪造"和历史名人的私密合影(图6-25)。在这组名为《无处不在》的作品里,她先是自拍,再用强大的Photoshop技术"穿越时空"。《无处不在》曾获2016年集美·阿尔勒国际摄影季最高奖——发现奖,并先后在很多国家展出。刘思麟说:"我是一个网络世界成长起来的年轻人,而今天网络这么发达,每个普通人都有机会表达自己,不仅仅是艺术家和名人。"

图6-25　刘思麟的拼贴合成作品《无处不在》

挪用是指艺术家利用过去存在的图式、样式进行艺术创作。具体表现为从创作需要和作品的上下文关系出发，选择历史资源中的图像。挪用是对原文进行解构与重构，这种手法能直接呈现艺术家的创作意图。反讽是后现代艺术家常用的手法，即从反面或用反语来讽喻事物。它始于美学家波德莱尔"以丑为美"的主张和技巧。反讽就是在通常的意义之外包含着相反的意义。反讽一般是以模仿、再现、复制的中立化手段截取某一片断，而后将其置入或并置在一个截然不同的上下文语境之中，以造成一种"假冒"的效果，从而产生幽默、恶搞、讽刺和"假正经"的滑稽效果。例如，西班牙当代数字艺术家路易斯·巴尔巴（Lluís Barba）在他的拼贴摄影作品中将现代人物引入博斯、毕加索、安迪·沃霍尔或彼得·勃鲁盖尔的画作（图 6-26）。他的作品利用象征性的艺术语言来批判和反讽现代社会和艺术界的种种现象。巴尔巴把当代名人，如帕丽斯·希尔顿、凯特·莫斯、杰伊·乔普林、Lady Gaga 和蕾哈娜等，放置在各种历史空间中，并通过讽刺和幽默的态度表达了他对艺术史和当代文化的理解。

图 6-26　巴尔巴的拼贴摄影作品

对比与夸张是绘画、动漫、舞蹈、戏剧和相声表演等艺术经常采用的手段，也是人类社会最早用于艺术创作的手法。例如，通过对历史照片的人物进行替换，把当代的大学生放到民国时期的老照片中，就可以制造出戏剧化的矛盾性，使作品充满荒诞和神奇的意境（图6-27）。同样，通过借鉴电影《阿凡达》中的"猫眼纳美人"的造型，也可以将照片"化腐朽为神奇"，变成充满奇幻感和荒诞感的人物（图6-28）。

图6-27　当代大学生与民国老照片的合成作品

图6-28　通过数字特效将照片中的人物变为"猫眼纳美人"造型

6.7 表情符号的艺术

1982年9月19日，卡内基·梅隆大学教师斯考特·法尔曼（Scott Fahlman）首次打出了:-)这个微笑符号，这是人类历史上第一个计算机表情符号，从此网络表情符号开始流行。随着网络媒体30多年的发展，表情符号已不仅仅是通过模仿面部表情表达感情，而有了更多复杂的含义。特别是随着智能手机的发展，更为生动的Emoji（表情符号）已经代替了早期的字符式表情，成为移动媒体时代人们交流与沟通的"通用语言"。早在1999年，我国知名当代艺术家徐冰就创作了一个名为《地书》的艺术作品，徐冰从收集航空公司的安全说明书着手，汇集了数以万计的各种标识，利用它们设计出一套符号语言，他还用这种语言写了一部小说《地书》（图6-29）并在多个国家出版。这本书长达112页，以幽默的口吻描述了一名普通白领"黑先生"在一天内的生活，这可能是目前用符号写的最长、最复杂的故事了。徐冰认为："不管来自何种文化背景，是否受过教育，只要他是被卷入当代生活的人，都可以通过'地书'的语言相互交流。"而在徐冰开始创作《地书》时，Emoji在网络和生活中还远未普及，而《地书》已预见到了如今Emoji的盛行。

图6-29　徐冰利用符号语言创作的小说《地书》

15世纪，荷兰著名画家希罗尼穆斯·博斯（Hieronymus Bosch，1450—1516）绘制了一幅著名的三联画《人间乐园》（*The Garden of Earthly Delights*，图6-30）。该油画绘在三片接合起来的木质屏风上，分别描绘了天堂、人间乐园和地狱的幻想图景，画面表现了荒诞和奇异的场景。博斯认为，人类的本性在于追求快乐的满足。因此，他通过象征性手法表现了人世间的欢乐与荒诞。2014年，美国艺术家、纽约普拉特学院（Pratt Institute）数字艺术系教授卡拉·甘尼斯（Carla Gannis）仿照博斯《人间乐园》的构图，绘制了一幅表现当代文化的《表情符号乐园》（*The Garden of Emoji Delights*，图6-31）。该作品不仅仅是对博斯的杰作的当代诠释，也是对媒体时代关于社会、道德、政治和美学方面的思考。甘尼斯用自己的绘画作品延伸了博斯的图像语言：通过数字反乌托邦隐喻了当代技术文化所掩盖的黑暗面，代表了一种世纪末的狂欢。在这幅画作中，处处体现了机器和美学的隐喻，如绘画中出现的各种直播符号代表了社会中无处不在的社交媒体的"眼睛与窥视"。正如法国后现代理论家让·鲍

德里亚（Jean Baudrillard）所言："虚拟是这个社会真实的存在。"智能手机时代 Emoji 的流行不仅改变了传达的内容，也改变了人们对世界的认知范式和思维方式。甘尼斯的《表情符号乐园》正是当代社会的一幅绝妙的浮世绘。

图 6-30　博斯的油画《人间乐园·尘世》局部（人间狂欢的场面）

图 6-31　甘尼斯的《表情符号乐园》

199

正如博斯使用宗教画来隐喻世纪末的世俗生活，《表情符号乐园》也反映了当下消费主义、流行文化、物质欲望、数字娱乐与狂欢的特征。画面的细节特别值得玩味，如"9·11"事件中坠毁的飞机、怪物肚子里的电视机和音响、象征日本文化的章鱼等（图6-32），这个"表情符号大杂烩"模糊了真实和虚构之间的界限，并通过表情符号下的人生百态暴露了媒体时代的恐怖与黑暗面。甘尼斯用媒体时代的表情符号展示了数字机器美学所掩盖的人性、欲望与荒诞。她从另一个角度审视了这个消费主义观念流行的时代的种种危机，也让人们在虚拟现实与数字影像构建的乌托邦世界看到另一个场景。麦克卢汉认为，艺术家是人类的"触角或者天线"，他们能够更敏锐地感受到媒介和技术的变化，从而发出警示的声音。甘尼斯的《表情符号乐园》无疑是从另一个视角审视时代文化的佳作。

图6-32　甘尼斯的《表情符号乐园》局部

6.8 数字娱乐与交互

21世纪是数字娱乐跨界整合的世纪。传统艺术方式因为数字技术的发展而开始与数字技术联结。各种新的娱乐方式也陆续产生，如互动墙面、虚拟现实、情景VR（虚拟现实）游戏、虚拟飞行体验等。技术作为这些互动艺术的支撑和实现手段，日益体现出其强大的生命力。中国古代的风筝、空竹、鞭炮、套圈、七巧板、九连环、华容道、麻将、围棋、象棋、纸牌等均蕴涵了互动与娱乐的思想，而借助科技创新，互动装置带来了更新鲜、更有趣的娱乐体验。例如，上海迪士尼乐园安装的大型3D飞行体验项目"翱翔，飞越地平线"就通过4D悬空座椅、立体眼镜带给游客从空中鸟瞰地球美景的全新体验（图6-33）。人们迎着强劲的风与飞溅的水珠，在10min内穿越"大峡谷"，飞过"浩瀚的海洋"，穿过"万里长城"和"上海世贸大厦"，在空中领略了"法国埃菲尔铁塔""美国白宫"和"伦敦大桥"的胜景后，最终回到"北京天安门广场"……

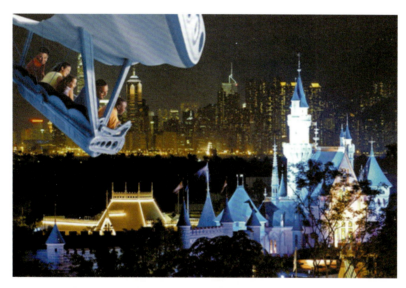

图6-33 迪士尼乐园的大型3D飞行体验项目"翱翔，飞越地平线"

新媒体交互装置是数字娱乐必不可少的设备。卡内基·梅隆大学教授、跨媒体艺术家葛兰·列维（Golan Levin）2006 年的作品《足落球》（Footfalls，图 6-34）就是一个吸引人的互动娱乐装置。游客跺跺脚就可以让 6m 高的投影屏幕顶端的虚拟小球滚落下来，而且跺脚声音越大，则滚落的虚拟小球就越多。游客还可以伸开双臂"接住"下落中的虚拟小球并可以把它们"抛"出去。这个好玩的体感游戏引发了游客的极大兴趣。2013—2015 年，列维还推出了一个实时互动的装置作品《增强手系列》（The Augmented Hand Series，图 6-35）。该作品可以利用装置扫描游客的手并进行实时处理，然后在屏幕上呈现出超过 20 种神奇的"魔术手"的动作效果。这个有趣的装置吸引了众多儿童，成为人们乐此不疲的娱乐项目。

图 6-34　列维的交互装置作品《足落球》

图 6-35　列维的实时互动装置作品《增强手系列》

6.9 穿越现实的体验

　　无论是虚拟现实、增强现实还是混合现实，对于沉浸于其中的人来说，都是麦克卢汉所说的"卷入式体验"，即全身心投入的、以多感官交互为代表的体验。近年来，虚拟现实技术已经开始在演出领域大显身手，例如天后王菲在 2016 年举办的演唱会就通过数字王国公司的 IM360 设备进行现场录制和虚拟现实直播。2014 年，虚拟现实领域的知名公司 Jaunt 发布了一段皮尔·麦克卡迪纳（Pure McCadney）的现场虚拟现实视频（图 6-36，上），该视频被发布到 Oculus 和 GearVR 的网站上，让不在现场的观众以全景视角欣赏了这场音乐会。2015 年，虚拟现实领域的知名公司 VRSE 与苹果音乐（Apple Music）为 U2 乐队的《为谁而歌》(Song for Someone) 录制了一部虚拟现实音乐视频（图 6-36，下）。他们将 3 台处于不同拍摄角度的摄像机设置在现场，通过虚拟现实技术为歌迷直播了一场虚拟现实演唱会。这也是苹果音乐推出的第一部虚拟现实视频，它象征着苹果公司踏出了向虚拟现实领域进军的第一步。VRSE 公司总裁、著名新媒体艺术家克里斯·米尔克（Chris Milk）宣称虚拟现实是人类的终极媒体，它将改变人类享受娱乐的方式。

图 6-36　歌手麦克卡迪纳演唱会的现场虚拟现实视频（上）和
U2 乐队的《为谁而歌》虚拟现实音乐视频（下）

2012年，新媒体艺术家杰弗里·肖（Jeffrey Shaw）带领一个国际团队在敦煌完成了增强现实的交互体验作品《净土》(*Pure Land*)。《净土》以莫高窟第220号洞穴的壁画为蓝本，重新构建敦煌洞穴中非凡的绘画和雕塑，特别是关于东方药师佛的极乐世界的传说。该作品是一个360°全景立体投影剧场，是一个沉浸式虚拟仿真环境。带着3D眼镜的观众可以看到立体的壁画形象：骑着白象的飞天神佛、莲座上俯视信徒的庄严立像依次浮现。修复后的壁画颜色华美、神色如真，配合着佛教音乐，让观众得到强烈的宗教体验。该作品还对壁画中的宴会场景进行了真实复原，当观众选中奏乐人物时，会出现乐器的模型动画并播放所奏音乐；当选中舞伎时，则会出现真人舞蹈表演。观众可以真切地感受到千年前的历史文化艺术（图6-37）。

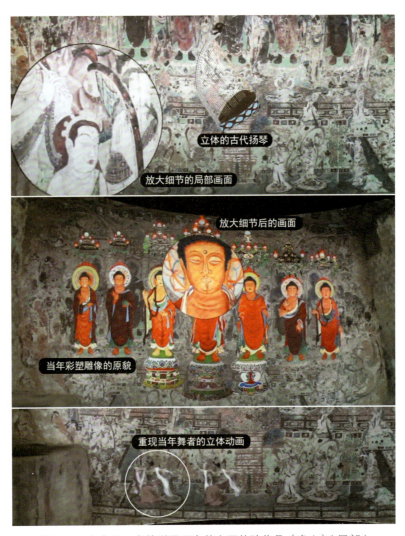

图6-37 杰弗里·肖的增强现实的交互体验作品《净土》(局部)

该作品采用了和真实洞窟同样的手电筒探宝模式。观众可以用小型LED手电筒照亮壁画，这种交互设计让观众身临其境地感受到探索洞穴时的真实体验。该作品的另一个亮点是虚拟放大镜，可以让观众放大细节并以超高分辨率来观看壁画中的特定物体，如香炉和音乐家演奏的乐器，这些都被重建为浮出壁画的三维模型。观众还可以通过LED手电筒看到敦煌彩

塑当年的原始色彩,而这些鲜艳的颜色经过千年的风化侵蚀后几乎已经完全看不到了。当观众扫描到壁画的歌舞场面时,还会从壁画中浮出几个舞伎的立体动画,这是来自北京舞蹈学院的"飞天"舞蹈演员的表演,再现了受西域文化影响的中国古典佛教舞蹈的精彩场景。随着敦煌作为世界文化遗产的声誉越来越大,参观莫高窟的游客络绎不绝,这给敦煌的文物保护带来了巨大的压力。杰弗里·肖的《净土》的目的之一就是期望用虚拟洞窟壁画来代替实景,因此他设计了一个按 1:1 的比例模拟真实洞窟的增强现实作品。这个模拟洞窟可以同时容纳几十个人参观,以此来解决观众体验和洞窟文物保护的矛盾。在这个增强现实作品中,每个进入仿真洞窟的观众都可以领到一个类似 iPad 的手持"观摩器"。观众扫描墙壁的不同位置时,就可以在屏幕中看到壁画(图 6-38)。该增强现实体验作品从另一个角度激发了观众的参与热情,也为观众将"探索"壁画作为一项有趣的任务或游戏(如寻找宝藏)奠定了基础。杰弗里·肖的《净土》为未来博物馆中文化遗产的展示、保存和创新服务提供了一个绝佳的创意与技术实现的范例。

图 6-38 交互体验作品《净土》中的增强现实互动体验

6.10 蒸汽波与故障艺术

2016 年,以抖音为代表的手机短视频 APP 异军突起,为新媒体的发展注入了活力,快手、火山、秒拍、小咖秀等短视频软件层出不穷,"刷微信朋友圈"和"玩抖音"成为当下年轻人生活方式的代表。值得注意的是,抖音的形象设计与传统的帅哥、美女代言有很大的差异。其宣传海报除了表现年轻人的张扬和激情外,最明显的特征就是放弃了全彩色的表现手法,

而采用了带有木刻和套色分离的复古风格，即红、绿、蓝三色在图像上有意错位的设计方法，这就是时下流行的蒸汽波风格（图6-39）。蒸汽波（vaporwave）是2010年前后诞生于网络的后现代风格。蒸汽波以互联网文化以及复古电子科技作为元素，以传达对电子时代的推崇与迷恋。这种风格通过带有迷幻色彩的拼贴缅怀过去美好的时光，同时排解现实的沉闷无聊和无力感。它也承载了不少当年赛博朋克的精神，对后工业时代的科技、流行音乐和流行文化进行吐槽、讽刺与调侃。这种理念和抖音定位的反传统形象不谋而合。

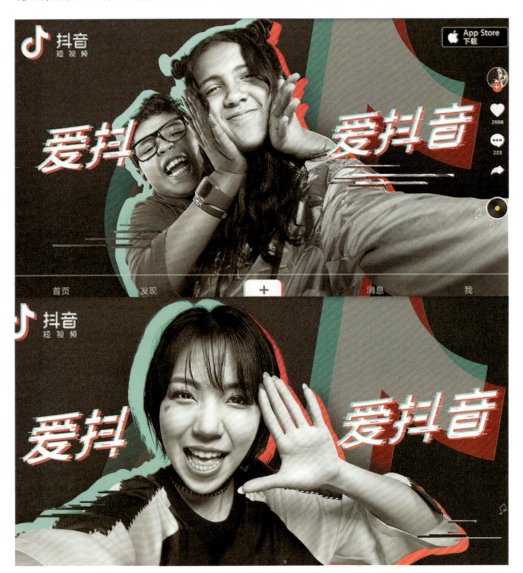

图 6-39　抖音海报采用的蒸汽波风格

蒸汽波是一种混搭了复古元素与未来科技感的表现形式，有着20世纪80年代冷科幻风格的元素。有人指出蒸汽波就是《新世纪福音战士》（Neon Genesis Evangelion）+《任天堂64》（Nintendo 64）+椰子树和海豚。蒸汽波折射出数字艺术对传统的回望与面向未来的困惑。美国著名艺术理论家约瑟夫·席林格（Joseph Schillinger, 1895—1943）把美学概括为5个阶段：前美学、传统美学、感性美学、理性美学和后美学。而蒸汽波恰好符合后美学的定义：生产、

分配、消费艺术品，将艺术形式和艺术材料融为一体，最后达到"艺术的瓦解"和"观念的解放"。这也是为什么蒸汽波艺术糅合了传统美术（如绘画、雕塑、建筑等）和以早期互联网为核心的电子科技，诸如 Windows 95 标志和沙漏光标等（图 6-40）。同时在蒸汽波中还能看到故障艺术、迷幻风格、后波普艺术和谷歌扁平设计（图 6-41）的影子。

图 6-40　蒸汽波绘画大量借鉴了早期计算机界面元素

图 6-41　蒸汽波插画和海报

与后网络艺术、数字涂鸦和故障艺术有着同样的渊源，蒸汽波也是数字媒体/网络文化下成长起来的"数字原住民"对现实与科技文化的反叛。正如他们的父辈，20世纪50~60年代出生的"垮掉的一代"，如嬉皮士和赛博朋克对成人世界规则的蔑视和反抗，网络时代的年轻人则用拼贴来塑造新的时尚风潮。蒸汽波通过互联网的"创作、展示和分享"来抗议令人感到无聊的"普遍性"。蒸汽波脱胎于赛博朋克文化，而独特的风格又让它自成一派（图6-42）。蒸汽波是无厘头的一种综合艺术，极具复古感或者超现实感，其设计融合了复古文化（经典雕塑）、娱乐、技术、消费文化和20世纪80~90年代的广告。此外，它还将沙龙音乐、轻柔爵士、20世纪90年代的网页设计、低分辨率建模渲染、录像带、卡带、日本动漫和数字朋克等糅合在一起，由此成为这个时代的写照。

图6-42 蒸汽波脱胎于赛博朋克文化，而独特的风格又让它自成一派

蒸汽波和以往的反文化运动一样都开始于音乐界。蒸汽波可以看成vapor与wave两个单词的组合。vapor是"水汽、蒸汽、蒸发"的意思，还衍生出"幻药吸入剂和忧郁感"的意思。而通常wave用来指与合成器声音相关的音乐类型。vaporwave也可以翻译成中文"蒸汽音乐"，其风格更接近20世纪80年代独立摇滚（indie dance）的曲风，如商场演奏乐或爵士乐等。蒸汽波的视觉风格源于20世纪90年代的亚洲文化。东京街头的胶囊旅馆内，蜷缩在狭小空间里的是年轻的、老态龙钟的和中年郁郁不得志的人们；阴霾与重污染的城市弥漫着刺鼻的味道；窗外是光怪陆离的霓虹灯——粉红、粉蓝、粉黄、粉绿的并夹杂着圆润的英

文和方正的汉字，像弥散在工业化都市潮湿阴暗的空气中的未来主义的嘶吼（图6-43）。对于20世纪的人们来说，1995年的东京就是"未来"的代名词。赛博朋克科幻小说巨匠威廉·吉布森（William Gibson）说："现代的日本就是赛博朋克。"的确，潮湿、充满水蒸气的涩谷区和东京城市街道的车流声、地下水管的流水声和路边电器店里电视的声音组成了赛博朋克，组成了蒸汽波。街头游戏厅、录像厅、动漫影院到处都是青春无处宣泄的面孔……在东京、香港这样的魅力之都，蒸汽波的诞生并不让人感到惊奇。蒸汽波是日本对于动漫Manga文化和复古科技的电子宣泄。涩谷是迪斯科舞台，醉醺醺的人们在水泥地板上摇摆着身体。城市和人都处于半梦半醒的状态，响着的是爵士、未来鼓点、任天堂游戏机和动漫的梦呓。蒸汽波就像恋爱的感觉——浪漫、糯软、致幻、滞缓，让人的意识瘫软抽离，在精神的麻醉之下感受着肉体的酥麻快意和对"虚无缥缈的未来"的迷惘。

图6-43 蒸汽波风格与亚洲文化有密切的关系

而全球化、数字媒体和病毒传播也使得后现代美学风格迅速流行。无论是天猫和淘宝的网店广告还是时尚服饰的前卫招贴，都预示了审美的变革。蒸汽波是21世纪初的艺术语言，在蒸汽波艺术风格被广泛使用和传播的同时，越来越多的主流媒体和线上平台开始为品牌注入新的血液，争先加入蒸汽波运动浪潮。例如，在2017年3月的淘宝"新势力周"中，淘宝网设计了一整套蒸汽波风格的广告（图6-44），从广告中的霓虹配色、Windows弹窗界面、网格、罗马雕塑等多种拼贴元素可以看出蒸汽波的特征。

图6-44　淘宝"新势力周"的手机广告带有蒸汽波风格

很多人对于故障艺术（glitch art）这个词比较陌生，但事实上，作为一种艺术形式，它产生于人们生活中一些常见的、有时十分恼人的细节——数据和数字设备的故障。当电视机或计算机等设备的软件、硬件出现问题后，可能会造成视频、音频播放异常，画面变成破碎、有缺陷的图像，颜色也变得失真。艺术家们却从这些故障中发现了美，它们代表了不完善、意外和变化，每一次故障都像是打破常规的一次再创造。因此，故障就被音乐人和艺术家作为一种创作手法。艺术家甚至会用各种手段来"设计错误"，如损坏电路板，用磁铁靠近显示器，或者刮擦设备的元件等，以营造故障效果并产生新的创意。故障艺术也是黑客艺术或电子涂鸦的鼻祖，这种艺术可以是恶作剧（如计算机病毒）或者是反艺术的一种表达，是对不确定性的表达，也是时尚设计的一种新的可能性。例如，艺术家和策展人萝丝·蔓克蔓（Rosa Menkman）就是一位对故障艺术感兴趣的人。她指出："故障就是艺术。"故障或是偶然的电子或软件"干扰"的结果，会带来数字抽象拼贴画的特殊审美效果。蔓克蔓认为，视觉故障艺术不仅是有趣的，而且会产生意外的美学（图6-45）。

图 6-45 蔓克蔓的故障艺术作品

早在 20 世纪 80 年代,数字艺术家们就开始设计故障艺术软件,例如,故障艺术家保罗·赫兹(Paul Hertz)擅长通过数字色彩、像素变幻和数字条码来绘制抽象故障艺术作品(图 6-46)。他曾经为芝加哥艺术学院学生们编写了一个名为 GlitchSort 的程序并在网络社区供大学生分享。艺术家萝丝·蔓克蔓和凯姆·艾森多夫(Kim Asendorf)开发的像素排序软件 Monglot 也很有影响力。20 世纪 90 年代后期,随着计算机能力的提升和互联网的普及,更多的艺术家通过雅虎、Facebook、Flickr 等社交媒体组成了故障艺术家团体,如"数据扭曲者"(Databenders)和"故障艺术"小组等,他们通过相互交流成为更具有专业性的艺术团体。贾科莫·科曼奥拉(Giacomo Carmagnola)是在意大利出生的艺术家,他喜欢通过 Photoshop

图 6-46 赫兹的抽象故障艺术作品

来处理和修改老照片，他通过数字技术处理这些照片，使之成为故障艺术作品，并产生一种荒诞、诡异的气氛（图 6-47）。贾科莫说："它的独特美学吸引了我，这不是谈论哲学或更高深的概念，而只是说它纯粹的视觉享受。"贾科莫认为，数字技术对原作的"破坏"可以产生非常引人入胜的效果和表现力。

图 6-47　科曼奥拉利用 Photoshop 处理老照片，使之成为故障艺术作品

无论是故障艺术还是蒸汽波，都代表了流行于青年亚文化群体中的另类文化。这些文化推崇自由、反叛、恶搞或者标新立异（如朋克风等），在艺术上往往和复古风格、电子音乐、迷幻主义、混搭风格和街头涂鸦等表现形式有关。从历史上看，故障艺术源于电子音乐领域"噪声脉冲"的前卫实验。早在 20 世纪 70 年代，美国芝加哥地区就已经成为故障艺术的中心。当时芝加哥的电子和噪音音乐、朋克摇滚乐、即兴的爵士音乐风靡一时。而对技术的不可预见性的探索是故障艺术的魅力所在。数字图像的像素扭曲是故障艺术最常用的"破坏"方法。例如，将数字图像的红、绿、蓝 3 个色彩通道进行错位，就可以得到如彩色错位套印般的诡异的图像；液化、像素化或者马赛克也会产生有趣的结果。这些表现形式和抖音等推崇的"反主流"表现主义或蒸汽波风格有关。故障艺术也往往采用双重曝光和后期处理的方式来加工图片，如采用超现实主义拼贴方法混合人体与各种元素（如花和天空等）；更多的是采取"简单粗暴"的方法对数字图像进行扭曲。这些作品最明显的特征是用计算机"编程"来改变数字照片，以此隐喻数字时代技术与人的关系。

讨论与实践

一、思考题

1. 数字媒体艺术的表现主题可分成几类？请举例说明。

2. 奥拉维尔·埃利亚松认为"艺术即环境",说说你的理解。

3. 卡茨的转基因艺术的技术路线是什么?荧光兔能遗传吗?

4. 村上隆的作品怎样体现了20世纪90年代流行于日本的"宅文化"现象?

5. 数字艺术家是如何思考和表现这个"屏幕时代"的碎片文化的?

6. 表情符号和脸部特效是"FACEU 激萌"APP 的优势,请调研该软件的用户群特征。

7. 如何设计一个通过"镜子"产生身体幻想的数字艺术作品?

二、小组讨论与实践

现象透视:芝加哥千禧公园的皇冠喷泉是由西班牙艺术家豪梅·普朗萨(Jaume Plensa)设计的,由计算机控制15m高的显示屏幕,交替播放1000个芝加哥市民的笑脸。每隔一段时间,屏幕中市民图像的口中会喷出水柱,为游客带来突然惊喜。这个互动作品赋予了城市雕塑新的意义,打破了传统静态雕塑的刻板印象(图6-48)。

图6-48　豪梅·普朗萨设计的芝加哥千禧公园的皇冠喷泉

头脑风暴:在城市公共广场将装置、影像与现场体验相结合,把传统雕塑变成欢乐互动体验,这已经成为公共环境艺术设计的新亮点。在手机媒体时代,如何将手机自拍、动态图像和个人秀通过公共装置进行分享?

方案设计:思考如何通过 WiFi 将互动装置、个人影像和创意设计相结合,打造自由涂鸦式的公共艺术装置。请给出设计方案和详细技术路线。如何寻找游客、城市管理者和交互作品本身的契合点?

练习及思考题

一、名词解释

1. 蒸汽波

2. 奥拉维尔·埃利亚松

3. Emoji

4. 身体的媒介化

5. 增强现实

6. 莉莲·施瓦茨

7. 生命伦理

8. 戏仿与挪用

9. 故障艺术

二、简答题

1. 《人间乐园》与《表情符号乐园》各自反映了什么主题和思考?

2. 奥拉维尔·埃利亚松的作品《天气项目》的创作主题是什么?

3. 试分析 Emoji 在当代社会的价值和影响。

4. 身体如何媒介化?如何艺术化地呈现人体大数据?

5. 什么是卷入式体验?举例说明如何设计深度体验新媒体作品。

6. 什么是蒸汽波?说明蒸汽波艺术产生的时代背景和商业价值。

7. 增强现实与虚拟现实技术如何应用在文化遗产保护与展示上?

8. 故障艺术代表了哪些反时尚的流行文化?

三、思考题

1. 举例说明解构、重组和拼贴在当代艺术中的应用。

2. 弗兰肯斯坦的故事说明了什么?请解释机器人设计的"恐怖谷"现象。

3. 举例说明戏仿、挪用与反讽的艺术表现手法。

4. 转基因艺术或基因工程艺术探索了哪些生命伦理和宗教禁忌?

5. 如何利用大数据设计动态信息艺术作品?

6. 利用互联网调研蒸汽波风格在广告宣传领域的应用。

7. 人造自然的流行说明了什么?新媒体艺术展览目前面临的问题有哪些?

8. 阅读尤瓦尔·赫拉利的《未来简史》并分析智能科技发展的可能性。

9. 如何通过装置互动或者虚拟现实来重现宋朝《清明上河图》的奇观景象?

7.1 计算机媒体的发展
7.2 达达主义与媒体艺术
7.3 激浪派与录像艺术
7.4 早期计算机艺术
7.5 早期科技艺术实验
7.6 计算机图形学的发展
7.7 计算机成像与电影特效
7.8 桌面时代的数字艺术
7.9 数字超越自然
7.10 交互时代的数字艺术
7.11 数字艺术谱系研究
7.12 中国早期电脑美术
7.13 中国数字艺术大事记

第 7 章　数字媒体艺术简史

马克思说:"资本主义一百年的发展创造了超过人类有史以来一切经济活动创造的物质财富。"而 20 世纪后半叶人类最辉煌的成就就是计算机的发明和因特网的诞生。《资本论》指出:"社会生产工具的变革势必将影响整个社会的文化形态和人们的生活行为。"数字媒体艺术的历史恰恰反映了一种文化形态伴随着技术而成长的历程。

本章总结了计算机与艺术联姻的历史,对 20 世纪 60~90 年代以及 21 世纪最初 10 年的数字艺术发展进行了详细梳理,并回顾了中国数字艺术的发展历程。

7.1 计算机媒体的发展

现代计算机的历史开始于 20 世纪 40 年代。第一台真正意义上的电子计算机是 1946 年在美国宾夕法尼亚大学诞生的,名为 ENIAC(图 7-1)。它体积庞大,几乎占据了整个房间。1951 年,第一台能够处理数字和文本数据的商用数字计算机 UNIVAC 获得了专利。计算机的诞生并不是一个孤立事件,它是人类文明史的必然产物,是长期的客观需求和技术准备的结果。计算机的诞生源于第二次世界大战期间的军事需求。1940 年,英国科学家成功研制了"巨人"(Colossus)计算机,专门用于破译德国军队的密码。自它投入使用后,德国军队大量高级军事机密很快被破译,大大加快了纳粹德国灭亡的进程。"巨人"计算机有 1500 个电子管,5 个处理器并行工作,每个处理器每秒处理 5000 个字母。第二次世界大战期间共有 10 台"巨人"计算机在英国军队服役,平均每小时破译 11 份德国军队情报。但英国的"巨人"计算机算不上真正的数字电子计算机,只是在继电器计算机与现代电子计算机之间起到了桥梁作用。

图 7-1　第一台真正意义上的电子计算机 ENIAC

如果说 19 世纪末电报和电话的发明奠定了现代通信产业的基础,那么 20 世纪中后期计算机的崛起无疑是互联网最为重要的物质条件。和图灵机对计算机发明的影响一样,互联网最初的理论源头要上溯到麻省理工学院的科学家范内瓦·布什(Vannevar Bush,1890—1974,图 7-2,上)提出的超文本思想。1945 年 7 月,范内瓦·布什在美国《大西洋月刊》杂志上发表了著名的论文《诚如所思》(As We May Think,图 7-2,下)。布什设想了一种能够存储大量信息并能在相关信息之间建立联系的机器——Memex。该机器可以通过插入类似缩微胶片的"软件"来提供图书、期刊或图像,并且用户还可以直接向 Memex 中输入数据。虽然这台设想中的机器从未建成,但它可以被视为超文本或超媒体概念的源头。在布什发表的另一篇论文中,他又提出,这种机器能够把视频和声音集成在一起,而这也恰恰是 Web 的核心思想。超文本的首次实际使用是在 20 世纪 60 年代中期,美国著名发明家道格拉斯·恩格尔巴特(Douglas Engelbart,1925—2013)和同事在斯坦福研究所开发的 OnLine 系统。范内瓦·布什正是由于在信息技术领域多方面的贡献和超人远见,获得了"信息时代的教父"的美誉并成为美国《时代》杂志的封面人物。

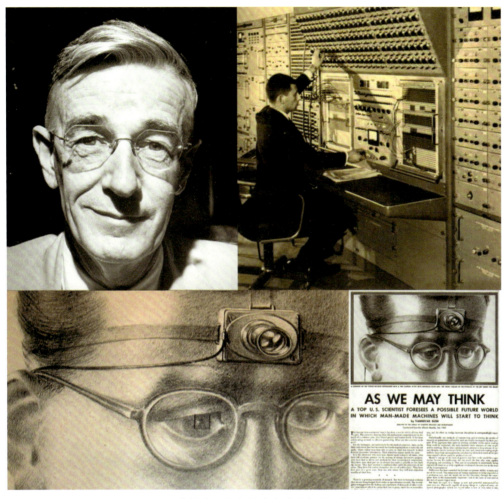

图 7-2　布什（上）和其论文《诚如所思》（下）

20 世纪 40 年代也标志着控制论的开始。美国数学家诺伯特·维纳（Norbert Wiener，1894—1964）进行了不同通信和控制系统（如计算机和人脑）的比较研究。维纳认为，生物、机械及信息系统（包括当时正在兴起的数字计算机）都是相似的。它们都通过接收和发送信息来实现自我控制，实际上都是有序信息的模式，而非趋向熵增大和噪音。控制论是一门以数学为纽带，把自动调节、通信工程、计算机、神经生理学和社会学等联系在一起的科学。自 1948 年诺伯特·维纳发表了著名的《控制论：关于在动物和机器中控制和通信的科学》一书后，控制论思想已经渗透到现代社会的所有领域，从而影响了人们对信息、组织和计算机的理解。控制论、系统论和信息论奠定了计算机原型的理论基础。从广义来说，人类和动物也依赖外界的信息或信号来改变自己的行为。维纳长期致力于研究动物与机器的共同之处，他指出："很久以来我就明白，现代超速计算机在原理上就是自动控制装置理想的中枢神经系统"。维纳用神经科学中的概念来说明其广泛的哲学意义。因此，维纳的理论也成为理解人机共生的基础。

20 世纪 60 年代是数字技术发展史上特别重要的时期，这个时期已经为今天的大部分计算机技术及其艺术探索奠定了基础。范内瓦·布什的基本思想由美国计算机科学家、哲学家

泰德·尼尔森（Ted Nelson，图7-3，上）进一步提升，他在1961年为写作和阅读空间创造了"超文本"和"超媒体"这两个词，他认为任何为网络文档做出贡献的人都可以通过电子方式相互链接文本、图像和声音等信息。尼尔森还提出：超链接环境应该是非线性的，并允许读者/作者通过信息选择自己的路径。1957年，为了应对苏联的人造卫星技术，美国国防部建立了高级研究计划局（ARPA）以保持美国的科技领先地位。1964年，为了免受来自苏联的核攻击，作为最重要的政府智囊团的兰德公司提交了一项提案，将互联网概念化为一个没有中央权威的通信网络。1969年，现代互联网的"鼻祖"——阿帕网（ARPANET）终于诞生。该网络由当时的4台超级计算机组成，它们分别位于加州大学洛杉矶分校、加州大学圣巴巴拉分校、斯坦福大学和犹他大学。1989年，英国科学家蒂姆·伯纳斯-李（Tim Berners-Lee，图7-3，下），提议用超文本技术建立一个全球范围内的多媒体信息网，即后来的万维网（WWW），并在次年成功开发出世界上第一个Web服务器和Web客户端软件。

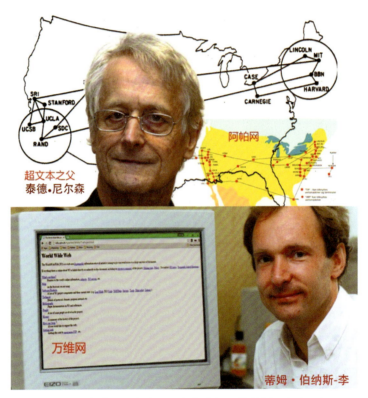

图7-3　泰德·尼尔森（上）和蒂姆·伯纳斯-李（下）

1963年，计算机图形学和虚拟现实之父、ACM图灵奖获得者伊凡·苏泽兰（Ivan Sutherland）在麻省理工学院发表了名为《画板：一个人机图形通信系统》的博士论文，并以此为基础构建了第一个人机交互画板，该系统可以让用户用光笔绘制简单的线框图（图7-4）。苏泽兰指出，借助"画板"软件和光笔，可以直接在CRT屏幕上创建高度精确的数字显示工程图纸。利用该系统可以创建、旋转、移动、复制并存储线条或图形（包括曲线点、圆弧、线段等），并允许通过线条组合来设计复杂物体形状。该系统还提供了一个能够放大画面2000倍的图纸管理功能，可以提供大面积的绘画空间。该系统是一个划

时代的创作，其中的许多亮点，包括利用内存来存储对象、曲线控制、高倍放大或缩小画面、曲线拐角点、相交点和平滑点描述和操作等，可以说是如今所有图形设计软件的基础。

图 7-4　伊凡·苏泽兰和他设计的"画板"系统

1968 年末，斯坦福大学的计算机科学家、发明家道格拉斯·恩格尔巴特（图 7-5）介绍了一个通过鼠标、位映射 (bitmapping) 和视窗直接操控图形的想法。位映射概念的提出是划时代的重大事件，因为它不仅建立了计算机处理器的电子束与计算机屏幕上的图像之间的联系，而且也成为数字艺术得以发展的里程碑事件。在位映射中，计算机屏幕的每个像素被分配给计算机存储器的最小单位——比特（bit），它们也可以表现为"开"或"关"并被描述为 0 或 1。因此，计算机屏幕可以被想象为像素网格，其开或关就意味着白或黑。这个图形的二维空间是通过恩格尔巴特发明的鼠标来操控的。恩格尔巴特在人机交互方面做出了许多开创性的贡献。他出版著作 30 余本，并获得 20 多项专利，其中大多数是今天计算机技术和计算机网络技术的基本功能。他所发明的鼠标、多视窗人机界面、文字处理系统、在线呼叫集成系统、视频会议、超媒体等已遍地开花。在 20 世纪 70 年代，施乐公司的帕洛阿尔托研究中心（Xerox PARC）的计算机科学家艾伦·凯及同事们进一步发展了恩格尔巴特和苏泽兰关于人机界面的构想，并由此提出了著名的图形用户界面（GUI）和"桌面隐喻"等人机交互操控技术。随后，苹果公司的史蒂夫·乔布斯在 1983 年正式推出了 Macintosh 计算机，其中应用了"桌面隐喻"的技术并成为全球最早的图形界面个人计算机。

图 7-5　恩格尔巴特是一系列数字技术的发明人

7.2　达达主义与媒体艺术

　　虽然数字艺术属于新兴的技术/艺术领域，但它并没有脱离主流艺术，而且在观念上与 20 世纪的达达主义、激浪派和概念艺术等艺术运动有着很深的渊源。例如，上述这些艺术流派侧重于概念、事件、行为和观众参与，而不是将作品定位于传统油画般的、统一的物质对象。同样，对参与、互动、行为、共享和随机性的关注也是交互艺术、网络艺术、新媒体艺术的核心理念。早在 20 世纪 20 年代，一些摄影艺术家，如拉斯罗·莫豪利·纳吉（Laszlo Moholy-Nagy）和德国的豪斯曼(R.Hausmann) 等人就开始利用暗房将照片拼合在一起。他们也用报纸、入场券、照片等零碎的东西直接贴在帆布上作为作品展出。达达派女摄影师汉娜·侯赫（Hannah Hoch）在 1919 年创作的拼贴画《用达达厨房刀子切开德国最后的威玛啤酒肚的文化纪元》则展示了一个更为丰富多彩的浮世绘社会生活图景。达达主义注重媒材之间的混搭，提倡通过语言或图形的组合、重构或随机变化来创新艺术形式。通过媒材的解构、重构与混搭，可以形成某种穿越时空的"数据库"图景，这是新媒体艺术家从达达主义前辈那里获取的最宝贵的经验。

　　此外，达达主义认为重构的规则往往与数学、几何学等形式美的规律有关。数字艺术的核心就是通过（软件或算法的）形式指令来实现结果的工程设计思想。正如达达主义的诗歌或拼贴绘画一样，任何形式的计算机艺术都可以还原为一系列基于算法的"指令集"，通过指令对媒体进行处理是数字艺术创作的基础。1960 年，法国诗人、作家雷蒙·格诺（Raymond Queneau）和数学家弗朗索瓦·勒利奥内（Francois Le Lionnais）发起成立了法国文学和艺术协会，简称乌力波（Oulipo），这是一个由作家、诗人和数学家组成的艺术与数学跨界松散创意团体，主旨在于通过尝试新的文本结构来激发创造力。格诺认为，所有的创作灵感应该是"经过计算的"并成为一个智力游戏。他还基于离散数学、集合论和布尔代数等原理创作了"布尔型诗歌"等作品。该团体的一些作品（图 7-6）完全是由字母构成的剪影。这种创意方法也与早期基于算法的计算机艺术的表现如出一辙。

图 7-6　法国艺术团体乌力波的作品

综上所述，达达主义对受众参与、互动、行为、共享的探索，特别是对媒材的拼贴以及对受控随机性的实验，成为数字艺术的设计原则。美国数字艺术家格瑞汉姆·温伯林（Grahame Weinbren）指出："数字革命的实质是随机访问的革命。"数字技术可以快速访问数据库，这就为实现媒体的无限重组提供了可能性。在现代艺术史上，激浪派艺术家白南准（Nam June Paik）在 1963 年设计的名为《随机访问》（*Random Access*，图 7-7）的媒体装置作品就宣告了这个新的美学观念的诞生。该装置作品由粘在墙上的 50 多条录音带、可以由观众手持的磁头和扬声器组成。观众可以通过将磁头在录音带上随机滑动来感受不同的音乐片段。因此，上述早期艺术先锋的实验确立了数字媒体艺术的基本原则之一：通过随机访问的方法来设计、处理、组装或者重构媒体元素，并通过观众与作品的互动来完成体验。

图 7-7　白南准 1963 年创作的装置艺术作品《随机访问》

20 世纪初期的达达主义艺术家马塞尔·杜尚（Marcel Duchamp）和结构主义艺术家拉斯洛·莫霍利·纳吉等对艺术中的互动和虚拟等观念的探索也是数字艺术的思想源头之一。例如，1920 年，杜尚与艺术家曼·雷（Man Ray）共同创作了装置作品《旋转玻璃板》，它是一个由带有手绘条纹的玻璃叶片与电机组成的（图 7-8）。观众打开设备开关并与其保持一定距离，就可以看到旋转玻璃条纹所产生的同心圆环的效果。纳吉当年所尝试的动力＋光＋雕塑以及通过运动物体呈现轮廓或轨迹的虚拟空间的实验也可以在当代许多数字装置作品中找到类似的设计构思。

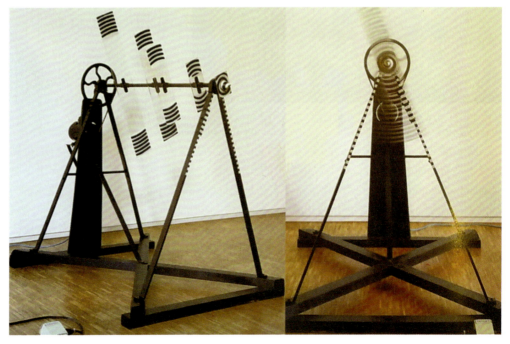

图 7-8　杜尚与曼·雷的装置作品《旋转玻璃板》

艺术史学者罗伯特·赫伯特（Robert Herbert）指出，艺术家在 1910 年之前都和机器保持着距离；而到了 1910 年后，机器渐渐地被艺术家所接受，机械美学也开始在艺术作品中大量出现。一部分艺术家歌颂机械的理性，使社会迈向现代，人们也因机械提高了工作效率，因而开始有了休闲的时间；另一部分艺术家则对机械持相反态度，认为机械是破坏性的暴力媒体。正是在这两种相互对立的思潮中，媒体艺术作为更直接面向大众的宣传媒体开始伴随着海报等形式逐渐走上历史舞台。德国文学评论家、哲学家瓦尔特·本雅明（Walter Benjamin，1892—1940）在 20 世纪 30 年代指出："近二十年来，无论物质还是时间和空间，都不再是自古以来的那个样子了。人们必须估计到，伟大的革新会改变艺术的全部技巧，由此必将影响到艺术创作本身，最终或许还会导致以最迷人的方式改变艺术概念本身。"

7.3 激浪派与录像艺术

第二次世界大战结束后，随着电子科技的发展和消费主义的流行，达达主义艺术家当年对媒体、行为和偶发性的探索也被 20 世纪 60 年代激浪派（Fluxus）艺术家所继承。美国先锋作曲家约翰·凯奇（John Cage）将音乐结构描述为"对连续部分的可分性"并通过与随机重构等方式来处理音乐元素并创作音乐作品。他在 20 世纪 50—60 年代的作品与数字艺术最为相关。激浪派艺术家白南准和约翰·凯奇等人通过现场互动表演将行为引入剧场。激浪派艺术家将观众参与和艺术活动融合为一种情境，并通过随机的偶发事件来达到与现场观众互动的效果。1957—1959 年，约翰·凯奇在纽约新社会研究学院教授实验音乐作曲和禅宗，他关于艺术的不确定性和无限可能性的思想成为激浪派艺术的理论和实践准则。1960 年，白南准在德国科隆演奏肖邦的钢琴曲的过程中突然扑倒在钢琴上，并随后冲上观众席，用剪刀剪碎了凯奇的衣服。白南准和日本前卫艺术家、著名歌手小野洋子（Yoko Ono）共同完成的"剪衣服"的行为艺术表演也曾经轰动一时（图 7-9）。

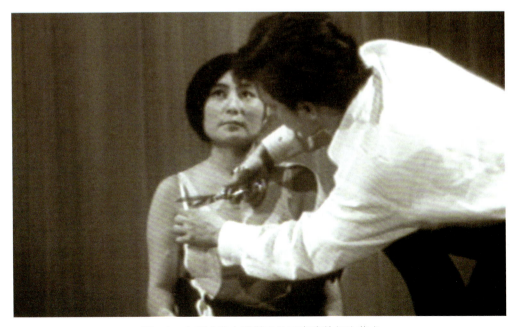

图 7-9　白南准和小野洋子共同表演的行为艺术

白南准是作为音乐家开始其艺术生涯的。1956年，白南准在东京大学完成了音乐、艺术史和哲学的学业，之后前往德国求学并继续学习西方古典音乐及现代音乐。1958年，他与艺术家约翰·凯奇相遇并追随他到美国一起从事实验艺术活动。作为激浪派的重要人物，白南准参与了激浪派的一系列"表演+行为"的艺术探索。1966年，约翰·凯奇和白南准等人将实验音乐、现场舞蹈表演和混搭影像投影相结合，举办了很多艺术活动，成为激浪派艺术的里程碑（图7-10），也成为后来新媒体互动表演所借鉴的范例。在20世纪60—70年代，白南准站在国际艺术家激进团体的最前端。

图7-10　约翰·凯奇与白南准的"表演+行为"艺术活动现场

白南准对于行为艺术的贡献是他将移动影像技术、电影、录像和电视等电子媒体以雕像和装置的形式进行创作，从而能够在画廊和博物馆里展出。这使得他成为录像艺术的先驱。他在1974年创作的录像装置艺术作品《电视佛》（*TV Buddha*，图7-11）中将佛像与电视相对，而电视机里播放的图像正是佛像。这个作品将现实、虚拟、东方意境与旁观者共同构成现代社会的范式，深刻揭示了人与媒体的关系，带有深刻的哲学意义。

图7-11　白南准的录像装置艺术作品《电视佛》

7.4 早期计算机艺术

世界上最早的计算机艺术源于对电视示波器(阴极射线管)屏幕图像的摄影抓拍。1952年，美国数学家本杰明·弗朗西斯·拉波斯基（Benjamin Francis Laposky，1914—2000）在美国桑福德博物馆（Sanford Museum）展出了50幅计算机绘画并成为世界上最早的计算机艺术作品展（图7-12）。1950年，拉波斯基开始尝试创作"光电艺术"。他使用带有正弦波发生器和带电子电路的阴极射线示波器创作各种抽象艺术图案，然后使用照相机记录示波器屏幕上的这些图案。

图7-12 拉波斯基创作的计算机绘画作品

20世纪60年代初期，贝尔实验室的计算机工程师迈克尔·诺尔（Michael Noll）创造了一系列最早的计算机生成图像。他在1963年创作的《高斯2次曲面》(Gaussian Quadratic)参加了1965年美国纽约霍华德·怀斯画廊（Howard Wise Gallery）举办的"计算机生成图像"展览。该展览还同时展出了拉波斯基、贝拉·朱丽兹（Bela Julesz）以及德国早期计算机艺术家弗瑞德·纳克（Frieder Nake）和乔治·尼斯（Georg Nees）等人的作品。尽管他们的作品非常类似于抽象绘画，并且看似复制了传统媒体非常熟悉的美学表达形式，但是这些作品探索了借助计算机图形学创作数字绘画的可能性。

德国艺术家和计算机图形学专家赫伯特·弗兰克（Herbert W. Franke）几乎和拉波斯基同时开始了示波器抽象电子艺术的创作（图7-13）。弗兰克从20世纪50年代起担任维也纳大学和慕尼黑大学教授。他于1985年发表在 Leonardo 杂志上的两篇论文《新视觉语言：论计算机图形学对社会和艺术的影响》和《扩张的媒体：计算机艺术的未来》奠定了数字艺术的美学理论基础。弗兰克不仅是第一个在专业刊物上提出"计算机艺术"概念的人，而且还在其1971年的著作《计算机图形学：计算机艺术》中全面地论述了该主题。早期用计算机产生的大多数动画和图像并不是在艺术工作室诞生的，而是在大学或公司的研究实验室诞生

的。创作这些作品的人中有许多具有科学和工程背景，他们主要从事计算机图形学或应用物理学的研究，从事美术创作可以说是工作之余的副业，同时他们中的多数人也缺少艺术方面的正规训练。尽管如此，他们中的许多人显示了强烈的艺术抱负和相当程度的美感。

图 7-13　弗兰克创作的示波器抽象电子艺术作品

20 世纪 60 年代初期，迈克尔·诺尔创作了一系列与著名的荷兰风格派画家蒙德里安（Mondrian，1872—1944）的抽象画（图 7-14，左）风格极为相似的计算机生成图像（图 7-14，右），由此说明了计算机能够模拟出高度相似的艺术作品。

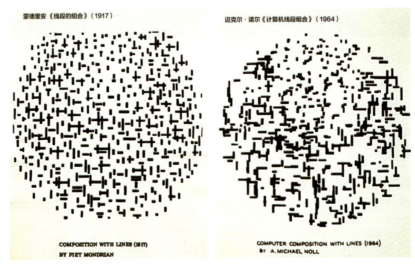

图 7-14　蒙德里安的抽象画（左）与诺尔的计算机生成图像（右）

20 世纪 60 年代，一大批计算机工程师，如约翰·惠特尼（John Whitney）、爱德华·兹杰克（Edward Zajec）、查尔斯·苏瑞（Charles Csuri）和维拉·莫尔纳（Vera Molnar）等人通过数学函数的研究，对于计算机生成图像（CGI）的变形和动画做了大量的工作，他们的研究成果至今仍然具有影响力。惠特尼被认为是"计算机图形学之父"，他使用早期军事模

拟计算机设备制作了首部动画短片《目录》(Catalog, 1961)。该片展示了图形变换动画的魅力。惠特尼后来制作的数字动画短片《排列》(Permutations, 1967) 和《蔓藤花纹》(Arabesque, 1975, 图 7-15)进一步巩固了他作为计算机电影制作先驱的地位。惠特尼还与他的兄弟, 画家詹姆斯·惠特尼合作制作了几部实验电影。计算机工程师查尔斯·苏瑞从 1964 年开始使用 IBM 7094 计算机制作了最早的数字动画短片《蜂鸟》(Hummingbird, 1967, 图 7-16)。该片描述了蜂鸟飞行中翅膀的变形过程, 是计算机变形动画的里程碑。

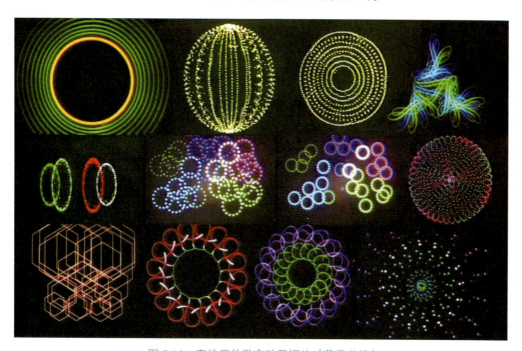

图 7-15 惠特尼的数字动画短片《蔓藤花纹》

图 7-16 苏瑞的数字动画短片《蜂鸟》

20世纪60年代末期,贝尔实验室工程师爱德华·兹杰克也通过算法创作了别具一格的作品(图7-17)。他的同事肯尼斯·诺尔顿(Kenneth Knowlton)开发了在行式打印机上叠印字母和标志的技术。该技术能模拟出照片上明暗的灰度差别。使用这种方法,诺尔顿于1966年创作了著名的《计算机裸体》绘画作品(图7-18)。

图7-17 兹杰克创作的算法作品

图7-18 诺尔顿创作的《计算机裸体》绘画作品

在20世纪60年代初,贝尔实验室可以说是计算机艺术的大本营,其中,迈克尔·诺尔对算法艺术的研究,肯尼斯·诺尔顿和爱德华·兹杰克对数字图案和数字动画的探索,以及马克思·马斯沃斯(Max Mathews)和约翰·皮尔斯(John Pierce)对计算机音乐的研究,都是该领域的重要成果。诺尔曾经预言:"计算机可能是未来潜在的最有价值的艺术工具,正如它在科学领域的作用一样。"他认为,随着计算机的普及,更多的艺术家会将它作为创作

工具。这种新的艺术媒体将被利用来产生前所未知的艺术效果，如结合色彩、深度、运动和随机性来创造新的艺术组合的可能性。

到 20 世纪 60 年代中后期，计算机艺术创作已经在欧美和日本开展起来。1968 年，国际最早的计算机艺术杂志《比特国际》(*Bit International*) 在萨格勒布市创刊。直到 1972 年，该杂志共发行 9 期，登载了大量早期计算机艺术家的作品，也为后来的研究者提供了珍贵的历史文献。下面介绍的代表作品均选自《比特国际》，可以大致反映这个时期计算机艺术的轮廓。东京技术大学艺术研究室的美学教授河野弘（Hiroshi Kawano）在 1964—1968 年创作了单色及彩色的抽象数字绘画（图 7-19，A 和 B），既带有东方山水卷轴的意境，又与蒙德里安的抽象艺术有几分神似。1968 年，工程师阿兰·马克·弗朗斯（Alan Mark France）创作了计算机螺旋画 *Cycle Two*（图 7-19，C）。1963 年，计算机工程师戴特·汉克（Dieter Hacker）创作了计算机矩阵图案（图 7-19，D）。1969 年，加拿大麦吉尔大学的彼得·米利奥杰维克（Peter Milojevic）展出了名为《海星》的计算机绘画（图 7-19，E）。1964 年，美国工程师凯瑞·斯坦德（Kerry Strand）用绘图仪绘制了名为《蜗牛》的抽象螺旋绘画

图 7-19　欧美和日本艺术家在 20 世纪 60 年代中后期创作的部分计算机艺术作品

（图 7-19，F）。1968 年，布拉格大学的泽坦尼克·塞库纳（Zdenek Sykora）展出了名为《圆形黑白结构》的计算机绘画（图 7-19，G）。从这些作品可以看出，到 20 世纪 60 年代末期，计算机绘画已经能够呈现出很强的美感。1968 年，伦敦当代艺术馆首次举办了以"控制论的奇遇：计算机和艺术"为主题的艺术展，标志着计算机艺术开始登上历史舞台。

7.5 早期科技艺术实验

西方现代艺术的创作与技术密不可分，无论是达达主义还是俄罗斯构成主义都是技术和艺术结合的结果。光电和机械动力是 20 世纪工业技术最主要的标志，也自然成为艺术家实验新媒体的理想材料。光艺术装置（light art）或光雕塑主要是指利用激光、霓虹灯光和其他光源设计室内或者室外的装饰效果，如节假日搭建的激光音乐喷泉、舞台或广场的动态探照灯等就是借助灯光实现的夜晚景观艺术。20 世纪 60 年代，随着欧普艺术的兴起，利用光效来设计几何图案或抽象艺术成为艺术家们追求的目标。有效运用色彩、线条以及霓虹闪烁可以产生迷幻的感觉。一些欧普艺术家，如法国画家维克托·瓦萨雷利和英国女艺术家布里奇特·赖利（Bridget Riley）等人都曾利用光效来设计平面或装置作品。美国著名艺术家布鲁斯·瑙曼（Bruce Nauman）以霓虹灯作为媒材，从 20 世纪 60 年代起就开始了灯光装置的设计（图 7-20）。他在 1967 年创作的作品《真正的艺术家帮助世界揭示神秘真相》（*The True Artist Helps the World by Revealing Mystic Truths*）（图 7-20，左上）是一件螺旋形的霓虹灯光装置，炫目的颜色，莫名其妙的语录，加上手写风格的灯管字体，成为吸引眼球的噱头。瑙曼推崇英国哲学家路德维希·维特根斯坦（Ludwig Wittgenstein，1889—1951）的"语言游戏"观念，在其作品中借助霓虹灯灯光和荒诞的语言来表现这个光怪陆离的花花世界。

图 7-20　瑙曼的灯光装置作品

动力艺术（kinetic art）又可以称为动与光的艺术（motion and light art），是一种将时间观念带入作品的艺术形式，它起源于 20 世纪早期的未来主义和构成主义运动，并与达达派

有着密切的联系。此外，苏联的亚历山大·罗钦可、弗拉基米尔·塔特林等先锋艺术家也都利用机械、动力和光电为媒材进行了艺术实验。20 世纪 50 年代中期，随着科技的快速发展和波普艺术运动的兴起，从法国巴黎到美国纽约，动力艺术吸引了广泛的关注。它不仅打破了传统艺术的局限，而且借助声、光、电创造了新的视觉体验和新的交互方式。动力艺术在 20 世纪 60 年代有着快速的发展，同时也和该时期的欧普艺术、迷幻艺术、灯光艺术等有着错综复杂的联系。动力艺术在其后十几年的发展中不仅展示了科技之美，也将人们对机械、自动化和未来社会的思考带入作品。例如，匈牙利动力装置艺术家尼古拉斯·谢尔夫（Nicolas Schoffer）就将电动机械雕塑和芭蕾舞演员组合，设计了一组奇异的"人机雕塑"（图 7-21），他创作了多部以机械 + 芭蕾为主题的动态装置。这些作品反映了他对人机关系的思考，成为他称之为"控制论艺术"（cybernetics art）的典范。1961 年，谢尔夫设计了大型环境艺术作品《空间力学之控制塔》，这件作品由计算机控制 66 个反射镜、3 个旋转轴来反射光线。该作品还包括彩色射灯、光电管、湿度计和气压计等，将环境的影响因素纳入作品。

图 7-21　谢尔夫的"人机雕塑"作品

随着工业时代向电子时代的过渡，艺术家们对艺术与技术之间的交叉融合实验越来越感兴趣。1966 年，贝尔实验室的电子工程师比利·克鲁弗（Billy Kluver）开始与几位艺术家合作，帮助艺术家解决技术上的问题。先锋艺术家约翰·凯奇等人率先创立了技术与实验艺术协会（Experiments in Art and Technology，EAT）并成为工业技术与艺术创意相结合的现代包豪斯。该协会成员有波普艺术家安迪·沃霍尔（Andy Warhol）、罗伯特·罗森伯格（Robert Rauschenberg）、贾斯珀·琼斯（Jasper Johns）以及让·丁格利（Jean Tinguely）等人。他们

在一起进行了长达 10 多年的艺术/科技实验项目。例如，1960 年，克鲁弗等人在纽约现代艺术博物馆展出的一个可以自我毁灭的动态装置作品《向纽约致敬》（图 7-22）就是一个集科技、艺术与工程于一体的代表作品。EAT 将科技、艺术、媒体和大型公共活动联系在一起的具有里程碑意义的事件发生在 1970 年日本大阪世界博览会上。EAT 受百事可乐公司委托设计一个能够体现"当代艺术和科学最新前沿"的展馆。最终完成的建筑是一个多边形的魔幻空间（图 7-23），内部镶有镜面的墙壁朝多个方向反射灯光，而程控激光与现场的多媒体表演交相辉映。该项目的创意实施也得到贝尔实验室的支持，而后者已逐渐成为当代艺术实验的孵化器。在 1970 年的夏天，有超过百万人次参观过这一充满创意的互动空间。科技和艺术的结合首次取得了巨大的成功。

图 7-22　克鲁弗等人的动态装置作品《向纽约致敬》（左）和其解体过程（右）

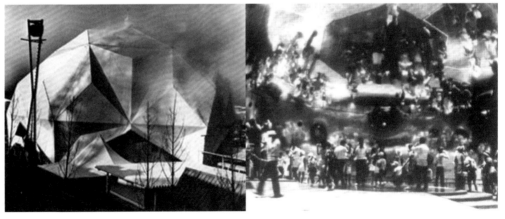

图 7-23　EAT 为大阪世界博览会设计的科技艺术体验馆

20 世纪 60 年代也首次出现了数字艺术展。1967 年，艺术家罗伯特·劳申伯格等人在纽约举办了"实验艺术和技术展"。1968 年，英国伦敦当代艺术学院举办了名为"控制论的奇遇：计算机和艺术"（Cybernetic Serendipity：The Computer and the Arts）的展览，展出了绘图仪素描、计算机风格版画、诗词、电影、雕塑、音乐和传感"机器人"等作品（图 7-24），展品还包括计算机生成图形、计算机动画电影、计算机音乐、计算机诗歌和韵文等。一些作品专注于

机器和变形的美学,如绘画机器、图案或诗歌生成器;另一些作品则是动态的和面向过程的,探索面向观众的开放系统和交互的可能性。该展览由德国哲学家、信息美学专家马克斯·本兹(Max Bense)教授策划,由国际计算机艺术协会(ICA)主任、艺术家加西亚·理查德(Jasia Reichardt)主持。虽然由于当时的数字技术过于简陋以及对美学的表现不足,使得该展览饱受质疑和批评,但该展览仍然吸引了大约6万人参观,成为轰动一时的新闻,也使得技术美学开始受到人们的关注。

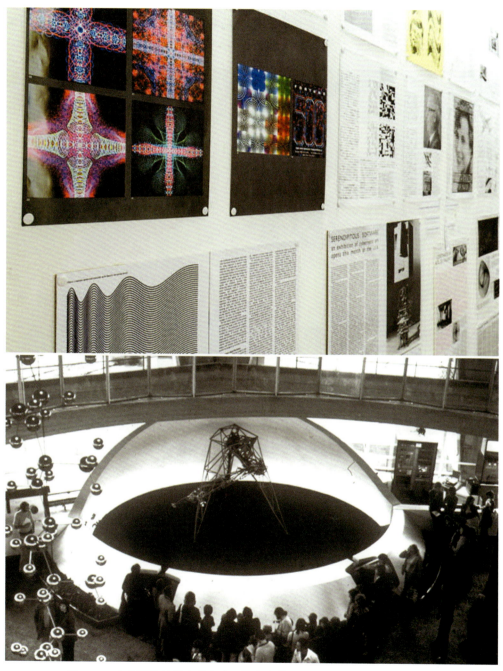

图 7-24　在英国伦敦举办的名为"控制论的奇遇:计算机和艺术"的展览

20世纪70年代，卫星、电视和电子通信蓬勃发展。该时期的艺术家们同样也不会放弃对新媒体的艺术实验。他们不仅开始尝试将现场表演和网络连接，也使用视频和卫星等新技术进行直播。这些艺术家的媒体实验有着广泛的主题，如视频电话会议的美学潜力、录像艺术和音频实验、实时虚拟空间和卫星电视传播等。在1977年德国卡塞尔举办第6届文献艺术展（Documenta Ⅵ）上，艺术家道格拉斯·戴维斯（Douglas Davis）组织了超过25个国家的卫星电视节目，参与直播或表演的艺术家包括戴维斯（图7-25，左上）、德国行为艺术家约瑟夫·博伊斯（Joseph Beuys，图7-25，左下）、激浪派艺术家白南准以及表演艺术家夏洛特·穆尔曼（Charlotte Moorman，图7-25，右）。同年，纽约和旧金山的艺术家也通过卫星网络进行了跨城市的15h双向互动合作项目。

图7-25　德国卡塞尔第6届文献艺术展上的卫星电视直播艺术活动

同样在1977年，艺术家凯特·加洛韦（Kit Galloway）和谢莉·拉比诺维茨（Sherrie Rabinowitz）通过与美国国家航空航天局（NASA）和门洛帕克市（Menlo Park）教育电视台合作，组织了号称"世界上第一个卫星直播互动舞蹈表演"的综艺节目。该节目涉及美国大西洋和太平洋沿岸的不同的表演者，并通过一种"实景+虚拟"的方法通过卫星电视现场直播。1982年，加拿大通信专家、电子媒体艺术家罗伯特·阿德里安（Robert Adrian）组织了一个24h的全球互动项目，3大洲的16个城市的艺术家通过传真、计算机和可视电话连接了24h，并共同创作和交换了多媒体艺术作品。这些标志性事件可以看作对网络化数字艺术的"连接性"的早期探索。1968年，美国电影导演斯坦利·库布里克（Stanley Kubric）推出了《2001年：太空漫游记》(2001：A Space Odyssey)，它是最早应用CGI技术的电影之一。在该电影中，太空船的导航控制台的动画就是由计算机完成的。

7.6 计算机图形学的发展

数字艺术概念的形成，主要是基于 20 世纪 60~70 年代数字技术理论的发展。北美一些大学的研究中心也参与了这一时期的图像、动画与三维图形的研究，主要学术成果包括犹他大学的三维建模和渲染、加州理工学院的运动动态分析、美国伊利诺伊大学芝加哥分校的矢量图形技术、加利福尼亚大学的样条模型、俄亥俄州大学的分级人物动画和反向运动学、加拿大多伦多大学的过程技术和蒙特利尔大学的人物动画和嘴唇同步等。此外，东京大学的气泡表面模型技术以及广岛大学的辐射和灯光的研究也取得了重要的成果。例如，广岛大学研究团队在 20 世纪 80 年代中期创作了 CGI 动画短片《女人和蛙》（图 7-26），该片对阳光、青蛙、雨和水下世界的数字模拟令人耳目一新。这些理论和技术的发展对于后期的数字艺术的发展至关重要。

图 7-26　广岛大学 20 世纪 80 年代中期的 CGI 动画短片《女人和蛙》

早在 20 世纪 60 年代，计算机艺术先锋如拉波斯基、弗兰克和诺尔等人就通过算法艺术向世人证明了计算机可以模拟几何抽象艺术，如至上主义、荷兰风格派和俄罗斯结构主义的现代艺术形式。惠特尼的计算机图形动画也可以媲美早期实验动画家们的动态影像作品。但此时数字艺术仍然存在一个局限：计算机难以仿真自然世界。直到 20 世纪 70 年代中期，随着计算机运算速度的提高和计算机图形学的发展，特别是分形（fractal）几何学理论的提出与实践，才真正实现了数字艺术表现的历史性突破：数字技术开始挣脱了二维空间和几何图形的束缚，并朝向模拟自然、模拟空间和模拟世界的方向跨越。

1975 年，数学家曼德布劳特（B.B.Mandelbrot）出版了他的专著《分形、机遇和维数》，标志分形理论的诞生。"分形"这一词语本身具有"破碎""不规则"等含义，可以用来描述传统几何学所不能描述的复杂、无规则的几何对象。例如，弯弯曲曲的海岸线、起伏不平的山脉、茂密的森林、变幻无常的浮云、九曲回肠的河流、纵横交错的血管和令人眼花缭乱的满天繁星等，它们的特点是极不规则或极不光滑。通俗地说，数学分形就是研究高度复杂但具有一定意义的自相似图形和结构的几何学。分形学对于模拟自然景观和生物形态，如云雾、火焰和山脉（图 7-27）、海浪、树木、动物、人类等的造型和动画（如模拟植物生长、风云变幻等），均有着十分重要的意义。如今分形已经成为通过数学模拟大自然和表现抽象美的重要艺术形式。

图 7-27　用分形学模拟山脉

该时期对计算机图形学的研究在北美的一些大学（如康奈尔大学、纽约理工学院、北卡罗来纳大学和宾夕法尼亚大学等）逐渐展开并取得了丰硕的成果。早在 20 世纪 70 年代，康奈尔大学就拥有了一个世界领先的光能辐射技术计算机图形实验室。该实验室的主任是著名计算机图形专家、教授唐纳德·格林伯格（Donald Greenberg）。1973 年，他开始深入研究了一些至关重要的计算机图形学理论，如光能辐射算法、直接和间接照明算法等，对后来计算机仿真和动画的发展功不可没。三维渲染领域知名的康奈尔盒子（Cornell Box，图 7-28）也被广泛应用在三维照明和建筑效果渲染领域。

图 7-28　三维渲染模型康奈尔盒子（左）和花瓶的光能渲染效果（右）

20世纪70年代,纽约富商和企业家阿历克斯·修尔(Alex Schure)博士希望通过使用计算机图形技术来实现其动画梦想。因此,1974年,他在纽约理工大学投资建立了计算机图形实验室。这个实验室集中了当时最先进的计算机设备,包括高端的CGI设备和进行影视特效的计算机系统。他还聘请了艾德·卡特姆(Ed Catmull)、朗斯·威廉姆斯(Lance Williams)、福瑞德·帕克(Fred Parke)、格兰德·斯坦(Garland Stern)和艾维·瑞·史密斯(Alvy Ray Smith)等计算机专家和罗夫·古根海姆(Ralph Guggenheim)等艺术家。1979年,该实验室的实验电影艺术家艾德·艾莫斯威勒(Ed Emshwiller,1925—1990)制作了一部3min的计算机图形动画《太阳石》(*Sunstone*,图7-29,A),该动画成为最早的CGI实验影像并被美国现代艺术博物馆收藏。该实验室开发了当时极有影响的一些软件,包括二维动画软件Tween、动画上色软件Cel Paint(图7-29,B)和动画软件SoftCel等。他们对计算机图形学做出了突出贡献,如真人与虚拟角色合成(图7-29,C)、纹理映射和光线跟踪(图7-29,D和E)、动画编程、扫描建模(图7-29,F)、分形几何、变形动画(morphing)等。

图7-29　纽约理工大学计算机图形实验室的动画《太阳石》以及该实验室开发的软件

反射贴图渲染技术是该实验室的另一个重要研究专利。该技术能够在物体表面实现照片般的纹理和光泽,对于后来的三维动画仿真技术的提升起了关键的作用。20世纪80年代的一系列电视和电影,如《飞碟领航员》《魔鬼终结者》和《深渊》等,均采用了该项技术。值得一提的是,该实验室开发的扫描与数字上色软件最后出售给了迪士尼公司,成为动画制

作流程软件 CAPS 的一部分。随后，导演乔治·卢卡斯招募了卡特姆、史密斯和古根海姆专门进行电影特效制作的研究。该部门最后被史蒂夫·乔布斯买断，成为今日大名鼎鼎的皮克斯动画工作室。纽约理工大学计算机图形实验室对计算机图形学的卓越贡献被铭记于历史。例如，卡特姆和威廉姆斯在 1993 年和 2001 年分别获得了 ACM-SIGGRAPH 科恩终身贡献奖。2002 年，威廉姆斯获得了奥斯卡技术成就奖。2001 年，格兰德·斯坦因为开发了动画上色软件 Cel Paint 系统而获得了奥斯卡技术成就奖。艾维瑞·史密斯不仅于 1990 年获得了 ACM-SIGGRAPH 计算机图形成就奖，他还因为其开发的计算机绘图软件获得了 1997 年奥斯卡技术成就奖。

加州理工学院是 20 世纪七八十年代计算机图形学研究的另一个重镇。该院于 1976 年成立计算机科学系并高薪招聘顶尖的教师到该系。不久以后，"计算机图形学之父"伊凡·苏泽兰受邀到该大学担任教授。1979 年，苏泽兰邀请了犹他大学博士、计算机图形专家吉姆·卡吉亚（Jim Kajiya）加入研究团队。随后，这个研究团队又招募了资深计算机工程师艾·巴瑞（Al Barr）和吉姆·布林（Jim Blinn）等人。他们的加入使得这个研究团队如虎添翼，成为北美数学能力最强的计算机图形学小组。加州理工学院以这个研究团队为核心，重点开发了计算模拟物理对象的基本数学方法，如借助凹凸贴图和表面纹理来表现三维造型（图 7-30）。

图 7-30　加州理工学院的研究成果：借助凹凸贴图和表面纹理表现三维造型

吉姆·卡吉亚最感兴趣的领域是高级编程语言、计算机科学理论和信号处理技术。卡吉亚也对三维表面的各向异性（anisotropic）反射（如布料、毛发或者皮毛的反射）的原理感兴趣。这个研究团队发明了一种被卡吉亚称为"模糊对象"的数学方法，可以用来模拟毛皮、火焰、织物、水流，还可以用来模拟植物和动物的形状和外观。卡吉亚还建立了一种基于全局照明环境的建模渲染方式，可以模拟光束在物体表面反射和折射的效果。该研究团队设计的三维物体散焦和色彩折射算法在当时也是遥遥领先的成果（图 7-31）。该研究团队的吉姆·布林还在 SIGGRAPH 95 上展示了几部航天动画短片，如外星基地和土星探索等。1991 年，吉姆·卡吉亚获得了 ACM-SIGGRAPH 计算机图形成就奖。此外，他和研究团队的另一个成员蒂姆·凯（Tim Kay）由于在制作 CGI 毛皮和头发方面的杰出贡献在 1996 年获得了奥斯卡技术成就奖。

图 7-31 加州理工学院对三维物体的散焦和色彩折射的研究

到 20 世纪 80 年代中期，计算机图形学研究在许多知名高校的实验室和研究中心取得了丰硕的成果，也成为其后 10 年（1985—1995）数字艺术在电影、动画、游戏、表现、工业与军事仿真以及桌面出版领域"遍地开花"的推进剂。例如美国伊利诺伊大学芝加哥分校的矢量图形的研究帮助新锐导演乔治·卢卡斯在《星球大战》中实现了表现计算机中的"死星"的一个镜头（图 7-32，左）。此外，犹他大学计算机科学系对布料动力学（图 7-32，右）、半透明材质的研究和康奈尔大学的环境光能辐射的研究都成为该领域的标准。北卡罗来纳大学教授图纳·怀特（J. Turner Whitted）设计的光线跟踪算法已经成为表现全局照明的实用技术并被广泛应用。1978 年，当怀特从北卡罗来纳大学博士毕业后，曾经先后被贝尔实验室、微软公司聘为研究员，最后在 2014 年担任了英伟达（Nvida）公司的研究员，他的研究有力地推动了光线跟踪算法的普及和深入。

图 7-32 《星球大战》中的计算机图形（左）和犹他大学的布料动力学（右）

犹他大学当年是世界计算机图像研究中心。1968 年，伊凡·苏泽兰到犹他大学担任教授。美国国防部阿帕（ARPA）研究中心资助 500 万美元给该校计算机科学系。这使得犹他大学在 20 世纪 70 年代成为三维计算机图形研究中心。在伊凡·苏泽兰的指导下，犹他大学计算机科学系产生了一个不寻常的博士生花名册，他们中的许多人开发了计算机图形学的许多主

要技术，如多边形、Gouraud 阴影、Phong 阴影、图像碰撞效果处理、面部动画、Z 缓冲器、纹理图及曲面着色技术等。例如，科罗（Crow）在计算机投影、抗锯齿和渲染技术方面做出重要成果，布林（Blinn）、冯（Phong）和古拉德（Gouraud）等人设计的计算机三维贴图、着色处理、光影算法和大气渲染算法已经成为如今三维软件渲染的标准算法，此外还有瑞森福德（Riesenfeld）等人对样条曲线和 B 样条曲线的研究。当年的博士生卡特姆和帕克等人对人的手部和脸部动画进行了研究，并在 1972 年拍摄了人类历史上第一部真正意义上的三维动画短片（图 7-33）。该动画用艾德·卡特姆自己的左手为模板，借助石膏模型、手绘网格、坐标输入、网格建模、纹理贴图和渲染输出等技术，生动展示了手指弯曲动画的过程。随后帕克还用他妻子作为模特，制作了脸部的线框。该动画还展示同样基于脸部建模和渲染的口型动画。这部划时代的作品宣告了 3D 动画时代即将来临。

图 7-33　卡特姆和帕克拍摄了第一部真正意义上的三维动画短片

卡特姆从此开始了与计算机三维动画的不解之缘。在犹他大学获得博士学位以后，他在迪士尼公司工作期间尝试用计算机技术制作出动画，但当时这样的想法过于超前，让人难以接受。卡特姆随后到纽约理工大学计算机图形实验室担任项目主管并开发了三维动画、数字绘图和二维补间动画软件。1979 年，乔治·卢卡斯看到了计算机在制作电影特效方面的潜力，由此成立了卢卡斯电影公司计算机图形部（Lucasfilm Computer Graphics Group）并聘请卡特姆作为该部门的负责人。1984 年，又一个怀才不遇的好莱坞动画奇才约翰·拉塞特（John Lasseter）从迪士尼公司跳槽到卢卡斯电影公司计算机图形部。1986 年，因离婚而财务紧张的卢卡斯有意转让这个计算机图形部。这时，新的机遇机出现了，卡特姆和拉塞特合作，并获得了苹果公司创始人史蒂夫·乔布斯的投资，成立了皮克斯动画工作室。1995 年，随着首部计算机三维动画片《玩具总动员》的问世，皮克斯动画工作室大获成功，股价一飞冲天。2006 年，皮克斯动画工作室被迪士尼公司斥巨资收购，拉塞特担任迪士尼公司首席创意官，而卡特姆则担任了皮克斯动画工作室的总裁。他后来将多年的创业经验形诸笔墨，写成了《创新公司：皮克斯的启示》一书。书中坦诚地回顾了皮克斯动画工作室的创业历程，其中有成功的喜悦，也有失败的尴尬。卡特姆最后总结到："我们都应该像孩童一样，敞开心扉去面对未知的事物。人不应该被自己所知的东西束缚住，这个理念叫作初心。"要在创新的路上有所开拓，就要不忘初心。正如卡特姆所言："如果你压制了初学者的心态，那就很容易重复自己的老路，而不是去开拓疆土。"

7.7 计算机成像与电影特效

1975—1985 年是计算机技术特别是计算机图形技术高速发展的时期，也是数字艺术从"算法期"转变到"现实模拟期"的关键 10 年。随着计算机可以在彩色屏幕上呈现图像，艺术家终于可以借助人机交互界面进行艺术创作，不仅如此，计算机开始从工具转向媒体，成为艺术表现和传播的重要舞台。20 世纪 70 年代中后期，随着 CGI 技术的不断发展，许多科幻电影开始尝试利用计算机设计虚拟角色、虚拟场景或表现未来的特效（如光线等）。第一部运用数码图像处理技术的电影是《西部世界》(*West World*，1973)。国际信息公司的数字艺术家小约翰·惠特尼与加里·戴莫斯（Gary Demos）等人为该片制作了通过数码技术处理的动态图像，用以表现一个机器杀手的视角（图 7-34，左和中）。在该电影的续集《未来世界》(*Future World*，1976) 中，该创作团队又运用 CGI 技术制作了人物特效，其中一个镜头是演员彼得·方达（Peter Fonda）被计算机渲染成三维模型（图 7-34，右）的画面。

图 7-34 《西部世界》的 CGI 特效（左和中）和《未来世界》的三维模型（右）

1977 年，乔治·卢卡斯执导的《星球大战》上映，代表一个新时代即将来临，这部由太空武士、光剑及怪异外星动物构成的科幻电影不仅收获了 7.75 亿美元的票房，而且成为数字特效的里程碑。《星球大战》的意义不仅仅在于一部电影，而且成为 20 世纪 80 年代以后数字特效产业的缩影。卢卡斯当年为了有效地表现太空的浩渺和异域的奇观，特别组建了卢卡斯电影公司和一系列子公司，如工业光魔公司、卢卡斯电影公司计算机图形部等。10 年以后，由这些公司衍生出的创新企业，如皮克斯动画工作室、奥多比系统公司、Avid 特效公司、索尼影像特效公司以及数字王国特效公司等主导了几乎所有的数字创意、动画、影视特效和数字出版领域。

20 世纪 80 年代末，工业光魔公司推出了科幻电影《深渊》(*The Abyss*，1989)。这部电影代表了当时三维动画和渲染技术的最高水平，它也是用粒子系统进行复杂建模达到相当复杂程度的范例。《深渊》的出现标志着以计算机图形特效为代表的数字电影时代的开始。导演詹姆斯·卡梅隆（James Cameron）通过该片为电影特技的发展树立了两个里程碑，其一

是卡梅隆在片中创造性地运用了各种方法表现水下奇观，其二就是电影中使用了大量的CGI生成影像。例如，工业光魔公司用计算机光线追踪技术做出了可以不规则蠕动的人面蛇形液态外星生物（图7-35）。这种虚拟变形技术为卡梅隆的下一部杰作《终结者2》打下了深厚的基础。该片还将CGI动画与拍摄的实景紧密融合得天衣无缝，这个外星生物是透明的，透过外星生物的身体看到的背景必须有实景的折射效果。这个合成技术在当时来说已经是遥遥领先了。

图7-35　卡梅隆导演的《深渊》中的液态外星生物动画

在完成《深渊》以后，导演卡梅隆再接再厉，于1990年和前工业光魔公司总裁斯科特·罗斯（Scott Ross）、特技部计算机动画奇才斯坦·温斯顿（Stan Winston）一起成立数字王国特技公司，其核心技术为获得奥斯卡奖的数码合成软件NUKE。数字王国公司凭借这些特效收获了9个奥斯卡金像奖。该公司于1997年凭借《泰坦尼克号》的特效（图7-36，上）夺得其第一个奥斯卡视觉特效奖，又于1998年及2008年分别凭借《飞越来生缘》及《本杰明·巴顿奇事》（图7-36，下）的特效荣获第二个及第三个奥斯卡视觉特效奖。该公司还凭借电影特效和数字编辑软件（如NUKE、Track、STORM、MOVA、DROP和FSIM液体仿真系统等）共6次获得奥斯卡科技与工程奖。数字王国公司获得的其他奖项包括12

个视觉效果协会奖、36 个克里奥广告奖、13 个康城广告奖和 4 个英国电影及电视艺术学院大奖。

图 7-36 《泰坦尼克号》(上)和《本杰明·巴顿奇事》(下)

20 世纪 90 年代，计算机技术的发展速度充分验证了摩尔定律。该时期计算机的体积更小，价格更低，速度更快，功能更加强大。计算机从 32 位处理器跃升为 64 处理器，性能的提升与价格的下降为数字艺术创作提供了条件。这 10 年间，数字艺术最令人难忘的成就在于影视领域的数字特效奇观。1991 年，詹姆斯·卡梅隆执导的《终结者 2》(*Terminator 2: Judgement Day*，图 7-37)上映，宣告了数字特效大片时代的来临。卡梅隆在这部影片中继续采用了《深渊》中的变形特技，影片中由工业光魔公司制作的液体金属机器人 T-1000 产生了令人耳目一新的视觉震撼力。T-1000 不仅能从熔融的液体金属幻化成真人，他的手还可以逐渐变长，成为利剑，他的脸部被炸成烂铁后还能自动愈合……这些特技镜头使数字艺术的魅力得以完美体现出来，T-1000 已经成为科幻电影史上的经典形象。

243

图 7-37 《终结者 2》中的液体金属机器人 T-1000

　　《终结者 2》拉开了 20 世纪 90 年代电影数字特效的大幕。该影片通过计算机图形技术把电影特效提高到了新的水平，为以后的数字电影确立了工业标准，因此被《时代》周刊评为 1984 年以来十部最佳影片之一。该时期计算机图形技术在电影制作中大显身手，数码影片渐渐成为主流。1992 年的《剪刀手爱德华》是借助计算机特效表现奇幻主题的精彩故事片。1993 年，《侏罗纪公园》利用三维动画＋机械模型塑造了活灵活现的恐龙形象（图 7-38），该片是成功地利用反向动力学、动作合成、虚拟景观再现等一流计算机特效的典范。1994 年，以奥斯卡获奖大片《阿甘正传》(*Forrest Gump*) 为代表，计算机图形技术在《摩登原始人》《变相怪杰》和《真实的谎言》等大片中异彩纷呈。《阿甘正传》是计算机特效融入电影的经典之作，其中主人公阿甘与肯尼迪总统历史性的握手，阿甘作为美国乒乓球队成员访华并拉开中美外交的序幕……这些特效镜头已经成为数字重塑历史的经典。工业光魔公司通过抠像、蓝幕合成和唇形同步等技术，使虚构的历史画面栩栩如生。而该片中由 1 千多名群众演员出演的反越战示威场面，被复制成 5 万人的浩大规模，可谓计算机图形技术创造的一大奇观。通过将主人公穿越到历史音像资料中，带给观众更多的惊奇感、荒诞感和震撼感。

图 7-38 《侏罗纪公园》中计算机建模的恐龙

7.8 桌面时代的数字艺术

 1982 年，奥多比系统公司成立，这个事件代表数字艺术开始从专业化向个人设计师和大众转移的历史趋势。从 20 世纪 80 年代中期开始，以微软公司和苹果公司的个人计算机为标志，信息产业开始深入到社会的各个层面，图形用户界面已成为计算机开始"人性化"的显著标志。早在 1972 年，帕洛阿尔托研究中心（Palo Alto Research Center，PARC）的工程师理查德·肖普（Richard G. Shoup）博士就编写了世界上第一个 8 位的彩色计算机绘画软件 SuperPaint。在 20 世纪 80 年代中期到 90 年代，苹果公司 Macintosh 计算机开始提供能够用鼠标绘制单色插画的 MacDRAW 和绘制彩色插画的 MacPaint 等小型绘图软件（图 7-39）。该时期的数字艺术除了在影视领域取得了耀眼的成就外，还包括另外两个趋向：其一是网络游戏和电子游戏工业的繁荣导致了对动画设计师、交互编程工程师和游戏设计师的大量需求；其二是该时期随着互联网的普及，网页设计师开始出现。以奥多比公司的 Photoshop 为代表的数字艺术软件打破了传统艺术的专业屏障，降低了社会公众从事艺术创作的门槛，也预示着一个艺术平民化和民主化时代的到来。

图 7-39　苹果公司的 Macintosh 计算机（左）和单色插画软件 MacDRAW（右）

奥多比公司的崛起首先影响了印刷和出版行业。20 世纪 80 年代中后期又被称为桌面印刷时代或数字出版时代。1985 年，随着奥多比公司、Aldus 公司和苹果公司的迅速崛起，整个出版行业风起云涌。苹果公司的 Macintosh 计算机 +Aldus 公司的排版软件 PageMaker+ 奥多比公司的激光打印机，让出版从排字车间和印刷厂进入普通人的生活。奥多比公司创始人约翰·沃洛克（John Warnock）和查克·杰西卡（Chuck Geschke）所开发的页面处理语言 PostScript 技术使数字出版成为现实。沃洛克博士毕业于犹他大学，也是著名的"计算机图形学之父"伊凡·苏泽兰的弟子之一。他在 20 世纪 80 年代初期看到了计算机在出版印刷领域的巨大商机并建立了奥多比公司。1986 年，奥多比公司在纳斯达克成功上市并在 1987 年推出 Illustrator 1.0。使用该软件，无须编程，艺术家首次能够用曲线和文字工具创作艺术插图、标识或者画册。在 2003 年奥多比公司推出创意工具包 CS 套装软件以前，Illustrator 一直采用意大利文艺复兴时期画家波提切利（Botticelli）的名画《维纳斯的诞生》为软件封面标志，代表了该软件对艺术的不懈追求（图 7-40）。

图 7-40　奥多比公司 Illustrator 软件的早期版本

1987年秋，美国密执安大学的博士研究生托马斯·诺尔（Thomes Knoll）为工业光魔公司编写了一个可以显示和处理灰度图像的小软件Display。随后，诺尔又增加了色阶调整、色彩平衡、色相、饱和度和滤镜插件等功能，这就是日后大名鼎鼎的Photoshop的雏形，在电影《深渊》中，该软件首次被用于数字图像特效处理并展示出它的魅力。1990年，奥多比公司重金收购了该软件并发行了Adobe Photoshop 1.0。该软件使传统设计师的绘画与摄影处理成为普通人的爱好。对图像的剪裁、拼接与诠释已经成为网络与手机时代人人必备的技能，Photoshop的缩写PS已经逐步从名词转变为动词，代表了网络社会和后现代社会丰富的内涵。它不仅有拼贴、篡改、恶搞和爆笑等后现代社会的特征，而且成为跨越现实与虚拟的桥梁（图7-41）。Photoshop在诞生30年后从技术名词变成社会学名词，恐怕是奥多比公司始料未及的事。Photoshop已经脱离了工具的范畴，成为全球图像创意爱好者的神器。

图7-41　Photoshop已成为普通人跨越现实与虚拟的桥梁

计算机绘画软件的出现使得桌面绘画与设计变得更加得心应手，因此，在 20 世纪 80 年代末出现了许多优秀的计算机绘画作品和计算机艺术插图。艺术家已不再需要通过计算机编程来进行艺术创作，因此，专业艺术家就成为该时期的创作主力军。该时期优秀艺术家和作品众多，下面选择部分代表作品予以介绍。其中，数字艺术家劳伦斯·盖特（Laurence Gartel）的作品最为经典。盖特于 1977 年毕业于纽约视觉艺术学院，早在 1975 年，他就尝试过利用计算机进行图像合成和数字绘画。在 20 世纪 80 年代中期，盖特的作品受到当时的计算机软硬件环境的限制（他使用苹果 Macintosh 计算机和单色显示器），多数为效果类似版画的黑白合成作品（图 7-42）。

图 7-42　盖特在 20 世纪七八十年代创作的计算机绘画作品

随着计算机分形算法、三维渲染、三维图形与动画、光线跟踪和光能渲染技术的进步，在 20 世纪七八十年代，已经有一些数字艺术家开始利用虚拟现实技术创作图像与动画作品了。大卫·厄姆（David Em）就是其中之一。他曾经在宾夕法尼亚艺术学院等大学学习绘画和计算机图形技术。他从 1974 年开始作为驻场艺术家在帕洛阿尔托研究中心进行计算机图形和动画的研究，他的同事包括艾维·瑞·史密斯、理查德·肖普和约翰·惠特尼等人。他曾经协助肖普开发了"超级画笔"（SuperPaint）软件，随后还在国际信息公司构建了历史上第一只带关节、可以弹跳的"数字 3D 昆虫"。1977—1984 年，他成为美国航空航天局（NASA）喷气推进实验室（JPL）的驻场艺术家，通过设计视觉化的虚拟空间轨道来协助导航。在 20 世纪 80 年代，他通过计算机虚拟空间的建构设计了一系列计算机三维作品（图 7-43）。

图 7-43　厄姆在 20 世纪 80 年代创作的计算机三维作品

随着数字技术的出现，人们对于媒材的处理更加得心应手。从 20 世纪 70 年代开始，琼·崔肯布罗德（Joan Truckenbrod）和劳伦斯·盖特等第一批数字图像艺术家就开始了各种各样的技法尝试，将这门技艺发扬光大。早在 1975 年，艺术家莉莲·施瓦茨（Lillian Schwartz，图 7-44，左上）就开始用计算机进行创作。她的许多开拓性的作品是在个人计算机普及之前的 20 世纪 60 年代和 70 年代完成的。1966 年，她成为美国技术与艺术实验协会（EAT）的成员并开始使用灯箱和水泵等机械装置进行艺术创作。1968 年，她的动力雕塑作品在纽约现代艺术博物馆展出，这个展览就是现代艺术史上著名的"机器：机械时代的终结"展，它标志着 20 世纪的艺术从机械装置时代转向电子装置时代。随后，她来到贝尔实验室并和工程师肯尼斯·诺尔顿等人合作研究计算机动画电影。她还在贝尔实

验室研究员的帮助下,将写实肖像和绘画数字化,从而成为当时最早实现图像拼贴的艺术家之一。施瓦茨使用手绘、数字拼贴、计算机图像处理以及光学后处理等方法进行计算机动画和绘画实践。1975年,施瓦茨和诺尔顿合作创作了最早的计算机动画作品《像素》(*Pixillation*,图7-44,右上、下)。在20世纪80年代,莉莲·施瓦茨的一幅数字拼贴图在艺术史研究领域引起一场辩论,并最终受到全国关注。在那幅数字拼贴图中,她将达·芬奇的两幅画结合在一起,一幅是《蒙娜丽莎》,另一幅是达·芬奇的自画像(图7-44,中上)。施瓦茨对两个脸部进行特征匹配,以显示其基本结构的相似性。这两个脸惊人的相似使得她推测蒙娜丽莎事实上就是达·芬奇本人,尽管并没有坚实的历史证据来支持这个结论。

图7-44　施瓦茨(左上)创作的数字拼贴图(中上)和计算机动画《像素》(右上、下)

在随后的20年,奥多比公司的数字图像软件吸引了更多的专业艺术家投身到数字图像艺术创作领域,芭芭拉·内西姆(Barbara Nessim)就是其中的佼佼者。她通过自己的"模特儿拼贴系列"(图7-45)将波普艺术发扬光大,成为后拼贴主义艺术的代表。内西姆在位于曼哈顿的摄影工作室为她雇用的模特儿拍摄了很多照片,然后她通过数字图像软件剪切与重构这些照片,将模特儿的眼睛、嘴唇、头发、乳房和长腿与珠宝和服装并置,让观众通过作品重新审视关于欲望、美容、时尚和商业的流行观点。

图 7-45 内西姆的"模特儿拼贴系列"作品

7.9 数字超越自然

从 20 世纪 90 年代到 21 世纪初,随着数字技术深入社会生活,越来越多的人开始尝试使用数字技术进行艺术创作。画家、雕塑家、建筑师、版画家、设计师、摄影师以及视频和表演艺术家都在转向数字时代的艺术创作。从面向对象的作品到结合了动态和交互的作品,再到面向过程的虚拟对象作品,数字艺术逐渐演变为多种方向的艺术实践。1984 年,科幻小说家威廉·吉布森(William Gibson)出版了科幻小说《神经漫游者》,并创造了 cyberspace(赛博空间)一词,用于描述有机信息矩阵形态的数据世界和网络。吉布森在书中把未来世界描绘成一个高度技术化的世界,裸露的天空是一块巨大的电视屏幕,各种全息广告被投射到其上,仿真之物随处可见,世界真假难辨,虚幻与真实的界限已经模糊,而人们可以直接将大脑接入虚拟世界。1997 年,由卡梅隆的数字王国公司打造的科幻电影《第五元素》就利用令人惊异的特效展现了 2259 年纽约的城市街景(图 7-46)。在高楼林立的空中穿梭的飞车是由运动控制模型和计算机图形技术合成的。这些计算机合成的场景形态逼真、视角震撼,一个未来世界大都会的景象呼之欲出。虽然今天的世界还没有变成吉布森所描绘的赛博空间,但数字科技打造的超现实虚拟世界则使得任何观众都能够感受到数字艺术的魅力。

图 7-46　科幻电影《第五元素》中 2259 年纽约的城市街景

随着计算机图形处理能力的大幅度提升，艺术家已经从表现抽象艺术转移到实现物体的复杂性和模拟自然的真实性。计算机硬件的发展为这些算法的实现提供了强大的处理能力。例如，犹他大学博士布林于 1982 年开发了变形球（Metaballs）技术并用来表现软体或者隐式曲面，这个算法对于模拟流体、有机形态（特别是海洋有机形态）提供了可能性。在 20 世纪 80 年代中期，日本艺术家河口洋一郎借助变形球、光线追踪和反射算法模拟了海洋生命的原始形态。1987—1991 年，他多次参加 SIGGRAPH 计算机图形艺术展和国际电子艺术展（Ars Electronica）。他的作品《浮动》(*Float*，1987）就通过数字变形动画创造了一种来自海洋世界的色彩斑斓的视觉世界（图 7-47）。河口洋一郎借助变形球技术模拟并构建海洋生态环境。这部动画通过"生长与变化"的主题表现了绚丽多彩的海洋生物世界，如各种海洋植物、蜗牛和海参等千姿百态的生活。

图 7-47　河口洋一郎创作的数字动画《浮动》截图

河口洋一郎是东京大学计算机图形艺术教授。他的计算机图形和动画作品属于有机艺术（organic art）和人工生命的范畴，在世界上得到了广泛好评。他从海洋贝壳、海葵、软体动物和螺旋植物得到启示，将成长、进化、遗传的生命模型通过数字动画呈现出来。他的数字动画作品《胚胎》（*Embryo*，1988，图 7-48）和《生命之卵》（*Eggy*，2001，图 7-49）就利用数字艺术探索了生命的起源和演化过程。这些作品获得了包括 SIGGRAPH 计算机图形艺术展评委会特别奖在内的多项国际展览的大奖。他说："这件作品呈现了弯曲的透明物体，从艺术角度表现了出生和成长。我的少年时代经常潜入海中捕鱼，或者挖掘躲藏在岩石中的贝壳类动物，在观赏美丽的珊瑚丛中度过我的少年时光。这些经历成为创作的源泉，并且构成我今天内心画面和影像表现的基础。我的作品中的这些形象是模拟的海洋植物和软体生物，其颜色也反映了热带岛屿附近的鱼和发光的珊瑚色调。"河口洋一郎借助优美的音乐和生动的画面将生命发展之初的世界表现出来。动态的、流动的半透明物体就是"生命之卵"，而脉动的节奏则用来模拟波浪、海葵触须的摇动。

图 7-48　河口洋一郎创作的数字动画《胚胎》截图

图 7-49　河口洋一郎创作的数字动画《生命之卵》截图

　　河口洋一郎于 1952 年在日本鹿儿岛出生。他从小热爱画画，对自然、科学也十分热衷。1976 年，他大学毕业并进入东京大学从事研究工作，发表著名的成长模型（Growth Model）理论，成为日本最早从事计算机绘图研究并获得成就的学者。他利用遗传算法，通过预先写好的程序，让图形和动画依据演化原理自行成长和进化，宛如会进化的人工生命，这引起了设计界的轰动。他在 20 世纪 90 年代进一步将这种"情感生命哲学"从海洋生物拓展到更大的生命空间，模拟了更复杂的生命形态，如五彩缤纷的水滴状生物和密集生长的砗磲贝类。河口洋一郎还花大量时间前往亚马逊丛林、落基山脉及撒哈拉沙漠探险，亲自体验大自然及生命的魅力，他说："我的创作绝不是凭空想象、捏造，而是有一定的生物学及图像学基础，而且含有对生命的感情。"河口洋一郎通过自然生长与变形动画模拟了生命的演化历程。

7.10　交互时代的数字艺术

　　我们生存在一个新的电子时代，从前遥远的自然时间概念如今已被缩短。例如，搜索引擎、网络视频会议、手机直播和卫星导航已经使世界变成了地球村。电子空间与网络世界更进一步重新构造了人们非自然的时空观，而这些都越来越远离人们原始的、自然的生存状态。数字超越自然，数字技术已经成为构建"人工自然"的工具。而随着大规模的城市化，自然（包括野生动物的栖息地）日益缩减。多数在 21 世纪出生的人已经没有在野外环境下体验自

然的经历。这也为数字艺术家创建高度仿真的"自然景观"提供了契机。国际著名的佩斯画廊（Pace Gallery）是由著名收藏家阿尼·格里姆彻（Arne Glimcher）在20世纪60年代创建的，如今已成为分布于世界上多个大城市（如纽约、伦敦、北京和洛杉矶等）的画廊帝国。2016年，佩斯画廊总裁麦克·格里姆彻（Marc Glimcher）发起了"佩斯艺术 & 技术"（Pace Art & Technology）项目，借此与跨学科艺术团队合作，并通过新媒体展览来增强观众对互动艺术的兴趣。2017年6月，日本teamLab团队在北京的佩斯画廊举办了一个别开生面的、名为"花舞森林与未来游乐园"的新媒体艺术展（图7-50），不仅展出了完全沉浸式的艺术作品，而且把自然体验重新带给观众，使观众在瀑布、鲜花、蝴蝶和"人造海洋"中得以重新体验人与自然的联系。

图 7-50　日本 teamLab 团队的"花舞森林与未来游乐园"新媒体艺术展

"花舞森林与未来游乐园"的主展厅是一个充满鲜花和蝴蝶的黑暗房间，这些蝴蝶漫天飞舞。如果观众伸出手，蝴蝶就会在观众的身体周围聚集，而花也会自然地盛开；而如果观众移动，则花和蝴蝶就会粉碎和"死亡"。在悦耳的音乐声中，观众发现自己正伴着徐徐微风徜徉在开满鲜花的森林中。这是一个比爱丽丝的仙境更奇幻的地方，是由数字技术所构筑的交互体验版"梦幻仙境"。在由计算机程序、传感器、投影、灯光、互动动画、音乐效果和玻璃构成的奇妙空间里，似乎一不小心就会误入百花深处。扑鼻而来的花香和眼花缭乱的繁花让人们物我两忘，沉浸其中。该作品灵感来源于艺术家在旅途中偶遇的鲜花，这些脆弱却又生生不息的美丽之物或在山中绽放，或在山脚盛开，无法分辨哪些是由人们有意栽种照料的，哪些是大自然带来的惊喜。不同空间区域中的花按照四季分类，观众也成为作品的一部分，手碰到花朵，它就会凋谢，人群聚集的地方会百花齐放，这一由计算机程序打造的梦幻虚拟花海能与观众产生实时互动。观众的一举一动都会影响一朵朵花诞生、绽放直至凋谢的整个生命历程。观众在这个环境中流连忘返，并用手机记录下一个个难忘的瞬间（图7-51）。

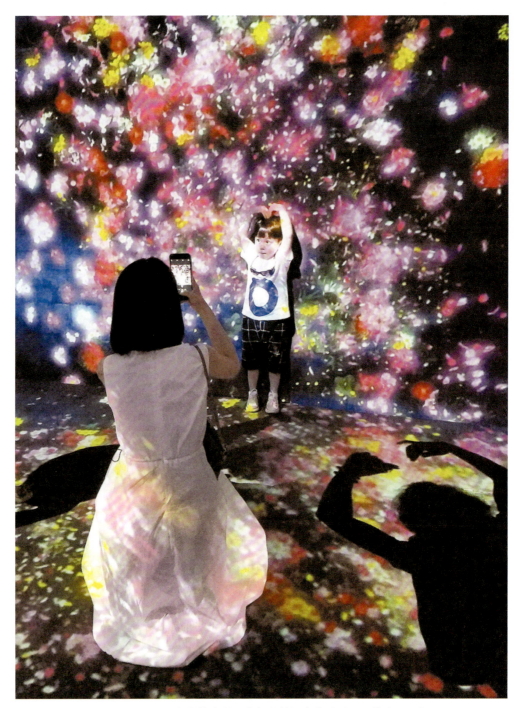

图 7-51 佩斯画廊的艺术展"花舞森林与未来游乐园"的交互现场

teamLab 的新媒体装置具有很强的互动性。与传统的装置艺术不同,teamLab 强调大众的参与性,人们在观展时可以通过触摸与装置产生互动,该作品通过大众的积极参与来探讨人与人之间、人与环境之间的联系。这件装置作品可以通过隐藏的红外感应摄像头来探测人的肢体动作,并同时发送到计算机后台数据库,使得系统可以根据观众的动作来改变投影仪

的画面，以改变作品本身的呈现方式。在其中的一个作品中，梦幻般的"瀑布"从墙上流泻到地板上，并幻化为无数条波浪线在地板上蜿蜒穿行。这些流动的"瀑布"线与鲜花汇成一个奇幻的世界。而更让观众，特别是儿童兴奋的是：这个世界可以"智能"地感知观众的存在，如果观众站住不动，鲜花会在观众脚下聚集并盛开，而"流水"则会绕开观众的脚。同样，如果观众把手放在"瀑布"上，也会发生同样的现象（图7-52）。在这个奇幻的空间里，每条"瀑布"线或仿真的水流都是对水粒子相互作用的精细计算后由计算机程序绘制的。这些线的集合最终组成瀑布的形态，被鲜花和飞舞的蝴蝶围绕；这些鲜花和蝴蝶和观众产生实时互动，不仅随着观众的动作而变化，也同时与周围的其他鲜花和蝴蝶相互影响。这个"数字伊甸园"完全由计算机的遗传算法控制，随着时间而变化的图案不仅永不重复，而且相互影响，仿佛是一个真实的生态体系。这正是teamLab创作理论的精髓——作品的流动性和超主体性空间观（ultra subjective space）。

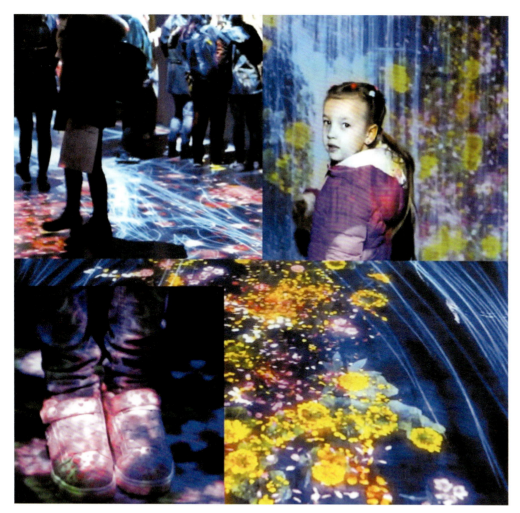

图7-52　佩斯画廊的艺术展"花舞森林与未来游乐园"中的交互流水

2016年，teamLab设计团队还为新加坡国家博物馆打造了一个永久性的新媒体装置艺术作品——《森林的故事》（*Story of the Forest*，图7-53）。这个展览空间是一个大型LED屏幕+

沉浸式体验的回廊型展厅，观众从入口开始就可以感受到新加坡美丽的热带雨林自然景观。马来貘等当地特有的野生动物在森林的奇花异草中穿行，人们可以通过手机来召唤这些可爱的动物，还可以通过拍照与增强现实技术在手机中检索这些动物的详细资料。体验厅还有从天而降的鲜花与雷电，使人们充分感受到大自然的奇幻与巨大的感染力。这些作品同样体现了 teamLab 艺术家们将科技融入自然的理念。teamLab 通过承包新加坡国家博物馆等多个展馆的新媒体艺术装置工程，将当地的特色（如新加坡的保护动物）融入博物馆的创新体验展示中。teamLab 不仅通过这种技术服务的方式赢得了国际声誉，而且利用这种多元化的渠道在短短几年内快速崛起，成为一个拥有 500 多位设计师、工程师、艺术家和计算机科学家等专业人才的大型科技创新企业。

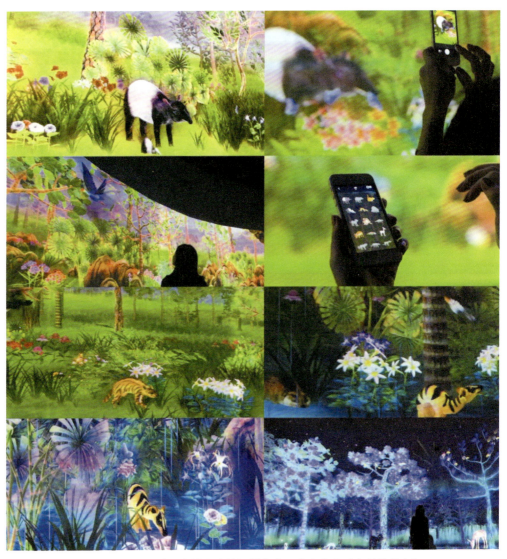

图 7-53　新加坡国家博物馆的新媒体装置艺术作品《森林的故事》

7.11 数字艺术谱系研究

我国艺术史研究学者，北京大学教授朱青生指出："随着图像时代摄影、摄像、电影和新的计算机图像的扩展和新媒体、新观念、新方法的不断涌现，如何用新的图像生成和创造价值和意义，这已经成为研究和理解我们今天所面对的这个世界的主要任务。"媒体艺术，特别是数字媒体艺术，如何纳入艺术史的范畴？这已经成为数字艺术研究无法回避的课题。著名的艺术史学家汉斯·贝尔廷（Hans Belting，图 7-54）指出：媒体艺术严格来说无法纳入艺术史讨论的范畴，媒体艺术在"艺术史作为官方以时间顺序记述的意义发生史"中"根本没有一席之地"，这是由于媒体艺术"作品结构具有艰涩的纪录性，这给艺术史的工作方式带来了障碍，也质疑了这种传统工作方式的逻辑。"贝尔廷明确指出："媒体艺术，无论是装置艺术还是录像艺术，其工作结构和临时性的特点带来的一些新问题是我们用传统的历史方法无法处理的。"但媒体艺术已经成为当代艺术作品主要的呈现方式之一，而且随着数字技术对文化的渗透，艺术和媒体一样，逐渐"软件化"已经是不可避免的现实。因此，对数字媒体艺术体系进行研究，其意义不言而喻。作为德国卡尔斯鲁厄新媒体艺术中心艺术史和媒体理论教授，贝尔廷对媒体艺术有深刻的认识，他在其著作中着重强调了媒体艺术的巨大力量，并认为它可能是新的艺术史的开始。

图 7-54　汉斯·贝尔廷对媒体艺术有着深刻的认识

对媒体艺术和数字艺术的研究不仅要着眼于艺术史的延续，更重要的是要放眼未来。艺术史学者韦恩·戴恩斯（Wayne R.Dynes）指出："20 世纪 90 年代，除了《新艺术史》（梅尔摩兹，1989）等个别作品外，'艺术'这个概念仍然在很大程度上没有遭到质疑，'艺术史'仍然是一种有连贯性的独立学科，它是'传统的'、现代主义的、马克思主义的、形式主义的、女性主义的或后结构主义的。"因此，在这一背景下，研究媒体艺术的谱系就有更深刻的意义。新媒体艺术不仅指向过去，而且指向未来，是艺术与时代媒体同步发展的新增长点。当代艺术史教材对 20 世纪 90 年代数字媒体 / 网络文化兴起以后的艺术现象需要进行研究和谱系梳理，这已经成为目前研究当代艺术以及新艺术史不可或缺的工作。

随着数字艺术正式登上舞台，越来越多的主流艺术博物馆、画廊和艺术品收藏机构开始关

注数字艺术。在 20 世纪 90 年代后期，数字艺术正式进入艺术界并成为展示与收藏的热点，博物馆和画廊开始越来越多地将数字艺术形式融入其展览之中，甚至开始举办专门针对数字艺术的展览。虽然在过去 20 年中，全世界有许多博物馆和画廊举办数字艺术和媒体艺术展览，但作为整体的、系统化的数字艺术展主要集中在媒体研究中心和数字博物馆。这些展览场所包括德国卡尔斯鲁厄新媒体艺术中心（图 7-55）以及日本电报电话公司的国际通信中心（ICC）等。在过去的 20 年中，数字艺术的主要论坛有奥地利林茨的电子音乐节（Ars Electronica）、加拿大国际电子艺术学会（ISEA）、德国奥斯纳布克举办的欧洲媒体艺术节（EMAF）、荷兰电子艺术节（DEAF）和荷兰阿姆斯特丹的"下一个 5 分钟"（Next 5 Minutes）媒体艺术节、德国柏林的跨媒体艺术节（Transmediale）和瑞士的 VIPER 艺术展等。在 21 世纪初，越来越多的新媒体艺术展览在全球遍地开花，从欧洲到韩国、澳大利亚、美国，数字艺术呈现出日益兴旺繁荣的景象。

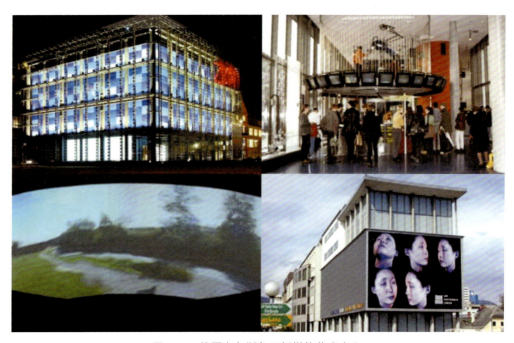

图 7-55　德国卡尔斯鲁厄新媒体艺术中心

由于数字媒体独特的技术特性，它也对传统艺术世界的收集、整理和保存方式提出了许多挑战。虽然博物馆可以保存数字印刷品、摄影和数字雕塑等作品，但收藏基于时间的交互艺术作品则会引发许多问题。这些作品在很大程度上并不是静态媒材，而是基于时间的表演、行为和互动类的装置。无论是录像艺术、即兴演出还是动态装置，都会对艺术品收藏提出挑战。数字艺术品通常需要观众的参与，也有"事过境迁"的问题。而且电子产品维护和升级换代也很昂贵。传统博物馆往往只适合展出静态艺术品，而不是完全联网并配备大型的投影演示系统。因此，新媒体艺术展览的成功和观众对艺术品的欣赏效果总是取决于主办方在技术和设备方面对展览的投入。目前来看，数字艺术最"不稳定"的原因在于硬件和软件的快速升级换代，包括操作系统的变化、屏幕分辨率的提升、Web 浏览器的升级等都会带来数字艺术再现的问题。目前基本的保存策略是先收藏，随后再更新其软件和硬件环境，并通过模拟原始环境来重建作品，由此来解决由于硬件和操作系统的更新或迁移带来的不兼容的问题。

和进化论思维相似，基于时间与文献的艺术史梳理是人们理解艺术来龙去脉的重要方式，

传统艺术史学家早已整理出古典艺术与现代艺术的谱系。例如，美国现代艺术博物馆是现代艺术作品收藏的重镇。早在 1936 年，该馆的创始人和首任馆长、艺术史学家阿尔弗雷德·巴尔（Alfred H. Barr）就为现代艺术的发展勾画了一个谱系图。他以线性的编年方式和不断递进的历史观把现代艺术的各个发展阶段联系起来，展示了现代艺术的发展脉络（图 7-56）。该谱系图中有两条主线：一条从塞尚和后印象主义开始，融入非洲雕塑后发展为立体主义，再由立体主义、至上主义发展为俄罗斯构成主义和包豪斯；另一条则从凡高和高更开始，受到日本浮世绘和东方艺术的影响，发展为野兽派（马蒂斯），随后这一分支发展为表现主义，再发展到达达派和超现实主义。这两条主线，一条从理性主义出发，一条从感性主义出发，最终都发展为抽象艺术。但从时代特征上看，无论哪个流派都深受当时技术环境的影响，即使杜尚等前卫艺术家的"反艺术行为"也与技术产品（如现成品、实验电影、机械装置）的使用密切相关。

图 7-56　巴尔勾画的现代艺术谱系图

到第二次世界大战以后，现代艺术的重心开始从欧洲向美国转移，其标志就是抽象表现主义的崛起。抽象表现主义认为，艺术应该是艺术家内心冲突与精神状况的直接记录，因而是强烈个性化的和非世俗的。但高度商业化的美国社会恰恰是平庸、通俗文化的集散地。因此，随着战后美国在国际政治、经济和军事领域霸权的形成，抽象表现主义随后被更世俗、更具象的波普艺术所代替。波普艺术直接以大众化媒体内容或生活中的物品为题材，并受到了拼贴艺术、喷枪绘画、低俗艺术和广告美学的影响。日本著名波普、迷幻艺术家田名网敬一将

20世纪60年代的日漫杂志中的奥特曼，怪兽杂志、电视、海报等中的照片或图片剪切下来，作为创作元素和符号直接应用到他的波普作品中，由此反映20世纪七八十年代的精神与流行文化（图7-57）。

图7-57　日本艺术家田名网敬一在20世纪八九十年代创作的拼贴作品

2010年，美国艺术理论家拉玛·豪特森（Rama Hoetzlein）教授提出了一个基于媒体理论、科技与当代艺术相结合的20世纪现代艺术与新媒体艺术的发展谱系图（图7-58）。这个谱系图的时间线从20世纪初开始，内容包括现代艺术、商业艺术、新媒体艺术和媒体理论之间的关系和发展脉络。该谱系图中包括20世纪的主要艺术运动。其中，紫色代表"更主观""更前卫"，而红色和橘黄色则更偏"理性"，如俄罗斯结构主义。对于每个艺术流派，标示了一些关键艺术家。该谱系图最具特色的内容是：将20世纪70年代后的新媒体艺术作为研究的重点，将媒体理论和相关理论置于时间轴的顶部。这些媒体理论家包括瓦尔特·本雅明、米歇尔·麦克卢汉、克莱门特·格林伯格、史蒂芬·列维（Steven Levy）、保罗·威瑞里奥和列夫·曼诺维奇。其他影响当代艺术的理论包括索绪尔的语言学，弗洛伊德和荣格的精神分析学，罗兰·巴特、克洛德·列维-斯特劳斯、杰克·伯恩哈姆的符号学等。

豪特森的谱系图包括两个时间轴。一个是20世纪现代艺术的发展进程，从20世纪初的表现主义、未来主义、立体主义和达达主义开始，经历了工业革命、经济大萧条、两次世界大战直至20世纪50年代的战后消费主义时期，最终延伸到新媒体艺术；另一个是20世纪商业艺术（主要是指动画、漫画和视频游戏）的平行发展轨迹，其中特别关注了技术（媒体）对当代艺术的影响。这张谱系图的特点是：将新媒体艺术纳入艺术史的范畴，明确了新媒体艺术继承了结构主义、极简主义、录像艺术、控制论艺术、行为/偶发艺术的衣钵，并将新媒体艺术（红色框内的部分）作为当代艺术发展的重要方向之一。此外，该谱系图将数字媒

图 7-58 豪特森的 20 世纪现代艺术与新媒体艺术的发展谱系图

体领域的新艺术形式梳理为 7 条发展路线：①信息可视化、有机艺术 / 人工生命，②遗传艺术，③算法艺术，④智能艺术，⑤战术媒体、行动主义和黑客艺术，⑥录像艺术，⑦控制论艺术、机器人和遥在艺术。虽然该谱系图并未把交互装置、数字雕塑、虚拟现实、数字表演等出现得较晚的数字艺术表现形式纳入，但这个粗线条的谱系图仍为人们解读数字媒体艺术的历史发展脉络提供了一个非常有价值的坐标系。

数字艺术的成长是与一批勇于探索的计算机工程师和先锋艺术家的努力分不开的，他们的作品构成了数字艺术史早期灿烂的篇章。这些数字艺术先锋包括本·拉波斯基、赫伯特·弗兰克、迈克尔·诺尔、约翰·惠特尼、查尔斯·苏瑞、弗瑞德·纳克、爱德华·兹杰克、贝拉·朱丽兹、肯尼斯·诺尔顿、鲁斯·拉维特、莉莲·施瓦茨、曼弗雷德·莫尔、维拉·穆纳、哈罗德·科恩、琼·崔肯布罗德、河口洋一郎、苏·格里弗、劳伦斯·盖特、马克·威尔森、简·皮尔·赫伯特、罗曼·维斯托、大卫·厄姆、阿部良之、瑞简·史毕兹和保罗·布朗等人。历史将会铭记这些数字艺术开拓者、著名科学家和艺术家的杰出贡献。2010 年，国际著名的数字艺术研究网站"数字艺术博物馆"（www.dam.org）对上述艺术家进行了时代划分（图 7-59，用不同颜色的线条代表其主要的创作年代）。该图使人们能够清晰地了解早期数字艺术家的贡献。从该图中可以看出，许多数字艺术家都有相当长的创作周期。如赫伯特·弗兰克、查尔斯·苏瑞、迈克尔·诺尔、肯尼斯·诺尔顿、爱德华·兹杰克和弗瑞德·纳克等人，虽然他们的主要作品产生于 20 世纪 60 年代，但他们在随后的二三十年中都继续坚持创作。需要说明的是，位于美国新泽西州的贝尔实验室是早期计算机艺术的大本营，有多位工程师和艺术家成名于此。

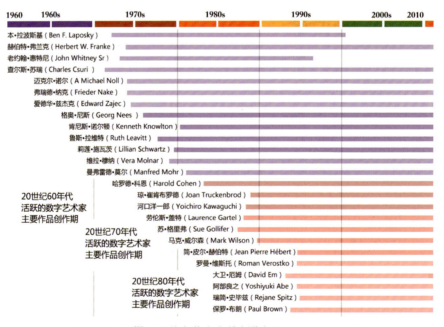

图 7-59　早期主要数字艺术家的创作年代（1960—2010）

我国新媒体艺术研究学者曹恺在其编著的《纪录与实验：DV 影像前史》一书中指出："任何一种新颖而前卫的艺术类型、艺术风格、艺术样式在结束其乌托邦时代之后，最后的历史归宿只有在学院。从'先锋派'到'学院派'，从小众媒体到大众媒体，从地下传播到公众展示，

前卫艺术最后还是要被作为文献历史写入教材。"

为了进一步厘清数字艺术与技术之间错综复杂的历史渊源，下面通过数字艺术时间 - 人物 - 事件谱系图（图 7-60）以及传统艺术 / 技术与新媒体历史谱系图（图 7-61）来梳理、归纳和总结这段历史，并为数字媒体艺术的教学与研究提供一个参照系。

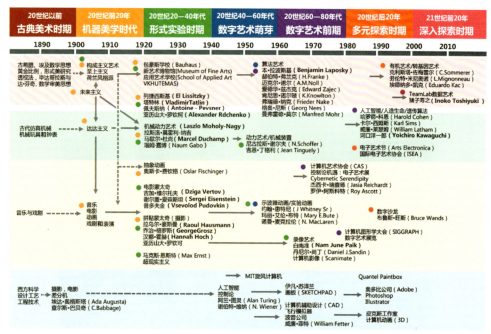

图 7-60　数字艺术时间 - 人物 - 事件谱系图

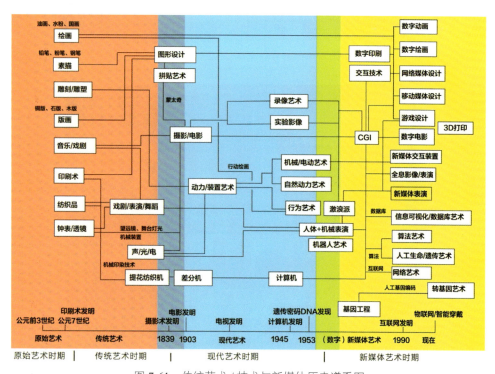

图 7-61　传统艺术 / 技术与新媒体历史谱系图

7.12 中国早期电脑美术

中国电脑美术的发展最早可以追溯到 20 世纪 80 年代中期。1984 年，任教于中央美术学院的张骏老师在《世界美术》杂志上发表了题为《有关"电艺术"的对话》的学术论文，成为国内最早介绍国外数字艺术的文章。1993 年，张骏教授在《中国青年报》发表了《'93 电脑美术正大步走来》的专栏文章（图 7-62）。同年，张骏教授担任中央美术学院电脑美术工作室（图 7-63，左）主任。1995 年，张骏教授出版了国内首部电脑美术专业教材《电脑美术》（图 7-63，右），他指出，电脑美术主要受到来自三个方面的影响，即蒙德里安的抽象主义艺术、杜尚的达达主义和反理性艺术以及 20 世纪 50~60 年代的动力艺术和光效应艺术。从 20 世纪 90 年代初期开始，中央美术学院电脑美术工作室为我国数字艺术的发展培养了大批人才。

图 7-62 《中国青年报》专栏文章《'93 电脑美术正大步走来》

图 7-63 中央美术学院电脑美术工作室（左）和专业教材《电脑美术》（右）

1991年，由艺术家李雁与科学家李桐合著的《计算机绘画艺术》由上海书画出版社出版，该书成为国内最早介绍计算机绘画艺术的科普类图书。与此同时，我国南方部分高校开展了对计算机纺织图案和印花系统的研究。1986年，江西师范大学的计算机科学系、美术系的几位教师成立了江西南昌电脑美术科研组（JXNC电脑美术小组）。他们用IBM 286计算机进行作品的创作。当时的输入设备是KD4030数字化仪，输出设备则是经过改装后可以抓取彩色水笔的DXY-800绘图仪。作品的形式只有两种：照片与打印件。1987年5月，江西师范大学余成、辜居一、黄志强等人举办了一次内部的电脑美术作品展，共展出电脑美术作品55幅。1987年9月，江西南昌电脑美术科研组创作的电脑美术作品《桃李芬芳》（图7-64，左上）获得了全国教师书法、绘画、摄影展览的三等奖。1987年末，该团体创作的近百幅计算机美术作品（其中之一是《山外山》，图7-64，右上）在中央美术学院陈列馆展出，这是国内第一个公开的电脑美术作品展。1993年3月，在中央美院画廊举办了93电脑美术展示会，展出了包括张骏教授的《载月归》（图7-64，左下）在内的部分中央美术学院电脑美术工作室的师生作品。辜居一是中国美术学院教授，也是国内电脑美术的先行者。他从1985年开始，已经在这个领域耕耘了超过30年（图7-64，右下）。1995年，在首届中国计算机艺术大会的美术作品展览上，一批国内的电脑绘画得以展出。

图7-64　部分早期计算机美术作品

中国科学院院士、原浙江大学校长潘云鹤教授是我国智能CAD（计算机辅助设计）以及计算机美术领域的开拓者之一，他在20世纪80年代主持研制了智能模拟彩色图案创作系统。其中，装潢图案创作智能CAD系统获国家科技进步二等奖。该CAD系统中的图案主要是四方连续的，可应用于丝绸织造与印染等领域。吉林大学计算机系的庞云阶教授在20世

纪80年代也成功地运用计算机创作国画。他把国画的写意方法、基本技能以及描绘山、水、松、竹、梅、兰等景物的笔法都编制成数据库并通过调用和拼贴进行创作。20世纪80年代后期,国内也开始了对计算机动画和影视片头制作的探索。当时任教于中国北方工业大学的齐东旭教授是中国从事计算机艺术研究较早的学者。1988年,齐东旭任该校CAD中心主任。当时北方工业大学有一台价值4.5万美元的SGI图形工作站,这为中国早期的3D动画制作打下了物质基础。1990年正值亚运会在北京举行,组委会决定制作以熊猫盼盼为主题的宣传片头,要求能够凸现三维效果。齐东旭与中国科学院软件研究所的王裕国等人用C语言编程制作了中国第一个三维动画片头《熊猫盼盼》(图7-65)。1991年,齐东旭及北方工业大学CAD中心的团队又完成了央视《新闻联播》的三维片头动画(地球立体字幕版)的制作,这成为我国数字动画的一个标志性事件。1992年,北方工业大学CAD中心与北京科教电影制片厂合作,摄制完成了科教片《相似》。该片为我国第一部全数字科教片,形象地介绍了人工智能、分形几何学、物理学和自然界相似物体等科普知识。该片还首次展示了数字动画的猫和虎、线条变形的卢瑟福肖像、三维变形字幕以及三维立体分形图案等(图7-66)。1993年4月,金辅棠获得广电总局颁发的科技进步一等奖。

图7-65 我国第一个三维动画片头《熊猫盼盼》截图

图7-66 我国第一部全数字科教片《相似》截图

7.13 中国数字艺术大事记

20世纪90年代中期,随着中国桌面出版浪潮的兴起,在印刷、设计、出版领域率先实现了计算机辅助设计和数字流程控制。国内著名的北大方正、联想、四通等高科技企业纷纷介入桌面出版领域。数字艺术开始全面进入设计、绘图、展览展示、广告、包装印刷等服务行业。同时,影视和游戏等行业的发展也推动了数字艺术的普及。下面简略回顾1995—2009年我国数字艺术领域的重要事件。

1995年,在首届中国计算机艺术大会的美术作品展览上,一批国内的电脑美术作品得以展出。同年,张骏教授出版了电脑美术专业教材《电脑美术》(辽宁画报出版社)。中央工艺美术学院的林华编著的《电脑图形设计艺术》由河北美术出版社出版。

1996年,厦门大学黄鸣奋教授率先在全校开设"电脑艺术学"课程。同年,任教于中央美院电脑美术工作室的李四达在《中国电脑教育报》第169、170、178和181期头版连续发表电脑美术综述文章,介绍了从印刷到建筑,从桌面设计、电影特效到美术教育领域国内外数字艺术的发展概况(图7-67)。

图7-67 李四达在《中国电脑教育报》发表的电脑美术综述文章

1997年9月,由中央美术学院和中国惠普有限公司联合举办"信息时代的空间艺术——'97北京国际电脑美术展"。美国、以色列、韩国、英国、澳大利亚、日本、芬兰和西班牙的著名美术学院以及中国美术学院、中央美术学院师生的130幅计算机绘画作品参展,并举行了学术研讨会。厦门大学黄鸣奋教授在《厦门大学学报》第4期发表论文《电脑艺术学刍议》。

1998年9月,由共青团中央、教育部、全国学联、中央电视台主办的"第二届中国大学生电脑大赛'惠普杯'电脑绘画与设计竞赛作品展览"在北京展出,中央美术学院还召集此次展览的各艺术院校评委举行"电脑美术教学的现状与未来"座谈会。同年,厦门大学黄鸣奋教授的专著《电脑艺术学》由学林出版社出版,这是国内第一部学术专著,系统考察了计

算机与艺术之间的相互关系和意义。

2000年9月,由世界中学生信息学奥林匹克大赛(北京)组委会、中央美术学院和北京希望电脑公司举办的"全国青少年电脑网上绘画大赛"在北京举办。

2001年5月,中国美术学院设立了新媒体艺术中心,并于2003年7月正式成立新媒体艺术系。同年,清华大学美术学院举办了"艺术与科学"国际作品展暨学术研讨会。江泽民、温家宝等国家领导人参观了该艺术展。同年11月,由中国美术家协会主办的"中国国际电脑艺术设计展"在南京国际展览中心展出。同年,中国美术学院举办了以"非线性叙事"为主题的新媒体艺术节,这是国内第一个综合性新媒体艺术节,汇集了40余位活跃于国内外的新媒体艺术家的近百件作品。

2002年1月,由潘云鹤、许江、范迪安和齐东旭担任学术顾问,中国美术学院辜居一担任策划与主编的"数字化艺术论坛丛书"由浙江人民美术出版社出版。同年,由中央美术学院等单位联合主办的"2002年中国艺术院校大学生数码媒体艺术大赛"成功举行。同年,中国图象图形学学会下属的CG杂志社以CGer中国会为基础,组织了一系列技术交流和展览活动。在此基础上,CGer中国会对中国3D原创作品进行了整理并出版了《华人3D作品年鉴·2002》。

2003年,北京中华世纪坛成功举办了"博艺杯"首届中国数字艺术奖展览。中央美术学院副院长、策划人范迪安指出:首届中国数字艺术奖第一次在中国明确提出了"数字艺术"的概念,体现了中国在这个前沿领域和国际的交流和接轨,第一次在中国明确提出了"数字内容"和"数字内容产业"的概念,在艺术和科技结合的过程中,具有推动中国文化产业化的意义,并有利于我们推出具有中国特色的数字内容产品。

同年,中国图象图形学学会成功举办了数字图像中国节(CCGF)。这是一个年度性的集评奖、展览和技术交流于一身的综合性国际交流活动,吸引了众多媒体、厂商和高校师生参加。主办方在论坛上还邀请了多名国内外著名数字艺术家、制片人、导演、影视特效师、剪辑师(如日本数字艺术家河口洋一郎、PDI/Dreamworks艺术总监理查德·张等人)作主题发言。数字图像中国节成为该时期计算机图形技术群众性普及活动的亮点。

2004年,中华世纪坛首次举办国际新媒体艺术展。这是我国举办的最高级别的国际新媒体艺术展暨论坛,展览作品包括互动装置、回应式表演、声音环境作品、网络艺术、虚拟现实艺术、交互影视媒体、数据可视化和游戏艺术以及其他数字形式的作品。主办方邀请了全球最大的媒体艺术中心——德国的ZMK,以及在欧美具有影响力的新媒体艺术机构和国外的20多所艺术学院参展。

2006年,中华世纪坛举办了"2006年北京国际新媒体艺术展",围绕"代码:蓝色"主题展示了近年来国际上通信艺术、网络艺术、遥感艺术、交互影院、物理科技及其他基于媒体技术所产生的艺术形式。同年8月,由国务院学位办公室、教育部学位管理与研究生教育司主办的"首届全国新媒体艺术系主任(院长)论坛"于北京举行。该论坛成为引领全国新媒体艺术教育发展的交流平台之一。同年9月,中国图象图形学学会在青岛举办了"首届全国数字艺术教育研讨会"。

2007年,上海开始举办年度电子艺术节,主要包括上海当代艺术馆举办的"遥·控——

多媒体与互动艺术展"和上海城市雕塑中心举办的"身体·媒体——国际互动艺术展"。

2008年3月,中央美术学院举办了"leewiART中国CG艺术精英作品展",这是中央美术学院第一次以"CG艺术"为主题的展览。同年8月,中国美术馆举办了大型的"合成时代:媒体中国2008"新媒体艺术展,展出了国际上众多当代新媒体艺术家的代表作(图7-68),成为中国"奥运年"国际文化交流的盛事。

2009年,杭州举办"未来链接:数字艺术中国"展。

图7-68 "合成时代:媒体中国2008"新媒体艺术展

讨论与实践

一、思考题

1. 数字媒体艺术与艺术史是什么关系?

2. 早期激浪派的科技艺术实验如何推动了新媒体的发展?

3. 简述波普艺术、光与动力艺术和录像艺术与新媒体艺术的联系。

4. 早期计算机艺术的表现形式主要是算法艺术,为什么有这种现象?

5. 河口洋一郎的"情感生命哲学"与"生长动画"的核心是什么?

6. 桌面时代的数字艺术插画的特征是什么?

7. 日本teamLab团体是如何将"数字"变成"自然体验"的?

8. 计算机软件和硬件的进步是如何推动数字艺术发展的？

二、小组讨论与实践

现象透视：数字建模和高清渲染是数字艺术能够仿真现实的技术基础。正是由于 Maya、3ds Max 和 Cinema4D 等建模与仿真动画软件的推出，才能产生超现实的艺术表现（图 7-69），并推动了 20 世纪 90 年代动画、特效和游戏的发展。

头脑风暴：如何综合应用建模软件 3ds Max、人体动作软件 Poser、服装设计软件 Marvelous Designer 和 Photoshop 创作带有超现实风格的未来机器人少女？

方案设计：熟悉和掌握上述建模、人体动作与服装设计软件的特点，构建未来机器人少女的角色模型，通过贴图和高清渲染得到带有蒙版的素材，最后再通过 Photoshop 或 Painter 等绘图软件加以润色，并添加具有个人风格的线条，最终完成三维人物的数字插画。

图 7-69　通过建模与仿真动画软件打造的游戏角色

练习及思考题

一、名词解释

1. 激浪派

2. 白南准

3. 伊凡·苏泽兰

4. Macintosh

5. 工业光魔公司

6. 桌面出版

7. 河口洋一郎

8. 约翰·凯奇

9. 光能渲染

二、简答题

1. 达达主义和媒体艺术的起源有何联系？

2. 激浪派和法国乌力波团体继承了哪些达达运动的传统？

3. 计算机和艺术联姻的历程可以划分为几个阶段？各阶段的特点是什么？

4. 举例说明20世纪有哪些技术和艺术相结合的重要历史事件。

5. 数字艺术和早期科技艺术实践有何联系？

6. 根据数字艺术的谱系图说明技术和艺术相互促进的历史渊源。

7. 媒体艺术，特别是数字媒体艺术，如何纳入艺术史的范畴？

8. 说明我国早期数字艺术和国际数字艺术的发展轨迹的异同点。

9. 简述奥多比公司对数字艺术发展的贡献。

三、思考题

1. 用信息图表的方式绘制一幅"20世纪数字艺术发展历史挂图"。

2. 观摩电影《黑客帝国》，该片是如何探讨未来世界中的计算机和人类的关系的？

3. 20世纪90年代的数字大片（如《泰坦尼克号》）使用了哪些数字特效技术？

4. 利用互联网资料了解当代知名CG插图画家的代表作品和艺术风格。

5. 从数字媒体艺术的发展历程中可以得到哪些结论或启示？

6. 计算机图像对艺术语言最大的影响因素有哪些？

7. 什么是变形球（metaball）技术？它和生长动画有何联系？

8. 数字媒体艺术的谱系研究有何意义？如何按照时间轴绘制谱系图？

9. 利用互联网资料分别研究网络游戏、数字动画和信息图表设计的历史。

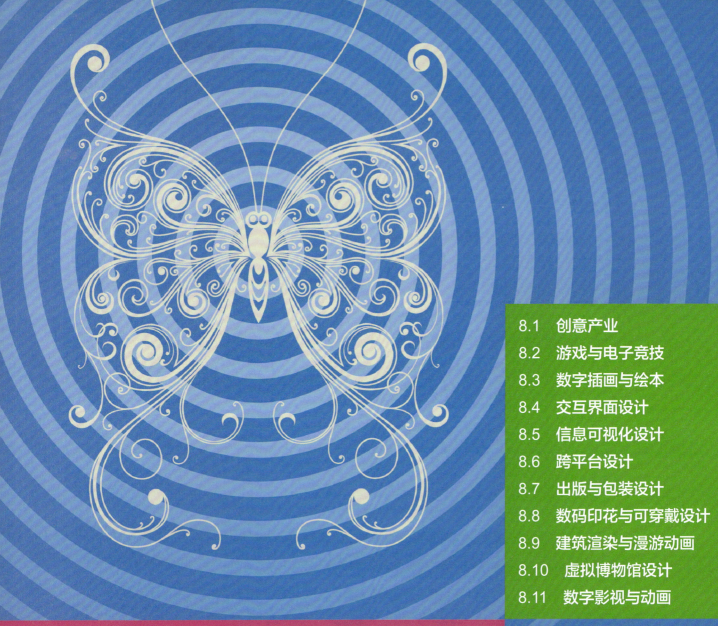

- 8.1 创意产业
- 8.2 游戏与电子竞技
- 8.3 数字插画与绘本
- 8.4 交互界面设计
- 8.5 信息可视化设计
- 8.6 跨平台设计
- 8.7 出版与包装设计
- 8.8 数码印花与可穿戴设计
- 8.9 建筑渲染与漫游动画
- 8.10 虚拟博物馆设计
- 8.11 数字影视与动画

第8章 数字媒体艺术与创意产业

中华文明源远流长，文化资源异常丰富。从敦煌到长城，无数的历史文化遗址、遗迹令人赞叹；从大禹治水到女娲补天，无数神话、故事和传说使人神往。古老的文化、丰富的传统、独特的风俗、珍贵的古籍……都为中国文化产品的创意提供了取之不尽的灵感源泉。

沃尔特·迪士尼说：迪士尼的全部历史是从一只老鼠开始的。迪士尼公司近百年来创作的卡通形象已经成为美国文化产业的经典。当前，中国的创意产业蓬勃发展。本章对数字媒体设计和创意产业的关系进行考察，并介绍数字艺术涉及的创意产业，对数字插画、动漫和数字影视的应用前景进行探索。

8.1 创意产业

创意产业（creative industry）或创意经济（creative economy）是一种在全球化背景中发展起来的，推崇创新和个人创造力，强调文化艺术对经济的支持与推动的理念、思潮和经济实践。早在 1986 年，著名经济学家保罗·罗默（Paul Romer）就撰文指出，新创意会衍生出无穷的新产品、新市场和创造财富的新机会，所以新创意才是推动经济成长的原动力。文化经济理论家理查德·凯夫斯（Richard Caves）对创意产业给出了以下定义："创意产业提供给我们宽泛地与文化的、艺术的或仅仅是娱乐的价值相联系的产品和服务，包括书刊出版、视觉艺术（绘画与雕刻）、表演艺术（戏剧、歌剧、音乐会、舞蹈）、录音制品、电影电视，甚至时尚、玩具和游戏。"英国政府明确提出作为国家产业政策和战略的创意产业理念。1997 年 5 月，英国首相布莱尔为振兴英国经济，提议并推动成立了创意产业特别工作小组。1998 年，该工作小组首次对创意产业进行了定义，将创意产业界定为"源自个人创意、技巧及才华，通过知识产权的开发和运用，具有创造财富和就业潜力的行业"。根据这个定义，英国将广告、建筑、艺术和文物交易、工艺品、设计、时装设计、电影、互动休闲软件、音乐、表演艺术、出版、软件、电视广播等行业确认为创意产业。《创意州：密歇根 2016 年创意产业报告》的内容涉及 12 个大类创意产业：广告；建筑；艺术院校、艺术家和代理商；创意技术；文化遗产；设计；时装、服装和纺织品；电影、音像和广播；文学、出版和印刷；音乐；表演艺术；视觉艺术和手工艺（图 8-1）。

图 8-1 《创意州：密歇根 2016 年创意产业报告》涵盖 12 大类创意产业

现阶段推动创意产业增长的动力主要源于两个方面：宽带网络的普及以及移动媒体应用的逐步成熟。随着服务业日趋多元化、电商化和智能化，网络服务、网络游戏、数字影音动画等数字内容（digital content）业务保持高速增长。与此同时，智能手机、大数据等新型服务业代表了未来的增长方向。这些数字内容业务渗透到旅游、婚恋、购物、打车、电影、游戏、数字出版、智能家居、科技养生、在线教育和数字音乐等行业。智能手机将摄影、图像处理、音乐、视频流、网页浏览、电子商务、语音服务、地图和导航等多种服务集于一体。据统计，

到 2017 年，苹果在线商店提供的各种应用服务（APP）已达到 210 万个之多。随着各种在线服务的增长，手机 APP 的界面设计风格也呈现了百花齐放的繁荣景象（图 8-2）。基于智能手机的服务业已成为新经济增长的重要推动力，是创意产业发展的重要支柱之一。

图 8-2　手机 APP 界面丰富多彩的设计风格

数字内容产业是指将图像、文字、声音、影像等内容利用数字化高新技术手段和信息技术进行整合运用的产品或服务。数字内容产业涉及移动内容、因特网服务、游戏、动画、影音、数字出版和数字化教育培训等多个领域。未来的基于数字媒体技术的内容产业边界将会逐渐扩展，今天流行的微博、微信、抖音、快手、GPS 定位服务、SNS 社区、网络游戏、VOD 点播、音乐下载和 QQ 等都属于新兴的数字内容产业。而未来的可穿戴设备不仅包括眼镜、手环或手表，还包括智能珠宝配饰、智能服装、智能头盔等形态和功能更多的产品。艺术家或设计师利用 3D 打印技术创作的艺术设计产品在首饰设计、家用工业品设计、工艺美术用品设计等领域有着广阔的发展前景。

数字内容产业主要由以下几大类构成：数字视听类、数字动漫游戏类、数字教育学习类、数字广告类、数字出版与典藏类、虚拟展示类、无线内容类、因特网服务类、衍生产品商业化服务类。在数字内容产业中，网络游戏异军突起，成为近年来特别引人注目的一个新兴行业（图 8-3）。根据中投顾问公司发布的《2017—2021 年中国网络游戏市场投资分析及前景预测报告》，2016 年，中国网络游戏市场规模为 1789.2 亿元，同比增长 24.6%。根据中国文化娱乐行业协会发布的《2017 年中国游戏行业发展报告》，2017 年，中国游戏行业整体营业收入约为 2189.6 亿元。其中，网络游戏全年营业收入约为 2011 亿元，同比增长 23.1%。这些数据充分说明我国网络游戏在数字内容产业中的重要地位。

图 8-3 近年来很受欢迎的几款网络游戏的开机界面

数字媒体艺术研究专家、北京师范大学肖永亮教授指出："创意产业立足于'内容'和'渠道'两个方面：以丰富的数字艺术为表现形态的数字内容是数字媒体的血液，渠道主要有电影、电视、音像、出版、网络等媒体和娱乐、服装、玩具、文具、包装等衍生行业。可以看出，数字媒体在创意产业中占据着重要的地位，以 IT 技术和 CG 技术为核心的数字媒体就像是创意产业的发动机，极大地推动了创意产业的发展，主要表现在影视制作、动漫创作、广告制作、多媒体开发与信息服务、游戏研发、建筑设计、工业设计、服装设计、系统仿真、图像分析、虚拟现实等领域，并涉及科技、艺术、文化、教育、营销、经营管理等诸多层面。"当前，媒介融合早已打破以往的文化艺术固有的边界，横跨通信、网络、娱乐、媒体及传统文化艺术的各个行业，而朋友圈、公众号、微信、微博、轻博客、APP、网络视频、手机游戏、虚拟体验、增强现实游戏等一大批新型数字媒体与创新娱乐形式则展示了强大的生命力。

当前，创意文化产业正在以前所未有的速度迅猛发展。上海、深圳、北京等城市积极推动创意产业的发展，正在建立一批具有开创意义的创意产业基地。创意产业具有知识密集、高附加值、高整合性等特点，对于提升我国产业发展水平、优化产业结构具有不可低估的作用。创意设计、创意产品与服务正在成为新常态下推动社会经济发展的重要因素。2016 年，

淘宝网举办了第一次超大型线下活动"淘宝造物节",将创意、创客、造物与购物相结合,并喊出了"淘宝造物节,每个人都是造物者"的口号。当代艺术家约瑟夫·博伊斯(Joseph Beuys)提出了"人人都是艺术家"的理念。在这个数字创意时代,必须充分调动全社会的创新、创业力量,以此推动我国创意产业的健康高速的发展。淘宝网的2018年"淘宝造物节"(图8-4)就把提供特色产品或服务的电商作为"神店"予以推广。在"淘宝造物节"闭幕式上,马云亲自为观众推选出来的"唐代仕女""瓷胎竹编""闪光剧场"和"喜鹊造字招牌体"等原创项目颁奖。当下的创客已经不限于技术宅,包括艺术家、科技粉丝、潮流达人、音乐发烧友、黑客、手艺人和发明家等在内的创意达人纷纷加入了这个"大家庭"。创新、创意、创业是这个时代的主旋律。科技+艺术,崇尚自由与分享,动手动脑,这些创客理念已化为新一代电商和网络青年的实践精神。

图8-4 淘宝网2018年"淘宝造物节"海报

8.2 游戏与电子竞技

网络游戏的设计开发是技术和艺术的统一,也是团队合作和项目策划管理的综合结果。其中,游戏企划师构思游戏创意与文档编写,设计故事情节、游戏任务和游戏元素等。游戏设计师负责实现游戏企划师的创意,包括游戏规则制定、平衡、AI设计、游戏关卡设计、界面与操作功能和游戏系统设计等。游戏设计又细分为游戏系统设计、战斗系统设计、道具系统设计、格斗系统设计等内容的设计,每一项工作都由专门的游戏设计人员负责。角色设计师负责设计游戏中出现的角色和场景,这一部分工作和数字媒体艺术有最密切的联系。游戏特效师负责制作游戏场景的光效和动画特效等,这也是数字媒体艺术的主要应用领域。表8-1是某游戏公司2016年的招聘启事,虽然它和目前手机游戏制作的需求不完全一致,但由此仍可以了解到游戏设计领域的人才需求和技能要求。

表 8-1　某游戏公司 2016 年的招聘启事

招聘岗位	职 责 要 求	任 职 要 求
原画设计师	设计游戏角色原画造型；设计游戏场景原画造型；设计游戏海报及宣传线稿；设计游戏使用的图形界面	热爱游戏事业，能吃苦耐劳，有团队精神；美术类学校毕业，专科以上学历；有比较深厚的美术修养；有丰富的游戏制作经验者最佳
2D 平面美术师	2D 项目各类场景的地表制作和 3D 渲染后的图形元素修改；界面、道具、图标、像素点绘画制作；场景地图拼接	美术类学校毕业，专科以上学历；有比较深厚的美术修养；有丰富的游戏制作经验者最佳；能熟练运用 Photoshop、Painter 等软件进行平面设计及 Wacom 手写板作画
3D 场景美术师	制作地图组件三维模型以及贴图、渲染；制作迷宫组件三维模型以及贴图、渲染；制作场景动画；制作三维低边场景模型	大学本科以上学历，有比较深厚的美术修养；能熟练运用 3ds Max 或 Maya 进行创作；美术功底扎实；能够设计、制作游戏场景中的建筑三维模型以及完成贴图、渲染等工作
特效美术师	制作游戏中所需法术效果；制作游戏中所需场景动画光效等特殊效果；制作 CG 动画中所需特效	热爱游戏事业，能吃苦耐劳，有团队精神；美术类学校毕业，专科以上学历；有比较深厚的美术修养，创意十足；有丰富的游戏制作经验者最佳；熟练使用 3ds Max 或 Maya 等三维软件以及后期合成软件；对三维制作中的贴图、粒子以及动力学有一定的理解
游戏策划师	根据策划主管制定的各种规则进行公式设计，建立数学模型；对游戏中使用的数据根据情况进行相应计算和调整；设定游戏关卡，包括地图、怪物、NPC 的相应设定和文字资料；设定各种魔法；制定相关细节规则	具有逻辑学、统计学以及经济理论知识基础；具有游戏经验和良好的创意能力；具有一定的程序设计能力；具有可量化、体系化游戏配平数据调节能力；熟悉中国文化，对中国历史有深入了解，对中国神话体系等有全面了解；或者熟悉欧美历史，对魔幻体系以及基本世界观有全面了解；有很强的文字组织能力
音效师	修改、微调相关的 Sound 策划文案；游戏音效的制作和整合；背景音乐的切片、缩混与整合；及时查找出现错误的原因，优先解决样本和声音引擎的问题	精通各种常用的音频软件，如 Sound Forge、CubaseSX、Nuendo 等；精通至少一种乐器，和弦乐器更好；能看懂用 C/C++ 语言编写的程序；从事游戏制作行业至少一年以上；能够负责角色的动作音效、界面音效、环境音效，能够完成游戏引擎的小范围调整
高级应用工程师（客户端）	编写用户交互界面；编写客户端寻路等 AI 算法；编写网络数据接收发送模块；绘制游戏世界的地图；正确实现网络数据的图像表现	精通 C/C++，有一定的编程经验；有丰富的 VC 项目经验；有 VSS 实际使用经验；计算机专业本科以上学历；有实际开发经验者优先；对 Photoshop、3ds Max 等工具软件有一定了解者优先考虑；对脚本引擎有一定了解者优先考虑

续表

招聘岗位	职责要求	任职要求
高级软件开发工程师（服务器与网络引擎）	游戏逻辑的编写；通信模块的编写或优化；各应用模块的流程制作和文档编写；通信协议的制定与处理	计算机或相关专业本科以上学历；精通C/C++编程语言，有3年以上的C/C++编程经验；有丰富的Windows或Linux环境下的编程经验；有网络通信、数据库、P2P、有脚本语言编程经验者优先考虑
高级软件开发工程师（图形引擎）	开发行业领先的通用图形引擎以及相关工具	游戏或者图形领域的资深人员；精通C/C++，有5年以上的编程经验；有丰富的VC项目经验；熟悉DirectX、Direct3D或OpenGL的开发；计算机专业本科以上学历

目前，根据动漫游戏行业人才的实际需求，包括中国传媒大学、中国美术学院等在内的高校都已建立了相对完整的游戏或电子竞技课程体系，从原画设计、角色插画、二维动画逐步过渡到三维动画、交互设计软件的教学（表8-2），能够初步满足动漫游戏行业对专业设计人才的技能要求。

表8-2 针对动漫游戏行业设计人才培养需求的课程体系

课程名称	课程主要内容
原画设计基础	动漫美术概述，美术透视，构图，形式美法则；结构素描与造型训练，人物动态速写，明暗素描的形体塑造；Photoshop基本工具，滤镜，色彩原理，色彩设定方法，图片效果制作；AI工具基本操作应用，矢量图的绘制
道具与场景设计	动漫道具、静物写生，道具原画设计与绘制；场景原画创意与绘制；Photoshop场景原画的色彩设定和场景绘制
动漫角色设计	动漫角色概述，人体解剖结构，五官、头部动态、肌肉结构绘制；男、女角色原画创意与绘制；动物解剖结构，卡通动物与怪物、人性化动物与怪物概述；动物与怪物原画创意与绘制；Photoshop角色原画色彩设定，AI角色绘制
二维动画设计	二维动画制作基本原理；元件、库、图层以及时间轴等相关要素的使用方法；音效、背景音乐以及流视频；动漫分镜的使用，故事板的表现形式，应用镜头手法和技巧
3D基础知识	3ds Max概述与基本操作中窗口操作与工具条的使用；模型创建基础，灯光与材质编辑器的使用，UV展开与UV编辑器的使用
3D道具与场景设计	三维卡通游戏道具建模；三维卡通场景建模，材质球在场景中的编辑技巧；三维游戏场景建模，UV展开与贴图绘制。3ds Max基础操作和游戏道具制作；建筑制作，虚拟游戏场景实现，ZBrush初级运用，灯光烘焙技术的运用；游戏场景设计和制作，场景整合
三维角色制作	三维卡通动物、怪物、人物角色的创建，角色材质编辑器的运用；三维游戏动物、怪物，人物角色的创建，UV展开与贴图绘制；使用ZBrush软件完成法线贴图制作，角色布线法则和游戏角色制作技能；BodyPaint 3D的使用
三维动画和特效设计	3ds Max中的骨骼创建及蒙皮的绑定设计；创建IK控制骨骼，权重处理，表情设计，人体、动物骨骼安装和使用；动画编辑曲线的应用，动画类型与动作规律的应用；特效实现，特效编辑器的使用
Maya道具及人物制作	Maya概述，Maya界面入门，基本变换界面，NURBS及Polygon建模，细分与NURBS、polygon模型的关系，场景、道具及人物模型训练

续表

课 程 名 称	课程主要内容
Maya 材质及灯光	材质节点的介绍，2D 与 3D 纹理贴图，多边形 UV 编辑的基本原则及 UV 的划分；三维布光与摄像机，各种灯光的应用
角色绑定	认识 Maya 骨骼，骨骼的基本应用，IK 和 FK，角色蒙皮，权重的绘制；各种变形器及角色表情的绘制
Maya 动画	动画界面和动画要素，关键帧动画，路径动画；基础动画训练，力的原理及迪士尼动画规律，走路，跑步；重量及柔软度训练，角色动作及情绪的表达，Character Studio 骨骼动作实现，Bone 骨骼动作的实现，Character Studio 与 Bone 骨骼的搭配使用；三维游戏角色动作的制作
Maya 特效	Maya 基本粒子知识，粒子制作动画，刚体及柔体，利用粒子制作烟、云、火、雾；利用 Realflow 制作水的特效，Paint Effects 的应用，布料及毛发的制作

8.3 数字插画与绘本

近年来，随着数字技术的不断进步，数字插画艺术也蓬勃发展起来，并在形式与风格上远远超越了 20 世纪 90 年代的 CG 插画艺术。随着数字技术全面介入插画的创作，传统手绘创作方式有了根本性的变化。数字插画不仅可以提高效率，更重要的是扩展了创作思维，以前用传统绘画难以表现的想象场景，用数字技术可以得到淋漓尽致的展现。特别是随着网络和移动媒体的发展，插画作品的展示舞台已不再局限于传统的杂志、书籍、报纸，而是延伸到网络论坛、手机、博客和微信等一些新的文化载体中。数字插画成本较低，个人或小型工作室都可以创作，是创意产业中最适合艺术类大学生创业的方向。同时，插画是一种超越国界的艺术语言，这也为插画师参与国际合作或在国外就业提供了更多的机会。例如，毕业于美国罗德岛设计学院的中国香港插画师倪传婧（Victo Ngai）就以她风格独特的幻想插画受到了许多国际插画杂志的青睐。她的插画就像是梦中的世界，虽然一些插画是商业广告作品，但仍带有东方审美风格和中国元素（图 8-5）。目前她在美国纽约工作并成立了自己的工作室。

图 8-5　倪传婧的数字插画作品

数字插画主要用于游戏角色设计、人物风格设计、游戏开场和转场时的切换画面等。随着手机游戏的流行，国内对于游戏造型师的需求也越来越大。位于福州的国际著名游戏设计公司IGG就把我国著名3D插画师齐兴华的作品制作成大幅壁画，放置在公司门口（图8-6，左上），代表了该公司对插画师的高度重视。此外，数字插画也往往应用于游戏周边产品设计中，如抱枕、鼠标垫、手办、服饰等（图8-6，右上，下）。

图8-6　IGG公司门口的数字插画作品和游戏周边产品

近年来，国内的CG插画迅速崛起，涌现出一批优秀的CG插画师，其中不乏专攻唯美造型风格的艺术家。1999年毕业于哈尔滨师范大学美术系油画专业的知名CG插画家唐月辉就是一个代表。唐月辉的代表作品有《奔月》《花雨》《美人鱼》《蝴蝶》《雄霸天下》和《屠龙》等。他有极强的造型能力，作品刻画细致入微，质感表现得淋漓尽致。尤其是他在皮肤质感上的表现技法受到广大爱好者的竞相模仿（图8-7）。唐月辉于2006年出版了个人作品集《唐月辉CG插画作品集》；2007年，《美人鱼》获亚洲青年动漫大赛提名奖；2007年，《蝴蝶》登上了英国专业杂志 Imagine FX 的封面；2008年，EXOTIQUE4 收录了他的作品《蝴蝶》《经卷》《蜥蜴》；2009年，他出版了教学作品集《美人关》。他的《奔月》等作品给人留下了深刻的印象。唐月辉认为：CG插画作者和传统的艺术工作者一样，兢兢业业地完成自己的作品，体会着绘画带来的乐趣。与其说CG插画是传统绘画的一个分支，不如说它是传统绘画的一种发扬。这种"CG插画的传统绘画情结"将在很大程度上平衡商业与艺术的关系，使得CG插画与传统绘画不至于相互脱离，减小商业对艺术品位的冲击。作为CG插画家，在作品中倾注了真实情感。CG插画是时代和商业的产物，CG插画家一直在寻求商业和艺术的平衡。

图 8-7　唐月辉的唯美风格作品《相思鸟》

　　17173 网站和易观智库的一项调查显示：国内网络游戏用户对于游戏画面风格的偏好以正统武侠类（30%）和玄幻与修真类（29%）所占比例最大，西方魔幻类（13%）和政史与战争类（11%）紧随其后（图 8-8）。而网络游戏用户对网络游戏类型的选择，以即时制 RPG、主视角动作类游戏和射击类游戏为前 3 位。由此可以看出：源于各国神话传说、幻想小说、武侠故事等题材的插画以及具有历史、战争、玄幻等风格的插画有着很大的市场。这给了插画师更多的机遇。从事游戏美术设计的 CG 插画师陈建松根据中国古典小说《西游记》创作了许多奇幻角色人物形象（图 8-9）。在火星时代网站的一次访谈中，陈建松谈了自己的艺术历程：他在早期主要画古典的神话题材，用色比较薄，也比较丰富，造型偏重美和华丽。后来，他逐渐对灵异、死亡题材产生了浓厚的兴趣，喜欢用手写板创造出古典油画的质感，将哥特和超现实主义的元素融入古典绘画风格中，用色也变得朴实而凝重，多表现超自然的世界观和独特的概念，作品的风格也变得更加个性化。陈建松认为，客户和公司对于每个项目的概念设计（游戏人物角色）都有不同的要求和限制，因此，插画师需要有更深的造诣、更强的表现能力来创作更广泛的题材。

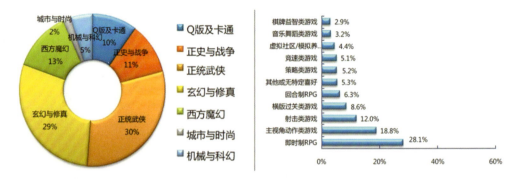

图 8-8　网络游戏用户调查结果

图 8-9　陈建松根据《西游记》创作的角色人物形象

除了应用于游戏人物设计或景观设计外，手绘插画也被广泛应用到游戏、动画和数字奇幻电影等的宣传广告中。例如，2018年北京若森公司推出的"画江湖"系列动画电影《风语咒》的海报采用了经典武侠风格的设计（图8-10），作为一部中国武侠动画电影，《风语咒》的故事取材于中国古代神话《山海经》。由著名插画家早稻绘制的电影海报充满动感和热血要素，成为该电影宣传的亮点之一。近年来，《大鱼海棠》《大护法》《捉妖记》和《妖猫传》等动画电影或玄幻电影的海报设计都采用了手绘插画的方法，也得到了很多粉丝的追捧，证明了优秀插画师在创意产业中的价值和地位。

"绘本"一词源自日本，英文为picture book，顾名思义就是"画出来的书"。绘本是运用图画来表达故事、主题或情感的图书形式，是极富文学性和艺术性的图画书。电子绘本就是集声音、视频、动画、游戏、转场和交互等要素，利用数字技术制作的多媒体读物，目前主要采用基于iOS系统和安卓（Android）系统的图书类应用程序（APP）的形式。电子绘本具有传统纸质书无法实现的多媒体性、互动性与游戏性，因此能很快吸引孩子的注意力，激发他们的阅读兴趣。电子绘本不是单纯地将纸质绘本数字化，而是从数字作品的角度对内容进行再创作和延伸，充分利用电子设备的优势和表现力。例如，除了可以利用触屏感应系统与故事中的角色进行有趣的互动、控制角色的动作、拖曳物件移动等，还能利用移动终

图 8-10 "画江湖"系列动画电影《风语咒》的海报

端设备的重力感应系统和声频感应系统来控制角色。电子绘本能够将动画、转场、视频与绘本中的文字和图画内容结合起来。通过亲子互动，还可以提高父母与孩子共同阅读和学习的兴趣。

 设计师要充分考虑儿童的认知水平，针对儿童的听、说、读、写能力进行电子绘本设计。通过故事题材、内容与交互性设计的巧妙结合，使儿童通过电子绘本理解故事、欣赏绘画、玩游戏，培养儿童的认知能力、观察能力、沟通能力、想象力、创造力，促进儿童的情感发育。儿童电子绘本在内容设计上应注重体现趣味性、交互性。例如，国外的一款名为《爱丽丝漫游仙境》的儿童电子绘本（图 8-11）就提供了阅读、朗诵、游戏、动画等多种体验方式。此外，这个电子绘本画面精美，采用了著名童书插画家约翰·丹尼尔（John Tenniel，1820—1914）的原画，画面古朴、细腻，无论是大人还是孩子都会爱不释手，成为儿童电子绘本的经典范例。现在越来越多的儿童电子绘本 APP 开始重视交互设计，如嵌入分支剧情，让儿童自主选择剧情发展方向，或者针对绘本内容提问，让孩子选取答案来解读故事，启发孩子自己探索和思考。转场和互动是交互电子绘本的长项，更应注重故事的跳跃、流动和出人意料的编排设计。例如，在一款名为《小狐狸的音乐盒》的儿童电子绘本中，手指触控可以产生各种交互效果。所有的角色都有非常有趣的声音效果，尤其是小狐狸家里的场景，每一个瓶瓶罐罐都有独特的音阶，每只小青蛙也都有独特的音色，还有不同的小鸟、露珠、勺子等，音效制作得美妙、细致又有趣。读者在点击这些角色时，就像自己在现场演奏一样，伴随着小狐狸欢快的舞步，心灵也会跟着翩翩起舞。山间的烟雾随着手指的触动而散开，美得令人陶醉（图 8-12）。

图 8-11 儿童电子绘本《爱丽丝漫游仙境》

图 8-12 儿童电子绘本《小狐狸的音乐盒》

借助预制动画来实现转场和页面特效也是电子绘本普遍采用的方法。例如,电子绘本《莱斯莫尔先生的神奇飞书》的故事角色都可以和读者互动。第一个场景——大风吹过书堆的动画就需要读者来控制,手指划过屏幕会带来一阵大风把书刮起。手指轻触房屋,房屋就会被连根拔起。iPad 可以通过判断读者的旋转手势来展现浓云旋转、滚动房屋的动画效果,让人为之惊奇。在整个互动的过程中,每个动作的设计都充满想象力,生动幽默,常常让人有意想不到的惊喜(图 8-13)。

图 8-13　电子绘本《莱斯莫尔先生的神奇飞书》

在电子绘本页面的切换上,除了人们熟悉的点击翻页按钮直接切换页面、手指触屏拖动页面和模拟翻书动作的翻页效果外,还有一些更加别致、巧妙的设计形式。例如,在电子绘本《灰姑娘》中,就运用了许多电影的镜头语言来实现页面间的衔接(图 8-14)。点击翻页按钮后,页面之间并没有明显的切换,而是巧妙地利用角色、道具、背景等进行推、拉、摇、移的镜头变化,就像电影的一段长镜头一样自然流畅。读者对页面进行操作就像是自己在推动情节的进展,使阅读绘本的过程更像是在欣赏和体验一部流畅的动画电影。

图 8-14　电子绘本《灰姑娘》APP 利用电影镜头语言进行页面切换

8.4　交互界面设计

用户对软件产品的体验主要是通过用户界面(User Interface,UI)或人机界面(Human-Computer Interface,HCI)实现的。因此,无论是网站还是手机 APP,界面设计都是设计师必备的技术能力。界面带给用户的体验包括令人愉快、使人满意、引人入胜、激发人的创造

力和满足感等。早期的界面设计主要体现在网页设计上。随着移动媒体的流行，一部分视觉设计师开始思考交互设计的意义。对于网页和移动媒体的界面设计来说，除了界面的视觉内容（如导航、编排等），更重要的是通过交互手段来增强用户的体验，也就是做到人性化和简洁、高效。对于什么是优秀的界面设计这个问题，德国《愉快杂志》(*Smashing Magazine*) 编著的《众妙之门：网站 UI 设计之道》一书给出了答案。书中提出，所有精彩的界面都具有简洁和清晰的特点。例如，近年来流行的 APP 扁平化设计风格就是人们对信息的简洁与清晰的追求。

好的界面设计还应该让用户产生心理上的熟悉感，能够感受到界面快速的响应性。人们总是对以前见过的事物有一种熟悉的感觉，自然界的鸟语花香和生活中的饮食起居都是大家最熟悉的。在界面设计过程中，可以使用一些源于生活的隐喻，如文件夹图标，因为在现实生活中，人们也是通过文件夹来分类资料的。又如，在冰激凌电商 APP 中往往会采用水果图案来代表不同冰激凌的口味，利用人们对味觉的记忆来传递产品信息（图 8-15）。响应性代表了交流的效率和顺畅程度，一个良好的界面不应该让人感觉反应迟缓。通过迅速而清晰的操作反馈可以实现良好的响应性。例如，通过结合 APP 分栏的左右和上下滑动，不仅可以快速切换相关的页面，而且使得交互响应方式更加灵活，能够快速实现导航、浏览与下单的流程。

图 8-15　电商 APP 利用人们熟悉的事物设计界面

此外，界面的一致性和美感也是界面所必不可少的因素。在整个 APP 中保持界面一致是非常重要的，这能够让用户识别出使用模式。美观的界面无疑会让用户使用起来更开心。例如，俄罗斯电商平台 EDA 就是一个界面简约但色彩丰富的 APP（图 8-16）。各项列表和栏目安排得赏心悦目。该 APP 采用扁平化、个性化的界面风格，服务分类、商品目录、订单界面、购物车等都保持了一致的风格，简约清晰，色彩鲜明。

高效性和容错性是软件产品可用性的基础。一个好的界面应当通过导航和布局设计来帮助用户提高工作效率。例如，全球最大的图片社交分享网站 Pinterest（图 8-17）就采用瀑布流的形式，通过清爽的卡片式设计和无边界快速滑动浏览方式实现了高效性。该网站还通过智能联想，将搜索关键词、同类图片和朋友圈分享链接融合在一起，使得用户的任何一项探

图 8-16 俄罗斯电商平台 EDA 是一个界面简约但色彩丰富的 APP

索都充满了情趣。一个好的界面不仅需要清晰，而且也需要提供对用户误操作的补救办法。例如，提交购物清单后，弹出的提醒页面就非常重要。

图 8-17 Pinterest 通过瀑布流的形式实现了高效性

界面设计遵循"少就是多"的原则。在界面中增加的元素越多，用户熟悉界面需要的时间就越长。如何设计出简洁、优雅、美观、实用的界面，是摆在设计师面前的难题。上面提到的设计原则还可以进一步细分。依据近年来国内外研究者对网站用户体验的调研，可以总结出界面设计的原则和注意事项（表 8-3）。

表 8-3　界面设计的原则和注意事项

体验分类	设计要素	界面设计的原则和注意事项
感官体验	设计风格	符合用户体验原则和大众审美习惯,并具有一定的引导性
	LOGO	确保标识和品牌的清晰展示,但不占据大的空间
	页面速度	确保页面的打开速度,避免使用耗流量、占内存的动画或大图片
	页面布局	重点突出,主次分明,图文并茂,将用户最感兴趣的内容放在最重要的位置
	页面色彩	与品牌整体形象相统一,主色与辅助色和谐
	动画效果	简洁、自然,与页面相协调,打开速度快,不干扰页面浏览
	页面导航	导航条清晰明了、突出、层级分明
	页面大小	适合苹果和安卓系统设计规范的智能手机尺寸(跨平台)
	图片展示	比例协调,不变形,图片清晰。排列疏密适中,剪裁得当
	广告位置	避免干扰视线,广告图片符合整体风格,避免喧宾夺主
浏览体验	栏目命名	准确描述栏目内容,简洁清晰
	栏目层级	导航清晰,收放自如,快速切换,以 3 层为宜
	内容分类	同一栏目下,不同分类区隔清晰,不要互相包含或交叉
	更新频率	确保稳定的更新频率,以吸引用户经常浏览
	信息版式	标题醒目,有装饰感,图文混排,便于滑动浏览
	新文章标记	为新文章提供不同标识(如 new),以吸引用户查看
交互体验	注册申请	注册申请流程简洁、规范
	按钮设置	交互性按钮必须清晰、突出,确保用户容易发现
	点击提示	点击过的信息显示为不同的颜色以区别于未阅读的内容
	错误提示	若表单填写错误,应指明填写错误并保存原有填写内容,减少用户重复操作
	页面刷新	尽量采用无刷新技术(如 Ajax 或 Flex),以降低页面的刷新率
	新开窗口	尽量减少新开窗口,设置弹出窗口的关闭功能
	资料安全	确保资料的安全,对于客户密码和资料加密保存
	显示路径	无论用户浏览到哪一层级,都可以看到该页面路径
版式体验	标题导读	滑动式导读标题+板块式频道(栏目)设计,简洁清晰,色彩明快
	精彩推荐	在频道首页或文章左右侧提供精彩内容推荐
	内容推荐	在用户浏览文章的左右侧或下部提供相关内容推荐
	收藏设置	为用户提供收藏夹,便于用户收藏喜爱的产品或信息
	信息搜索	在页面的醒目位置提供信息搜索框,便于用户查找所需内容
	文字排列	标题与正文明显区隔,段落清晰
	文字字体	采用易于阅读的字体,避免文字过小或过密
	页面底色	不能干扰页面内容的阅读
	页面长度	设置页面长度限制,避免页面过长,对于长篇文章应分页浏览
	快速通道	为有明确目的的用户提供快速通道(入口)
	友好提示	对于每一个操作进行友好提示,以增强用户对界面的亲和度
情感体验	会员交流	提供便利的会员交流功能(如论坛)或组织活动
	鼓励参与	提供用户评论、投票等功能,让会员更多地参与进来
	专家答疑	对用户提出的疑问进行专业解答
	导航地图	为用户提供清晰的内容导航服务
	搜索引擎	提供搜索引擎的功能

续表

体验分类	设计要素	界面设计的原则和注意事项
信任体验	联系方式	提供准确、有效的联系方式，便于用户与客服联系
	服务热线	将服务热线放在醒目的地方，便于用户与客服联系
	投诉途径	为用户提供投诉或建议途径，如邮箱或在线反馈
	帮助中心	对于流程较复杂的服务，通过帮助中心进行服务介绍

对于移动媒体的界面设计师来说，理解界面的技术构成、布局规则和设计标准至关重要。作为移动媒体界面的先行者，苹果公司多年来对 iOS 的设计规范进行了深入的研究，并向第三方设计师和软件开发商提供了详细的参考手册。2014 年，腾讯社交用户体验设计部完整地翻译了苹果公司官方的《iOS 8 人机界面指南》，为国内的设计师提供了详细的苹果手机 APP 界面的设计规范。苹果公司强调界面的 3 个原则：

（1）遵从。界面能够更好地帮助用户理解内容，但不应分散用户的注意力。

（2）清晰。文字应该易读，图标应该醒目，去除多余的修饰，突出重点。

（3）深度。视觉的层次感、有趣的交互方式会赋予界面活力。

苹果公司建议设计师们尝试下列方法：

（1）去除多余的界面元素，让应用的核心功能清晰呈现（图 8-18）。

（2）直接使用 iOS 的系统主题，这样能给用户统一的视觉感受。

（3）界面应该可以跨平台和适应不同的操作模式。

图 8-18　苹果手机 APP 清晰、简洁的页面风格

体现文化内涵是界面设计人性化的重要手段。例如，设计师王尚宁设计了一款以国画作为界面主题元素的天气类查询软件（图 8-19）。变色表盘的设计灵感来源于古人的时间观念，即通过天空的颜色与太阳的方位来判断时间。用户旋转太阳按钮或月亮图标可以直接选择时间点，从而显示当前天空的颜色和温度数据。随着天气和时间的变化，天空的颜色与国画界面主题发生有趣的互动。这个 APP 以国画来表现气候和天气，这也体现了国画的文化内涵。

在谈及创意时，王尚宁指出：他希望这个 APP 能让更多的人关注环境污染问题。此外，它会吸引一些年轻人更多地了解中国传统艺术。通过查询功能，用户可以学习和了解国画的

图 8-19　以国画来表现气候和天气的 APP 界面

背景知识。这个APP还注重与用户的交互。其创新点是通过诗词和成语来描述气候和天气。用户也可以通过查询功能了解诗词作者和画家的生平等背景知识。这款天气APP将以国画、诗词为代表的中国传统文化内涵融入了界面（图8-20）。

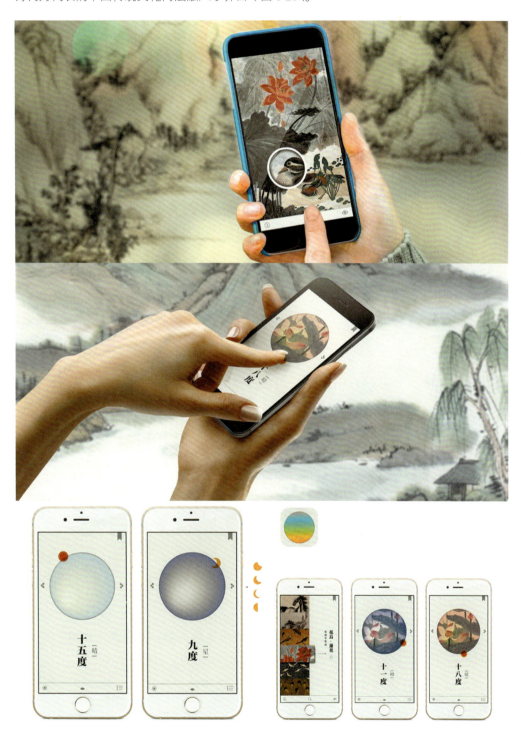

图8-20　王尚宁设计的天气APP将中国传统文化内涵融入界面

8.5 信息可视化设计

信息可视化设计（information visualization design）或信息设计（information design）是目前计算机图形学、大数据、人工智能与艺术设计交叉产生的新领域。从设计角度看，信息设计是将信息由无形、杂乱或者模糊变得美观、有形、清晰和可描述的视觉命题。对于艺术设计专业的学生而言，信息设计以视觉叙述（visual narrtive）的能力培养为根基，使学生具有理解复杂、抽象信息的能力，同时融入图形图像、动态表达、交互设计与技术等视觉语言的训练，最终使学生具备在虚拟空间建构体验与服务的能力。而对于数字媒体技术或其他非艺术类专业的学生，信息可视化设计则侧重于用视觉化的方式归纳和表现信息与数据的内在联系、模式和结构。信息可视化设计可以分为以下4类：信息图形设计（infographics）、MG动画（Motion Graphic）、交互信息设计和数据可视化设计。

信息图形设计以海报、招贴、信息插图、图表、平面导视为代表，例如地图、地理信息、科普展板或仪表板以及说明类的应用设计。这个类别以静态图形设计为主，如韩国"信息图表实验室"（203 x Infographics Lab）创始人张圣焕设计师的作品（图8-21）。

图8-21　韩国设计师张圣焕的信息图表海报

MG动画则是以动态影像或多媒体展示与传达的内容，如动画《奇观的日本》（图8-22）。

交互信息设计是指交互类界面设计、交互图表以及基于电子触控媒介的设计（图8-23）。

图 8-22 MG 动画《奇观的日本》画面截图

图 8-23 手机 APP 的信息界面设计

数据可视化设计是指基于编程工具/开源软件（如 Python、JavaScript、Processing 等）或数据分析工具（如 Matlab、Tableau 等）实现的视觉化效果（图 8-24）。该类信息可视化要求具备科学性和完整性，能够清晰而充分地体现数据与现象间的因果关系。同样，这类信息图表不仅需要数据可靠、准确，也需要有一定的艺术性、完整性和流畅性，如实时的交通流量数据分析与呈现等。

图 8-24　借助软件分析平台呈现的可视化数据

信息可视化设计是随着信息社会的蓬勃发展而出现的。人们不仅要呈现世界，更重要的是通过视觉形式呈现清晰化和逻辑化的信息，展示各种各样的数据集合，表现多维数据之间的关联，换句话说，就是通过可视化来归纳和表现信息本身的内在模式、关联和结构。信息可视化既涉及科学，也涉及设计，而它的艺术性在于使用美观、清晰和独特的手法来展示出信息之美。信息可视化是科学、设计和艺术三学科的交叉领域，蕴藏着无限的可能性。

信息可视化设计与科学可视化有着密切的联系，后者是发达国家在 20 世纪 80 年代后期提出并发展起来的一个新的研究领域。1987 年，美国国家科学基金会在华盛顿召开了有关科学计算可视化的首次会议。随着技术的发展，科学可视化的含义已经大大扩展，它不仅包括科学计算数据的可视化，而且包括工程计算数据的可视化，同时也包括测量数据的可视化，如用于医学领域的计算机断层扫描（CT）数据及核磁共振（MRI）数据的可视化。

随着大数据、云计算和可穿戴设备的发展，量化人体数据已经成为涉及健康、医疗、保险和家庭的重要指标，科技与艺术的融合，使得呈现于手机的信息图表设计和基于数据定量分析的展示越来越重要。例如，智能腕表是可穿戴设备的一种，是老年人和高血压病人等特殊群体必备的监测身体状况的装备之一。它不仅可以记录运动（步数、里程、卡路里消耗、血压、心跳频率等）和监测睡眠状况，而且可以通过和手机的联网，让用户了解自己的身体在一段时间

内的变化趋势，为个人的同步治疗和改变生活习惯提供了可视化的参照指标（图 8-25）。

图 8-25　可监测身体状况并将可视化数据同步到手机的智能腕表

科学可视化的另一个重要的应用领域是医学领域。现代医学对疾病的诊断离不开医学图像信息的支持。此外，借助数字建模来表现不可见的病理或者药理，对于向公众普及医疗知识也有着重要的意义。此外，作为一种人性化的交流媒介，医学动画能够促进医患交流，对于促进患者积极配合治疗也有所帮助。例如，通过数字建模可以完整地展现病毒对细胞的感染过程（图 8-26），通过这个动画就可以使患者了解病因和治疗的方案，克服恐惧心理，从而使得病人的治疗更加顺利。

图 8-26　通过数字建模可以完整地展现病毒对细胞的感染过程

由于数字艺术的介入，科学可视化可以将计算结果用图形或图像形象直观地显示出来，从而使许多抽象的、难于理解的原理和规律变得容易理解，使许多冗繁而枯燥的数据变得生动有趣。因此，科学可视化可以促进教育手段的现代化，有利于教育质量的提高，青少年对科技活动的参与热情。同时科学可视化还可以帮助普及科学知识，进而提高全民科学素质。例如，借助计算机动画可以展现基因表达成蛋白质的全过程（图8-27）。该图形既包含大量的科技信息，又生动、形象、直观，由此提高了医学、生物化学和分子生物学的教学质量。

图8-27 用动画表现基因表达成蛋白质的全过程

信息图表或信息图形是指信息、数据、知识等的视觉化表达，也是科学可视化的具体呈现形式。信息图表通常用于视觉传达，例如多媒体信息展示、新闻中的图表、街道标识、使用手册上的插图等。信息图表在各种公共建筑导视设计中有着广泛的应用。例如，由英国著名建筑家扎哈·哈迪德设计的韩国首尔东大门设计广场公园（DDP）是世界上最大规模的不规则建筑物群。为了引导公众，这个大型的建筑群提供了各种交互式信息导视牌（图8-28），通过视觉化的设计，让公众一目了然地知道自己的方位和导航路线。

图8-28 首尔东大门设计广场公园（DDP）的交互式信息导视牌

信息图表主要分为以下 5 种形式：图表（chart）、图示（diagram）、地图（map）、图标（icon）和插图（illustration）。在实际展示中，这 5 部分往往结合起来，组成更复杂的信息图表。图 8-29 是英国政府 2009/2010 年度总开支的信息图表，其中就包括图标和图示，从中可以将英国政府的行政开支和其他开支（如社会福利、卫生、教育等）进行直观的对比。除了科普的功能外，信息图表在现代地图领域的应用也显得格外重要。例如，随着交通系统的不断发展，产生了庞大、复杂的交通系统。通过信息图表，可以将各种不同的交通要素整合到交通系统之中，例如地铁系统中的常规站、换乘站、常规线路、特殊线路和相关地标等。也有通过更加艺术化的形式呈现交通与居住环境的示意图。

图 8-29　英国政府 2009/2010 年度总开支的信息图表

8.6　跨平台设计

随着移动设备的普及，仅在计算机上浏览网页已经远远不够了。越来越多的人想学习移动设备的网页和 APP 设计，但是移动设备普遍存在跨浏览器支持的问题。移动设备品牌非常多，光是使用 iOS 和 Android 系统的手持设备就有多种不同规格，而且还有很多平板设备，不可能针对每种规格都设计一个界面。因此，设计能够满足所有设备的响应式或自适应的页面就十分重要了。响应式网页可以根据浏览器窗口自动调整栏目和插图的位置等页面元素（图 8-30，上）。无论是 iPhone、iPad、智能手机还是计算机屏幕或电视屏幕，响应式网页都可以自动调整版式以适应浏览器窗口。这种设计的核心是通过在 HTML5 页面中嵌入多套 CSS 样式方案，然后通过检测浏览器窗口大小来决定选择页面的 CSS 样式。例如，从图 8-30（下）中可以看到网页的内容（中间）可以自动调整为平板电脑（左侧）和移动媒体（右侧）的版式。

图 8-30　可以根据浏览器窗口大小自动调整版式的网页

当设计人员创建一个响应式页面时，可以设计 3 种不同的页面窗口：①移动设备，主要是智能手机，如 iPhone 6、三星 GALAXY Note2，要小于 750 像素；②平板电脑，为 768~1540 像素（如 iPad Mini 3）；③台式机，通常为 1024~1232 像素。根据上述原则就可以设计不同的 HTML5 页面的 CSS 样式方案，并最终实现跨平台的响应式网页设计。目前针对移动设备开发的 APP 目前大致分为两种。一种是原生 APP (Native APP)，即利用该移动设备平台提供的语言开发的专用 APP。例如，苹果 iOS 程序开发工具 Xcode、Android 程序开发工具 Eclipse IDE，利用这些工具开发的 APP 可以在各种设备上下载和安装，其最终页面可以呈现在不同的设备上（图 8-31）。通过 HTML5+CSS 样式还可以支持台式机、笔记本电脑、iPad 和手机的跨平台设计（图 8-32）。

另一种跨平台的方法是使用 jQuery Mobile。该软件以 jQuery 和 jQueryUI 为基础，提供了一个兼容多数移动设备平台的用户界面函数库，能够适用于所有流行的智能手机和平板电脑。利用 jQuery Mobile 开发的页面也是 HTML5+CSS3 样式的，对于学过 HTML5

第 8 章

图 8-31　用苹果 iOS Xcode 开发的自适应网页

图 8-32　应用 HTML5+CSS 样式可以支持跨平台设计

与 CSS3 的设计开发人员来说，jQuery Mobile 架构清晰，使用方便，易于学习，而且在不同媒体上的版式还可以保持一致性，这可以使得公司和产品形象能够有统一的设计风格（图 8-33）。此外，Query Mobile 还提供了多种函数库，例如键盘、触控功能等，不需要设计师编写程序代码，只要稍加设置，就可以产生想要的功能，大大简化了程序开发过程。此外，jQuery Mobile 还提供了多种布景主题及主题滑动菜单（ThemeRoller）工具，只要通过下拉菜单进行设置，就能够设计出相当有特色的网页风格，并且可以将代码下载下来，供以后应用。

301

图 8-33　利用跨平台工具 jQuery Mobile 开发的网页

对于跨平台移动 APP 开发来说，除了 Xcode、jQuery Mobile 外，近年来还出现了一些新的前端开发代码库，如 AngularJS、Ionic 和 Firebase 等。AngularJS 诞生于 2009 年，是一款优秀的前端 JavaScript 框架，已经被应用于谷歌的多款手机产品中。AngularJS 有着诸多特性，如模块化、自动化双向数据绑定、语义化标签和依赖注入等，可以优化 HTML、CSS 和 JavaScript 的性能，构建高效的 APP，是一个用来开发手机 APP 的开源和免费的代码库。Ionic 是一个可扩展的网络应用实时后台，它可以帮助用户摆脱管理服务器的麻烦，快速创建 Web 应用。Firebase 软件可以自动响应数据变化，为用户带来全新的交互体验。用户可以使用 JavaScript 直接从客户端访问 Firebase 中存储的数据，无须运行自有数据库或网络服务器即可构建动态的、数据驱动的网站。

8.7　出版与包装设计

装帧设计、版式设计和包装设计都属于传统视觉传达（visual communication）或者平面设计（graphic design）的范畴，主要是基于纸质媒体的设计范畴，包括标识、字型编排、绘画、版式、插画和颜色等的设计。其核心在于通过视觉语言来引导和说服用户或消费者，从而促进产品的销售。

书籍装帧设计是指书籍的整体设计，包括的内容很多，其中封面、扉页和插图设计是三大主体设计要素（图 8-34）。书籍的封面犹如商品包装一样，应具有保护、宣传书籍的功能，

同时要符合消费心理和便于消费者阅读。书籍装帧设计的对象绝不仅仅是书籍的封面和装订工艺，而是构成书籍的全部必要物质材料、规格和全部工艺活动的总和，包括纸张、护封、封面、环衬、扉页、版权页、插图、开本、版式、制版、印刷、装订等。如何使这些内容的组合起到保护书籍、美化书籍、体现书籍的主题精神和知识含量的作用，需要在印刷之前，深思熟虑地提出设计方案。随着数字化印刷时代的到来，书籍的设计、出版和发行的流程大大加快，同时也对传统的校色、清样和后期处理的环节提出了挑战。

图 8-34　书籍装帧设计示例

封面设计是书籍装帧设计的重点，它是通过艺术形象设计的形式来反映书籍的内容。在当今浩瀚的书海中，封面起到了"无声的推销员"的作用，它的好坏在一定程度上将会直接影响人们的购买欲。图形、色彩和文字是封面设计的三要素。设计者要根据书籍的不同性质、用途和读者对象，把这三者有机地结合起来，从而表现出书籍的丰富内涵，并以传递信息为目的，以具有美感的形式呈现给读者。好的封面设计应该在内容的安排上繁而不乱、简而不空、有主有次、层次分明，这意味着在简单的图形中要有内容，增加一些细节来丰富它。例如在色彩、印刷工艺、图形的装饰设计上多下功夫，使封面呈现出一种气氛、意境或者格调。

版式设计是现代设计艺术的重要组成部分，是视觉传达的重要手段。从表面上看，它是一种关于图文编排的学问；实际上，它不仅是一种技能，更是技术与艺术的高度统一。版式设计是现代设计家必须具备的艺术修养和技能。所谓版式设计，就是在版面上，将有限的视

觉元素有机地排列组合，将理性思维个性化地表现出来，形成一种具有鲜明风格和艺术特色的视觉传达方式。版式设计除了要传达书籍的信息外，同时也要使读者产生视觉的美感。在信息时代，版式设计的外延在不断扩大，涉及报纸、杂志、书籍（画册）、产品样本、挂历、招贴画、唱片封套以及新媒体（iPad、iPhone、智能手机和因特网页面等）设计的各个领域（图8-35）。版式设计是图书报刊编辑、新媒体信息设计工作的一个重要环节。所以，版式设计要充分借助艺术语言去表现内容，抓住读者的视线使其产生丰富的联想和强烈的美感。

图 8-35　杂志的版式设计

　　包装设计与装帧设计、产品设计等有一个明显的共同特征，即它们都需要一种流程化的工业生产线，需要一定的批量并以市场销售的形式和消费者发生关联。相对于平面广告、书籍装帧和界面设计来说，包装设计更强调设计对象的产品特征和商品属性。商品的包装是品牌视觉形象设计的重要组成部分。因此，包装的作用不仅仅局限于保护产品、说明内容、便于运输和计量等功能的范畴，提高产品知名度与商业促销等都是设计师需要考虑的问题。包装设计是面对消费者和用户的设计，因此从制作工艺上更强调规范化和科学化，同时还要注意采用低成本和环保的原材料。近些年来，工业设计中出现的"非物质设计""绿色包装"等理念均是站在更高层次上强调设计师的社会责任感和道德观。数字设计广泛应用于各种产品的包装设计领域（图8-36）。包装盒（袋）展开图、瓶贴纸、多媒体光盘及其封套展开图（图8-37）等印刷品的设计也早已数字化。包装印刷品的制版、输出、打样、印刷、裁切和后加工等工序也实现了数字化，由此大大简化了印刷的工序，降低了印刷和包装的成本。甚至一些特殊包装工艺（如烫金、印银、凹凸版设计等）也可以通过数字制版和数字一体化印刷来完成。包装设计和印刷的数字化已经成为行业发展的大趋势。

图 8-36　数字设计广泛应用于各种产品的包装设计领域

图 8-37　多媒体光盘及其封套展开图

8.8 数码印花与可穿戴设计

数码印花技术是随着计算机技术的不断发展而逐渐形成的一种集机械、计算机和电子信息技术于一体的技术，它采用先进的生产原理及手段，给纺织印染业带来了一个前所未有的发展机遇。目前，计算机在服装界的应用包括服装画、纺织品图案设计、服装计算机辅助设计和制造（服装 CAD/CAM）、服装企业管理信息系统（MIS）、服装裁床技术系统（CAM）、服装销售系统、服装虚拟试衣系统、自助式 T 恤设计系统、无接触服装量体系统等。近几年，我国的纺织印染业高速发展，印花纺织品产量也同步增长。与此同时，服装流行周期却越来越短，花型变化越来越快，生产要求越来越高，订货批量越来越小。传统印花工艺无法满足小批量、多品种的现代印花生产趋势，而数码印花正是解决印花领域众多问题最好的方法。数码印花的工作原理与喷墨打印机基本相同，而喷墨打印技术可追溯到 1884 年。随着信息时代的开始，1995 年出现了按需喷墨式数码喷射印花机。二十几年来，随着数码印花工艺的成熟和软件功能逐步完善，数码印花技术的发展正呈现出群雄并起、百花齐放的态势。数码印花技术无疑是纺织业中的一次重大技术革命，具有里程碑式的意义。许多国内的纺织服装企业纷纷引入数码印花技术，采取个性化、订单式的生产模式，并和网络营销结合起来，为企业的发展闯出新路。例如，杭州瓦栏文化创意公司就通过手机定制服务将网络自助式 T 恤文化衫、数字图案、其他个性化设计和企业小批量订单与生产相结合（图 8-38），成功实现了传统印刷的转型升级，走出了纺织企业数字化的新路。

图 8-38　杭州瓦栏文化通过手机定制服务生产的个性化 T 恤

从 20 世纪 80 年代中期开始，服装画就开始应用计算机图像设计软件和绘画软件。Corel

Painter、Photoshop、Illustrator、CorelDRAW 等广泛应用于服装设计领域。Painter 提供了铅笔、钢笔、喷枪、毛笔、粉笔和擦除器等十多种画笔和绘图工具，可以调整透明度、纹理、颜色、压力、形状等多种特性，为接近手绘效果打下了基础。数字图案不仅色彩艳丽、风格多变，而且便于修改和个性化定制。使用不同的技法，可以达到截然不同的艺术效果。Painter 还可以将数字绘画和照片合成，产生类似莫奈（Monet）、凡高（Van Gogh）、修拉（Seurat）等印象派（Impressionism）大师作品风格的绘画效果。在设计图案和纹理效果（如皮草、毛料质感）上，计算机绘画软件也提供了四方连续设计、无缝拼接图案的工具和带有凹凸效果的材质画笔，可以使设计师轻松地完成图案和纹理的设计（图 8-39）。作为表达设计的形式，数字服装画突破了传统表现方式和表现技巧，它更快捷，更方便，更生动。不仅可以随机应变、变化无穷，还可以很方便地复制、变化和修改。计算机绘画软件也可以仿真各种面料，如牛仔、皮革、花布、纱、丝、绒等，而且有着丰富的色彩图案库。

图 8-39　利用计算机绘画软件完成的服装面料图案设计

可穿戴智能产品可以视为服装设计的延伸。目前可穿戴智能技术与产品已成为继智能手机、平板电脑之后 IT 产业的新增长点。目前可穿戴智能设备集中在以下几个领域：

（1）智能眼镜。功能包括监控、导航、通信、声控拍照和视频通话等。

（2）智能手环。目前主要功能包括计步以及测量距离、卡路里和脂肪，还具有活动、锻炼、睡眠等模式，可以记录营养情况，拥有智能闹钟、健康提醒等功能。一些更智能的手环还支持心率检测、汗液感知和皮肤温度测量等多种数据分析功能。针对女性设计的智能手环还具

有时尚配饰的功能。例如，美国 Liber8 公司推出了 Tago Arc 智能手镯，它使用弧形电子墨水显示屏，可以随时改变手镯上显示的图案样式（图 8-40）。除了通过手机 APP 可以下载新图案外，用户还可以设计自己喜欢的图案。由于 Tago Arc 采用了电子墨水显示屏，屏幕耗电量极低，续航时间长达一年。这款手镯运用了无线支付卡常用的近场通信（NFC）技术来传输图片，这样的好处是避开了蓝牙的干扰，使得该产品使用更方便。

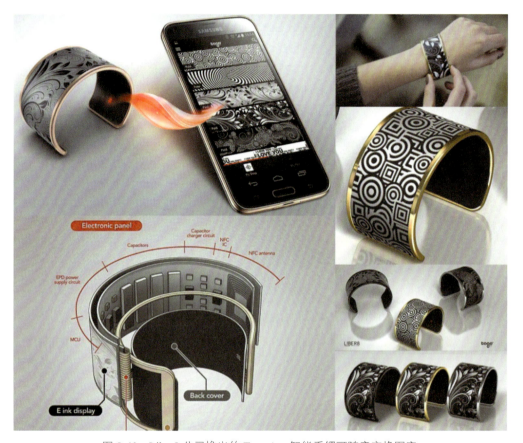

图 8-40　Liber8 公司推出的 Tago Arc 智能手镯可随意变换图案

（3）智能手表。功能包括电话、短信、邮件、照片、音乐等。智能手表目前正朝着时尚化、个性化的方向发展（图 8-41）。

（4）智能监测器。具有多种形态，往往和配饰结合在一起。它主要用于身体各项生理指标（如血压、脉搏、呼吸和睡眠等）的检测，在医疗、婴儿照料和儿童看护领域应用较多。

（5）智能鞋。功能主要包括导航、GPS 定位、盲人辅助系统、运动提醒和身体监测等。

（6）智能服装。例如，生物测定衬衫能够追踪从心率到呼吸频率的各项生理指标。目前，已经有人设计出可随着人的思绪变化而变色的可穿戴智能服装。

可穿戴产品在智能护理、身体监测以及运动保健领域有巨大的市场。以独居老人的健康服务为例，子女最担心的就是老人发生意外，如忘记吃药或者跌倒摔伤。健康手环为这个问题提供了一种解决思路：借助健康手环对独居老人的身体状况进行监测并将数据传输到"云端"，一旦发现异常（如睡眠时心律不齐），子女就可以通过手机及时与老人沟通，提醒老人吃药或者

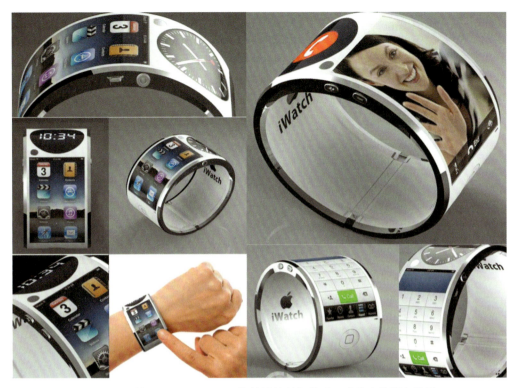

图 8-41　利用 Pro/DESIGNER 软件设计的智能手环式腕表的概念模型

迅速安排老人就医（图 8-42）。在这个流程中，智能 APP 平台将老人、子女、邻居和救助医生等联系起来，甚至还可以远程控制智能药箱或智能轮椅等，及时帮助独居老人摆脱困境。

　　服装 CAD 技术（即计算机辅助服装设计技术）是利用计算机的软硬件技术完成服装产品设计、服装工艺过程控制的技术，是集计算机图形学、数据库、网络通信等技术于一体的综合性技术。服装 CAD 系统主要包括款式设计（fashion design）系统、结构设计（pattern design）系统、推板设计（grading）系统、排料设计（marking）系统、试衣设计（fitting design）系统和服装管理（management）系统等。结构设计又称为做纸样或打版，包括出头样、放码和排料。利用计算机出头样，省去了手工绘制的重复测量和计算工作量，速度快，准确度高。一套复杂的纸样放码使用计算机来完成，可以把原本需要将近一天的手工放码时间缩短到十几分钟。而计算机排料则自由度大、准确度高，可以非常方便地对纸样进行移动、调换、旋转、翻转等。

　　目前市场上已经出现了 3D 服装设计软件，可以用于立体、直观的服装设计。例如，Marvelous Designer 6 是韩国 CLO Virtual Fashion 公司开发的一款 3D 服装设计专业软件，可以用于电影、电视、游戏开发和室内设计。设计师可以直观地看到不同风格的服装穿在不同体型的模特身上的效果（图 8-43）。该软件支持折线和自由曲线的绘制，并可以在虚拟模特身上进行立体裁剪。该过程是同步的互动设计，也就是说，任何修改都会立即反映在 3D 模特身上。该软件还与育碧（UBISOFT）、电子艺界（EA）、KONAMI、EPIC GAMES 和 ACTIVISION 等主要游戏工作室进行了联合开发，因此，该软件也支持导入其他软件（如 Zbrush 等）做好的模特模型，同时也支持导出衣服模型到其他三维软件（如 3ds Max）等。该软件容易掌握，界面友好，无论是专业设计师还是普通爱好者，都可以通过该软件快速设计出漂亮的 3D 虚拟服装。

图 8-42　健康手环和远程监护 APP 平台协助子女看护独居老人

图 8-43　通过 Marvelous Designer 6 软件完成的服装概念设计

虚拟服装展示系统借助数字互动大屏幕来展示人体"穿上"虚拟服装后的效果。随着交互墙面技术的成熟，虚拟服装展示系统已经被应用到服装商场中。例如，欧洲时装店TopShop就利用微软公司的Kinect体感设备实现了3D虚拟试衣镜，只需要简单的手势，就可以更换衣服，还可以通过手势选择服装（图8-44，上）。该顾客虚拟服装展示系统已经在上海、杭州等地出现。此外，通过"网上试衣间"，用户也可以实现虚拟试衣。用户只要上传必要的数据，如身高、胸围、腰围、臀围、年龄以及所选服装的类型等，就能在终端屏幕上看到服装穿上以后的动态效果。国内的同类服务有"淘宝试衣间"（图8-44，下），页面中有一位3D模特。在试衣页面的左侧提供了几十套服装。只要单击中意的服装，这件服装便会马上"穿"到模特身上。"淘宝试衣间"还会随着各种搭配提供整套价格，这不仅方便了顾客，也给商家提供了展示自家服装品牌的途径。

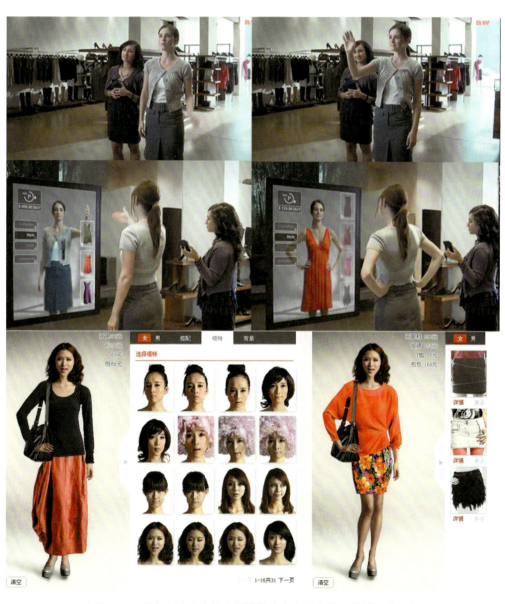

图8-44　顾客在商场进行虚拟换装（上）或在线虚拟试衣（下）

8.9 建筑渲染与漫游动画

自 20 世纪 80 年代开始,建筑设计及结构设计就广泛采用数字化的方法。最早应用计算机辅助设计的建筑师结合几个世纪以来建立的建筑理论,推动了全行业数字化的进步,并使之成为今天的建筑设计、室内装潢设计与环境艺术设计所不可或缺的重要技术支持。建筑效果渲染图和建筑景观漫游动画是数字化最成功的领域之一,世界上多数建筑物在设计完成后都需要提供数字化效果图,例如由扎哈·哈迪德为世界许多城市所设计的建筑(图 8-45)。建筑渲染效果图应用了计算机可视化技术。建筑设计行业需要借助手绘草图和模型等来表现概念、想法或设计,但手绘草图、模型或沙盘等手段有很多的局限,往往不能表现出建筑物的真实效果。数字技术给建筑设计领域带来了革命性的工具,利用数字技术可制作出照片般的渲染效果,利用建筑景观漫游动画可使客户能动态地观察到将要建成的建筑,能够更准确、更方便地将设计意图传达给客户。

图 8-45　扎哈·哈迪德的建筑设计作品的景观效果图

建筑效果图主要应用在商业、民用和公共建筑的策划、展示、投标和宣传企划上，是房地产开发商、建筑商和销售商必备的视觉化工具。就住宅效果图来说，它包括客厅效果图、厨房效果图、卧室效果图、卫生间效果图等，其逼真的效果可以和摄影效果相媲美。一幅制作精美的建筑效果图除了包含建筑设计上应有的因素以外，艺术效果也占了很大的比重，包括灯光设计、墙壁和地板材质设计、家具布置和装饰效果等都是三维室内空间表现的重要因素。如果说建筑是一首凝固的音乐，那么建筑效果图制作者就是一位流行歌手，他需要用自己丰富的情感表达出这首凝固音乐的韵律美，这就需要建筑效果图制作者具有一定的审美能力、艺术修养和技术水平。

计算机三维设计软件包括 3ds Max、AutoCAD、SketchUp、Lumion 和 Maya 等。公共空间规划设计领域也是计算机效果图应用的重点领域之一，如写字楼、餐饮娱乐、营业厅、商业空间、酒店、饭店室内装饰设计、五星级酒店大堂、宴会厅、西餐厅、客房、套房等效果图制作。建筑景观漫游动画结合电视媒体和各种多媒体、宣传品制作，对于房地产楼盘的销售、企业的形象宣传和提供给投资方的企划说明都起到十分重要的作用。建筑景观漫游动画能带给用户身临其境的感觉，尤其适合尚未实现或准备实施的项目，如迪拜计划建设的"未来博物馆"（图 8-46）。在大型建筑项目招投标、房地产楼盘路演和推介、建筑项目风险评估等环节中，建筑景观漫游动画都是必不可少的内容。国内知名建筑景观表现企业——水晶石动画公司当年就为北京奥运会体育场馆建设投标（图 8-47）、首都机场建设投标、上海南浦大桥合龙方案等制作了一系列三维动画短片。这些动画形象、直观地反映了建筑工程的工程进展和最终建筑完成效果，不仅为决策方提供了周边环境、交通和建筑物内外环境等设计依据，动画短片本身也成为独特的数字媒体艺术作品。

图 8-46 迪拜计划建设的"未来博物馆"建筑漫游动画

图 8-47　水晶石动画公司为鸟巢工程所做的工程进展和景观漫游动画

8.10　虚拟博物馆设计

进入 21 世纪以来，数字化生活已经成为社会生活的主要形式。与此同时，会展服务与博物馆建设也同样受到了数字化的洗礼。博物馆正在从"以物为中心"到"以人为本"的理念转化，提升观众的参与度正成为博物馆发展新的思考点，这使得博物馆的"数字互动体验"成为热点。而今数字敦煌、数字颐和园、虚拟故宫都已经实现了丰富的视听体验，而新一代数字展示手段给博物馆的发展带来了新的机遇。例如，智能手机和 VR 头盔的出现就为观众体验虚拟博物馆提供了新的手段。通过 VR 3D 虚拟导航，观众可以在虚拟博物馆直接体验故宫的宏伟建筑与历史文化（图 8-48）。这个 3D 虚拟博物馆还可以通过手机 APP 进行浏览，再进一步结合实景导航，观众就可以自助式完成故宫的旅游与文化体验。

虚拟博物馆的另一个意义在于将历史上有价值的古迹与文物通过数字方式带给大众，由此唤起大众的历史记忆。在众多优秀的文化遗产中，圆明园在国人心目中有着特殊的情感意义。圆明园历经清朝五代帝王 150 余年营建，以其丰富的文化内涵、多样的园林景观而享有"万园之园"的美誉，是重要的世界文化遗产。后因战火沦为废墟，国人关于重建圆明园、认知圆明园的情感诉求也一直是社会热点。2018 年 9 月，由清华大学美术学院设计团队打造的《重返·海晏堂》虚拟交互沉浸体验作品就希望通过数字复原的方式重新展示出这座皇家园林的风貌。这个名为"万物有灵"的数字文化遗产展览通过文化＋艺术＋科技的表现手法，从观众视角出发，将数字展演、数字互动融为一体，给观众带来有温度、可感知、可分享的文化体验。为了让这座毁于战火的"万园之园"重现辉煌，该团队结合了近 20 年的复原研究成果，历时两年研发推出了"重返系列"作品。此次展示的《重返·海晏堂》展现了圆明园十二兽首所在处——海晏堂从废墟重现历史原貌的震撼场景。展览一开始，观众将进入一个 360°

图 8-48　基于智能手机和 VR 技术的数字虚拟故宫场景

环形空间，巨大的环幕与地幕相连，通过联动影像、雷达动作捕捉、沉浸式数字音效等手段，打破时间与空间的局限，展现圆明园海晏堂从遗址废墟重现盛景的全过程。在将近 7 分钟的沉浸体验秀中，观众可以用自己的脚步"揭示"出封存在地下的海晏堂遗址，亲身参与圆明园的探索发现，随着场景的纷繁变化，时而置身于五彩斑斓的建筑琉璃构件中，时而融入浩如烟海的文献史料里，时而又被庞大而精密的水利机械所包围，从四面八方传来的齿轮声震耳欲聋……一幕幕震撼人心的场景开启了奇幻的穿越之旅，带领观众见证圆明园的数字"重生"（图 8-49）。特别是有效地链接知识和情感，满足公众的文化需求。

　　目前，数字化的动态展示与体验设计已经成为现代都市的时尚。这种人性化的互动多媒体的应用领域不断延伸，例如科技馆、规划馆、博物馆、行业展馆、主题展馆、企业展厅等。上海世博会的成功带动了各地博物馆、展览馆项目的数字化改造。数字化技术可以满足观众的多维互动体验和参与、娱乐与学习的需求，这对于提升全民素质无疑有重要的意义。数字化的动态展示与体验设计可以通过全信息数字采编、CG 数字仿真动画、立体影像、激光雷达、全息投影、多点触控和红外体感交互等关键技术来提升观众的参与热情，通过对视频、音频、动画、图片、文字等媒体加以组合应用，还可以深度挖掘展览陈列对象所蕴含的背景和意义，实现普通展览手段难以做到的既有纵向深入解剖、又有横向关联扩展的动态展览形式，从而促进观众的视觉、听觉及其他感官和行为的配合，创造崭新的参观体验，增添其欣赏、探索、思考的兴趣。因此，形象生动的数字化动态展示与体验设计已成为当代博物馆的重要表现形式。

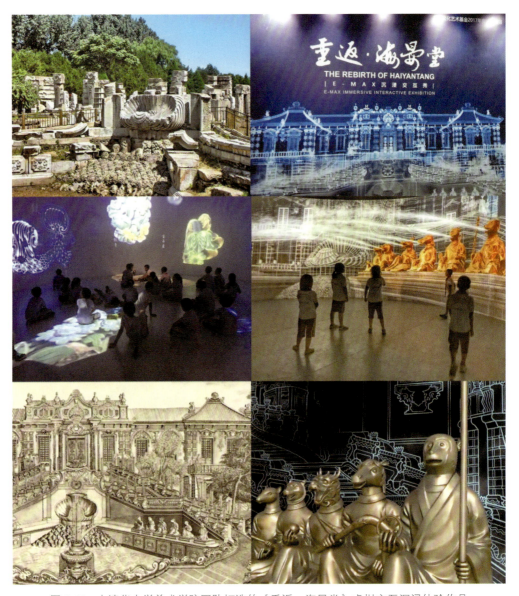

图 8-49　由清华大学美术学院团队打造的《重返·海晏堂》虚拟交互沉浸体验作品

数字体验、文化、旅游和产品设计也是目前高校学生实践的重点。通过研究来改造传统博物馆就是一个非常有益的尝试。例如，西藏这个离天最近的地方有着令人心驰神往的雪域风光、宏伟壮丽的布达拉宫、美丽动人的不朽传说……在这个智能化的时代，是否可以利用交互手段将这块圣洁的土地"移到"都市中呢？在一个大学生创意项目实践中，北京服装学院艺术设计学院的学生们就借助手绘草图、SketchUp 2018 中文版建模、Lumion 6 实时渲染以及后期的 Adobe Premiere 2016 数字剪辑与配音，打造出一个展现拉萨风光和文化的虚拟体验馆（图 8-50）。

SketchUp 2018 中文版是一款优秀的三维建筑创作设计工具，其主要特点是简化了 3D 绘图的过程，让设计者更专注于设计本身。该软件还提供了丰富的模型资源，在设计中可以直接调用、插入和复制等，大大节省了制作流程。Lumion 是一个简单快速的渲染软件，可以

图 8-50　借助 SketchUp 和 Lumion 等软件打造的西藏博物馆虚拟体验馆

实时观察场景效果，快速出图或渲染动画。采用 Lumion 渲染动画，水景逼真，树木和花卉真实、饱满，各种人物模型姿势和动作自然流畅。同时，该软件也可以快速导入 SketchUp 或 Autodesk 模型并生成视频、图片或在线 360° 演示。设计者不仅可以通过添加山水、材料、灯光、人物、花卉、植物来丰富景观，而且可以选择雨雪、黑夜、日落、黄昏和暮色等环境效果来产生更加逼真的自然效果。

8.11　数字影视与动画

影视动画是创意产业的重要组成部分，而它所依赖的核心就是计算机数字技术。影视动画剪辑与后期特效广泛应用于电影、电视、动画和广告等诸多领域，各种炫目的效果令人耳目一新。例如，在 2013 年好莱坞大片《侏罗纪公园 3D》中，利用数字建模和后期特效打造的各种恐龙产生了令人惊叹的临场体验感（图 8-51）。1993 年，斯皮尔伯格用他大胆的模型特效技术使恐龙"复活"并震撼了全球亿万观众；20 年后，他运用最新的 3D 技术，再次在银幕上使这些远古怪兽"复活"了，使得该片成为数字特效的盛宴！

图 8-51 电影《侏罗纪公园 3D》中的数字建模和后期特效使恐龙"复活"了

数字影视和动画除了直接在银幕上呈现外，还可以通过投影设备直接投射到大型公共建筑物上，成为一种与建筑表面交融的空间艺术形式。契弗里埃（Miguel Chevalien）就是一位擅长创作建筑投影动画的艺术家，他的作品有绚丽的色彩、华丽多变的数字图案和富于动感的画面，其主题涉及自然界和人造景观、流动影像、网络图案、虚拟城市与艺术史等。2015 年，他受邀在拥有五百多年历史的英国剑桥大学国王学院的礼拜教堂（King's College Chapel）设计了一个充满艺术想象力的大型数字投影作品《世界与剑桥》（Dear World… Yours, Cambridge，图 8-52）。该作品包含宇宙、天文、物理、健康、非洲、生物学、神经科学、物理和生物技术等剑桥大学学术研究主题，以数字化的语言重新阐述并加以描绘。除了彰显剑

桥大学卓越的学术成就外,也使这座礼拜教堂幻化为浩瀚星海,让这个古老建筑成为传授生命知识与智慧的圣殿。

图 8-52　契弗里埃的大型数字投影作品《世界与剑桥》

在谈到这个作品的创意时，契弗里埃解释道："我们发现变幻无穷的宇宙在不断更新。一切事物在飘动、涌动、出现和消失的循环里，一直不断地变成别的东西。在我们看到这些变幻前，光的线条早在每个人心里勾勒出无限的风景。"为了描绘物理学家史蒂芬·霍金关于黑洞的理论，契弗里埃在教堂的穹顶投影出上千个星座，让在场的每个人都被烟波浩渺的宇宙所震撼。在音乐、投影和霍金的名句朗诵中，契弗里埃借着数字投影艺术所营造的魔幻和充满诗意的氛围，诱导观众进入科学天地，激起观众对万物的兴趣。这个数字投影作品透过光影与色彩变化也特别突显了16世纪教堂建筑的扇形拱顶设计。数字语言产生的投影画面、柔和光线与目眩神迷的色彩与教堂的彩色玻璃相互辉映，将当代数字艺术与历史建筑关联了起来。契弗里埃通过这个宏大的作品，让过去与现在交织，使新旧世代的美感产生了共鸣。这个作品也是他对科学史和艺术史的生动诠释。

影视和动画行业的人才标准是目前高等院校相关专业建设的必要依据，是保证专业课程教学准确对接职业岗位的重要参照。目前，国内的影视动画人才主要集中在北京、上海、深圳、杭州和苏州等地的广告公司、影视公司、动画公司和游戏公司。此外，视频分享网站和针对新媒体（平板电脑、电子书、智能手机）内容的制作公司也异军突起，成为相关人才就业的新渠道。影视动画作品的创作要求创作者不单纯是美术设计人才，同时还要熟悉市场，创作者在设计动画形象时，不仅要赋予它们性格、故事、生命和情感，还要知道哪些玩具、道具、卡通产品能占领市场。根据国内的一项调研表明，影视动画设计制作包括表8-4所示的几个核心岗位，从中可以了解相应岗位的能力与素质要求，以此作为人才培养的依据。

表 8-4　影视动画设计制作核心岗位的能力与素质要求

核心岗位	岗位描述	岗位能力与素质要求
动画角色设计	根据故事的需要，按照角色的年代、地域、性格等设计角色的外观、服饰、特征动作、特征表情，完成角色的设计，绘制角色的多角度设定稿和表情稿	具备丰富的想象力，具备较深厚的绘画功底，对于人体和各种生物结构有较全面的认识，对于服饰、发型、器物有一定的研究，能够看懂故事脚本并理解导演的意图，具有较强的团队合作意识
场景设计	根据故事的需要，按照故事的发生年代、地点等因素设计故事发生的场景，绘制自然场景设计稿、城市场景设计稿、室外场景设计稿、室内场景设计稿	对于自然环境比较了解，能够熟练绘制云雾、山石、河流、地形；对于中外建筑和室内装潢及其风格的发展史比较了解，能熟练绘制建筑草图和室内设计草图
二维动画制作	根据影视动画项目的需要绘制简单的动画台本，根据动画角色的特点绘制原动画和中间画，根据背景设计稿绘制动画背景，完成动画镜头描线、动画镜头校对、样片剪辑、动画后期合成	熟悉动画流程；对各种生物或物体的运动敏感；熟练掌握动画运动规律并能灵活运用；能熟练绘制中间画，线条达到准、挺、匀、活；能够独立完成后期合成和制作特效；具有较强的团队合作意识
三维模型制作	根据设计稿创建三维生物模型、道具模型、场景模型，根据图纸创建室外模型，根据图纸创建室内模型，根据设计图创建游戏模型	具备较强的三维空间造型能力；对于人体和各种生物体的结构有较全面的认识；掌握常用的三维模型制作软件；精通动画模型布线规则；具有较强的团队合作意识

续表

核 心 岗 位	岗 位 描 述	岗位能力与素质要求
材质灯光制作	根据彩色设定稿设计三维模型色彩和质感，设计模型的纹理特征，对三维模型进行 UV 编辑，使用软件绘制贴图，使用虚拟灯光塑造场景在镜头中的空间感和气氛，营造故事的情绪和灯光特效	对各种材质（如金属、木材、玻璃、布料等）的表面特性比较了解；能够熟练使用三维软件或插件对模型进行 UV 编辑；熟练使用图像处理软件；了解游戏模型贴图的制作标准；掌握基本的摄影用光和布光原则
三维动画制作	根据影视动画剧本和导演的要求，制作镜头运动，确定镜头时间和角色在镜头中的走位，确定镜头的构图，对三维角色或道具进行基本的控制设定，制作三维角色肢体和表情动画，制作道具动画和特效	具备较强的观察能力，能够很好地把握运动节奏，掌握动画运动规律并能灵活运用，能够使用三维动画软件进行动画角色设定；能够独立完成后期合成和制作特效

"影视后期与动画制作"是数字媒体类专业中最具特色的课程之一，需要融合多门基础学科知识，综合运用多种教学方式，内容包括数字影视、动画、动态媒体（片头、广告和MTV 等）、实验影像、影视特效和影像编辑等。该领域还与故事、戏剧、角色、造型、场景、表演、直播和编导等领域有很多交叉。近年来，随着网络电视剧和手机短视频直播平台的快速发展，影视后期与动画制作人才的市场需求也在不断增长和变化，对高校的相关专业人才培养提出了更高的要求。例如，抖音和快手等短视频直播平台更重视用户流量、反馈和社交，如快捷关注、点赞、评论、打赏、分享和弹幕等。因此，除了设置传统的影视特效和影视非线性编辑的课程外，如何进一步培养基于手机的交互视频制作人才成为相关教育领域的最新课题。新技术、新内容和新媒体层出不穷，但就其本质来说，数字特效师、数字建模师、角色设计师、造型师和剪辑师都属于"技术＋艺术"的两栖人才。因此，必须结合工作岗位对知识、技能和素养的要求，艺工融合，通过项目实践来培养学生分析问题和解决问题的能力，并推动我国数字影视和动画行业的进一步发展。

讨论与实践

一、思考题

1. 什么是文化创意产业？文化创意产业可以分为几大类？

2. 从内容和渠道两个方面分析数字媒体艺术在文化创意产业中的地位。

3. 为什么说游戏和电子竞技在文化创意产业中占有重要的地位？

4. 说明数字插画、角色设计和文化创意产业之间的联系。

5. 数字媒体艺术和电子绘本的关系是什么？常用的电子绘本创意软件有哪些？

6. 什么是虚拟博物馆？虚拟博物馆有几种表现形式？

7. 什么是建筑和景观漫游动画？如何通过建模和特效软件制作建筑和景观漫游动画？

8. 说明我国网络游戏行业的人才构成和相关知识体系。

二、小组讨论与实践

现象透视："微雨众卉新，一雷惊蛰始。田家几日闲，耕种从此起。"二十四节气是中国古代用来指导农事的历法（图 8-53），也是古人修身养性、饮食起居的依据。2016 年，中国的二十四节气被联合国教科文组织列入人类非物质文化遗产代表作名录。

图 8-53　二十四节气中的雨水和惊蛰

头脑风暴：小组调研并分类整理有关二十四节气的照片、诗歌和文字资料。根据"食在当季"的原则，结合中医养生的知识，设计一款二十四节气 APP。

方案设计：小组讨论并进行 APP 产品的原型设计，结合照片和其他资料，通过手绘、板绘和插画来设计主题，可以融入科普、动画、天气软件数据库以及相关的知识。科普、教育、养生保健和朋友圈是该 APP 的设计主题。

练习及思考题

一、名词解释

1. 用户界面设计

2. jQuery Mobile

3. 科学可视化

4. 信息图表设计

5. 可穿戴设计

6. 建筑漫游

7. 数码印花

8. 虚拟摄影机

9. 表情捕捉

二、简答题

1. Kindle 和 iPad 对出版业的影响有哪些？图书和报刊最终会消失吗？

2. 说明针对儿童的电子绘本设计需要注意哪些问题。

3. 手机界面设计呈现哪些新的发展趋势？

4. 举例说明什么是科学可视化。

5. 说明可穿戴设计的意义和目前主要的应用领域

6. 数字信息图表设计应遵循的原则有哪些？

7. 说明数字媒体在推动纺织和服装行业数字化、便捷化方面的作用。

8. 什么是建筑和景观漫游动画？建筑和景观漫游动画的表现方法有何规律？

三、思考题

1. 如何利用信息设计来改善公共设施的导航系统？

2. 如何通过数码印花的方式定制和设计服装类用品？

3. 参观建筑设计公司并了解建筑漫游动画的制作流程。

4. 为儿童设计一款在 iPad 上浏览的童话类电子绘本，要求体现新媒体的特点。

5. 如何将传统电子游戏从线上转到线下？

6. 调研并了解当代数字博物馆的发展以及数字博物馆和交互设计的关系。

7. 参观走访电视台并了解数字演播室和数字节目后期包装的制作流程。

8. 调研本地工业设计公司，了解其数字化软件和信息产品的人机界面设计。

9.1 科技进步推动艺术创新
9.2 新媒体带来新机遇
9.3 创意产业主导数字媒体艺术的发展
9.4 后视镜中的未来

第 9 章 数字媒体艺术的未来

回顾 20 世纪人类在科技上的飞速发展，特别是追溯数字媒体艺术的发展轨迹，不难看出：未来将是由原子构成的世界和由比特构成的虚拟世界的统一体。数字化已经突破了传统视觉媒材的限制，将艺术创作带向超越时间、空间、自然与影像经验的新媒体领域。

近 50 年来的数字媒体艺术理论与实践证明：科技与人类结合，传统与创新结合，虚拟与现实的结合，是未来艺术创新的必由之路。以智能手机、可穿戴设备和虚拟现实技术为代表的数字科技的互动性为艺术创作提供了新的可能性和更广阔的创意空间。随着"后网络时代"新人的崛起，艺术设计的新媒体时代已经来临。本章对数字媒体艺术的未来提出 4 个结论，作为全书的总结。

第 9 章

回顾 20 世纪人类在科技上的飞速发展，特别是追溯数字媒体艺术的发展轨迹，不难看到科技对人类发展的启示：未来将会是物质世界与虚拟世界的统一体。数字化已经突破了传统视觉媒材的限制，将艺术创作带向超越时间、空间与影像经验的新领域。数字科技为艺术的发展提供了新的可能性和更广阔的创意空间。随着智能手机和物联网应用的普及，"数字新人类"正在崛起，艺术设计的新媒体时代已经来临。由科学技术主导的数字艺术不仅突破了人类的传统视觉创作手段，而且向传统的艺术价值观和美学观提出了挑战。新媒体艺术的出现意味着新的美学标准和视觉文化，并由此推动艺术创新与生活方式的变革。例如，随着虚拟现实技术的突飞猛进，超现实体验将由二维银幕变成了"真实"的临场体验。今天人们不仅可以借助头盔或者眼镜在虚拟灵境中漫游，甚至可以借助"光笔控制器"进行 3D 绘画和造型设计（图 9-1）。在不久的将来，如爱丽丝漫游奇境般的虚拟世界不仅触手可及，而且可以使人们置身其中，与 20 世纪画家契里柯、达利、马格利特等人在二维空间构建的超现实相比，虚拟现实带来的体验无疑会更加震撼，更加丰富多彩。新媒体、新工具和新体验将为 21 世纪出生的"数字新人类"打开一扇新的窗口！

图 9-1　画家通过"光笔控制器"可以进行 3D 绘画

新一代的媒体艺术家、设计师和网络社区创意群体（包括无数的艺术粉丝、艺术黑客、网络主播、网红、博客、创客、抖音高手、网络歌手……）尝试着以网络和虚拟现实等高科技环境作为艺术创作和展示的舞台，无论人们喜欢与否，他们创作的大量诙谐、幽默、爆笑、恶搞的喜剧、悲剧或闹剧正在以燎原之势蔓延开来，并打破了由传统媒体所垄断的话语权。由这些数字先锋创作的艺术作品颠覆了传统艺术形式对身体、性观念、空间、时间和技术的想象力，同时新一代数字艺术家对个体自由、文化、身份和价值观的思考也向娱乐和商业模式发起了冲击。随着人工智能和生物技术的飞速发展，人机融合将在 21 世纪完全实现，人类未来生活将发生巨大改变。麦克卢汉说过："我们塑造工具，工具也塑造我们。"未来几十年，随着机器学习、生物传感器、脑机交互等技术的发展，这一融合过程将不断加速。智能科技

将使设计学的范畴不断扩大,新的词汇会不断出现,脑机界面、智能代理、人机芯片、智能生态与全感官的体验设计将会成为流行词汇。而在下一个世纪,人类不仅可以设计器官、重构或保存记忆,而且可以设计不同的生命形式(图9-2)。因此,无论是设计学还是数字媒体艺术,都会被时代赋予新的内涵和新的目标,由此推动人类不断挑战和超越自身。

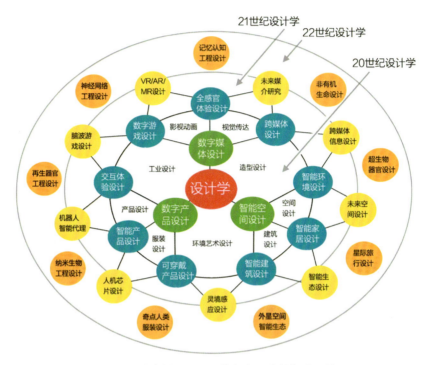

图 9-2　科技创新视野下的未来设计学体系图谱

在与数字媒体和网络文化互动的过程中,我们不难发现,以新媒体科技主导的艺术形式不仅仅是一个科技与高度文明的产物,更是深刻反映了艺术民主化和个性化的历史进程。正是在这种视野里,新媒体艺术正在大步前进,在与宏大叙事历史观念的分离过程中建立起自己的新语境。

9.1　科技进步推动艺术创新

20世纪的科技进步使人类生活发生了巨大改变。这种改变不仅体现在物质层面,在精神上的影响也相当深远。尤其是20世纪60年代末到70年代初,当卫星通信、彩色电视、电子媒体与计算机技术开始普及之时,人们的视野变宽了,而世界则变小了。1964年,麦克卢汉敏锐地观察到媒体对世界的重大影响,由此提出了"地球村"(global village)的概念。今天的网络将世界联系得更紧密。新思想、新知识、新技术、新观念正在推动着当代艺术不断深入发展,而人类对美和未知世界的探索和追求也是永无止境的。在这个信息化和"知识爆炸"的时代,科技的发展更是一日千里,表现出了巨大的生命力和广阔的发展前景。一个不容否认的事实是:数字化正在不断加快和加深。科技促进了文化的发展,数字艺术和数字化设计已经全面渗入各种媒体和各个行业,也正在为越来越多的人所认识。

综观人类历史，特别是工业革命后的科技史，不难看出：每一次科技进步都给人们的传统思想和观念带来了巨大震动，每一次科技进步都为新视野、新观念和新思维创造了发展的契机。摄影术催生了"技术美学"；电影和动画开拓了"世界的艺术"；机械和动力启发了"装置艺术"；电视和摄像机则孕育了"录像艺术"。未来主义者对技术的热衷，俄罗斯结构主义者将艺术与生活融入新形式的企图，包豪斯学院生机勃勃的设计，以及杜尚、约翰·凯奇、安迪·沃霍尔、白南准等先锋艺术家的个人探索……所有这些都代表了百年来艺术家试图结合新技术来创造新艺术和新美学的渴望。纵观现代艺术发展史，可以看到一个有趣的现象：一旦新技术或新媒材成熟，先锋艺术家就会纷纷"拿来"并热情投入实验创作中（图9-3），由此产生了各种新艺术流派和各种新美学观念。从19世纪末到今天，人类社会出现了难以计数的艺术运动，新媒体艺术史几乎可以说就是近现代科技史，科技进步和观念创新正是推动现代艺术发展的动力。

图9-3　新技术和新媒体推动了机器美学、装置艺术、拼贴艺术和录像艺术等创新形式

9.2　新媒体带来新机遇

今天，从平面广告到手机设计，从电影到MV，从交互装置到舞台布景……这一切使艺术、设计、娱乐之间的界线变得十分模糊。不仅数字科技成为艺术创作的手段、媒材和载体，

而且在网络世界里,时空的先后、远近次序都被打破,任何封闭的体系或单向的轨道都难以存在。早在1936年,哲学家本雅明就看到了摄影的机械复制特性对艺术品价值的影响。因此,他把机械复制技术看作一种艺术革命的力量,认为它能给美解魅、祛魅,最终使美由殿堂走向民众,带来艺术的解放。1966年,美国波普艺术家罗伯特·劳申伯格通过技术与实验艺术协会(EAT)把艺术家和工程师聚集在一起,组织了一系列盛大的科技艺术表演活动,即著名的"九夜:剧院与工程"(9 Evenings: Theatre & Engineering,图9-4)。这个结合了先锋戏剧、舞蹈和新技术的盛宴是由10位艺术家和30位贝尔实验室工程师共同打造的。该活动中为剧场、舞台和表演开发的新技术和新媒体创造了当时的多项第一,如舞台闭路电视和电视投影、光纤微型摄像机、红外电视摄像机、多普勒声纳转换器(可以将运动转化为声音)、便携式无线调频发射器和放大器等,"九夜"由此名声大噪,成为科技艺术发展史的里程碑和新媒体艺术的源头。劳申伯格、约翰·凯奇和比利·克鲁弗等人当年所做的这场科技艺术实验对重新认识和理解新媒体艺术的价值有着重要的启示作用。

图9-4 "九夜:剧院与工程"活动海报(左)与照片(右)

媒介的变革对社会文化产生了重大的影响。我们甚至可以从媒介变革的角度概括人类的文化或文明发展史,从而获得一种新颖的视野。麦克卢汉指出:一种媒介的创制与推广往往孕育了一种新的文化或文明,"我们塑造工具,工具也塑造我们。"今天,后现代社会的显著标志就是软件文化主导的文明。虚拟无处不在,数字重塑现实!人们就生活在由谷歌、百度、抖音、微信、微博等新媒体建构的社会文化生态圈中。在这里,GPS和谷歌地球使得一切秘密、场景、隐私或隐藏的意义都将不复存在,而"数字新人类"正在将虚拟世界的游戏和在线生活作为自己的"第二人生"!借用麦克卢汉的观点,可以说:数字媒体就是我们身体的自然延伸,数字媒体就是我们识别传媒符号的眼睛。唯有理解了新媒体文化,我们才能有一

双"慧眼",在光怪陆离的后现代社会世相中分清真实与虚幻,把握文明发展方向和时代脉搏,将科技与艺术紧密结合,创造新媒体艺术的未来。

9.3 创意产业主导数字媒体艺术的发展

今天,以数字内容为核心的创意产业在全世界已经形成。自20世纪90年代以来,在信息技术浪潮的推动下,我国的数字内容产业成为国民经济发展中最引人注目的增长点。以信息产业为主体的产业结构提升为大批与文化产业相关的新兴产业群的生长提供了新的技术基础,并反过来对一些传统文化产业领域产生了延伸影响。新技术革命背景下的文化需求推动了我国文化产业的发展。近10年来,我国创意产业已经发生了重大转变,成为与高科技尤其数码技术发展结合得最紧密的产业,这种跨界融合反过来影响和改变了传统文化产业的面貌。虚拟现实、游戏、电影、设计与数字娱乐商业模式相结合,带给人们新的体验(图9-5)。原创变成资源,传统变成时尚,艺术变成生活。目前,文化娱乐、网络游戏、广告、咨询、新闻出版、广播影视、音像、网络及计算机服务、旅游、教育等文化产业的主体或核心行业飞速发展;传统的文学、戏剧、音乐、美术、摄影、舞蹈、展览馆和图书馆等正在与数字媒体紧密结合,形成新的数字化创意的浪潮。

图9-5 虚拟现实、游戏、电影、设计与数字娱乐商业模式相结合,带给人们新的体验

全球创意产业的发展也迫切需要加快创意人才队伍的建设。好莱坞的蜘蛛侠、霸天虎、超人侠、绿巨人和蝙蝠侠等动漫衍生品伴随着大片的辐射成为一个庞大的产业链(图9-6),从玩具、电子游戏、动漫图书到手机装饰、学习用具乃至食品包装……处处可以看到这种全球性文化商品的蔓延。这更加证明了数字媒体艺术在创意产业中的价值,可以说创意产业的振兴迫切需要数字媒体设计人才的支持。数字内容产业的发展也依赖于拥有创意能力和技术实现能力的两栖人才,创意广告、网络游戏、建筑和工业设计、多媒体产品、网络媒体、交互设计、影视特技、动画、服装、纺织品以及信息设计等行业都是未来创新设计人才的用武

之地（图 9-7）。创意产业和数字内容产业是未来数字媒体艺术发展的主流，也是相关专业人才就业与奋斗的主战场。

图 9-6　游戏展览会上的动漫角色随处可见

图 9-7　ONE SHOW 中华青年创新竞赛的海报

9.4　后视镜中的未来

我国春秋战国时期著名的思想家、哲学家庄子在《齐物论》中讲了"庄周梦蝶"的故事：庄子梦见自己变成一只蝴蝶，翩然飞舞，轻松惬意，这时他全然忘记了自己是庄周；他醒来后，恍惚之间，不知是自己做梦变成了蝴蝶，还是蝴蝶做梦变成了自己。"庄周梦蝶"可以说是一个"天人合一""物我两忘"的精彩故事，也说明了人类向往的最高境界就是梦想成真，即到达灵境的体验（图9-8）。技术最终应该变得完全透明，正如虚拟现实体验一样，可触、可赏、可玩、可对话，技术（媒介）会变得和它所表现的对象合二为一，逐步实现由单一的视觉、听觉和视听体验（电影）过渡到综合的交互体验（游戏）和游历体验（迪士尼乐园）并最终实现灵境体验（如借助虚拟现实技术实现的全感官沉浸的虚拟体验演唱会，图9-9）。

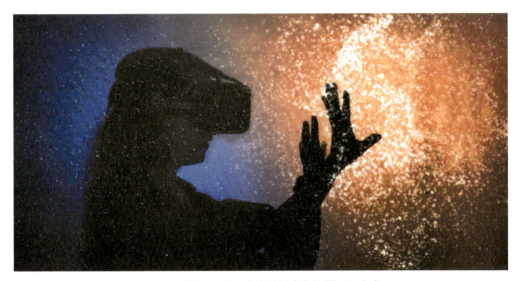

图 9-8　虚拟现实为人类的梦想成真提供了一个窗口

图 9-9　借助虚拟现实技术实现的初音未来演唱会（2017）

科幻的任务并非预测未来，而只是描绘未来的可能性。21世纪第二个十年即将过去，虽然现在并没有出现核聚变动力引擎，也没有建立火星殖民地，虚拟现实的发展也远没有达到让人随心所欲地自然体验的程度，但是，不难发现科幻作品中描绘的技术变得越来越接近现有技术。最终，我们将知道有没有可能将机器人性化或者将人类媒介化。随着人工智能、纳米技术和脑科学的发展，前人所期待的亦幻亦真的灵境会成为未来艺术探索的核心。作家和历史学家赫拉利指出：人类的独特之处在于可以虚构事物并将虚构的事物一步步变成现实。虚构不仅让人类能够拥有想象力，最重要的是还可以一起想象，共同编出故事，并演绎成文学、电影、数字游戏与实景体验空间（如迪士尼乐园）。

在2010年上海世博会中国馆的众多投标方案中，有一个让游客"乘坐过山车遨游神州大地"的设计（图9-10）赢得了专家们的好评。这个方案的创意是：将舞台道具的实景与3D影像头盔或立体眼镜的虚拟场景相结合，让观众在短时间内通过像"极品飞车"一样的4D体验来领略神州大地的风采。虽然该方案要求的技术条件在当时尚未成熟，但这个方案的大胆创意与想象令人赞叹。数字媒体艺术正是人类凭借科技力量放飞想象的领域。无论是远程体验、基因工程、脑波互动还是幻影表演，都是人类想象力与创造力的外化产物。正如科技的发展没有边界一样，数字媒体艺术的创新也是无穷的。因此，通过想象力、创造力与媒体创新来探索数字媒体艺术的可能性，这正是数字媒体艺术发展的必由之路，也是其强大生命力的体现。

图9-10　2010年上海世博会中国馆的投标方案之一：坐过山车遨游神州大地

附录 A "数字媒体艺术概论"课程教学大纲和教学日历

A.1 课程教学大纲

1. 课程介绍

随着数字技术的普及，数字媒体艺术作为信息时代崭新的艺术形式得到了迅猛的发展，全面地影响着人们的学习、工作、娱乐和日常生活。作为专业基础课，"数字媒体艺术概论"课程旨在提高学生对数字媒体艺术的认识及鉴赏能力，培养他们对数字媒体艺术的兴趣。本课程从科学和艺术发展的角度，对数字媒体艺术的概念、分类、发展历史和现状，特别是相关理论、范畴、实践方法和应用领域等问题进行系统的阐述。通过案例分析阐明数字媒体艺术的来龙去脉和发展现状，探索数字媒体艺术与其他相关领域的联系和区别，使学生能够从纵向和横向两个角度加深对数字艺术、数字媒体和信息设计本质的了解。本课程作业包括艺术调研、脑图分析、数字设计、编程研究、项目策划以及综合实践。

本课程的实验教学内容如下：

（1）数字媒体艺术研究报告和信息导图。要求学生根据数字媒体艺术的分类和应用领域，用信息导图的方式总结其特征，并调研最新的新媒体展览，用 PPT 加以说明。

（2）数字插画创意。要求学生掌握通过图层叠加、蒙版、笔触设计和选择、抠像等方法，利用指定素材制作拼贴式的数字插画。

（3）数字媒体艺术作品集设计。通过命题创作 + 小组作业形式，结合手绘草图设计、摄影 +Photoshop 拼贴合成等工具提供完整的创意方案。每个小组需要提供故事创意 + 草图方案，每个人提供 5 张插画。

2. 课程特色

"数字媒体艺术概论"课程要求学生掌握数字媒体艺术的概念、范畴、分类和实践方法。本课程主要采用理论教学与学生实践相结合的教学模式，其中，理论教学部分占 30%。实践环节占 70%。本课程注重视觉表现和信息的规范性，注重提高学生的软件设计能力和创意能力。本课程的教学方式包括软件教学、作品观摩、命题创意、作品讲评、综合实践等，采用电子课件、视频与动画、数字电影短片观摩、兴趣小组讨论、外出参观调研、学生总结和论文写作等多个互动环节，通过理论学习、作品观摩、小组讨论、论文写作等形式使学生将时代与媒体、艺术与生活联系在一起。本课程要求学生理解数字媒体艺术的特征，并通过社会调研和实践创作来加深对数字媒体艺术的理解。

3. 教学参考书

（1）李四达. 数字媒体艺术概论 [M]. 4 版. 北京：清华大学出版社，2019.

（2）贾秀清，栗文清，姜娟，等. 重构美学：数字媒体艺术本性 [M]. 北京：中国广播电视出版社，2006.

A.2 课程教学日历

课程名称：数字媒体艺术概论

适用班级：_____

授课教师：_____

教研室主任签字：_____

系主任签字：_____

表 A-1 教学内容具体安排

周次	单元	课时	教学内容	目的与要求	实践环节
1	1	4	第1章 数字媒体艺术基础 什么是数字媒体艺术；数字媒体与新媒体；数字设计师；分类、范畴与体系；科技艺术与新媒体；金字塔结构模型；数字化设计体系；数字媒体艺术的符号学；数字媒体艺术教育	了解数字媒体艺术的概念和构成（金字塔结构）；掌握娱乐性、大众性和社会服务功能的理论	调研新媒体艺术展览和应用领域
1	1	4	第2章 媒体进化与未来 媒体进化论；媒体影响人类历史；媒体影响思维模式；媒体＝算法＋数据结构；人性化的媒体；可穿戴媒体；人工智能与设计；对媒体未来的思考	了解数字媒体的历史意义和未来发展方向；掌握科学与艺术的双重属性	调研装置艺术类型并结合脑图软件进行分类
2	2	4	第3章 交互装置艺术 数字媒体艺术哲学；墙面交互装置；可触摸式交互装置；手机控制交互装置；大型环境交互装置；非接触式交互装置；沉浸体验式交互装置；地景类交互装置；智能交互装置	了解交互装置的基本类型以及交互装置艺术在数字娱乐、公共空间中的应用	
2	3	4	第4章 数字媒体艺术类型 数字媒体艺术的分类；数字绘画与摄影；网络与遥在艺术；算法艺术与人造生命；数字雕塑艺术；虚拟现实与表演；交互视频、录像与声音艺术；电影、动画与动态影像；游戏与机器人艺术	理解数字媒体艺术的类型、掌握数字技术作为工具、媒介和生产手段对当代社会的影响。理解数字媒体艺术创意方法	归纳整理数字媒体艺术的类型特征PPT
3	4	4	第5章 编程与数字美学 代码驱动的艺术；数字美学的发展；对称性与视错觉；重复迭代与复杂性；随机性的艺术；可视化编程工具；自然与生长模拟；风格化智能艺术；海量数据的美学；自动绘画机器；数学与3D打印；数字媒体软件与设计	了解数字媒体艺术的发展历程和重大事件；掌握重要科学家和艺术家对数字媒体艺术的贡献。了解艺术流派对新媒体的影响	用信息图表或漫画的方法表示数字媒体艺术的发展历程
3	4	4	第6章 数字媒体艺术的主题 人造自然景观；基因与生物艺术；身体的媒介化；碎片化的屏幕；解构、重组和拼贴；戏仿、挪用与反讽；表情符号的艺术；数字娱乐与交互；穿越现实的体验；蒸汽波与故障艺术	理解数字艺术与算法编程的关系；理解新媒介对艺术发展的影响	

续表

周次	单元	课时	教学内容	目的与要求	实践环节
4	5	4	第7章 数字媒体艺术简史 计算机媒体的发展；达达主义与媒体艺术；激浪派与录像艺术；早期计算机艺术；早期科技艺术实验；计算机图形学的发展；计算机成像与电影特效；桌面时代的数字艺术；数字超越自然；交互时代的数字艺术；数字艺术谱系研究；中国早期电脑美术；中国数字艺术大事记	理解数字媒体艺术的主题；理解数字媒体艺术的创意方法；理解现代数字技术与交互娱乐产业的关系	调研当地文化、旅游业和休闲服务业，结合数字媒体艺术提出相关文化衍生品设计方案
	6	4	第8章 数字媒体艺术与创意产业 创意产业；游戏与电子竞技；数字插画与绘本；交互界面设计；信息可视化设计；跨平台设计；出版与包装设计；数码印花与可穿戴设计；建筑渲染与漫游动画；虚拟博物馆设计；数字影视与动画	理解创意产业；理解因特网的发展趋势和网络艺术的不同形式；理解跨界整合与设计；理解信息采集、整理和设计的重要意义	
5	7	4	数字媒体艺术作品集设计 根据图 A-1 所示，设计科幻插画作品集《2045：未来之梦》。采用小组作业形式，结合手绘草图设计、摄影 +Photoshop 拼贴合成等工具提供完整的创意方案。每个小组需要提供故事构思 + 草图设计，每个人提供 5 张插画，全班作品集用 InDesign 排版并设计	提高学生的软件应用能力和动手操作能力；提高学生的创意想象能力	数字媒体艺术作品集设计：科幻插画创作
	8	4	总结和课程作业展览	作业点评	

图 A-1 《2045：未来之梦》创意思维导图

参 考 文 献

[1] 中央美术学院电脑美术工作室. 电脑美术[M]. 沈阳：辽宁画报出版社，1995.

[2] 张海涛. 未来艺术档案[M]. 北京：金城出版社，2012.

[3] 辜居一. 中外优秀计算机图形图像作品赏析[M]. 北京：高等教育出版社，2003.

[4] 谭力勤. 奇点艺术：未来艺术在科技奇点冲击下的蜕变[M]. 北京：机械工业出版社，2018.

[5] 张俊. 美术设计与电脑[M]. 北京：中国传媒大学出版社，2004.

[6] 陈玲. 新媒体艺术史纲：走向整合的旅程[M]. 北京：清华大学出版社，2005.

[7] 张歌东. 数字时代的电影技术与艺术[M]. 北京：中国传媒大学出版社，2004.

[8] 林华. 计算机图形艺术设计学[M]. 北京：清华大学出版社，2005.

[9] 黄鸣奋. 电脑艺术学[M]. 北京：学林出版社，1998.

[10] 黄鸣奋. 比特挑战缪斯——网络与艺术[M]. 厦门：厦门大学出版社，2000.

[11] 金江波. 当代新媒体艺术特征[M]. 北京：清华大学出版社，2016.

[12] 邵亦杨. 后现代之后：后前卫视觉艺术[M]. 北京：北京大学出版社，2012.

[13] 范迪安，张尕. 合成时代：媒体中国2008[M].Cambridge：MIT Press，2009.

[14] 张燕翔. 新媒体艺术[M]. 北京：科学出版社，2004.

[15] 徐恪，李沁. 算法统治世界：智能经济的隐形秩序[M]. 北京：清华大学出版社，2017.

[16] 贾秀清. 重构美学：数字媒体艺术本性[M]. 北京：中国广播电视出版社，2006.

[17] 童芳. 新媒体艺术[M]. 南京：东南大学出版社，2006.

[18] 赵杰. 新媒体跨界交互设计[M]. 北京：清华大学出版社，2017.

[19] 雷·库兹韦尔. 奇点临近[M]. 北京：机械工业出版社，2011.

[20] 雷·库兹韦尔. 人工智能的未来[M]. 杭州：浙江人民出版社，2016.

[21] 尤瓦尔·赫拉利. 未来简史[M]. 北京：中信出版社，2017.

[22] 尤瓦尔·赫拉利. 人类简史[M]. 北京：中信出版社，2014.

[23] 本雅明. 机械复制时代的艺术作品[M]. 北京：中国城市出版社，2002.

[24] 马歇尔·麦克卢汉. 理解媒介——论人的延伸[M]. 北京：商务印书馆，2000.

[25] 凯文·凯利. 必然[M]. 北京：电子工业出版社，2016.

[26] 凯文·凯利. 失控[M]. 北京：电子工业出版社，2016.

[27] Wands B. Art of the Digital Age[M]. New York:Thames & Hudson，2007.

[28] Richardson A. Data-Drive Graphic Design[M]. New York: BloomSbury，2016.

[29] Rush M.New Media in Art[M]. New York: Thames & Hudson，2005.

[30] Paul C. Digital Art[M]. 3rd ed. New York: Thames & Hudson,2016.

[31] Manovich L. Software Take Command: Extending the Language of New Media[M]. New York: BloomSbury,2013.

[32] Hope C, Ryan J C. Digital Arts: An Introduction to New Media[M]. New York: BloomSbury,2014.

[33] Leopoldseder H.Foreword: Arts Electronica Facing the Future[M]. Cambridge: MIT Press,1999.

[34] Grovier K. Art Since 1989[M]. New York: Thames & Hudson,2015.

[35] Robert Russett. HyperAnimation: Digital Images & Virtual World[M]. Barnet: John Libbey Publishing, 2009.